얼굴성: 회화의 진리를 묻다

**FACIALITY :
A QUESTION OF
THE TRUTH
IN PAINTING**

김상표

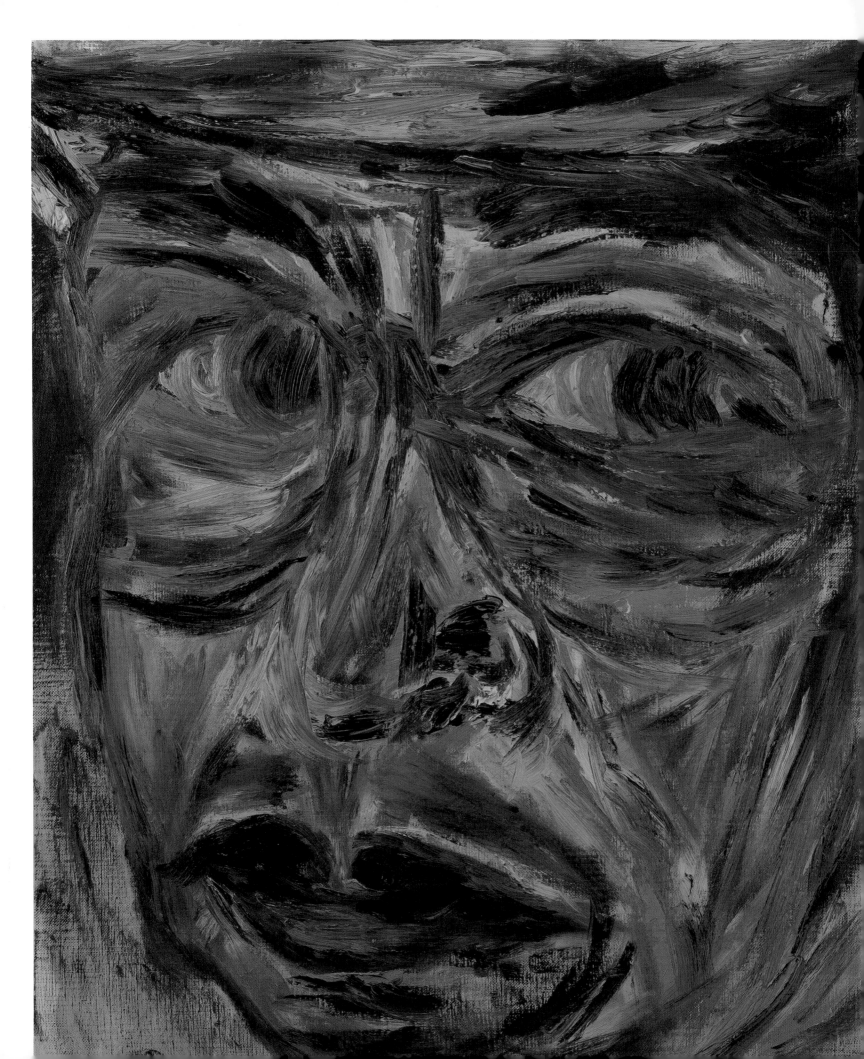

얼굴성:
회화의
진리를
묻다

FACIALITY :
A QUESTION OF
THE TRUTH
IN PAINTING

김상표

솔과학

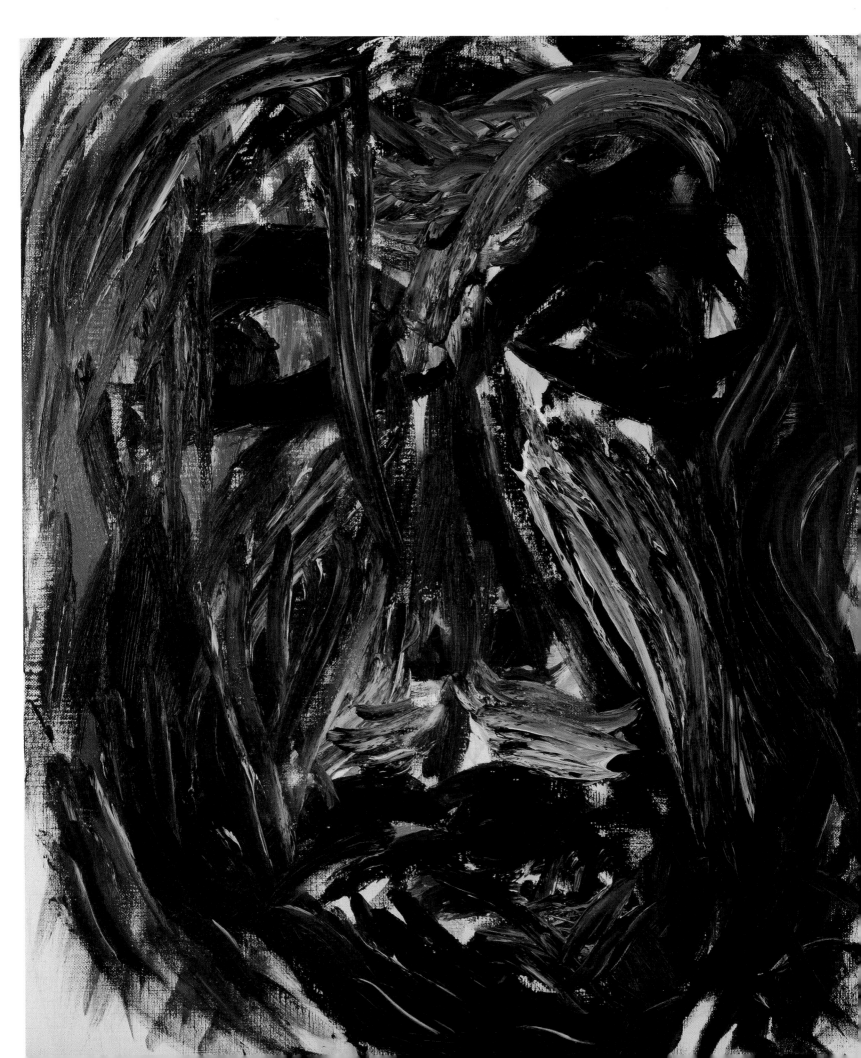

얼굴성:
회화의
진리를
묻다

**FACIALITY :
A QUESTION OF
THE TRUTH
IN PAINTING**

프롤로그

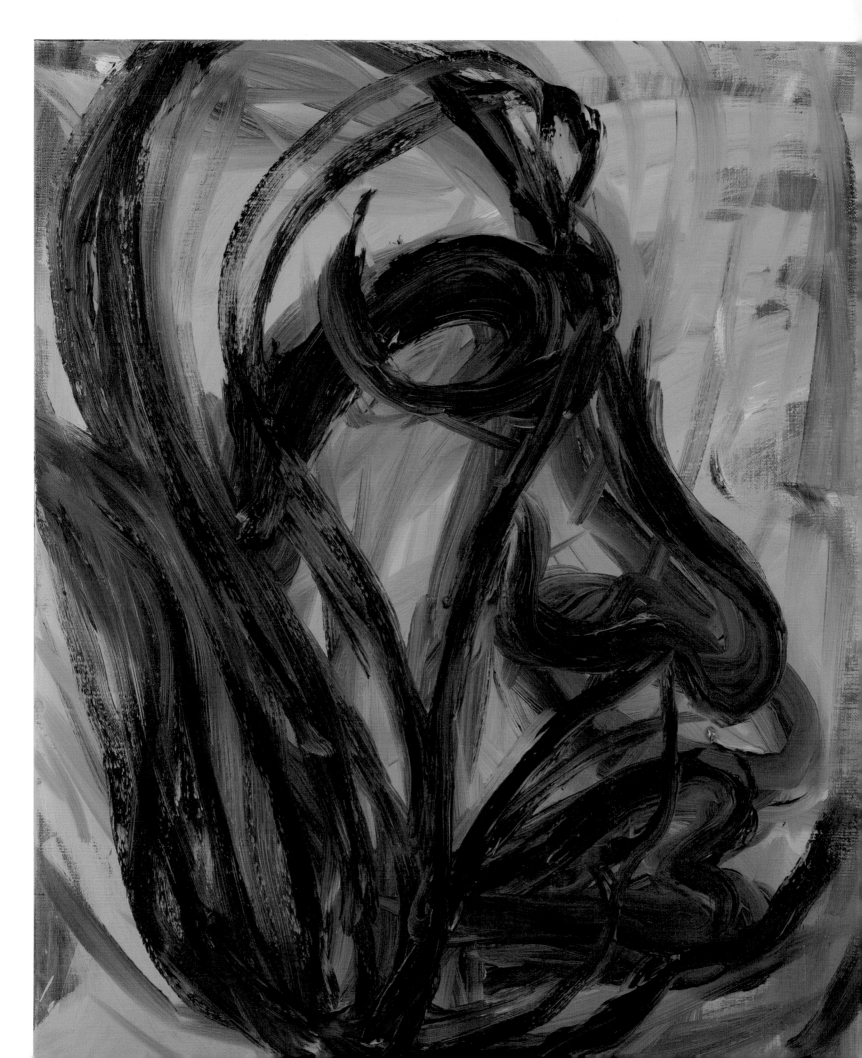

프롤로그

"도덕경을 풀이한 많은 저자들의 책을 봐왔지만 어떤 해설서에서도 도덕경의 참맛을 느끼지 못했다. 그러다가 우연히 무위당 장일순 선생님이 평생 남기신 단 한 권의 책, '무위당 장일순의 노자 이야기(이아무개가 대담하고 정리, 삼인출판사)'를 읽고 어리석은 내가 도덕경에 다가갈 수 있는 길을 찾게 되었다. 가장 높은 뜻을 지녔으면서도 언제나 가장 낮은 곳에 머물렀던 무위당 장일순 선생님을 생전에 한번도 직접 뵌 적이 없다. 그러다가 박사과정에서 역설경영이란 주제로 논문을 쓰면서부터 책으로 뵙는 행운을 만났다. 그 후 이제까지 시간과 공간을 뛰어넘어 내 삶의 스승으로 삼고 살아왔다. 진주에서 아이들을 가르치기 시작한 지 한두 해 지난 어느 가을날, 떠나신 분의 흔적이나마 느끼고 싶어 무위당 선생님을 가까이 모셨던 모서각가를 만나러 무작정 원주 가는 버스에 몸을 실었던 기억이 아직 생생하다. 그의 집에서 참 인상적인 작품을 만났다. 장일순 선생님이 돌아가시기 직전 병원에 계실 때 잠시 외출해서 서각을 만들어 달라며 비둘기와 물고기가 새겨진 종이쪼가리를 내밀었단다. 그것을 민중들이 쓰던 도마 위에다 새겨 넣은 서각 작품이었다. 장일순 선생님은 한국의 성자라 불릴 만한 삶을 사셨던 분이시라, 평화를 상징하는 비둘기를 새겨 넣은 것은 충분히 이해할 만한데 물고기는 왜? 당시 서각가 왈, 어느 것에도 구속받지 않는 자유를 의미한단다. 하지만 지금 곰곰이 생각해 보니 불가에서 물고기 그림이 상징하는 의미를 동시에 서각에 담고 싶으셨던 것 같다. 항상 잠들지 않는 물고기처럼 죽음을 앞둔 순간까지도 내내 온전한 깨어있음을 유지해야 한다는 '자기경계의 표식'으로 삼고자 하셨던 건 아니었을까? 평화는 자유를 꿈꾸는 깨어있는 사람들에 의해서만 가능하니까 말이다. 숙제처럼 무위당 선생님의 모심과 살림의 정신을 경영학적 관점에서 조명해 보고 싶다는 생각을 갖고 있다. 한 해 한 해 시간이 흘러가니 내 게으름을 자책해 본다."

이 짧은 단상을 써둔 지가 벌써 20여 년이 흘렀다. 먹으로 웃는 얼굴마냥 난초를 그리셨던 무위당 선생님의 뜻을 기리며, 해체된 인간의 얼굴 위로 무수한 생명이 피어나는 모습을 그리고 싶어하고 있으니 늦었지만 화가로서나마 그분의 삶을 따르고 싶다는 소망과 다짐을 함께 갖게 되는 아침이다.

1

얼굴성의
존재론

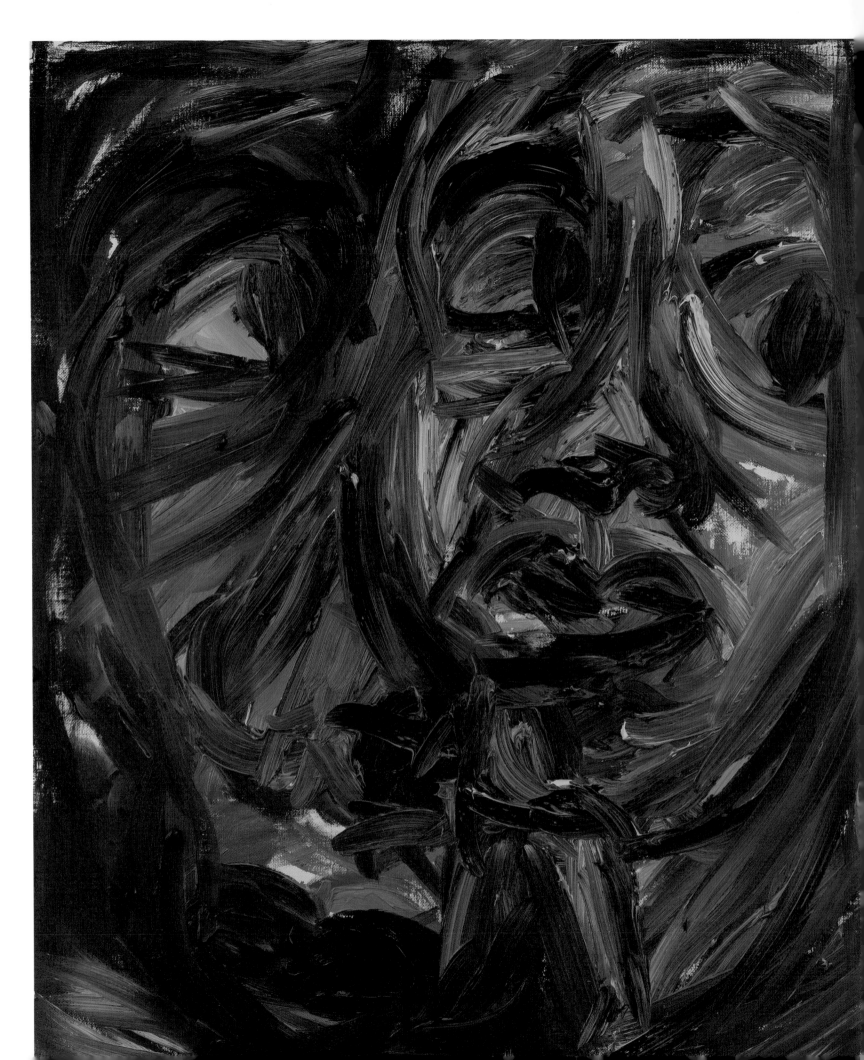

얼굴성의
존재론

"행위로서의 회화와 결과로서의 회화와 나 자신에 대한 존재론적 물음, 이 셋 사이에는 분명 간극이 존재한다. 그 간극은 글을 쓰고 칼을 휘두르고 몸을 그리고 마침내 붓을 쥐어든 내가 쉬지 않고 겨냥할 '거기'이다."(양효실)

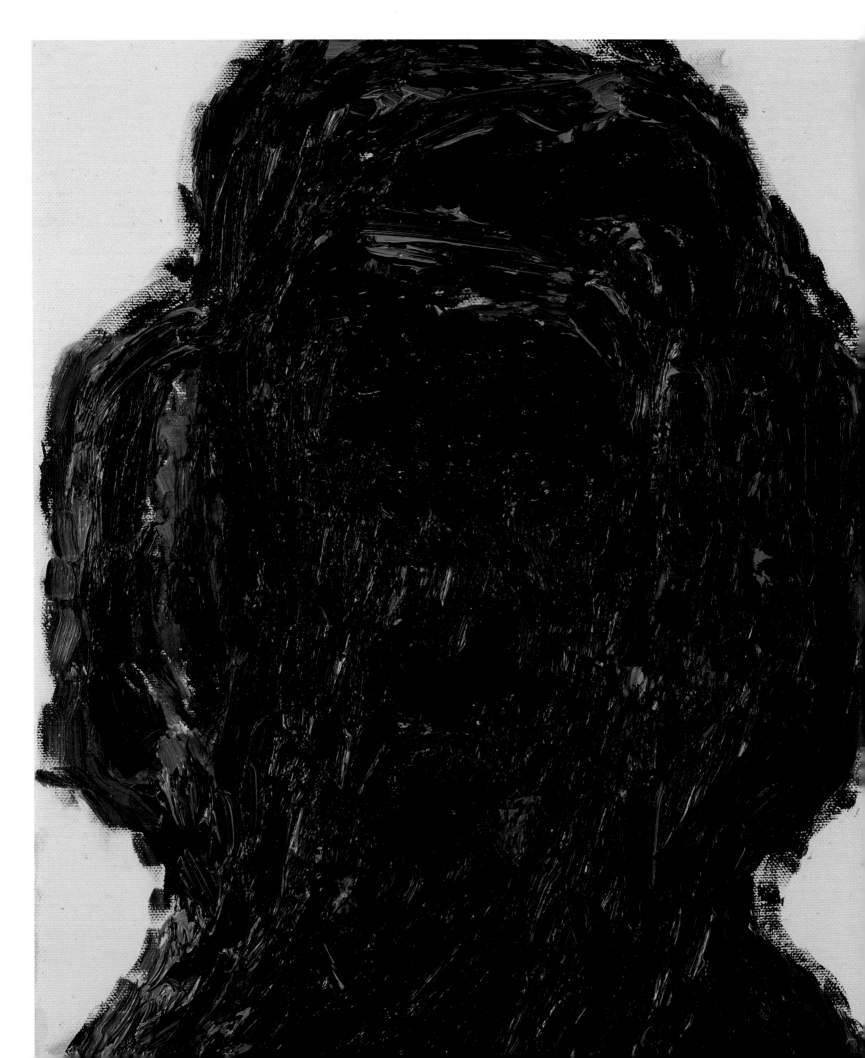

AMOR
FATI

김상표

그림이 그리고 싶어져 잠시 화실에 다니면서 주로 정물 데생을 배웠다. 기계적 훈련을 반복시키는 화실의 교육방식이 맞지 않아 이내 그만두고 연필, 목탄, 볼펜, 유화물감, 아크릴물감, 수채화물감 등 여러 가지 재료를 가지고 혼자서 초상화를 더 그려보았다. 처음에는 다른 사람의 사진을 보고 그리다가 '나'를 그리게 되었다. 항상 자아 찾기에 목말라했던, 그리고 여전히 찾아 헤매고 있는 '나'를 그리고 싶었다. 경영학을 전공해서 그것으로 생계를 유지하면서도 늘 본질에 대한 갈증으로 철학에 매달렸지만, 그래도 해소되지 않고 가슴에 얹혀 있는 무엇에서 자유로워지고 싶어 절집 언저리를 서성이며 살아온 '나', 그림을 그리면서부터 그 '나'와 정면으로 마주하게 되었다. 이런 심정을 1회 전시회 작업노트에 다음과 같이 적었다.

"철학과 경영에 대한 고민을 할수록 보편적 범주들의 자아에 대한 독재에, 오히려 내 몸은 파닥거릴 뿐이었다. 모든 행위의 과정과 결과물은 내 자아로부터 철저히 소외되었다. 존재의 결여에 시달렸다. 어느 날 캔버스와 마주하고 나를 그리기 위해 숨가쁘게 형태를 잡고 색을 칠했다. 다음 날에도, 또 그 다음 날에도 내 안에서 우글거렸던 수많은 애벌레 주체들이 하나씩 토해지기 시작한 것이다. 존재가 내 몸을 빌려 열리고 드러나는 순간이 찾아왔다. 그토록 채워지지 않던 결여의 공간에 드디어 충만함이 자리잡기 시작했나 보다. 점점 더 자유로워지면서 형상의 자리에 색들이 가득 채워졌다. 자아 찾기의 도정에서 비로소 벗어나는 순간, 콧노래를 흥얼거리는 내 모습을 아내가 발견했다. 아름다움의 구원이 내게도 찾아온 모양이다."

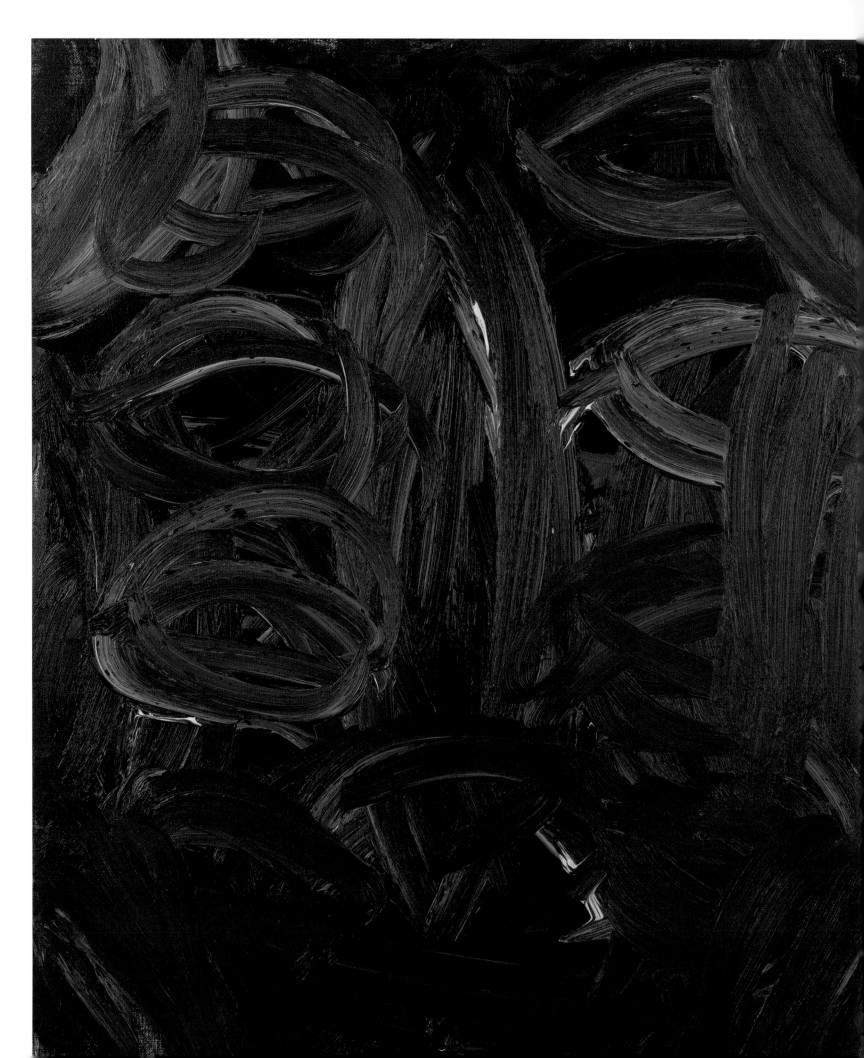

FACIALITY AS AN ONTOLOGICAL QUESTION

Kim Sangpyo

Once I developed an interest in drawing paintings, I attended an atelier and learned how to draw still-life paintings. Since I could not adapt to the training method of mechanical repetition, I quit the atelier not long after I had joined the class. I then practiced self-portraits with different materials such as pencils, charcoals, ballpoints, oil paints, acrylic paints, watercolors and so on. At first, I copied photos of other people, then I started depicting 'myself.' I wanted to depict 'myself' that has always been craving for finding the ego and is still in search of it. Although I studied business administration and made my living by teaching it, I've always had a thirst for philosophy. However, I had something in my mind that was not resolved and wanted to be liberated from it, which even led 'me' to visit and study at Buddhist temples. Since I started creating my paintings, came to face 'myself.' I wrote about this in the artist's note for my first solo exhibition.

 "The more I thought about philosophy and business administration, the more I was drowning in the dictatorship of the universal categories on my ego. The process and outcome of all my actions were completely alienated from my ego. I suffered from a lack of existence. One day, I encountered the canvas. I quickly drew a figure to depict myself and I painted. I did the same in the next day and the day after I finally started a spurt of selves that had been lurking like countless larvas inside myself. I had a moment in which the existence possessed my body

and it was opened and revealed. I thought that the space of absence, which had not been filled, finally had a fulfillment. As I developed more freedom, where figures became sites to be filled with colors. At the moment when I was liberated from the path to the discovery of self, I found myself humming along with melodies. I assume that the salvation by beauty has happened to me."

"I do not know about painting. I think that painting cannot be defined. It is more so in the case of faces. At the moment when I draw my face, it is not my face anymore. At the moment when a face is defined, the countless other articles of determinacy of faces are lost. A face is no more than a question about what it is. I delved with the notion of faciality by itself as a question and meditated about it. These are materialized in my paintings. Thus, my paintings are my research notes."

After my first solo exhibition, I spent my time transcribing the Heart Sutra. I then realized that the ontological question about faces is not so much different from the Buddhist idea that everything means nothing and nothing means everything. This led me to work on my paintings once again.

Everything means nothing, and nothing means everything. When I first had a deconstructive urge toward abstraction after trying to depict figures of faces in the most concrete way, I felt as if I was tearing my body with paintbrushes. I felt as if my heart was aching and my mind became impotent. When concrete figures appeared in my paintings once again, I had a suspicion about whether a face determined by a single specificity is a real one or not. I was caught in the magic of this spiral trajectory, diverging towards a far destination while moving back and forth between two extremes. If something is neither present nor absent, and if it is present and absent, wouldn't it be a face, which exists in the middle of absence and is absent

in presence? Something that is truly void but mysteriously existent.

While depicting my face in a small canvas, I gradually developed a sense of suffocation. Dealing with a much bigger canvas, my inner self pushed me even more. Now I became a prisoner of my other self and a selfless dancer.

"At the moment I enter my studio, I feel out of breath. Sometimes, I hectically paint the canvas and build a figure without even having time to wear both socks. Rather than taking time to sort out and materialize emerging ideas, I follow my feeling and let my hands move by themselves. I feel that the time I take to squeeze paint tubes is too short as if it would prevent the flow of feelings. As the painting gets more intense, I feel more rushed. I squeeze the paint tube with my left hand to put the paint directly on a brush and apply it on the canvas. So, it is often unintended that the paint is too thick or the canvas has lumps of paint. My sensibility is vividly embedded in the figures on the canvases in its most raw form. In my daily life, I am armed with rationality. But I wield the brush in a prompt and violent manner as I feel and without giving a chance to taking time as if I was obsessed with a desire to neutralize my rationality. I do it with a red face, breathing heavily."

For me, the act of painting was nothing more than a repetition of a process where new questions arise and I find answers. Regarding the process of finding the answers, although it was prompt and spontaneous, it was an attempt to embrace all the circumstances of the entire universe to my subjective aim, building a new creative concrescence. After the question was fulfilled through the process of concrescence, it became an artwork and brought about other questions. I spent beautiful time to take adventures to respond to new questions at each time. Inside there are the dream of youth and the fruit of tragedy. I endured those times and created artworks as traces of events, which are left as my research notes.

In the process of raising and solving ontological questions about faces as a painter, there was another intervention of thoughts on humanity, organizations, and the world that I had developed in humanities and social science. I was embarrassed. I felt as if the salvation by beauty finally came to me, but the troubles of my life came back like a repetitive obsession. I listened to the sound of my mind that painting can never be an 'escape from freedom.' In the end, I had to acknowledge that painting is just a new ground on which I keep the problems of my life and resolve them. Standing at a point of departure toward an adventure of ideas and practice, I reflect on what Samuel Beckett once said. "To be an artist is to fail, as no other dare fail." Nevertheless, I dreamed of living a solemn, serious, and profound life as I had been captivated by the spirit of gravity as an academic of organization theory. In the future, as a painter, I want to go out lightheartedly and with pleasure to encounter existence in a profound and powerful way.

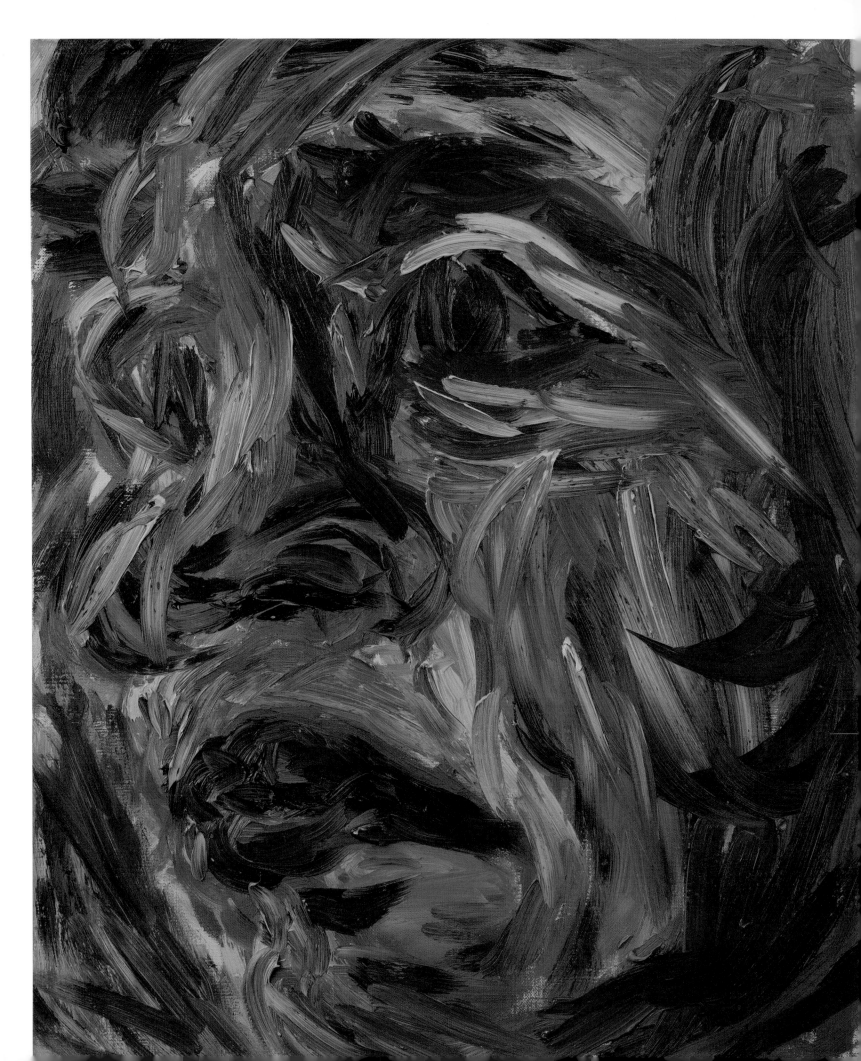

자화상의
존재론

양효실(미학, 비평)

'얼굴성'에 넣는 덧말

통상 얼굴은 나의 정면, 네 눈에 나로 보이는 표피, 내 인격의 표징, 그리고 내가 너로부터 숨는 베일이다. 그래서 얼굴은 속절없이 노출된 것이고 자명하게 읽히는 것이지만, 동시에 얼굴의 가시적 형태는 비가시적 형상, 즉 가시적으로는 일그러짐이나 긁힘 혹은 짜부라짐 같은 것으로 명명될 형상을 위해서는 지워져야 하는 클리셰-이미지이다. 즉 보이는 얼굴은 안 보이는 얼굴, '진짜' 얼굴을 보기 위해서는 안 보아야 하는 그러나 결국 말려 들어가서 (잘못)읽고 있게 되는 속임수, 매끄러운 이미지다. 물론 보인 얼굴만이 안 보이는 얼굴의 배경, 암시이기에 이 이중성 혹은 동시성이 시계(視界)에 동시에 기록/배치되어야 한다. 이것이 얼굴을 그리면서 지우는, 만들면서 훼손하는 예술가의 과제이다. 얼굴이 많이 보일수록 그 얼굴은 사회적 위신이나 사적 인격의 알리바이가 되어 있을 것이고 사라질수록 나의 타자성에 충실해질 것이다. 얼굴은 나를 보호하기에 나를 억압한다. 얼굴이 많을수록 나는 질식한다. 나를 알아보는 이들이 많을수록 나는 죽어간다. 얼굴은 당신이 나를 알아보고 그래서 당신이 안전해지는 당신의 일부이기에 나는 당신이 알아본 얼굴에 학대당한다(누가 내 얼굴 좀 치워줬으면!). 얼굴은 당신이 나를 통제하는, 그래서 '관계'를 이어가고 소유하는 데 필수적인 재현 이미지이다. 나의 얼굴은 내 것이 아니다. 당신이 알아보는 내게 나는 없다. 나는 당신이 알아보는 얼굴을 입고 나이지만, 그래서 그 얼굴과 나 사이에 간극이 존재하지만 그 간극을 당신은 간과해야 한다. 얼굴은 내 쪽으로 침범한 당신의 호의, (무)관심이기에 내 얼굴은 결국 당신의 환영적 이미지이다. 나는 아버지, 어른, 교수, 남편과 같이 당신이 읽는 상징 기호나 역할이 아니다. 나는 그런 기호로 잘 불려질수록, 당신이 덜 불안할수록 내가 아니다. 내가 당신이 원하는 좋은 사람의 얼굴을 가질수록 나는 점점 나를 잃어간다. 그래서 나의 '나'나 물론 당신의 '나'도 시에 자주 등장하는 서랍이나 주머니와 같은 은유가 그렇듯이 상대가 모르는 비

밀을 숨기고 있다. 그 비밀은 나를 잘 알고 있다고 생각하는 당신에게는 분노나 슬픔이겠지만, 내게는 무사한 저 이름들이 슬픔이다. 그래서 나는 내게 이름이 없었을 때, 이름이 붙지 않았을 때를 기억하고 욕망하고 그때로 돌아가려고 한다. 내가 한낱 소년이나 시시한 아이였을 때, 내가 최초의 어떤 행위들, 의미가 도착하기 전 도망가던/날아간 행위들이었을 때를 닮으려고 한다. 삶이 제스처, 즉흥, 사건만으로도 충분했을 때를 나는 반복하려고 한다. 나는 그래서 그리고 있었다. 나는 화가로서 그린 것이 아니라 행위로서, 하나의 즉흥으로서 캔버스와 물감에 몰입했다. 왜 유화였는지는 사후적으로 설명가능하다. 내가 해보지 않은 것이었고 내가 많이 봤던 것이었고 읽고 쓰는 데 능숙한 내가 해석비평할 수 있는 대상이었고, 그만큼 내게는 가까이 있었고 사랑하고 이해하고 지지하던 행위였다. 이것은 나의 회화이다. 전혀 회화를 배우지 않았지만 회화를 두려워하지 않은 내게 회화는 내가 오랫동안 연마해온 태극권이나 검도의 자세로 다루되, 이번에는 허공이 아닌 캔버스를 상대로 이번에는 칼이 아닌 붓으로 채우면 되는 시·공간이었다. 나는 "붓으로 춤을 추는", "붓을 칼처럼 휘두르며 발작적으로 그림그리기를 하는" 사람이다. 나는 내 식의 회화를 발명했다. 나는 처음 그렸지만 나의 회화는 최초의 회화이다. 회화는 당신도 알고 있는 사회적 이름이지만 나는 그 이름을 내 식으로 최초로 채웠다. 나는 화가가 되려고 그림을 그린 것이 아니었다. 나는 나를 수식하는 여러 이름들로도 채워지지 않는 그 무엇이고, 이런 절대적 결여나 부재를 당신의 허락이나 이해를 바라지 않으면서 그러나 당신이 회화로 알아볼 수 있는 방식으로 채우려고 했다. 누군가가 언명했듯이 나는 회화는 시각적 이미지와의 투쟁에서 획득한 형상을 위한 것이라는 데 동의한다. 내가 나의 자화상을 그린 전시에 붙인 '얼굴성'이라는 이름은 회화에서 말해온 형상(성)에 대한 내 이름/버전이다. 인격적인(personal) 얼굴이 아닌 비인칭적인(impersonal) 얼굴, 신중한 의도나 계산된 구성이 개입할 수 없을 만큼의 짧은 시간에 "서예필법과 검법이 녹아든 붓질과 열손가락의 본능적인 할큄"이 캔버스에 남고, 그러면 그것은 나의 얼굴성이었다. 내가 사랑하는 가족들, 내가 책임져야 하는 주변 사람들에게 나는 '좋은' 사람이었던 것 같지만 그래서 나는 '나쁜' 나, 아무도 인정하지 않는 나, 나를 위한 나를 사랑하고 책임지려고 자화상을 그렸다고 할 수 있다. 예술은 아무 것도 아닌 인간존재의 자유가 기록, 보존되는 장치나 의례이기에 나는 전시장에 걸려야 하는 회화의 오랜 존재방식을 따른다. 회화의 무의미는 회화의 사회적 기능 속에서만 존립한다. 얼굴의 무의미가 얼굴의 사회적 기능 속에서만 정당할 수 있듯이. 나는 내가 누구인지를 계속 물었고 나의 3회에 걸친 개인전은 그 물음의 미적 형식으로서 구현되었다. 3회 개인전 〈얼굴성에 대한 존재론적 물음〉을 통해 나

는 인간의 역설적 상황, 즉 의미의 체제에서 살면서도 허무를 욕망하기 마련인 인간의 운명을 얼굴을 매개로 탐구했다. 행위로서의 회화와 결과로서의 회화와 나 자신에 대한 존재론적 물음, 이 셋 사이에는 분명 간극이 존재한다. 그 간극은 글을 쓰고 칼을 휘두르고 몸을 그리고 마침내 붓을 쥐어든 내가 쉬지 않고 겨냥할 '거기'이다(이 글을 쓴 '나'는 김상표가 아니다. 그러나 김상표가 화가가 아니면서 화가이듯이 나도 김상표가 아니면서 김상표일 수 있다).

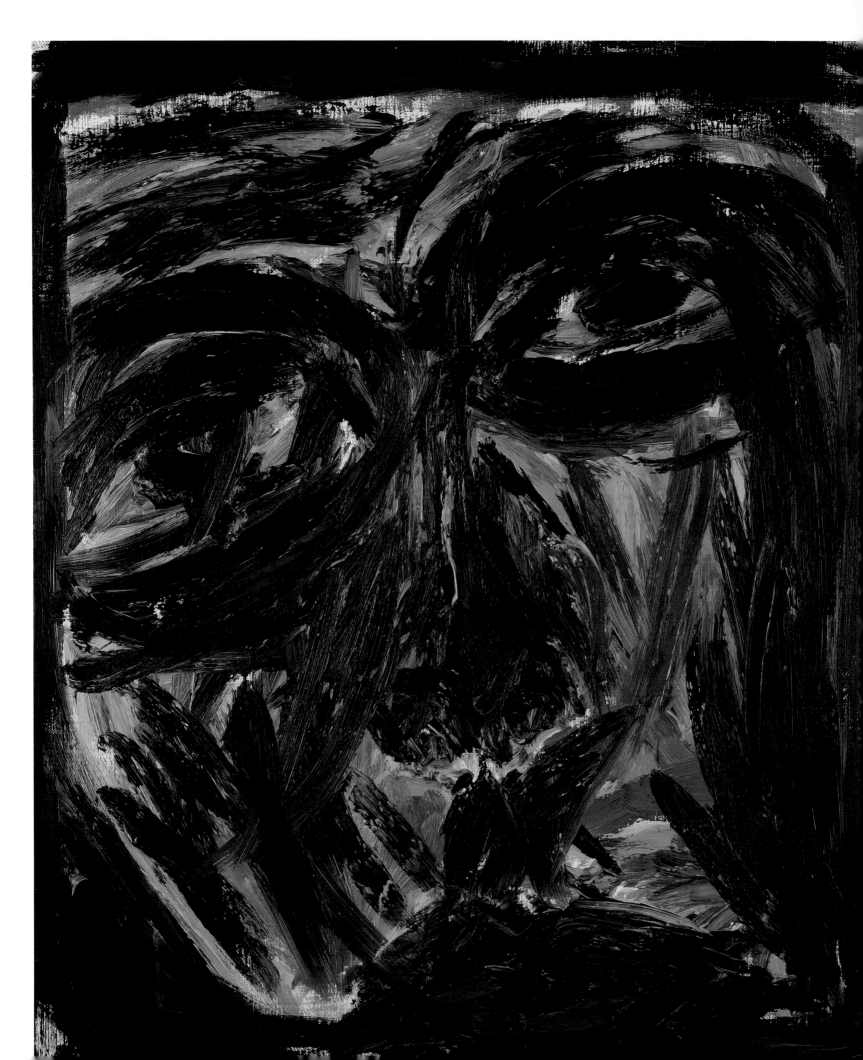

자화상의
존재론

양효실(미학, 비평)

너바나의 나

Nirvana는 누군가에게는 열반과 해탈이고 누군가에게는 너바나이다. 김상표는 이번 개인전의 제목 〈Nirvana〉로 그 두 가지 의미를 포괄해 들였다. 직접적으로는 너바나의 〈스멜스라이크틴스피릿〉 유투브 공연 영상에 나오는 인물들—싱어, 드러머, 치어걸, 청소부와 같은—의 심리적, 물리적 변화, 즉 일상의 자기 자리나 배역을 충실히 따르던 사람들이 하나같이 카오스 속 좀비나 유령처럼 변해가는 상황을 회화적으로 번역했다. 누구보다 자기자신이려고 했던 소년이었지만, 순식간에 밀어닥친 부와 명성을 견디지 못하고 결국 'Doomed to Die Young'의 하나로써 '너머'로 사라진 커트 코베인의 살아생전의 허무주의나 무정부주의적 태도를 확인할 수 있는 기록물이다. 지금도 너바나의 팬들이 즐겨 찾아보는 동영상은 공연장이자 농구장인 무대가 정동(affect)의 장면으로 전치되고, 소년 소녀들이 모두 어디론가 사라진 뒤에는 청소부와 포승줄에 묶인 교장 선생만 남는다. '젊어서 죽을 운명'인 예술가들은 어른이라는 사회적 이름을 거부하고 영원히 자기 젊음을 유지한다. 커트 코베인은 영원히 '27살'의 청년이다. 커트 코베인은 살아 생전 어떤 공연에서도 같은 모습이기를 거부했다. 독학자의 거칠고 즉흥적인 기타연주가 난무했고 목소리도 공연에 따라 제멋대로 사용했다. 자신에게 늘 타인이었던, 매번 새로 탄생했던 그가 남긴 유서의 문장, "점점 소멸되는 것보다 순식간에 타오르는 것이 낫다"는 그렇기에 '얼굴성'을 잃기를 거부한 자의 문장이다. 동일성이나 반복을 몰랐던 늘 차이로서 존립했던 커트 코베인, 즉흥과 사건으로서의 커트 코베인의 삶은 저 영상에서도 계속 증명된다. 보고 또 봐도 거기에는 계속 우리가 놀랄 장면들, 사건들이 존재한다. 김상표는 이제 가족과 자기자신을 그렸던 3회까지의 개인전을 뒤로 하고, 이번에는 너바나의 공연 영상 속 등장인물들—기호들을 자기자신으로 끌어안았다. 20살의 김상표의 분신들이고 청년 김상표가 겪었던 어른들에 대한 회상과 재해석이다. 그들은 모두 김상표

로 수렴한다. 이번에는 모두 그의 춤, 칼, 몸짓으로서의 열 손가락의 행위를 통해 형상화되었다. 우리의 번뇌는 내가 변별적인 하나의 고정태, 개체, 윤곽이라는 전제에서 유발된다. 번뇌로부터의 해탈은 그러므로 자아를 복수화하고 나와 타자를, 나와 이 세계를 구분불가능한 것으로 통째로 감각하는 것, 혹은 자아를 실체가 아닌 타자의 이미지로 받아들이는 것과도 연관이 있다고 알고 있다. 영상 속 인물들이 너바나의 음악을 닮아가며 분별에서 흐름으로 넘어가듯이, 김상표는 니르바나를 욕망하는 영상 속 인간들에게서 자신을 보았고, 그럼으로써 그 이름들의 간극들을 지웠다. 허무는 충만이고 카오스는 전체이다. 김상표는 자아의 피로를 그렇게 씻고 정화된다. 음악이, 예술이 그런 의례를 책임진다. 이제 그의 자화상 연작은 나와 당신의 싸움에서 비롯되는 자아의 경계를 해체하는 쪽으로 확장되었다. 니르바나이고 너바나가 지향했던 상태이다. 물론 김상표는 그림을 그림으로써 "설명되는 부분이 있다. 따라서 그림은 설명불가능한 부분이 남는 과정"이라고 내게 말했다. 욕망이 없다면 행위는 없었을 것이지만 그렇다고 욕망이 행위를 전부 설명해주는 것은 아니다. 그것은 내 욕망의 소멸 이후에도 남는 것, 설명불가능한 것, 놀라운 것, 어쩌면 '아름다운' 것이다. 누구보다 지적인, 직업인이 아니라 인간으로 읽고 체화하는 인간 김상표가 자신의 지성의 '실패'를 받아들이는 과정은 자기를 내려놓는, 자기를 쉬게하는, 자기를 모르는 타자로 인정하는 과정으로서 해석될 수 있을 것이다. 그래서 지성의 실패와 감각의 '폭력'과 동물의 슬픔은 비단 김상표만이 아닌 우리 인간을 구성하는 진실이라고 말해도 좋을 것이다. 이번에 확인한 사실인데 커트 코베인의 자살 뒤에 드러머 데이브 그롤은 새로운 밴드를 만들어 지금까지도 활동하고 있다. 그는 결혼을 했고 가족과 친구들, 팬들에게 따뜻하고 좋은 사람이라고 했다. 이번에 들어본 Foo Fighters의 음악은 신나고 경쾌하면서 폭발적이었다. 나는 김상표의 회화를 '이번'에 그가 꺼내든 방편으로 간주했다. 무엇으로 불려도 좋을 그것이 이번에는 회화였다고. 이름은 불려질 수 없는 것들을 가리면서 가리키는 얼굴이기에.

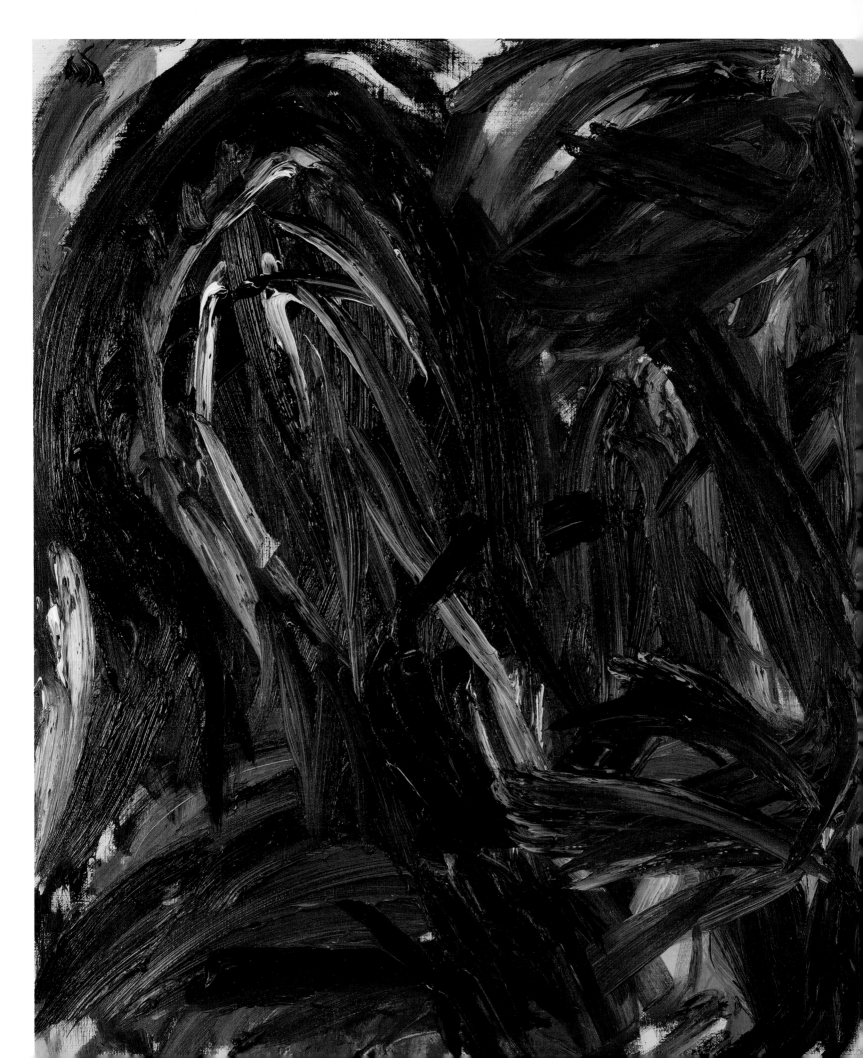

NIRVANA

김상표

불온한 자로서 NIRVANA ● "인간은 어떻게 그 절망에 도달하게 되었는지를 알 때, 절망 속에서도 살아갈 수 있는 것이다. 그는 이제 그 절망 속에서도 살아갈 수 있다. 왜냐하면 그럴 때 그의 절망적 삶은 중요한 것이기 때문이다. 이때 침몰한다는 것은 언제나 사물의 근저에 도달하는 것을 의미한다."(발터벤야민) 세속적 의미에서 행복을 추구할 수 있는, 그 어떤 것도 할 수 없었던 부자유한 자로서 NIRVANA. 그들이 삶을 살아내기 위해서는 확보하지 않으면 안 되는 것이 존재의 바닥이었을 것이다. NIRVANA는 그 바닥을 노래하며 불온자로서 이 세상에 왔었다.

NIRVANA와의 만남 ● 붓을 칼처럼 휘두르며 발작적으로 그림그리기를 하는 나를 발견했다. 정말로 그림 그리는 태도가 매우 불량해져갔다. 일상적인 행동을 할 때조차 10대 반항아들처럼 건들건들거렸다. 그때 너바나의 Smells Like Teen Spirit 동영상을 만났다. 동영상 속 너바나 그룹 멤버들의 몸짓과 표정 그리고 목소리가 나를 사로잡았다. 노래의 구절들도 내 저 밑바닥의 파토스를 자극했다. 첫 구절 '총을 장전하고', 마지막 구절 '부정, 부정, 부정, 부정', 이 두 구절이 특히 그러했다. 살아온 내내 죽음과 허무의 그림자를 안고 무의미함에 울면서 의미를 부여하지 않으면 살아낼 수 없었던 나의 모습을 그 노래가 대변하는 듯했다. 너바나 그룹의 공연 모습이 이제까지의 나의 삶과 자연스레 겹쳐졌다. 너바나의 공연 모습을 미친 듯이 그려댔다. 어느 날은 커트코베인이 되어 울부짖고 절규하며, 또 어느 날은 드러머가 되어 광란과 착란 속에서 그림을 그렸다. 다른 날은 치어걸이 되어 세속화된 몸짓으로 춤을 추면서, 또 다른 날은 그녀의 숨겨진 욕망을 폭발시키며 그림을 그렸다. 뒤이어 내게 폭력을 가했던 이들에 대한 분노 속에서 청소부를 그렸고, 마지막으로 위선으로 가득찼던 기성세대들에 대한 희롱으로 교장을 그렸다.

인생은 잔인하다 ● "인생은 잔인하다. 우연이 나를 여기 오게 했다. 떠나는 데는 선택을 요구한다. 결단을 미루는 주저함만이 지루하게 반복된다. 사이사이 절망의 늪에서 허우적거린다. 언제나 마주하는 오늘, 벗어나려고 몸부림칠수록 생의 의지는 나를 더욱 옭아맨다. 겨울을 지낸 나목이 부끄러운 치장으로

생명주기를 연장하듯 오늘도 삶을 반복한다. 살아가는 것이 아니라 언제까지 살아내야 할까? 얼마나 많은 날들을 이렇게 마주해야만 하는가? 희망의 꽃을 피울 수 있을까? 희망마저 더 깊은 절망으로 나를 몰아가지 않을까? 어떻게 출렁거리는 이 원색적 고독에서 벗어날 수 있을까? 자발적인 죽음, 생의 의지를 내던진 그 순간 나와 우주의 거리는 사라질까? 인생은 잔인하다." 이 글을 40대 중반에 써서 블로그에 올렸다가 "그런 글을 쓰면 엄마가 얼마나 슬퍼하겠어"라는 딸아이의 비난을 듣고 지웠었다. 까마득히 잊고 있다가 너바나 그림을 그리면서 이 시를 떠올렸다.

NIRVANA와 나는 무엇이 닮았는가? ● 너바나를 위시한 펑크락 그룹은 노동자청년들의 문화를 대표한다. 펑크락 그룹은 그들의 사회경제적 조건들이 견딜 수 없을 만큼 무너진 상태에서 그에 대한 저항을 예술적으로 표현했다. 나는 사회경제적 조건들에서는 그들과 다른 삶을 살았다. 그럼에도 다른 측면에서 보면 닮았다. 나 또한 어린 시절과 젊은 날에 심리적 어둠과 무의미 속에서 기존의 코드화된 교육과 삶의 양식에 저항했기에. 내가 학부, 석사, 박사 과정에서 관심을 가졌던 연구주제들도 많은 부분 이러한 내 기질과 연관되어 있다고 할 수 있다. 펑크락 그룹은 반미학의 미학을 목표로 삼는다. 거칠고 조잡한 음악을 연주하며 그룹멤버들을 선발할 때도 프로보다는 아마추어를 선호했다. 나도 회화를 전공하지 않았을 뿐만 아니라 거칠고 본능적인 내지름으로 그림을 그린다. 그림과 그림 아닌 것의 경계에서 그림을 그리고 있는 셈이다. 이렇게 우리 둘은 사회에 대한 저항에 바탕에 두고 반미학의 미학을 목표로 삼는다는 점에서 닮았다.

나의 NIRVANA되기 ● Smells Like Teen Spirit 동영상을 보면서 나는 너바나 공연에 서서히 감응되고 그 분위기에 전염되어 갔다. 점차로 나의 몸은 너바나 신체의 리듬과 강도와 속도에 공명하며 동기화되어졌다. 마침내 나는 너바나와 같은 감응으로 회화의 평면에서 무위의 춤을 추며 내 삶의 파토스들과 대면했었던 게 분명하다. 다시 말해 너바나 신체와 동조화된 감응으로 내 존재의 바닥, 어두운 심연 속에 있던 나의 충동들과 정념들, 그리고 끊임없이 내 자신으로 도래하는 비가시적인 삶과 소통하면서 그림을 그려냈다. '나의 비가시적 삶의 파토스'와 '나의 너바나 되기'가 서로를 포섭하면서 비로소 세계의 하나됨을 고백하고야마는 원융의 장소, 그곳이 바로 나의 회화적 평면이다.

그리기의 카오스모스 ● 세계는 카오스다. 나도 카오스다. 서로를 삼키고자 덤벼드는 카오스들 간의 싸움에서 잠시 적막이 흐르는 코스모스로 태어나지만, 늘 다시 카오스로 돌아갈 꿈을 꾸는 미완성의 코스모

스일 뿐이다. 그것이 나의 그림에 담긴 이카로스의 날아오름이다. 서예필법과 검법이 녹아든 붓질과 열 손가락의 본능적인 할큄이 훑고 지나간 자리에는 원래의 모습을 상실한 형형색색의 물감덩어리가 '튀어 오르기'와 '내려누르기'의 불규칙한 흐름을 형성하고 있다. 아비규환의 전쟁터처럼 어지럽게 널려있는 마루와 골 위로 매끈한 물질덩어리가 언제든 흘러넘쳐날 것 같다. 한 장의 그림을 그리고나면 한바탕 폭 풍이 휩쓸고 지나간 듯하다. 끝나지 않은 …. 곧 다시 시작될 것 같은 …. 긴장감 가득한 불안정한 평화.

비인칭적 그리기 ● 신체적으로 보면 분명 내가 그림을 그리고 있지만 자아 바깥의 그 무엇과 함께 그림 을 그리게 되는 듯 싶다. 회화의 평면이 감당해낸 결과물에는 일상적 삶에서는 한번도 드러나지 않았던 내 몸의 리듬과 강도와 속도가 베어있다. 자아의 의식과 무의식 너머의 그 무엇, 난 감히 그것을 우주의 기억이라 부르고 싶다. 자아는 순간적으로 불러들이는 우주의 기억과의 교접을 통해 엄청난 에너지에 휩싸이고 곧이어 격렬한 그리기의 몸짓 속으로 빠져든다. 나는 비인칭적 그리기를 통해 주체를 망실한 다. 그와 동시에 주체와 대상 그리고 캔버스 사이의 경계가 모호한 지점에서 새로 태어나기를 반복한 다. 나도 대상도 캔버스도 그리기 과정에서 우주의 순수지속의 흐름 속으로 침수되어 늘 새로운 그림으 로 솟아오른다.

무위의 춤 ● 나는 그리기 대상의 형태와 구조를 미리 확정하는 스케치를 하지 않는다. 최초의 선과 색 을 칠하면서 이것과 접속하는 다른 선과 색을 찾아간다. 그리기 과정에서 특정한 선과 색은 다른 수많 은 선과 색들에 열린 채로 리좀적 접속을 계속한다. 이질적인 선과 색의 리듬들에 의해 형성된 패턴이 나의 공감각과 공명하는 어느 순간 그리기를 멈춘다. 이처럼 리좀적 접속을 통해 도달하려는 목적지는 사전에 설정되어 있지 않고 과정을 통해서 늘 잠정적으로 드러날 뿐이다. 결국 나의 그리기는 프로그램 화되고 루틴화되고 코드화된 우리의 삶에 대해, 배반하고 저항하는 유쾌한 무위의 춤이다.

NIRVANA의 역사적 현재성 ● 일찍이 암울한 미래가 온다는 것을 감지한 불안세대인 '88만원 세대'와 헬 조선을 외치는 작금의 청년세대가 그 한참 이전 세대인 NIVANA와 무엇이 다르다는 말인가? 그 당시 불 온한 존재였던 NIRVANA를 군이 지금 여기에서 다시 소환함으로써 나는 무엇을 하고 싶은 것일까? 예술 적 저항의 역사를 현재화하고 싶다는 욕망을 욕망해본다. 또한 존재의 바닥을 경험한 불온한 존재의 의미 를 되묻고 우리 시대에 존재하지만 그럼에도 아직 드러나지 않은 존재와 조우하기 위함이다. NIRVANA 를 회화적으로 형상화낸 이번 실험이 작은 시작이었으면 하는 것이 스스로에 대한 바램이다. Amor Fati!

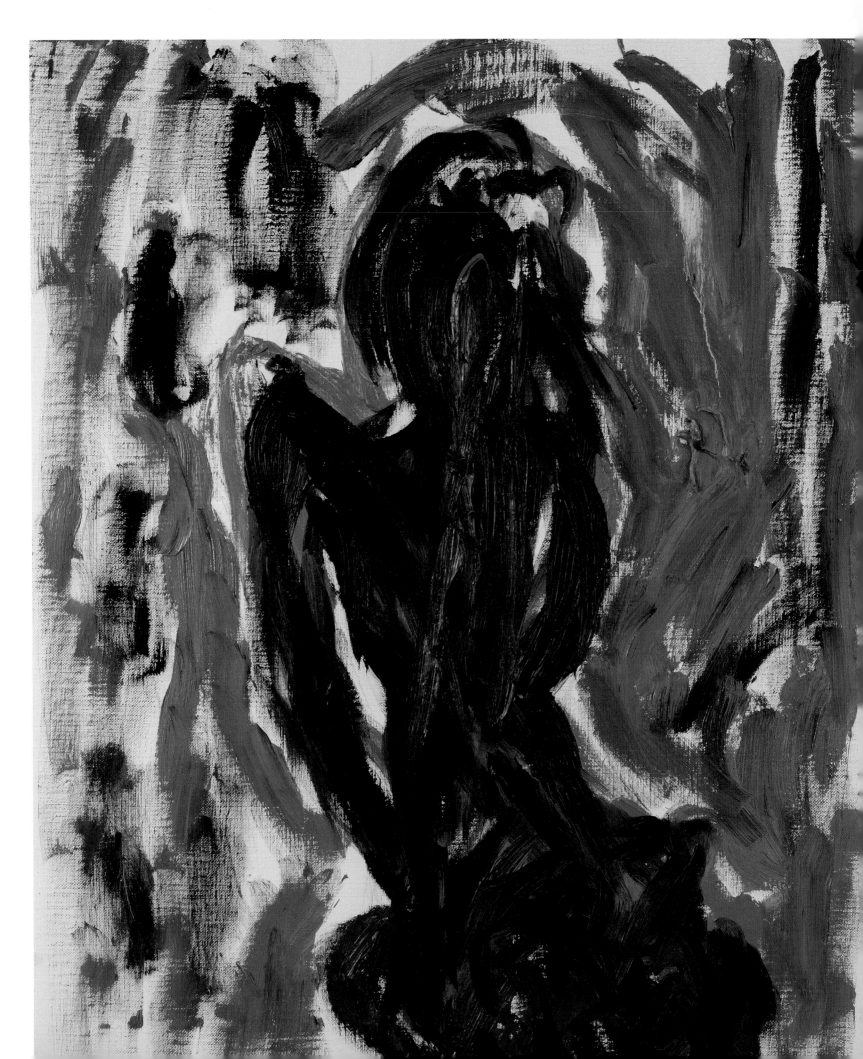

NIRVANA

Kim Sangpyo

Encounter with Nirvana ● I found myself wielding my brush like a sword, convulsively drawing my paintings. My attitude of drawing became really deviated. Even when I was leading my daily life, I tottered like a rebellious teenager. That was when I encountered the video of Nirvana's Smells Like Teen Spirit. The gestures, expressions, and voices of the members of Nirvana captivated me. The lyrics also stimulated my pathos that had been lurking at the bottom of my ego. The first and last verses - "Load up on guns" and "A denial, a denial, a denial, a denial" - were particularly fascinating. It seemed to me that the song represented my life where I could not live without giving meanings, embracing the shadows of death and vanity and crying over the meaninglessness. The performance of the band Nirvana naturally overlapped with my life until then. I frantically painted Nirvana's performances. I became Kurt Cobain for a day, crying and screaming. I was a drummer of the band on another day, drawing paintings in a frenzy and schizophrenia. I also became a cheer girl for one day, moving my body in a secular dance. On another day, I painted with the erupting her hidden desire. I painted a janitor in the rage against those that practice violence on me. Lastly, I painted a principal of a school to harass people of the older generation who were filled with hypocrisy.

What are the similarities between me and Nirvana? ● Punk rock groups such as Nirvana represent the culture of working-class youth. They artistically expressed their resistance in situations where their socioeconomic conditions were collapsed to an unbearable level. I have lived a different life from them in terms of my socioeconomic conditions. Nevertheless, I resemble them in other respects. I also resisted the existing codified education and mode of

life in my childhood and youth, staying in the psychological darkness and meaninglessness. Research topics that I was interested in during my undergraduate, master's, and doctoral programs were mostly related to my temperament. Punk rock groups intend to achieve the aesthetics of anti-aesthetics. They play rough and coarse music, and they prefer amateurs than professionals even when they pick up members of their bands. I also did not study painting. I draw my paintings with my rough and instinctive outbursts. I am drawing my paintings at the border of painting and non-painting. Both of us resemble each other in that we aim to achieve the aesthetics of anti-aesthetics, based on the resistance toward the society.

Becoming Nirvana ● Watching video recordings of Smells Like Teen Spirit performances, I gradually sympathized with the band and were infected by the atmosphere. Gradually, my body resonated with the rhythm, intensity, and speed of Nirvana's body and was synchronized with it. It must have been clear that I at last danced on the canvas without any purpose, feeling the same with Nirvana and encountering the pathos of my life. With my senses synchronized with Nivana's body, I drew my paintings by communicating with my impulses, sentiments, and the invisible life that constantly came back to me, which were all residing in the dark abyss, at the bottom of my existence. My painterly plane is a place of perfect interfusion where 'the pathos of my invisible life' and 'my becoming Nirvana' embrace each other and confess the oneness of the world.

The Chaosmos of Drawing ● The world is in chaos. I am also a chaos. Although a momentarily silent cosmos is born out of the fight between different chaoses that try to swallow each other, it is an incomplete cosmos that dreams of returning to chaos all the time. This is what the flying of Icarus in my paintings is about. Where brushstrokes imbued with the styles of calligraphy and swordsmanship were applied and places in which instinctive scratches by ten fingers left traces, there is an irregular flow of 'splashing up' and 'downing' made of lumps of

colors in different shapes and tones without their original outlook. It seems that smooth substance will overflow at any time over the chaotic floor and ridges where materials are randomly scattered like a battlefield. After drawing a painting, it seems like a storm has swept things away. It is unfinished …. that it will start again soon …. like the unstable peace that is full of tension.

Impersonal Drawing ● On the physical side, I am obviously drawing a picture. But it seems that I draw my paintings with something outside of my ego. The result that the plane of my paintings sustains is permeated with the rhythm, intensity, and speed of my body that have never been manifested in my daily life. It is something that is beyond the conscious and unconscious of my ego, and I dare to call it the memories of the universe. The ego is absorbed by the enormous energy through the momentary contact with the memories of the universe, and it soon falls into the gesture of intense drawing. I lose my agency through the impersonal drawing. At the same time, I repeatedly born at an ambiguous point at the boundary of the subject, object, and canvas. In the process of drawing, I, the object, and the canvas are all submerged into the flow of pure continuity of the universe and come up as new paintings.

A Dance without Effort ● I do not make sketches that confirm the shape and structure of objects to be drawn. I paint the lines that are initially created, finding other colors and lines that are connected to them. In the process of drawing, certain lines and colors continue their rhizomatic connection while being open to other countless lines and colors. At a certain moment in which the patterns formed by the rhythm of heterogeneous lines and colors resonate with my synesthesia, I stop drawing. As such, the destination to be reached through the rhizomatic connection is not set in advance, but it is always tentatively revealed through the process. In the end, my act of drawing is a delightful dance without effort, which betrays and resists our programmed, routine, and codified life.

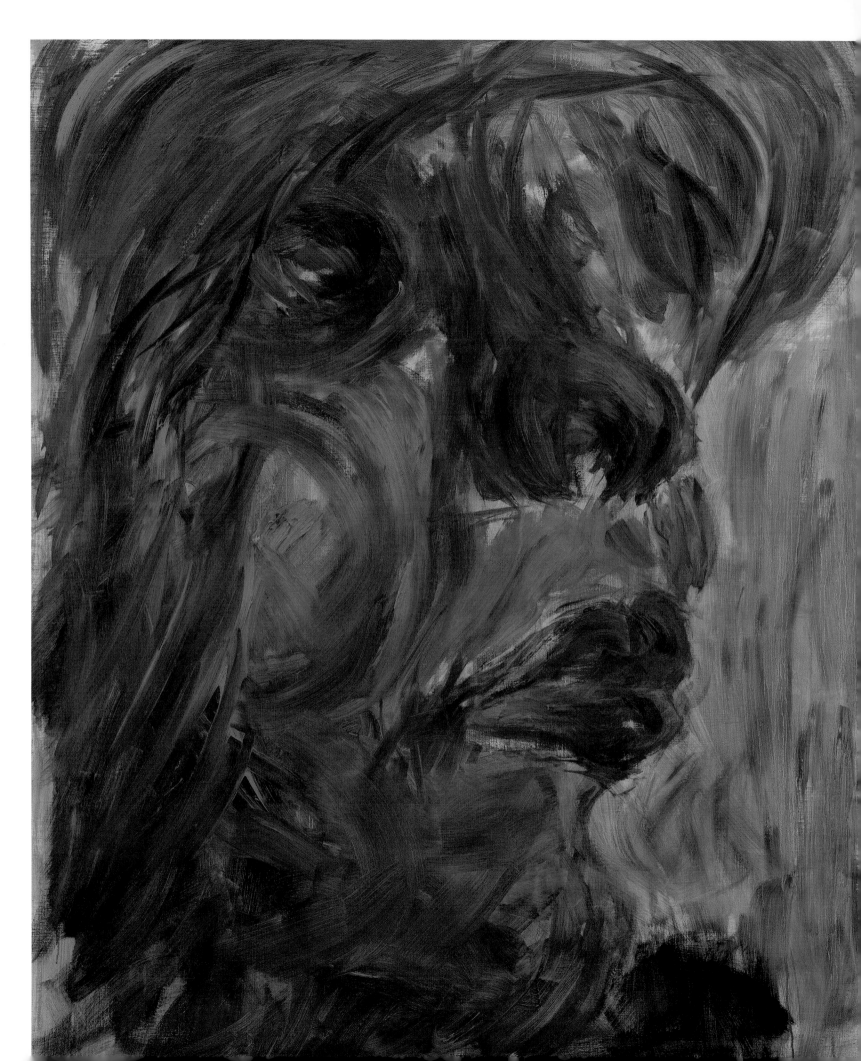

삶과 차이

김영진(대구대, 철학)

우리는 살아간다. 산다는 것은 어떤 활동을 하고 있음을 의미한다. 하물며 숨을 쉬는 활동이라도 해야 살아간다. 작든 크든 상관없이 어떤 활동을 하고 있다. 이것이 일상적 삶의 조건이다. 삶은 언제나 자신의 몸 밖과 관계를 맺는다. 몸은 두 개의 'ㅁ'이라는 자음으로 되어 있다. 생명은 모두 구멍이 있어야 한다. 태아의 배꼽과 아기의 입은 모두 생명의 구멍줄이다. 아기가 뱃속에서 배꼽을 통해 생명을 유지하고, 태어나서는 입으로 젖을 먹는다. 이 배꼽과 입이라는 두 구멍을 우리는 '몸'이라는 단어로 표현한다. 그런 구멍의 대표적인 상징체가 '엄마'이다. 엄마에는 'ㅁ'이라는 자음이 두 개가 있다. 그것을 합하면 '몸'이 되는 것이다. 엄마는 임신해서는 배꼽을 통해서, 낳아서는 입을 통해서 아기에게 생명을 주는 존재이다. 아기는 무의식적으로 자신의 몸이 살아 있음을 엄마라는 단어를 통해 그 감사함을 표현한다. 따라서 산다는 것은 어떤 것과 연결되어 있어야 한다.

우리의 몸에는 10개 정도의 구멍이 있다. 성장하면서 배꼽과 입보다 더 관심을 갖는 것이 눈과 귀라는 구멍이다. 눈은 대충 80%의 입력과 20%의 출력 기능을 갖는 반면에 귀는 98% 입력하고 2%만을 출력한다. 눈과 귀는 색상과 소리를 통해 세상과 소통하는 구멍이다. 이것은 몸의 어떤 구멍보다 중요한 곳이다. 배꼽과 입이 원초적인 구멍이라면, 눈과 귀는 후천적인 구멍의 기능을 하면서 인간의 사회적 삶에 절대적인 영향을 미친다. 문화를 구성하는 삶은 바로 이 눈과 귀를 사용해서 이루어진다. 이 구멍들로 세상과 어떻게 소통하느냐가 그 시대의 성격을 반영하는 것이다. 그런 점에서 그림은 눈과 절대적인 관계를 맺는다.

그림은 시대의 압축판이다. 그림 속에 각 시대의 시공간은 수축된다. 고대, 근대, 현대라는 시기의 구분은 그림을 통해 한정된다. 우리는 철학, 문학, 역사 및 과학을 가지고 각 시대를 읽고 해석할 수 있다. 그것은 적어도 원인과 결과 둘 사이를 연결하는, 인과적 설명이 요구된다. 즉, 연역법이든 귀납법이든 논

증의 과정을 거치거나 수사학적인 표현을 사용했을 때만 가능하다. 하지만 그림은 논증이나 수사학이 필요하지 않다. 그것은 눈이라는 구멍을 통해 소통한다. 칸트의 말처럼, 합목적성이나 이해관계를 갖지 않고도 세상과 소통하는 것이 그림이다. 그림은 선과 악이라는 이분법의 잣대를 벗어나서 주체와 객체를 소통하게 한다. 그런 점에서 그림은 가장 원시적이면서도 간결한 소통의 방식이라고 할 수 있다.

그림은 모방에서 시작된다. 대상이나 인물을 실물과 동일하게 그려서 보여주는 것이 그림이며, 우리는 이것을 '재현'이라고 말한다. 시간, 공간, 물질이 분리된 근대에서는 물질만의 재현이 중요했다면, 시공간과 물질이 결합되는 20세기 이후의 세계상은 대상과 시공간을 얼마나 관련해서 보여줄 수 있는지가 그림의 화두였다. 인상파로부터 행위예술까지도 그런 세계관의 조류를 잘 보여준다. 그런 의미에서 그림 역시 언제나 그 시대의 소통의 방식을 반영한다.

그렇다면 이 시대의 삶은 어떤 소통을 하고 있으며, 바라고 있는가? 설사 인터넷이 지배하고 가상공간이 중요한 역할을 차지하는 이 시대에도 여전히 몸이라는 구멍은 그 소통의 핵심이다. 재현이 지배한 근대의 시대와 가상공간이 지배하는 현대의 시대에도 변하지 않는 것은 내가 살아있음을 느끼는 것이다. 우리는 어떻게 할 때 살아있음을 느끼는가? 그것은 대상과 내가 하나가 되었을 때이다. 사건을 느낄 때이다. 사건은 오직 그것을 경험하는 주체와 대상만이 아는 것이다. 동물원에 있는 '그' 사자와 '그' 닭은 유일한 사건이다. 우리의 삶은 이 '그'가 빠져서 사는 경우가 다반사이다.

현대 철학자인 들뢰즈(Deleuze)는 '차이'를 통해 '그'를 말한다. 차이는 재현이나 동일성의 철학을 거부하는 개념이다. 차이는 나와 남이 다르다는 것을 의미하지 않는다. 그런 차이만을 생각한 실존주의 철학자 사르트르는 '타인의 시선은 지옥이다'라고 말했다. 우리의 삶에서 경쟁이 모토가 될 수밖에 없는 것이다. 공동체의 삶은 차이를 긍정하는 것이다. 왜냐하면 차이가 유일한 사건이기 때문이다. 들뢰즈에게 차이는 실질적으로 내 안의 차이이다. 우글거리는 내 안의 많은 다양체 혹은 이질적인 나를 바라보는 것이다. 그런 다양한 나를 지옥이라고 말할 수는 없다. 그것은 나를 긍정하지 않는다는 것, 그것은 나를 지옥으로 만드는 것이다. 우리는 얼마나 다양한 시선을 통해 내 안의 다양체를 거부하고 부정하는가? 외부의 시선은 고정된 카메라가 되어서 하나의 관점으로 고정시킨다. 이것은 사건을 거부하고 추상

적인 나로 살아가는 것이다.

사건을 긍정한다는 것, 그것을 느낀다는 것은 수처작주 입처개진(隨處作主 立處皆眞)이다. 중국의 당나라 때 임제선사가 하신 말씀으로 "머무르는 곳마다 주인이 돼라. 지금 있는 그곳이 진리의 자리이다"라는 뜻이다. 주인공의 삶을 살아가는 것이 사건을 긍정하는 태도이다. 이것은 동양철학의 오래된 진리이며, 현대의 시대에도 여전히 울림이 있는 명제이다. 사이버 공간은 자신의 개성과 주인공으로 살아가는 삶을 더욱더 어렵게 하고 있다. 몸의 모든 구멍이 열려 있는 삶이 바로 주인공이 되는 것이다. 몸의 주인공으로 살아간다는 것, 차이로 살아간다는 것을 표현한 그림이 김상표의 '얼굴성'이다.

김상표의 '얼굴성'은 사건의 삶을 표현한다. '얼굴성'의 주제는 느낌이다. 김상표가 그린 얼굴들은 자신을 그리고, 아내를 그리고, 딸의 사건을 그린 것이다. 가족은 삶의 시공간에서 가장 가까운 소통의 구멍이다. 그런 유일한 구체적 통로를 담아내고 있는 그림이 김상표의 '얼굴성' 연작이다. 김상표는 자신 안에 넘실대는 차이를 그리며, 많은 이질적인 자신을 과감하게 표현한다. 아내와 딸아이 역시 재현하지 않고 살아있는 차이의 얼굴을 그려낸다. 그는 각자의 차이를 그리고 가족들과도 다양한 차이로 소통한다. 우리는 자신안의 그런 다양한 인격성을 마주할 용기가 부족해서 주저하고 있을 때, 김상표는 자신의 그림을 통해 그런 모험을 감행한다. 그의 그림은, 가족을 그림으로써 살아있음은 바로 차이를 보는 것이며 그 차이를 통해 소통하는 것임을, 보여주고 있다.

차이와 소통은 무작위와 얽힘을 이해하는 것이다. 현대 과학은 재현과 환원의 방식을 벗어나고 있다. 우연을 통해 체계를 세우는 것이며, 결코 처음부터 계획대로 체계를 만드는 것이 아니다. 김상표의 작업 역시 처음부터 계획하지 않는다. 그는 생명이 우연 속에서 체계를 만들어가듯이, 자신의 작업에서 무작위성을 긍정한다. 우연을 긍정하는 것은 결코 쉬운 일이 아니다. 주인공으로 산다는 것은 그 우연을 긍정하는 태도이다. 김상표는 자신의 작업에서 나오는 그 무작위성을 통해 일정한 체계를 만든다. 그가 작업한 '얼굴성'은 그런 우연에 대한 절대적인 긍정을 통해 표현된 것이다. 그의 우연은 한 사건을 긍정하는 것이다. 그것은 과거, 현재, 미래가 한 획의 우연성을 통해 얽혀지는 것이다. 얽힘은 부분을 통해 환원될 수 없는 새로운 창발적인 힘을 보여주는 것이다. 색과 선의 얽힘을 부분으로 분리해서는 볼

수 없는 새로운 차원이 탄생하는 것이다.

김상표의 '얼굴성'의 연작은 색과 선이라는 통 속에서 도대체 어떻게 얽힘이 나올 수 있는지를 예측할 수 없는 방식이다. 그것은 과거를 통해서도 미래를 통해서도 재현하거나 예견할 수 없는 고유한 근원적 창조 행위라고 할 수 있다. 그것은 차이를 보여주는 것이다. 김상표의 그림은 재현이 아니라 체험한 삶의 고유한 힘을 보여주는 것이다. 그것은 그 자신만의 사건이며 느낌이다. 우리 역시 그가 그린 작품을 통해 차이를 마주하며 느끼는 것이다.

차이의 시대에 본다는 것은 자신의 다양한 인격성과 마주하는 것이다. 사이버 시대에 다양한 ID라는 구멍을 통해 소통을 하는 우리는 외로움이나 우울증과 마주해야 한다. 왜냐하면 우리는 자기 자신안의 진짜 차이를 볼 용기가 없기 때문이다. 니체는 문명인의 삶은 원시인과 달리 천천히 보는 시각을 가질 때만 가능하다고 본다. 우리는 자신을 천천히 드러내서 볼 힘이 없는 시대에 살고 있다. 그것은 생명을 잃고 상실해가는 것이다. 그런 의미에서 김상표의 '얼굴성' 연작은 참된 차이를 직시하는 용기를 보여주는, 이 시대의 새로운 문명의 시작을 알려주는 모험의 징표라고 할 수 있다.

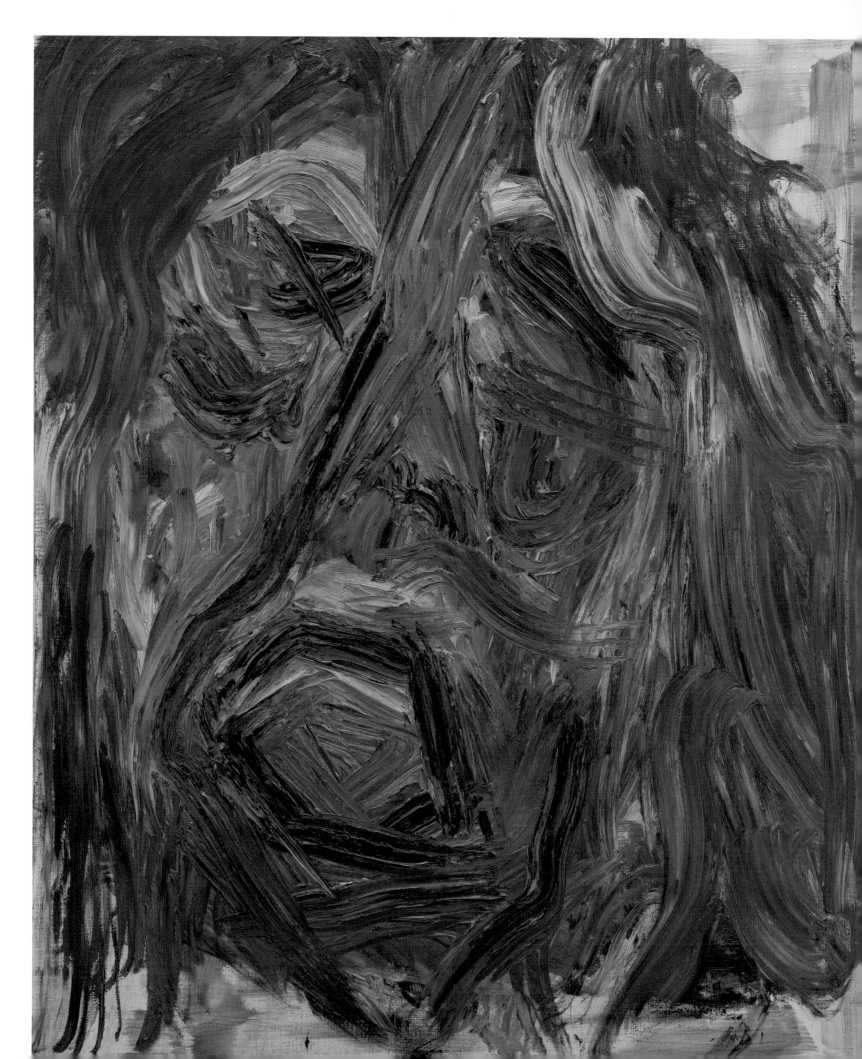

얼의 무늬
– 김상표의 '얼굴성'을 위한 9개의 아포리즘

김종길(경기도미술관, 학예연구관)

"오랫동안 나는 펜을 칼처럼 생각했다.
이제야 나는 우리의 무기력함을 알았다. 그래도 상관없다.
나는 책을 쓰고 있으며 앞으로도 그럴 것이다."

- 장 폴 사르트르

"붓을 칼처럼 휘두르며 발작적으로 그림그리기를 하는 나를 발견했다."

- 김상표

이미지의 역사는 문자보다 오래다. 말의 상상을 덧대어 이미지는 생성되었고, 초상은 그 이미지들 사이에서 잉태되었다. 동굴벽화와 암각화에 새긴 초상은 날 것이어서 지금도 생생하다. 그러나 그 초상은 단순하고 소박해서 얼굴의 주인이 누구인지 알 수 없다. 수천 년이 지나 이제 회화는 극사실주의에서 표현주의는 물론, 개념적인 추상에 이르기까지 표현의 한계를 갖지 않는다. 김상표의 초상화는 그 무경계의 어디쯤에서 시작된 듯하다. 그는 시작과 함께 곧장 작품을 쏟아 냈으므로 시간의 연대기로 작가론/작품론을 구성하는 것은 부질없다. 또 미술의 형식을 학습한 적이 없어서 미술사 방법론을 사용하는 것도 맞지 않아 보인다. 그는 그동안 제작하고 발표한 작품 이미지들을 보내왔고, 스스로 궁구하고 있는 '얼굴성'이란 글도 첨부했다. 그와 한 번 만났고 잠깐 이야기를 나누었다. 생각 끝에 아홉 개의 열쇠 말을 뽑아서 아포리즘 평론을 구성했다. 이 열쇠 말들은 독립적이면서 동시에 서로를 잇고 보완하는 김상표 회화론의 알고리즘이라 할 것이다. 각각의 아포리즘마다 그의 글을 붙였다.

1. 얼빛 자화상

불현듯, 아니 느닷없이 그는 붓을 들어 자기 존재의 페르소나(persona)를 탐색하기 시작했다. 무의식

의 열등한 인격이며 자아의 어두운 얼굴, 페르소나를. 그러면서 '껍데기는 가라! 알맹이만 남고 껍데기는 가라!'는 스스로의 언명을 외쳤다. 그는 제나(ego)를 벗고 얼나[眞我]를 회화로 궁리했다. 그림이 시작되자 마음의 깊은 우물에서 '나'의 얼빛이 솟구쳤다. "지극한 기운이여 내 안에 지피소서(至氣今至)" 마음속 얼빛 모신 자리가 밝달이었다. 얼빛 어린 얼굴이 너른 밝달에 솟았는데, 거기 '참나'가 있었다. 그는 '참나'를 붙잡았다. 그의 자화상(自畵像)은 그렇게 탄생했다. 배우고 익혀서 시나브로 깨달아 그린 게 아니라, 당돌하게도 바로 들어갔다. 지금, 여기, 얼빛 밝은 참나가 섰는데 무얼 고민한단 말인가! 그 실체를 엿보았는데 성긴 붓질이 무어 대수란 말인가! 그는 마치 맨몸으로 뛰어들 듯 붓을 들고 캔버스로 달려들었다. 캔버스는 광야였다.

"본질에 대한 갈증으로 철학에 매달렸지만, 그래도 해소되지 않고 가슴에 얹혀 있는 무엇에서 자유로워지고 싶어 절집 언저리를 서성이며 살아온 '나', 그림을 그리면서부터 그 '나'와 정면으로 마주하게 되었다."

2. 정신의 실체

'나'를 회화로 온전히 모시기 위해서는 지극히 묘사하되(形似) 정신을 파고들어야 한다(神似). 정신이 닮지 않으면 아무것도 아니다(傳神寫照). 옛사람들은 얼굴의 묘사로 정신을 드러냈으나 그는 묘사의 기술을 학습한 바 없었다. 그는 회화에 길들여진 적이 없다. 붓을 든 순간 그의 회화는 야생의 사고로 치달았다. 수시로 변화하는 얼굴과 그 얼굴 뒤의 어떤 근본적인 내적 형상은 '잘 그리기[익힌 것]'에 있지 않았고, 오히려 '표현하기[날 것]'에 있었다. 그의 집요한 그리기는 그래서 야생의 회화였고 날 것의 구조로 드러난 '정신의 실체'였다. 그의 회화에서 때때로 어떤 프리미티비즘적인 이미지가 이글거리거나 거친 붓의 소란을 엿보는 것은 그런 이유일 테다. 그것이 창조성의 발현이다. 현대미술이 모방에 뿌리를 두고 있다면 원시미술은 은유에 뿌리에 두고 있지 않은가! 그는 초상의 동일한 주체인 '나'를 반복적으로 그리는 동안에도 그 스스로를 모방하지 않는다.

"내 안에 우글거리는 자아들, 그런 수많은 놈이 그냥 계속 야생적으로 살아 있는 거예요. 날것으로 말이예요. 어렸을 적부터 나이가 들 때까지 퇴화하지 않고 내 안에 살고 있거든요."

3. 마음우물

나르키소스는 물면[거울]에 되비친 얼굴에 빠졌으나 김상표의 얼굴은 심연(深淵/마음우물)에서 솟났다. 물에 어려서 되비친 얼굴은 껍데기다. 마음우물에서 솟난 얼굴은 '속알(persona)'이다. 내 속의 씨알이다. 씨알을 엿보는 것이 중요하다. 윤동주는 「자화상」에서 "산모퉁이를 돌아 논가 외딴 우물을 홀로 찾아가선 가만히 들여다봅니다."고 했다. 또 "우물 속에는 달이 밝고 구름이 흐르고 하늘이 펼치고 파아란 바람이 불고 가을이 있고 추억처럼 사나이가 있습니다."라고 말한다. 그는 되비치고 솟난 '한 사나이'의 얼굴을 그리며 성찰한다. 초상이란 그렇게 되비치고 솟난 두 개의 이미지가 하나로 기화(氣化)되었을 때 온전해진다[내유신령(內有神靈) 외유기화(外有氣化)]. 얼을 담은 골(骨), 얼골, 얼굴. 김상표는 얼에 기대어 숱한 형(形)의 모양을 따졌다. '얼나'를 쫓아 본성의 그릇인 얼굴에 가닿는 '그리기'의 여정을 해 온 것이다. 그러므로 그의 그리는 '얼나'를 회화로 모시는 과정이었으리라(侍天主).

"구체적인 형상이 그림에 나타났을 때는 하나의 규정성만으로 특정되는 얼굴이 진짜 얼굴인가 하는 의문이 들었다. 이 같은 나선형 궤적의 마법에 걸려들어 양 극단을 오가며 저 멀리 발산되어 갔다. 있음도 아니고 없음도 아니고, 또 있음이기도 하고 없음이기도 하다."

4. 얼의 무늬

시간은 몸에 무늬/결을 새긴다. 얼굴은 가장 진실한 몸의 나이테다. 초상화는 얼굴에 새긴 시간의 무늬를 몽타주 하는 것이며, 수십 개 가면의 변검(變瞼)에 가린 '무늬의 진면목'을 불러내는 것이다. 김상표는 그동안 얼굴만을 그렸고 특히 자화상에 집중했다. 스스로 그리는 스스로의 형상은 카오스다. 미궁이다. 나(화가)와 너(모델) 사이의 간격이 없어서 무늬를 확인하기 어렵고 어딘가에 되비친 모습은 좌우가 달라서 뒤틀리기에 십상이다. 그가 선택한 것은 눈을 감고 마음을 뜨는 것이었다. 보지 않아야 잘 보였으므로. 마음눈은 깨우기 어려우나 한 번 깨워서 뜨면 안팎이 환하다. 우리 안에 잠재된 생명과 영혼, 우주 에너지는 똘똘 감겨있다[Kundalini/산스크리트어]. 위아래로 쉼 없이 회오리치면서 생기를 불어넣고 있다. 그것이 멈추면 죽는다. 무늬로 새긴 그의 초상들이 붓춤을 추듯 현란한 것은 바로 그 회오리, 쿤달리니 때문이다.

"행위로서의 회화와 결과로서의 회화와 나 자신에 대한 존재론적 물음, 이 셋 사이에는 분명 간극이 존재한다. 그 간극은 글을 쓰고 칼을 휘두르고 몸을 그리고 마침내 붓을 쥐어 든 내가 쉬지 않고 겨냥할 '거기'이다."(양효실)

5. 구토

소갈머리가 없으면 얼간이다. 얼이 빠져나갔다. 얼빛이 꺼져서 껍데기만 남았다. 그 빈껍데기에 쌓이는 것이 그늘이다. 탐욕이다. 잿더미다. 불씨 하나 찾을 수 없는 암흑이다. 삶도 죽음도 그 안에선 무의미하다. 마음보마저 말랐으니 본성의 씨알 하나 심을 수 없다. 초상을 그리는 것은 그런 그늘로 파고드는 것이다. 깊이 파고들어 탐욕을 뒤집고 잿더미를 흩으려 속을 완전히 배배 꼬아서 토하도록 만드는 일이다. 오장육부를 뒤틀어서 검붉은 핏빛 소갈머리의 허상을 토해내야 한다. 김상표의 몇몇 초상들은 거짓없이 토해낸 어두운 실존의 일그러진 형상이다. 샤먼의 청동거울에 비친 민낯의 투명한 속내다. 사실 예술은 때로 황폐의 공간이고, 미술은 그런 폐허의 공간에서 시작된다. 그의 초상화들은 회화의 근대성이 쌓아 올렸던 미학의 이념 더미를 태우고 그 더미들이 타고 남은 잿더미를 보여준다. 아카데미의 흔적을 찾을 수 없는 초상들은 역설적으로 그 잿더미에서 피어 올린 작은 불씨인지 모른다.

"내 안에서 우글거렸던 수많은 애벌레 주체들이 하나씩 토해지기 시작했다. 존재가 내 몸을 빌려 열리고 드러나는 순간이 찾아왔다. 그토록 채워지지 않던 결여의 공간에 드디어 충만함이 자리 잡기 시작했나 보다."

6. 가난한 자

영혼이 가난한 자는 복이 있다. 영혼이 가난한 자의 미학은 풍요롭다. 얼굴에 깃든 아버지 아버지 아버지의 얼굴로 가난하지 못하니 복이 없다. 얼굴에 깃든 아내의 아들의 친구의 학생의 얼굴들로 가난하지 못하다. 가난은 굶주림일 터. 예수가 광야에서 굶주렸고 싯다르타가 보리수나무 밑에서 굶주렸다. 굶주림 끝에서 그들은 진리를 깨달았다. 그들의 굶주림은 육체의 굶주림이 아니다. 싯다르타는 숱한 마귀들을 잠재우고 선정에 들었다. 예수는 숱한 유혹을 물리쳤다. 그 '숱한 마귀'는 내 안의 여러 얼굴이다. 내 안의 괴물들이다. 유령들이다. 그것을 비우고 잠재워야 진리에 가 닿을 터. 남편의 얼굴로 아버지의 얼

굴로 아들의 얼굴로 스승의 얼굴로 친구의 얼굴로 새겨진 얼굴의 무늬는 사실이고 한 삶의 역사이나, 오롯한 '나' 자신은 아닐 것이다. 헤아릴 수 없는 얼굴의 얼굴들을 그려내는 것. 그래서 비워내는 것. 바로 그것이 현재 김상표가 수행하는 방식이다.

"천주교 세례명은 토마스고 불교의 법명은 여연이에요. 종교적인 것을 떠나서 무엇인가 내가 지금까지 살아온 어떤 기억이나 아픔들이 다 이 그림에 담겨있다는 생각이 드는 거예요. 살아온, 또 전생의 업들을 다 토해낸 것 같은 느낌이랄까."

7. 환(幻)

예술의 몸은 예(藝)가 본래 뜻하는 '심다·기예·궁극'의 생태적[심다], 창조적[기예], 철학적[궁극] 환(幻)의 술수(術數)를 어떻게 실현할 것인가의 미학적 화두로 이뤄져 있다. 그런 맥락에서 예술이란 '예'의 생태성·창조성·철학성이 '술수'로 드러나는 실체적 환(幻)이라고 할 수 있다. 술수와 환의 사유는 도교의 방술[方術:방사(方士)가 행하는 신선의 술법]과 크게 다르지 않다. 옛 중국에서는 선인(仙人), 방사, 술사를 모두 진인(眞人)이라고 생각했다. 20세기 서구 모더니즘의 유입으로 동아시아의 예술은 '예'만 강조하고 '술/술수'는 괴이하게 생각하거나 미신 따위로 몰아버리는, 그러니까 유물론으로서 '작품'이라는 '예'의 물성에 사로잡힌 꼴이 되었다. 초현실과 비현실의 샤먼 미학은 완전히 저급하고 저속한 것 따위의 문화로 치부되기에 이른 것이다. 그러나 '술'이 없이 어떻게 작품의 판타지가 가능하고 영적 교감이 가능할 것인가? 김상표의 회화는 환(幻)의 술수(術數)로 가득하다. 물성 너머의 판타지를 보아야 한다.

"물성을 통제한 후부터는 내 안의 자아들이 튀어나오기 시작했어요. 얘네들이 튀어나오면서부터 제가 조금씩 자유로워지기 시작했어요. 숨을 쉬기 시작했어요. 뭐라 할까? 아름다움에 의해서 인간이 치유되고 구원될 수 있다는 것, 예술과 종교가 하나 될 수 있다는 것, 예술철학을 공부할 때 어려웠던 테제들이 체험적으로 이해가 됐어요."

8. 너/나, 우리, 서로주체

어제, 오늘, 아제(來日)에서 어제는 과거, 오늘은 현재, 아제는 미래 시제를 갖는다. 'ㅓ'와 'ㅏ'에 시제가 있다는 사실. 어제처럼 '너'는 과거요, 아제처럼 '나'는 미래의 의미가 깃들어 있다. 어제가 아제의 과거이듯이 '너'는 '나'의 과거다. 아제가 어제의 미래이듯이 '나'는 '너'의 미래다. 우리말에서 '너나'는 구분되어서 말할 수 없는 연속 시제의 시간성을 가지고 있는 셈이다. 그래서 '우리'라는 말을 쓴다. 너의 눈, 나의 눈에 서로가 어려 있는 모습을 '눈부처'라고 한다. 내 눈 속의 네가 나의 부처인 것처럼, 네 눈 속의 내가 너의 부처이니 우리는 서로에게 하나의 부처인 셈이다. 이렇듯 너와 나, 나와 너라는 우리는 '서로주체'의 상징성을 갖는다. 철학자 김상봉은 이것을 '서로주체성'이라고 했다. 그가 주목하는 것은 '만남'이다. 김상표의 초상은 '너/나'를 하나의 시선으로 그린 것이다. 내 안에 과거 현재 미래로 존재하는 얼굴들의 서로주체와 만났기에 가능한 일일 것이다.

"나를 그린다는 것은 사실 너를 보는 것이고 너를 만나는 것이며 나와 너의 관계를 그리는 것이기 때문에, 결국은 사회적 실존을 마주하는 문제이잖아요. 사회적 실존을 마주한다 할지라도 제 안에 있는 나, 누구나 자기 안에 자기를 응시하는 또 다른 자기를 갖고 있잖아요."

9. 미륵

이무기가 용이 되는 것을 '기화'라고 하고 또 '운화(運化)'라고도 할 수 있다. 이 말의 뿌리는 혜강 최한기(崔漢綺, 1803~1879)의 기학(氣學)에서 온 것이다. 그는 우주를 가득 채우고 있는 것을 기(氣)로 보았다. 우주에 가득 찬 바로 그 기가 끊임없이 활동운화, 즉 운동하고 변화하는 것이라고 했다. 그래서 그는 기를 '천지지기', '운화지기'라고도 불렀다. 그리고 또 그 기는 모든 존재의 형체와 질료를 이루고 있는 것이어서 '형질지기'라고도 하는데, 정리하면 "기학의 핵심은 만물의 근원적 존재이자 인간과 만물 속에 들어 있는 생명이 기운인 운화기(運化氣)의 활동운화(活動運化)다. 활동운화란 살아 있는 기가 항상 움직이고 두루 돌아 크게 변화하는 것이다.(『신기통』)" 미륵은 미르에서 왔고 미르는 '용(龍)'의 순우리말이다. 김상표의 회화에서 주목할 것 중의 하나는 '나'의 술수적 변태로서의 자화상을 추구한다는 점이다. 그가 미륵을 그리면서 '미륵자화상'이라고 표현한 것은 '미륵'과 '나'를 서로 빗대어 마주 보게 한 것인데, 끊임없이 변화하는, 그의 표현대로 광대무변의 실체를 그리기 위해서일 터이다.

"미륵 그림에 와서는 반추상 형태로 바뀐 거예요. 거기다가 미륵의 뒷모습을 그리면서부터는 저도 놀랍게도 완전히 추상적인 형태로 급격히 진행한 겁니다. … 어쩌면 미륵이라는 것이 결국 민중들의 수많은 아픔을 다 담아내야 하고 소망을 품어내야 하니까 광대무변한 모습으로 그려져야 되잖아요. 예기치 않은 방식으로 그려지면서 결과적으로 미륵자화상의 앞뒤 모습이 형태적으로도 닮게 되었어요."

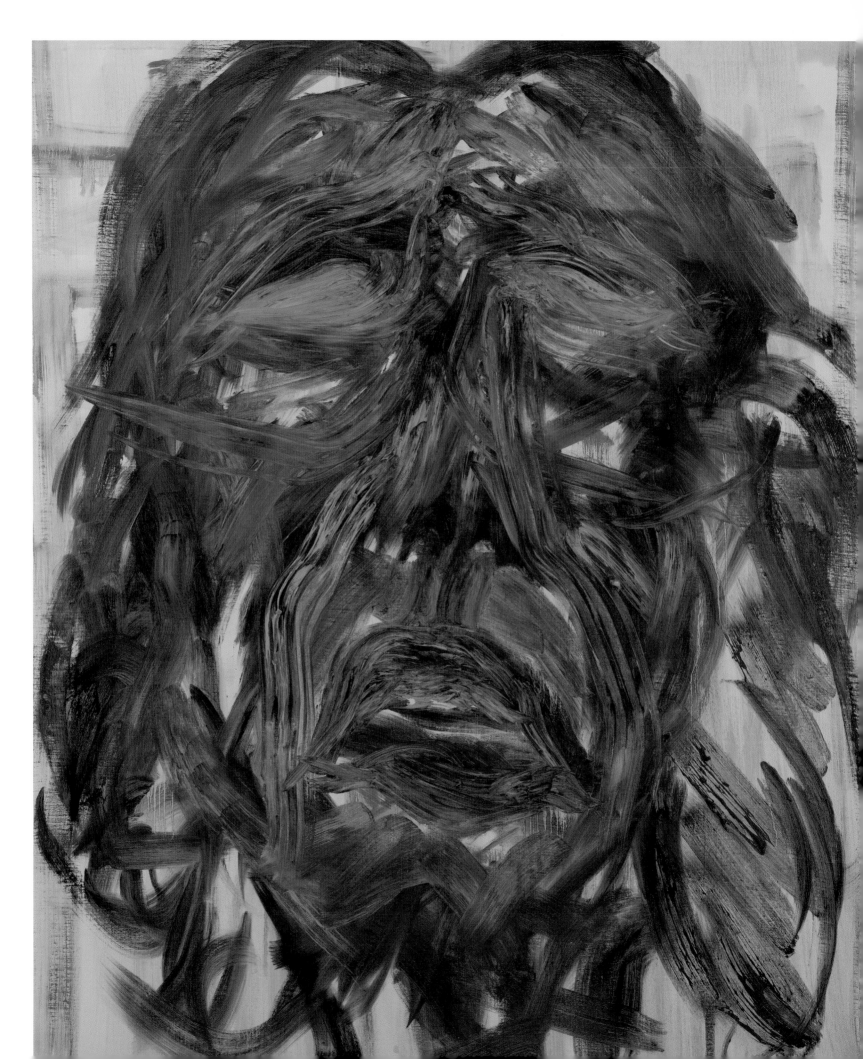

히스테리증자의 의심슬픔그러므로평화

양효실(미학, 비평)

지난 번 전시와 이번 전시까지 나는 김선생의 전시에 2회에 걸쳐 리뷰를 쓰게 되었다. 김선생은 미술 평론가인 내게 전시에 대한 평문을 부탁한 게 아니다. 그는 내 책, 『불구의 삶 사랑의 말』에 소개된 얼터너티브 록 밴드 너바나의 음악에서 강렬한 인상을 받았고 그걸 연유로 내게 연락을 했다. 말하자면 그는 내가 먼저 매혹된 너바나에게 두 번째로 매혹된 사람이었다. 그리고 나는 이번 전시「나르시스 칸타타」에 들어갈 비평문을 위해 그가 전시 준비 중에 적어간 문장들을 읽게 되었고 나는 그걸 연유로 그가 나와 비슷한 사람이라는 생각에 이르렀다. 이러한 서로가 서로를 알아봄을 나르시시즘적 투사라고 말해도 좋다. 우리는 둘 다 자기 분야의 전문가들, 선생들, 그럼에도 전문가들의 세계를 나름 못견뎌하면서 다른 것을 타진해온 사람이라는 점에서 비슷하다. 나는 그의 그림이 아닌 글에서 그를(나를?) 더 분명하게 알아보았고, 그렇게 일시적으로 '우리'가 발생했다. 정신분석의 관점에서 본다면 우리는 히스테리적 주체이다. 믿고 따르는 사람이 아니라 의심하고 해체하는 사람들은 무엇보다 의식적 주체로서의 자기 자신과의 대결이 전체 구조, 억압적 구조와의 대결이기도 한 사람들이다. 나는 그의 '화가-되기'가 자기-소진을 통한 타자에의 자기-허여라고 보았고, 그것은 나 역시 이미 하고 있는 실천, 노력, 수행이라고 생각했다. 무리한 동일시나 투사일 수 있겠지만, 서로를 알아봄―그가 먼저 나를, 이번에 내가 그를―에 근거한 이번 글쓰기는 그래서 다음과 같이 자기궤도를 열어 보이게 된다.

#1

나는 의심한다. 의심에 있어서 둘째가라면 서러운 부류다. 그 의심은 무엇보다 나에 대한 것인데, 가령 강연자로서 무대에 오르면 나는 앉아 있는 청중을 상대로 무엇인가를 전달하는 사람이면서 동시에 나를 상대로 싸우는 전사다. 내게는 일방적으로 말할 수 있는, 일종의 내 말의 '진리'를 이미 선점한 사람의 자격, 권위―나는 연단 위에 설 자격을 부여받았다―가 주어진 셈이고, 청중은 그런 나의 진리를 받아들이고 수용해야 하는 의무, 태도가 있다. 동시에 나는 내 말이 너무 그럴듯해지지 않도록, 그 말이 절

룩거리도록, 그 말이 거의 미친 상태에 이르도록 해야 할 의무가 있다. 강연자(일반)의 진리와 그 진리를 부식시키려는 '나'(특수)의 진리가 대결한다. 전자를 위해서라면 나는 주어진 말의 논리에 복종해야 한다. 말은 나를 사용해서 자신의 욕망을 실현하려고 한다. 그래야 나는 강연자이다. 그럴 때 나는 말이 사용하는, 대체가능한, 누구나 들어와 앉을 수 있는 자리, 매체, 도구가 된다. 청중은 지식, 따라서 평온, 화해, 가능성을 얻기 위해 와 있다. 그럴 때 나는 진리를 전달하는, 이해와 소통을 위해 말의 권력에 복종하는 '대상'-주체가 된다. 말이 논리적일수록, 이해가능해질수록, 의미와 가치로 충만할수록 나는 언어의 권력을 이행하는 '노예'가 된다. 그러므로 나는 이해와 소통에 저항해야 하고, 논리적이며 이해가능한 언어에 이의를 제기해야 한다. 나는 지금 대체가능한 강연자이면서 동시에 유일무이한 한 사람이다. 나는 공감과 동일시를 거부해야 한다. 나는 말을 꺾어야 한다. 그렇지 않으면 나는 한낱 말의 노예가 되어 그 말이 덮어가리고 대체한 사물들, 존재들, 사건들을 억압하고 소외시키는 데 공모자가 되어 있을 것이다. 말은 나를 이용하고 착취하는 데 너무나 고도의 전략을 사용하기에(나는 사랑받고 인정받고 공감받고 박수를 받고 싶어하게끔 길러졌다!) 그런 말의 지배와 권력을 벗어나는 말하기를 수행하는 데는 엄청난 에너지가 소모된다. 나는 이해와 공감과 동일시를 욕망하는 사람들/타자들의 박수를 받지 않으려고 노력한다. 동시에 나는 강연자로서 말한다. 따라서 나는 입을 여는 순간 말의 대리자가 되어 있거나 되려고 할 것이기에, 필사적으로 그런 말의 욕망을 알아차리면서, 그러나 그 말의 욕망을 내가 알고 있다는 것을 노출시키지 않으면서(내부의 외부자는 그래야 한다), 이해와 공감과 동일시에 대한 청중의 욕망을 완전히 꺾지는 않으면서 계속 말해야 한다. 말이 성취하려는 '의미'를 전달하는 척하면서 그 의미를 꺾고, 말을 따르는 척하면서 그 말을 지우는, 이러한 이중의 수행은 '주체'(subject)인 내게는 내 의식과 '내' 신체 간의 싸움이기도 하다. 나는 말을 하면서 동시에 내 말을 듣는, 내 말에 동의하면서 내 말에 저항하는 사람이다. 내 말은 내 말이 아니고 그렇게 나를 통해 자신을 실현하는 내 말이 타자의 말임을 드러내면서 계속 말해야 한다. 내 말에 내가 속으면, 설득당하면 안 된다. 그렇지 않으면 나는 한낱 종속(subjection)에 불과하기 때문이다. 만약 내가 나의 말을 의심하지 않는다면, 말하는 자인 나와 듣는 자인 청중 사이에서는 공감과 동일시에 불과한 (나르시시즘적)투사만이 있을 것이다. 그래서 나는 '좋은' 사람이 되고 싶고 동시에 좋은 것도 나쁜 것도 아닌 사람이다. 나는 말에 휘둘리면서 완전히 휘둘리지 않은 채로 말의 욕망과 싸운다. 나는 살아있다. 고로 나는 저항한다. 마침표를 찍을 수 없는, 결론을 내릴 수 없는, 교훈이 없는 말을 어떻게든 불러내고 증명하려고 하면서 이미 처음부터 예정

되어 있는 끝—마침표와 결론과 교훈—에 도달하지 않기 위해서 나는 골목들, 우회로들, 급작스러운 암전, 침묵, 절규, 한탄을 계속 모색하고 수행한다. 그래서 가끔 어떤 청중은 나를 미친 사람 '같다'고 표현한다. 그렇다면 내 욕망은 그때 무엇인가? 나는 내 말에 차이, 소음, 심지어 침묵이 들어와 있으면 좋겠다. 꽉 찬 말이 아니어서 비틀린 말이어서 비로소 다른 것들이 함께 있을 수 있으면 좋겠다. 그건 내가 '좋은' 사람이어서가 아니라 내 신체의, 내 감각의 삶이 그렇기 때문이다. 그리고 그렇게 하기 위해 나는 생각하는 나를 생각하는 나를, 곧 의심하는 나를 소환한다. 나는 단지 말하는 사람이고 싶지 않다. 나는 동시에 내 말을 듣는 사람, 잘못 듣는 사람, 많이 듣는 사람, 딴 데 정신이 팔린 사람이려고 한다. 이러한 두 개의 욕망, 전달과 전복의 동시성에 헌정된 내 퍼포먼스에 볼모는 내 신체다. 이런 퍼포먼스를 하는 동안 나는 소진된다. 말에 복종하면서 말의 틈을 노리는 이 싸움에 나는 거의 쓰러질 정도가 된다. 입은 이미 너덜너덜하고 얼굴은 고열에 시달리고 몸은 방향과 중심을 상실한 상태이다. 〔…〕 이러한 자기-소진은 역설적이지만 자기-향유이다. 나는 살아있고 나는 필사적으로 생각하고 있고 나는 완전히 지지는 않았다는 것을 증명하는, 나는 지금 반복불가능한 단 한 번의 퍼포먼스를 펼쳤다. 나와의 싸움에서 나는 이겼는가 졌는가? 이것은 이기기 위한 싸움이 아니다. 이것은 이기고 지는 게 중요하지 않은 나와 나, 둘의 싸움이다. 동시에 이것은 내가 내게 공손하면서 잔인한 세계와 벌이는 싸움이다. 여기서 중요한 것은 내 소진이다. 나에 의한 나의 무화(無化)는 굳이 이야기하자면 도래할 나의 죽음이라는 어처구니없는(거기에는 '내'가 없다) 사건의 리허설이고, 이러한 나의 리허설들, 죽음을 길들이고 노래하고 방어하는 이러한 무대에서 나는 일종의 '신'적인/주권적인 지위까지 누리게 된다.

"히스테리적 주체는 바로 그 존재가 근본적인 의심과 의문을 내포하는 주체이다. 그의 존재는 자신이 타자에게 있어 무엇인가에 관한 불확실성에 의해 지탱된다. 주체가 타자의 욕망의 수수께끼에 대한 해답으로서 존재하는 한 히스테리적 주체는 탁월한 주체이다."(지젝)

#2

통상 지식인은 구체와 보편, 현실과 이론 사이에서 싸우는 사람이다. 지식인에게는 이미 항상 보편과 이론이 와 있기에 구체, 현실은 그런 총체화의 볼모나 알리바이일 경우가 농후하다. 지식인은 세계를 지식화하면서 상징계적 대타자, 혹은 질서를 보위한다. 지식인은 그래서 히스테리적 주체라기보다는

강박증자이기 쉬운데, 무질서한 혼돈의 세계, 작란하는 세계, 있는 그대로의 세계, 지식화에 저항하는 세계를 견딜 수 없어서 그 세계 위에 베일을 덮으려는 관성에 익숙하기 때문이다. 지식인은 세계를 평평하게 만드는데, 탈-감각화하는데 기여한다. 따라서 지식인이면서도 주변부적인 스탠스를 유지하려는, 구체와 현실의 다양성이나 모순 혹은 힘을 보유하려는 태도를 견지하는 이들이 존재할 수밖에 없고 그들은 그렇게 단지 보편도 단지 구체도 아닌 그 사이에서 어떤 유희, 어떤 실험, 어떤 삶을 모색하게 된다. '역설경영'이라든지 '기업공동체'라든지 '과정조직이론'과 같이, 경영학의 비전문가인 내가 봐도 불가능한 이념으로 보이는 '사이'를 모색해온 연구자 김상표가 "회화"를 건드리는 방식은 오랫동안 화가를 선망해온 아마추어의 꿈, 투사와는 전혀 거리가 멀다. 그는 회화라는 제도 안으로 들어가 또 하나의 화가로 인정받고자 하는 게 아니다. 그는 2차원의 평면 위에 탈-탈감각화된 세계를 출현시키려는, 그걸 위해 물감의 촉각적 물질성에 의지할 수밖에 없는, 그럼으로써 제도권 지식인 행세를 해온 자신이 배제하고 억압했던 이 세계의 '감각적 있음'에 다시 종속되려는, 말하자면 자신은 사실 주체였기에 종속이었음을 고백하면서 그 종속을 탈-종속화하려는 수행의 방편으로 회화를 사용·착취한다. 아는 주체, 즉 강박증적 주체인 그는 얼굴이 '주체성'을 드러낸다는 것을 받아들인다(그는 "히스테리와 강박증은 나의 자화상의 안과 밖이다"고 말한다). 그는 '나'의 주체성은 "타자의 시선(욕망) 속에서 구성된 것"임을 알고 있다. '나'는 타자가/에 의해 찍힌 얼룩이다. 그럼에도 그것을 우리가 정체성(동일성)으로서 알아보는 것은 잘못 보는 데 익숙하기 때문이다. 제대로 본다는 것은 잘못 본다는 것이고, 이는 나인 타자를 안 보는 것과 같은 것인데, 이러한 자아와 타자의 동시성, 혹은 중첩 혹은 타자의 선재성(先在性)을 이런 정체성의 수사 안에서 보유하려는 자, '얼굴이란 무엇인가'를 묻고 의심하는 자는 잘못보는 의식의 지배력을 최대한 잃어야 할 것이다. 김상표는 그러한 자기-소진, 자기-무화의 방편으로 "한 호흡에 그리기", "아무 생각이 없는 순간에 그리기"를 구사한다. 그는 칼로 긁건 막대기로 긋건 손가락과 손바닥으로 칠하건 극히 짧은 순간에 자신의 '얼굴성'을 수행한다. 그는 어쨌든 알아볼 수 있는 것, 얼굴, 자신과 자신의 가족, 혹은 자신을 투사한 장일순을 그린다. 그의 수행적 표면인 바 캔버스에서 우리는 그가 '무엇/누구'를 그렸는지를 알 수 있다. 그의 그림 속 인물들은 최소한 그가 아는' 사람들을 닮아있다. 그들은 김상표의 나르시스트적 자아, 그리고 그가 사랑하는, 존경하는 구체적 이름과 '얼굴'을 갖고 있는 사람들이다. 동시에 그들은 그가 튜브에서 짜내고 곧장 캔버스에 바르는 색의 무차별적 혼용과 병치에 의해 해체되어 있다. 그들은 몇 번의 칠하기나 긁기, 긋기에 의해 자기-해체와 자기-구성에 포획되어 있다.

내가 사랑하고 존경하는 사람들이라고 알려진 이들에게 김상표가 예의를 갖추는 방식은 그가 그들에게 덧씌운 의식적 이미지를 비우고 지우는 것이다. 그래서 그는 가장 가까운 사람들을 소환하고 그들을 기괴하게, 강렬하게, 흉측하게 만듦으로써 혹여 그가 알아보고 이해하고 사랑하느라 오해하고 억압했을지 모르는 타자들을 다시 사랑하려고 한다(그는 "나약한 존재자인 나는 먼저 아내와 딸 아이에서부터 동일화하지 않고 타자를 영접하는 것을 배워가야만 한다"고 말한다). 가족만큼 이 세상에 내가 알면서 끝내 모르는 타인들이 어디 있겠는가? 사랑하고 행복하기 위해 타자의 '얼굴'(레비나스가 말하는!)을 지워야했던 그 폭력극장의 슬픔이나 고통 같은 것. 그는 자신의 자아의 폭력으로 인한 슬픔, 그와 그의 사랑하는 가족의 '행복'과 무사함이 요구한 폭력을 위로하려고, 자신의 끝 모를 슬픔을 비우려고 그린다. 그래서 그는 너무 많은 땀을 흘리고 유사 실신 상태에 이르는, 내가 자기-소진이라 불렀던 수행을 계속 이어갔다. 100호 크기의 캔버스를 한 호흡에 의한 칠하기·긁기·긋기로 채우는 것은 물리적으로나 글자그대로 고통이다. 이러한 마조히스트의 고통은 그러나 '자기'-창조의 행복에 다름 아니다. 그래서 그는 의식이 개입하지 않은 채로 한 호흡에 의해 이뤄지는 이 퍼포먼스에 자신을 내맡기는 '학대'를 통해 '나르시시즘'에 빠져들었다고 고백한다. 자기 이미지와 사랑에 빠진 나르시스에게 이 세계의 차이, 모순, 역설, 틈으로 인한 히스테리적 주체의 고통(의 실존)은 없을 것이다! 그럼에도 이러한 일순간의 행복은 곧 도래할 의식에 의해 더없는 고통으로 화하게 된다. 그는 의심하는 자의 자기-분열에 또 노출된다. 그래서 그는 "타자의 욕망을 욕망하던 기존의 삶에서 일탈하여 새롭게 창조한 '화가되기' 조차도 주체와 동일성의 그늘에 놓여 있던 나르시스적 욕망을 벗어나지 못했다는 자책이 찾아들었다"고 한탄한다. 행복은 일순간이고 고통은 영원하다. 그는 자신이 그린 장일순이 결국 자신의 나르시시즘적 투사에 불과한 것은 아닐까 의심한다–"무위당 장일순을 그리면서도 그를 그리는 것이 아니라 결국 나의 기대를 그에게 기대어 표현하고 있다는 생각을 버릴 수가 없었다면, 과연 나르시시즘과 타자성은 서로 분리될 수 있을까? 모든 욕망은 나르시시즘에서 출발해서 나르시시즘으로 돌아올 수밖에 없는지 모른다." 그는 타자의 타자성으로서의 얼굴성을 확보·획득하는 데 실패했을 수 있는 가능성을 자인한다. 따라서 이번 전시 제목 〈나르시스 칸타타〉는 자신의 이번 여정이 결국 동일한 것의 회귀에 먹혀버렸음을, 그럼에도 그런 실패를 고백하고 표식하는 자아의 '주권성'을 고지하는 이중적 운동을 공표한다. 그는 나르시시즘을 넘어서 절대적 타자에 이르려는 불가능한 시도에서 일시적 성공의 감각과 지속적 실패의 인식을 획득했고, 이러한 실패인지 성공인지 모르는 여정을 칸타타로서 긍정한다. "내 그림이 분리된 유

한자가 절대적 타자성을 품어안고 쏟아내는 구원의 눈물방울들이 모여서 만들어내는 새로운 '나르시스 칸타타'로서 음악처럼 향유되었으면 좋겠다. 나르시시즘과 절대적 타자성이 서로를 배반하지 않고 서로를 끌어안는 不二의 나르시스 칸타타." 물론 이것은 실패한 자의 문장, 예술가-되기에 실패한 지식인의 문장이다. 그러나 이 문장은 나처럼 청중이 보는 데서 실패를 무대에 올린 자가 아니라 독방에서 캔버스를 놓고 자신의 지식과 나르시시트적 자아와 싸운 자의 문장이기에 체현된(embodied), 아니 물질성이 찍힌 문장이다. 그는 허약하면서도 단련된 신체, 무차별적인 수십 개의 캔버스, 되는대로 짜고 묻힌/찍은 물감, 그날그날의 슬픔과 공허와 상태, 자기자신을 포함해서 자신의 자아의 확장인 사랑하는 사람들을 섞어서 자신의 칸타타를 지휘했다.

3

김상표는 "시간과 공간을 뛰어넘어 내 삶의 스승"으로 모셔온 장일순을 "가장 높은 뜻을 지녔으면서도 언제나 가장 낮은 곳에 머물렀던" 분으로 묘사한다. 자신을 늘 내어준 사람 장일순을 화가-되기를 통해 반복하려는 김상표의 수행은 자아를 내어주는, 그럼으로써 타자를 품는 그리기가 가능한가라는 질문으로 구체화되고 있다. 김상표의 회화 (재)전유는 수행, 반복, 신체성, 레비나스의 '얼굴'과 같은 키워드들을 통해 계속될 것이다. 우리와 같은 지식인의 얼굴을 한 사람들, 동시에 주변부에 머무르려는 지식인들에게 더 이상 관념이나 의식의 폭정이 '없는' 사태, 사건은 불가능할지 모른다. 김상표가 평화라는 단어를 말할 때, 거기에는 굳이 자기-소진의 과정이나 매개가 없이도 일어나는 만남의 희망이 내포되어 있을 것 같다. 분리도 의심도 차이도 건너뛰는 예술가의 평화, 사랑. 아마 이런 희망이 충족될 수 없으리라는 것을 알고 있는 의심의 주체에게 평화는 슬픔이나 사랑의 감정을 매개로 찍혀 있을지 모른다. 타자의 얼룩으로.

LIST OF
WORKS

2
AMOR
FATI

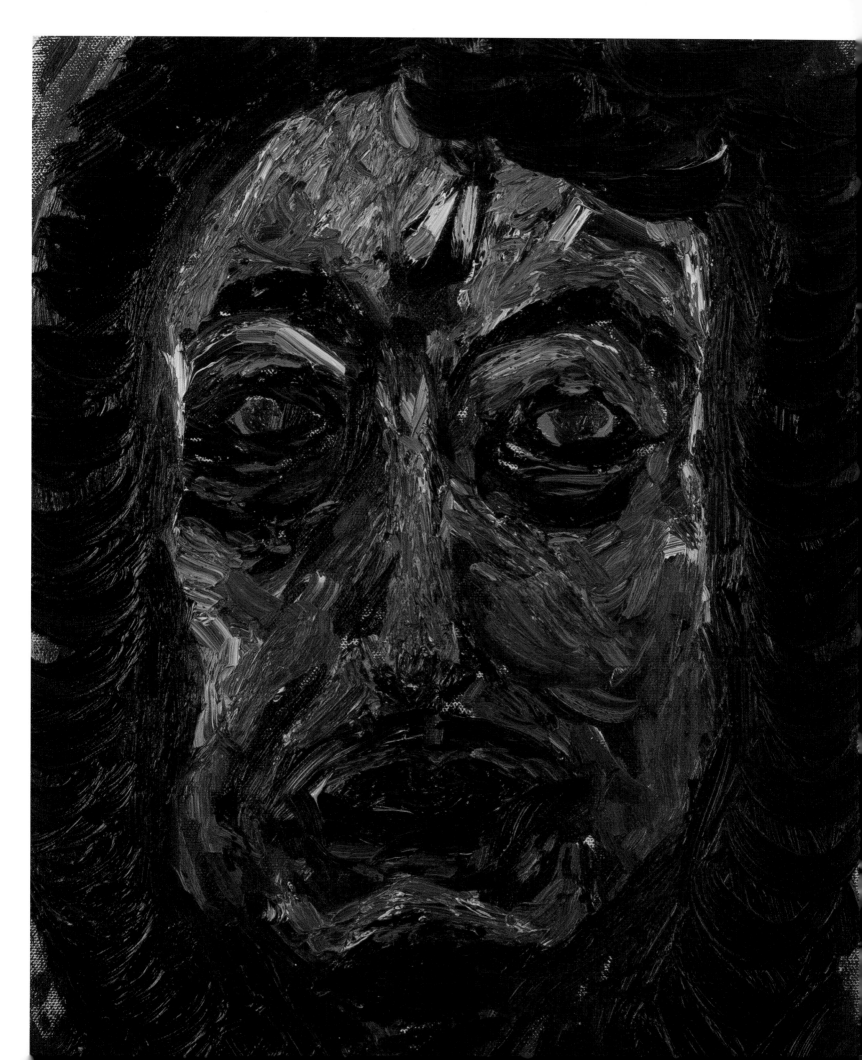

AMOR
FATI

내 안에서 우글거렸던 수많은 애벌레 주체들이 하나씩 토해
지기 시작한 것이다. 존재가 내 몸을 빌려 열리고 드러나는
순간이 찾아왔다. 그토록 채워지지 않던 결여의 공간에 드
디어 충만함이 자리잡기 시작했나 보다.

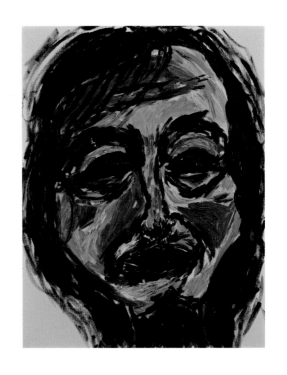

우정의 선물 ● 개인전을 치른 한참 후에 가장 오랜 벗으로부터 뜻하지 않게 녹음파일을 선물로 받았다. 경영학을 전공한 내가 갑자기 그림을 그려 전시한다는 게 대견한지 그 친구는 나를 응원하러 몇 차례 전시장을 방문했었다. 시간이 지날수록 나의 작품설명에 후렴구가 하나씩 하나씩 불어나는 게 너무 재미있어서 생생한 현장을 녹음해두었단다. 읽는 이들의 편의를 위해 약간의 첨삭은 피할 수 없었지만, 이 글은 녹음파일을 거의 그대로 풀어놓은 것이다. 녹취된다는 사실을 전혀 몰랐음은 물론이고 청중이 아내의 친한 친구들이었기 때문에, 무척 편안한 마음으로 작품 하나하나를 그릴 때의 태도와 느낌을 솔직하게 드러낸 듯하다.

역설적 자아 ● 아이의 엄마이기도 하고 한 남자의 아내이기도 하고 김명주씨의 친구이기도 하잖아요. 그때마다 다 다른 모습의 자기잖아요. 그럴 수 있는 것은 자기 안에 수많은 또 다른 자아들이 존재하기 때문이거든요. 그걸 경영학적 용어로 역설적 자아(Paradoxical self)라고 그래요. 역설이라는 것은 태극의 음과 양처럼 상호 모순되고 상충된 것이 공존하는 것을 말하거든요. 인간은 누구나 그렇게 다양한 자아를 가지고 있답니다. 하지만 대부분의 사람들은 제도적 메커니즘에 의해 사회화되거나 혹은 자기 스스로의 선택에 의해, 어떤 하나의 정체성이나 단지 몇 개의 자아만을 갖고 살아가게 되죠. 그런 사람들은 일반적으로 안정되고 평온하고 행복하고 균형된 삶을 살아가요. 근데 저 같은 인간은 내 안에

우글거리는 자아들, 그런 수많은 놈들이 그냥 계속 야생적으로 살아있는 거예요. 날 것으로 말이예요. 어렸을 적부터 나이가 들 때까지 퇴화하지 않고 내 안에 살고 있거든요. 그런 자아들이 제 안에서 서로 부딪힐 때마다 심리적으로 불균형과 부조화, 불안정 같은 게 발생하고, 그때마다 우발적으로 사건을 저지르게 되는데 오늘의 이 전시회도 그런 사건의 하나의 표현이라고 할 수 있어요. 그래서 이렇게 그림을 그리게 되었어요. 다른 삶을 살다가 말이예요.

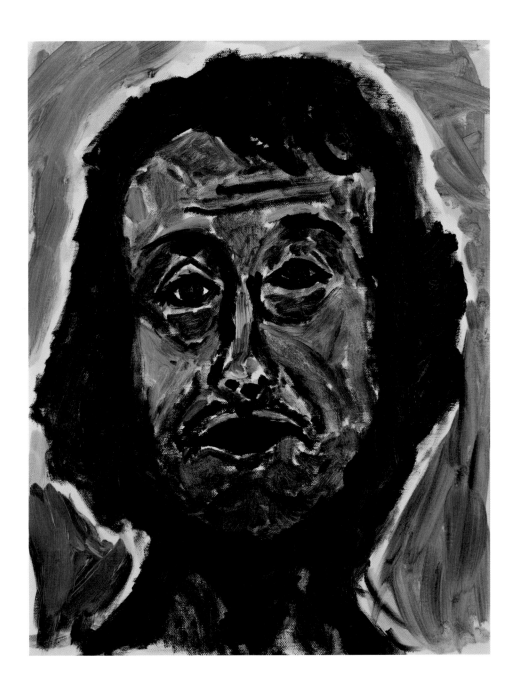

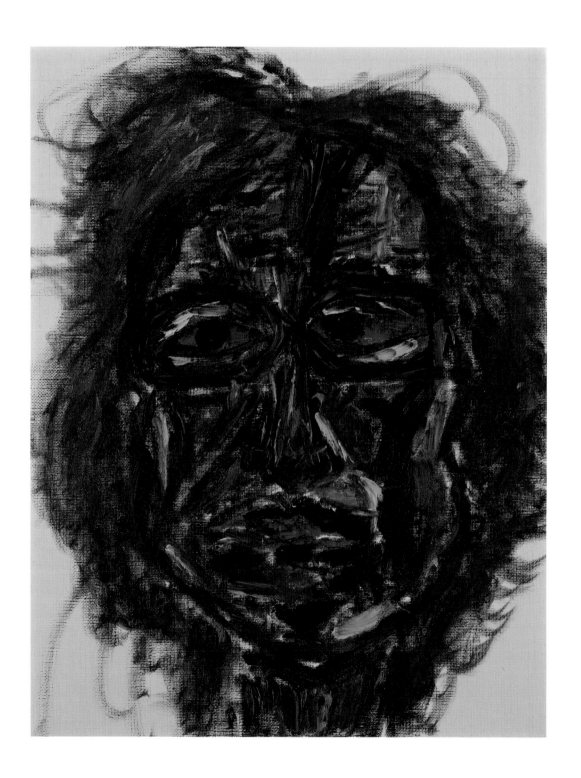

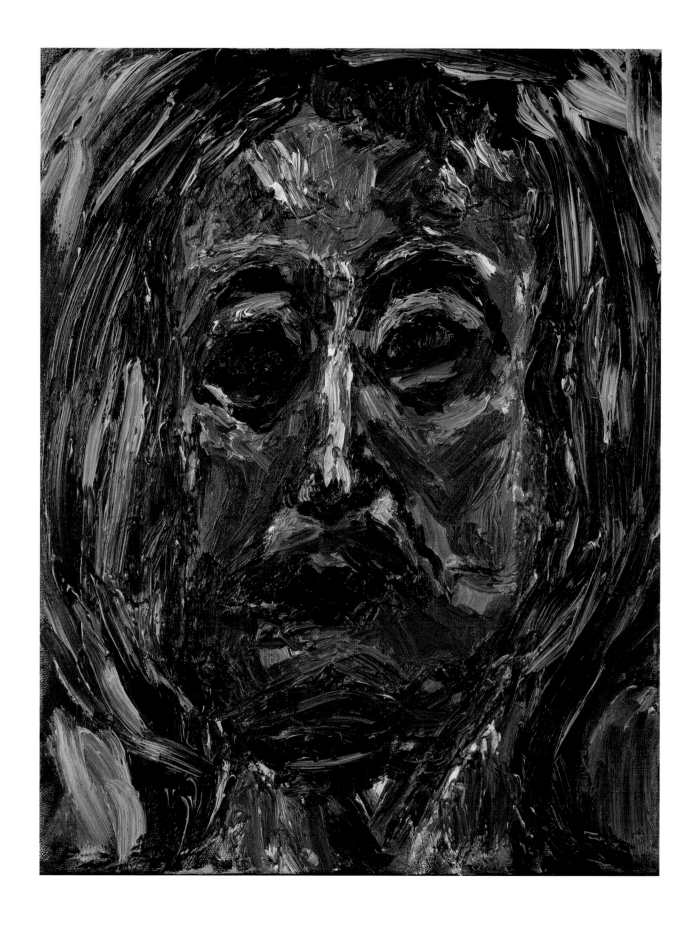

2장 AMOR FATI

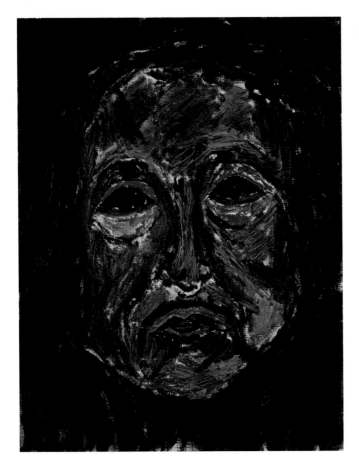
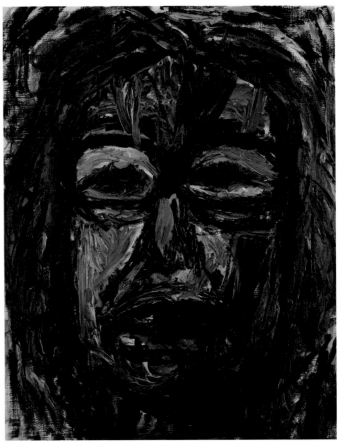

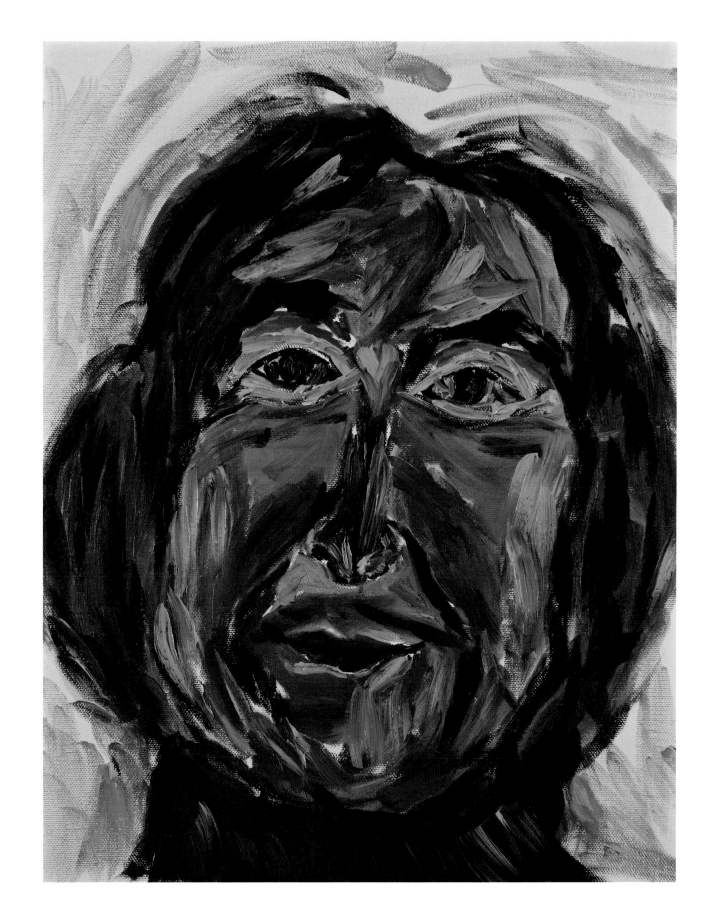

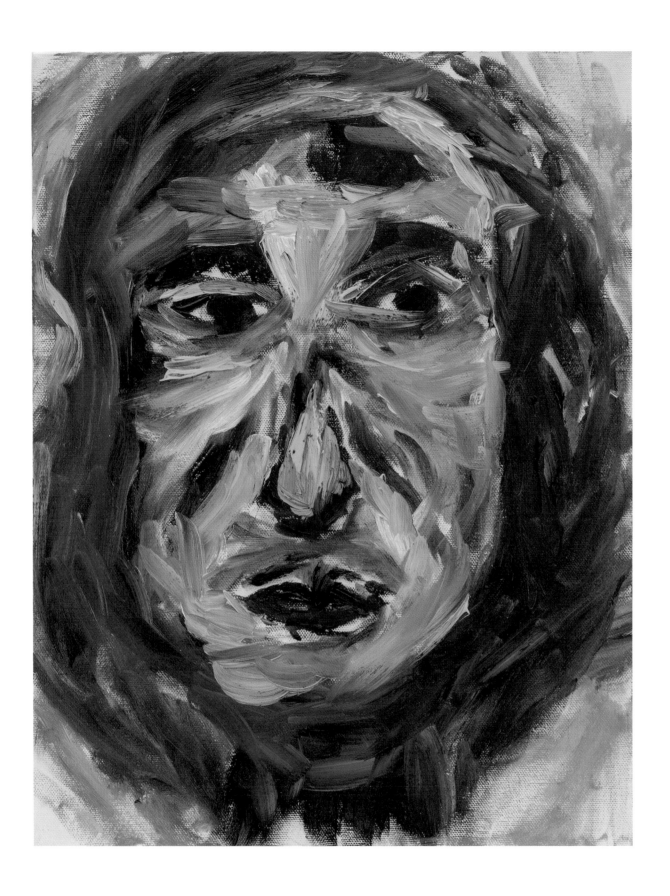

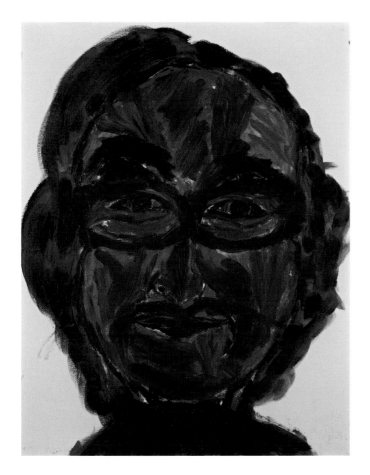
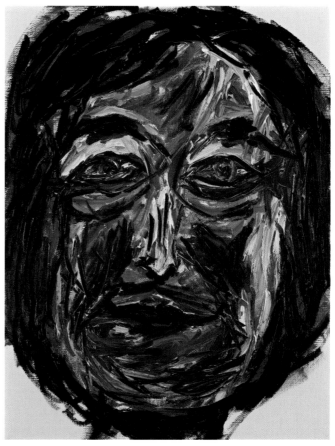

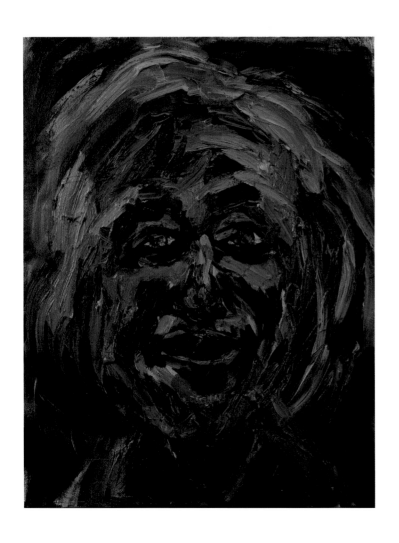
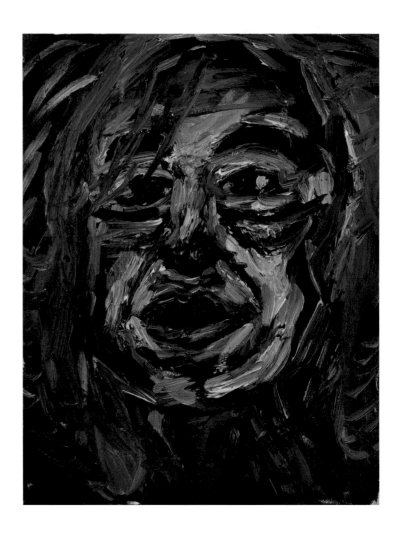

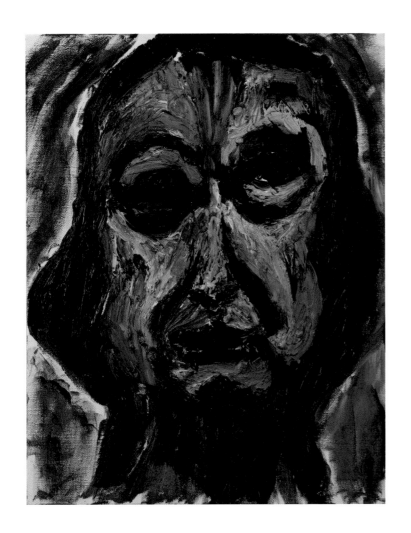

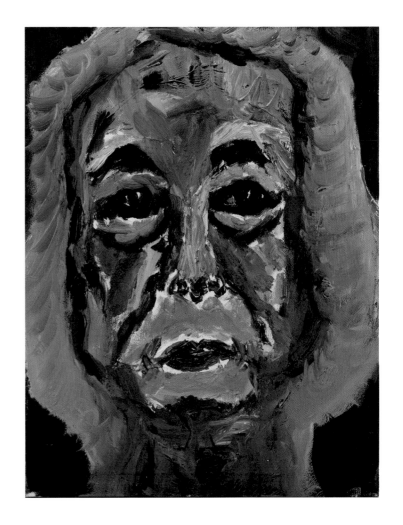

예술을 통한 인간의 구원 ● 그런데 그림을 그리면서 뜻밖의 상황을 경험했어요. 사실 저는 누군가로부터 유화를 배우지 않았어요. 유화물감의 물성을 통제하지 못했을 때는 제가 표현하고자 하는 대상을 표현하지 못했어요. 하지만 물성을 통제한 후부터는 내 안의 자아들이 튀어나오기 시작했어요. 얘네들이 튀어나오면서부터 제가 조금씩 자유로워지기 시작했어요. 숨을 쉬기 시작했어요. 뭐라 할까? 아름다움에 의해서 인간이 치유되고 구원될 수 있다는 것, 예술과 종교가 하나가 될 수 있다는 것, 예술철학을 공부할 때 어려웠던 테제들이 체험적으로 이해가 됐어요.

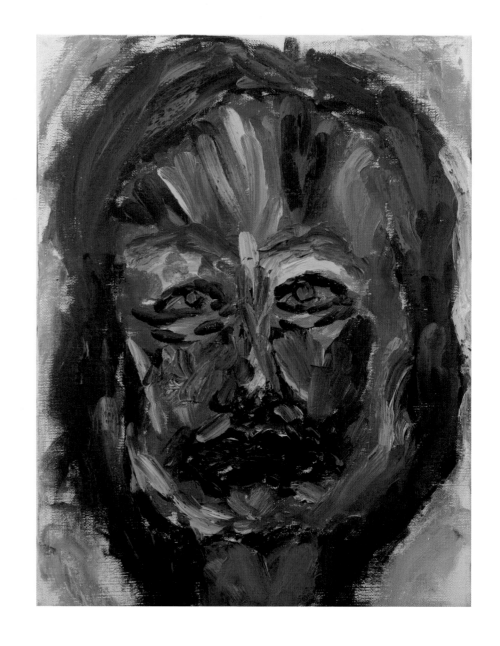

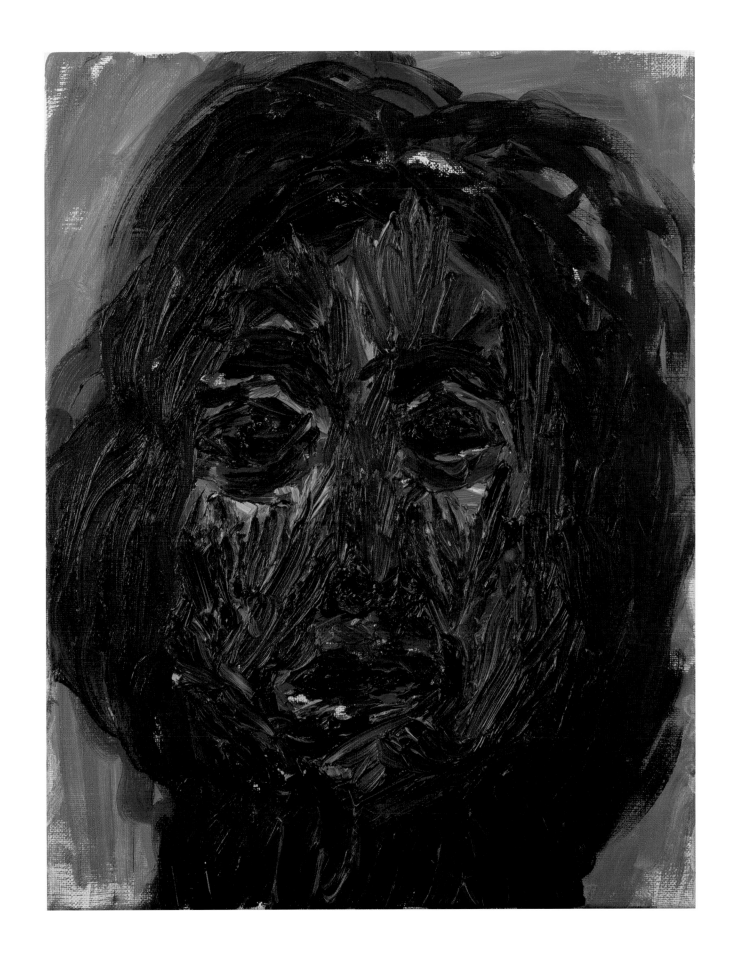

2장 AMOR FATI

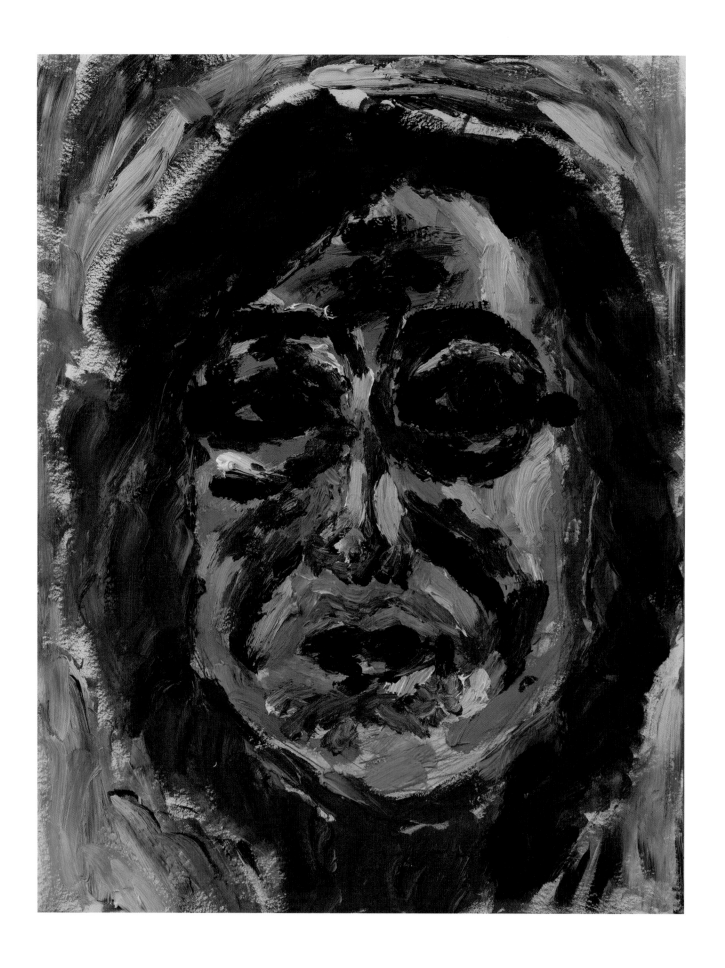

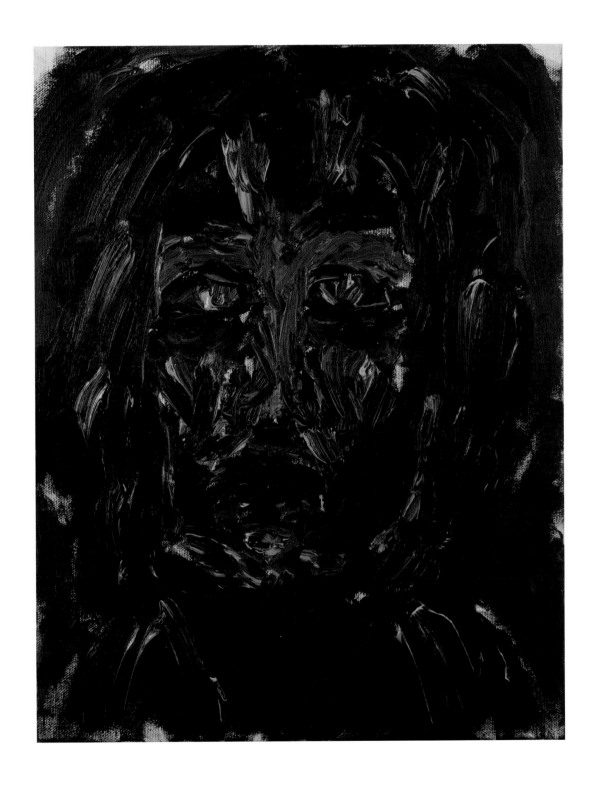

2장 AMOR FATI

몸의 리듬과 그리기 방식 ● 저는 변화하지 않고 어딘가에 고착되는 것을 싫어해요. 사실은 전시된 그림들이 40장 정도 되지만 모두 다 그리기 방식이 다르거든요. 서예를 한 3~4년 정도 했지만 유화를 안 배웠기 때문에 내 방식으로 붓질을 하거든요. 정말 내 방식으로 그려요. 이건 우리 딸아이를 그린 건데 그때 저는 우리 딸 아이를 꽃과 같은 마음으로 꽃처럼 살아가기를 바라는 마음으로, 내가 미워할 때 가장 미운 마음이 생겼을 때 그린 것이거든요. 정말 꽃과 같은 마음으로 꽃과 같은 붓질로 춤추면서 그린 거예요. 이렇게 이렇게 춤추며 꽃잎을 그리듯이 말입니다. 몸의 리듬, 이걸 안 타면 절대 어떤 작가도 이렇게 못 그려요. 제 그림은 사진을 아무리 찍어가도 똑같이 절대 못 그려요. 특정한 그림을 그릴 때마다, 그때마다 내 몸의 리듬과 심리상태가 굉장히 강렬하게 반영되거든요.

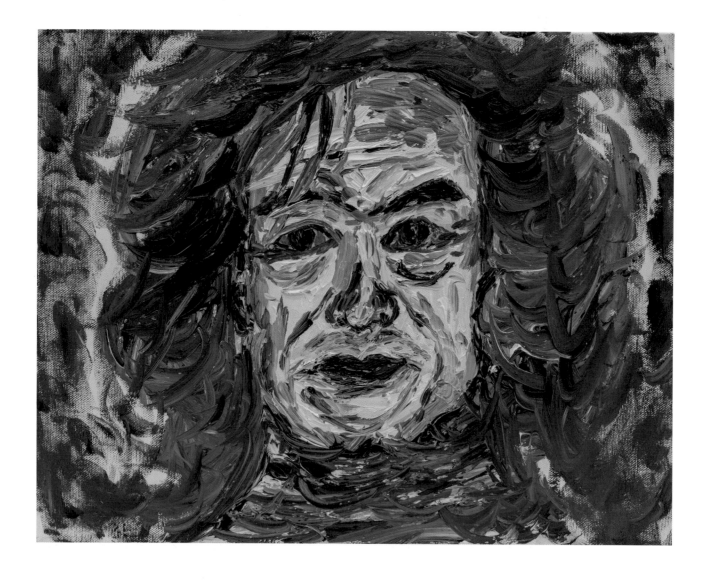

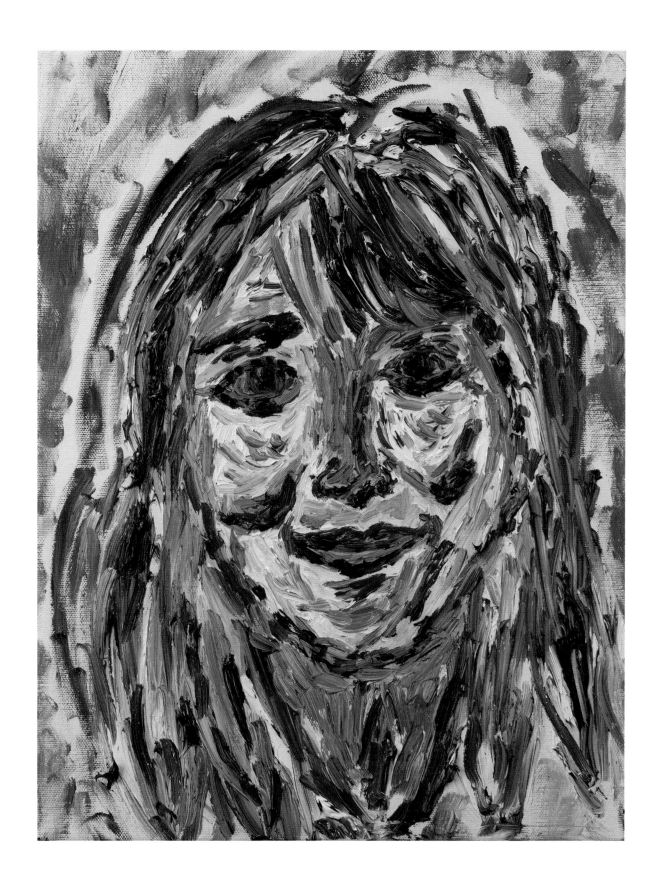

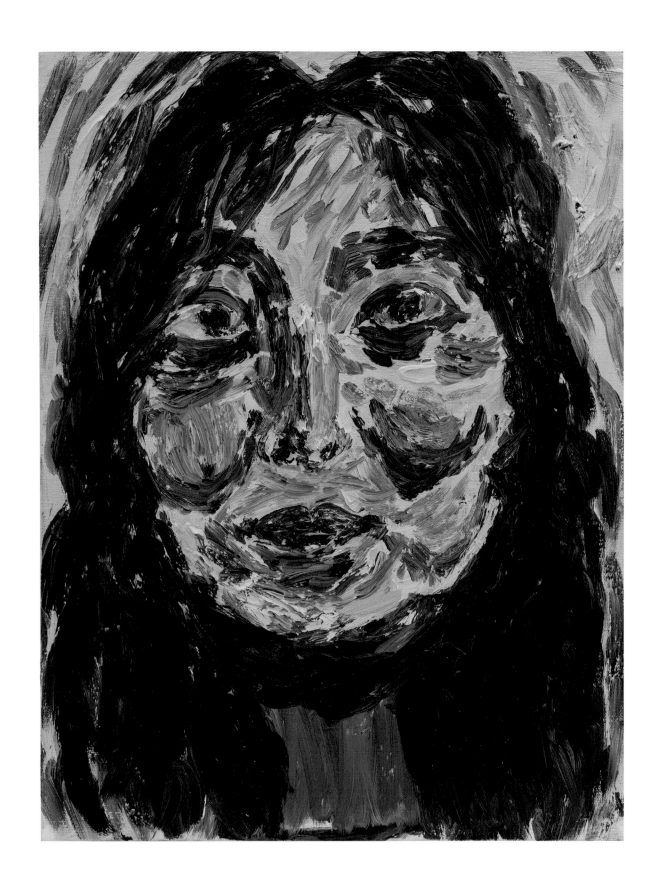

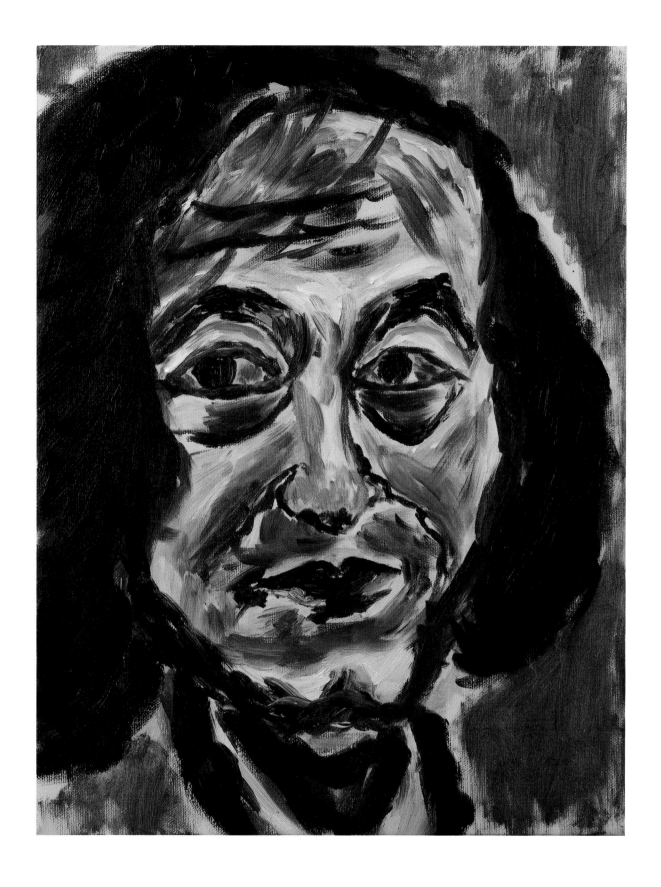

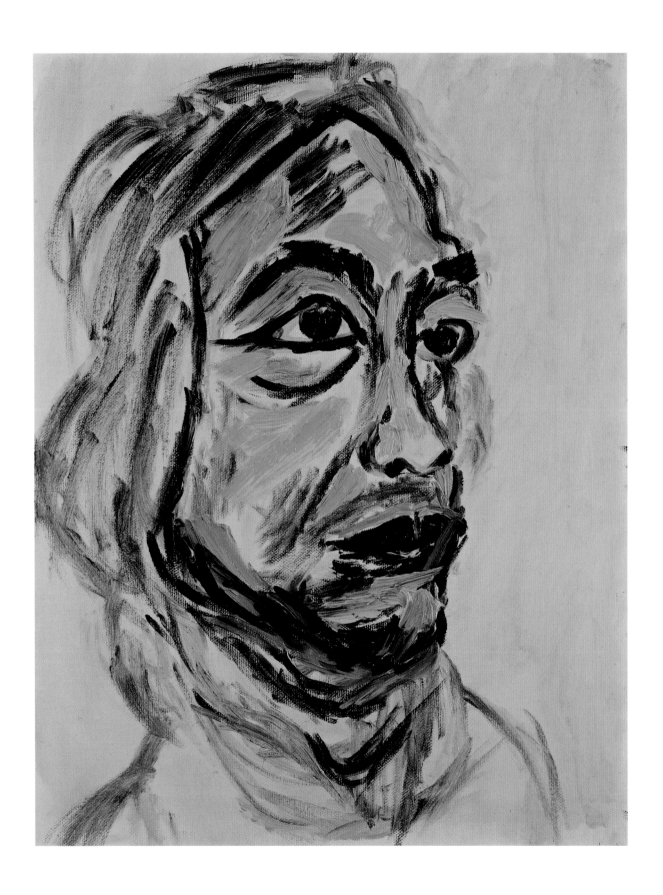

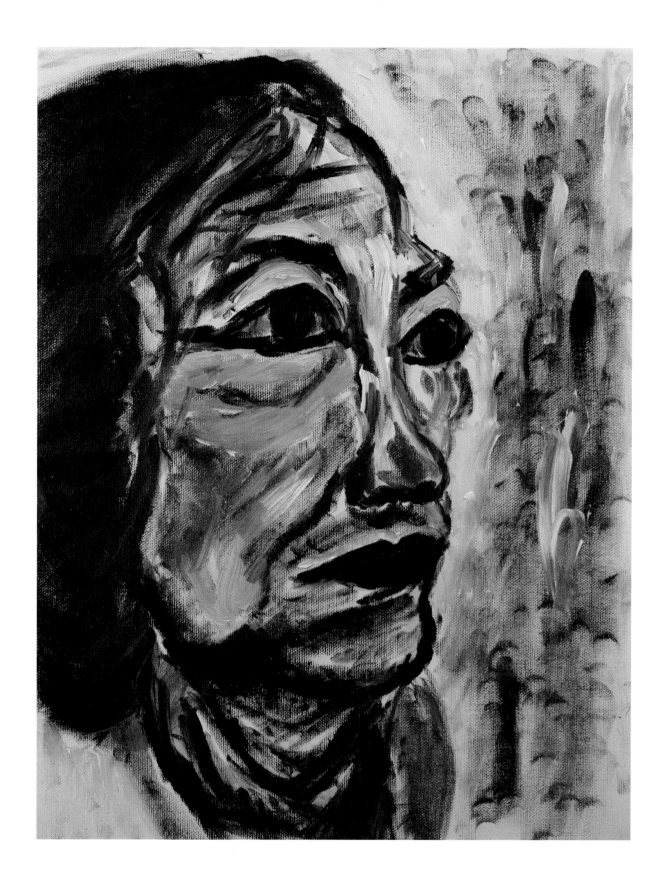

심리 상태와 그리기 방식 ● 그 다음에 이 그림 같은 경우는 그날 제가 캔버스 앞에 앉았는데 그림을 그리면 웃는 내가 그려지는 거예요. 근데 난 절대 웃고 싶지 않은 날이었어요. 그래서 붓을 그냥 웃는 모습이 그려진 그 화폭에 찍었어요. 붓 3자루가 몽땅 파쇄되었죠. 여기 보면 찍은 느낌이 있잖아요. 웃는 이 아이에게 파쇄된 자아를 심어준 거죠. 어느 날의 그림 속에는 두꺼운 결들이 쌓여져 있는 자아가 있고요. 또 어떤 날에는 이 그림처럼 엷은 층들의 자아가 섞여져 있는 그림을 그리게 되었어요.

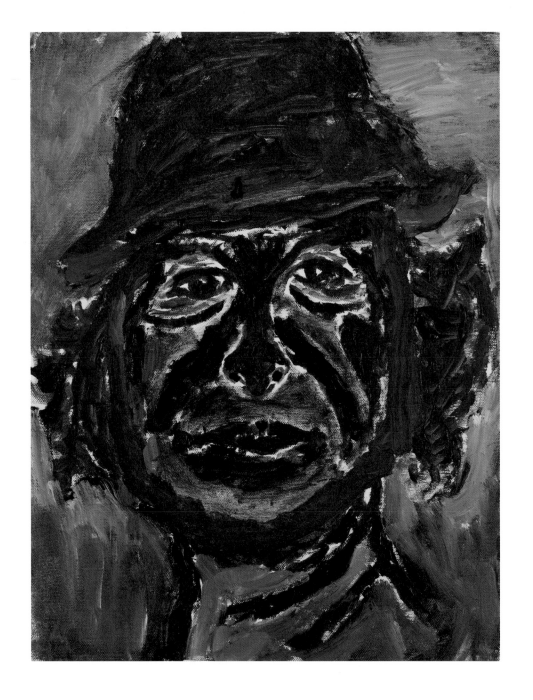

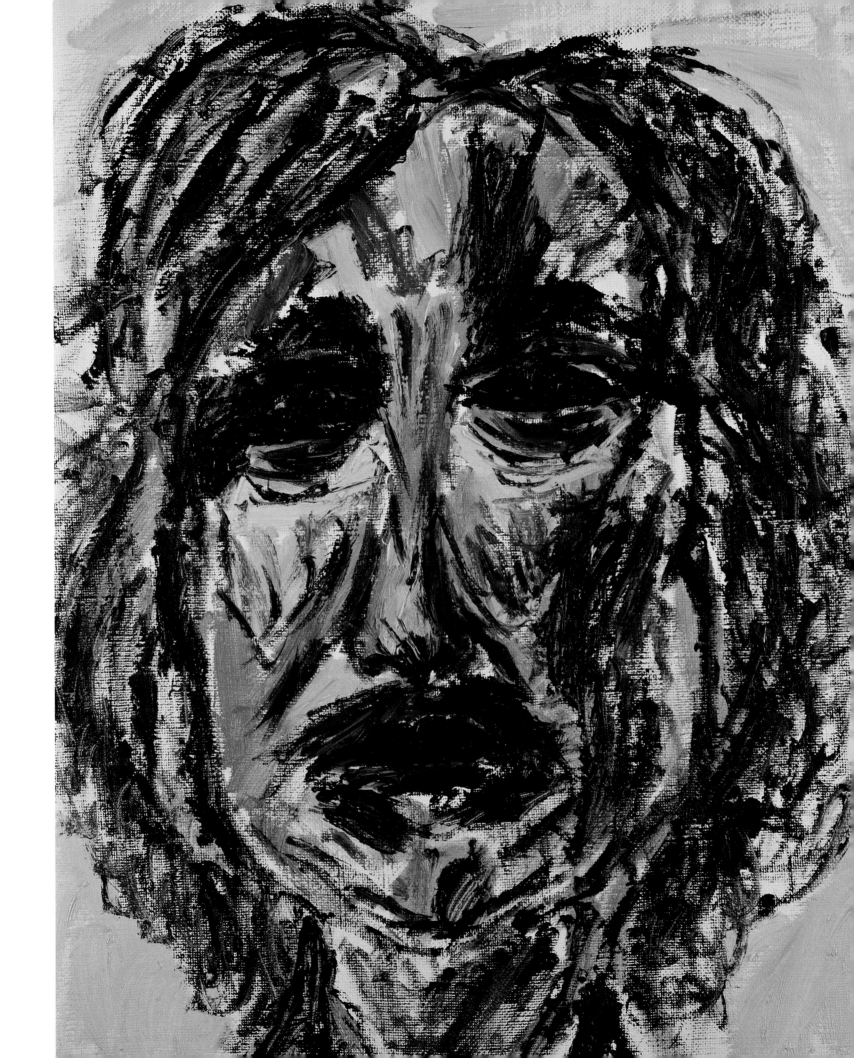

억압된 것들로부터의 자유 ● 유화는 보통 한 색깔의 물감을 바르고 나서 어느 정도 마른 후에 덧칠을 하나 봐요. 저는 뭐 실험하니까 전공이 다르니까 계속해서 덧칠을 한 거죠. 덧칠을 계속하다 보면 검정 색으로 변해서 통제를 못하게 돼요. 그런데 이 그림은 물성을 통제할 수 없는 상태까지 계속 그리다가 형상을 잡아낸 거죠. 마지막에 순발력으로 몇 초 만에 머리를 그렸어요. 저의 천주교 세례명은 토마스 고 불교의 법명은 여연이예요. 종교적인 것을 떠나서 무엇인가 내가 지금까지 살아온 어떤 기억이나 아픔들이 다 이 그림에 담겨있다는 생각이 드는 거예요. 살아온, 또 전생의 업들을 다 토해낸 것 같은 느낌이랄까. 모든 업들을 내가 드디어 내 마음대로 통제하고 가두어놓은 것 같은 생각이 들어서 와이 프한테 이런 말을 했어요. 아! 이제 비로소 내가 자유스러워진 것 같다 라고 얘기했어요. 그 다음에 집 사람을 그렸는데 아내의 그림에서도 똑같이 아내의 업이 다 튀어나온 듯한 얼굴이 느껴졌어요. 그래서 내가 와이프한테 이런 말을 했어요. 당신 또한 자유를 얻게 해줬다. 나한테 감사하세요.

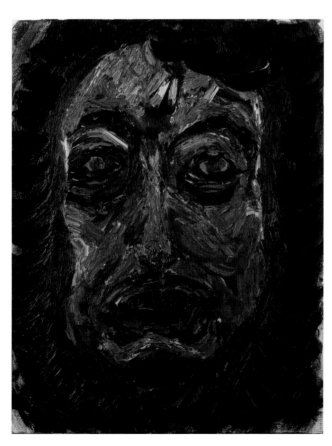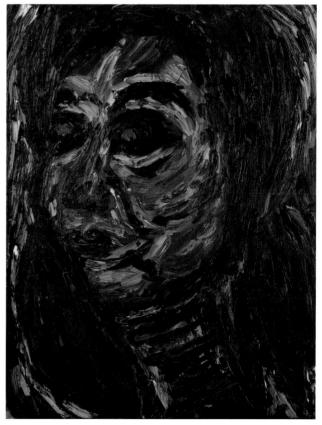

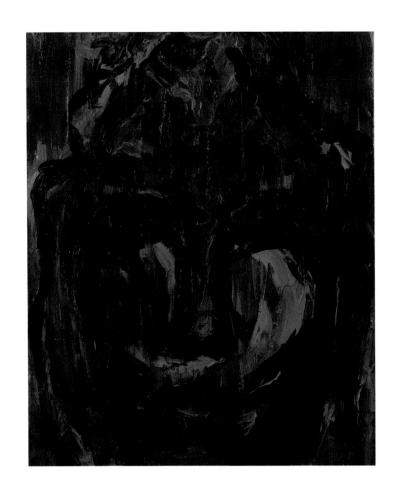

미륵, 민중들의 꿈과 희망의 투사 ● 그 다음에 급작스럽게 부처를 그리게 되었어요. 근데 얼굴 보면 부처 같지 않잖아요. 화순에 운주사가 있는데 천탑천불이 있었다는 그런 이야기가 전해지는 곳이예요. 제 고향이 영암이기 때문에 매년 두세 차례씩 거길 가게 되었어요. 정확하지는 않지만 아마 지금은 석불이 70기 정도 남아있고, 석탑이 12기인가 아님 20 몇 기인가 남아있다 합니다. 우리나라 미륵신앙의 본산인 셈이죠. 운주사가 말입니다. 미륵이라고 하는 것은 원래 불교에서 미래의 부처를 부르는 말이잖아요. 운주사의 미륵은 특별히 다른 곳의 미륵과 다른 게 제작자가 전문가가 아니라 일반 민중들이었답니다. 그래서 나는 미륵을 민중들의 미래의 꿈과 희망이 투사된, Projection된 것이라고 보고 만든 사람이 민중이기 때문에 민중을 닮았을 거라고 해석한 겁니다. 이렇게 미래에 올 부처인 미륵에 대한 재해석을 하고나서 제 나름대로 그림을 그리기 시작했는데 운주사 입구에 들어서면 바위 밑에 미륵이 한꺼번에 7~8기가 놓여 있어요. 근데 어떤 3기가 탁 제 눈길을 사로잡았어요. 그게 아빠 미륵 같고 엄마 미륵 같고 또 아가 미륵 같았어요. 엄마 미륵에서 김명주씨를 발견하면 친구 입장에서 성공하신 겁니다. 엄마 미륵의 이 부분은 제가 사랑하는 사람이라 꽃잎처럼 그것도 핑크빛깔로 표현한 거죠. 그 다음에 어떤 미륵을 보니까 남편 미륵 같고 아내 미륵 같아서 여기에는 저와 아내의 모습을 담았어요. 또 어떤 미륵은 옆에서 보았을 때 여성 같았어요. 미륵을 민중들이 만들었다면 아마 자기 모습을 닮게 만들지 않았겠어요? 옛날에는 너무 어려워서 전쟁에 나가면 돌아올 수 없잖아요, 그리고 장사하러 나가서 돌아오지 못할 수도 있잖아요. 남정네를 그리워하며 여인네가 만든 부처가 아닐까 생각했어요. 제 상상력을 동원해서 눈도 둘 그리고 입도 이렇게 눈처럼 반으로 쪼개서 표현하게 된 거죠. 사실은 코밖에 없었습니다. Invisible한 것에서 Visible 한 것을 떠올리고, 또 Visible한 것을 보고서 다시 Invisible한 것을 표현한 거라고 할 수 있죠.

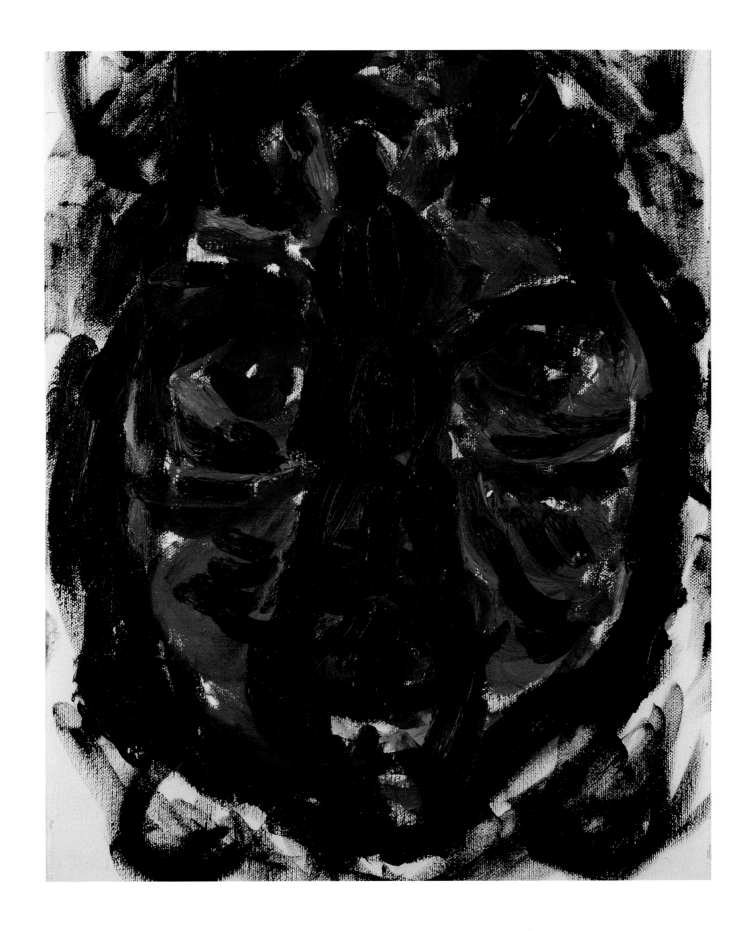

2장 AMOR FATI

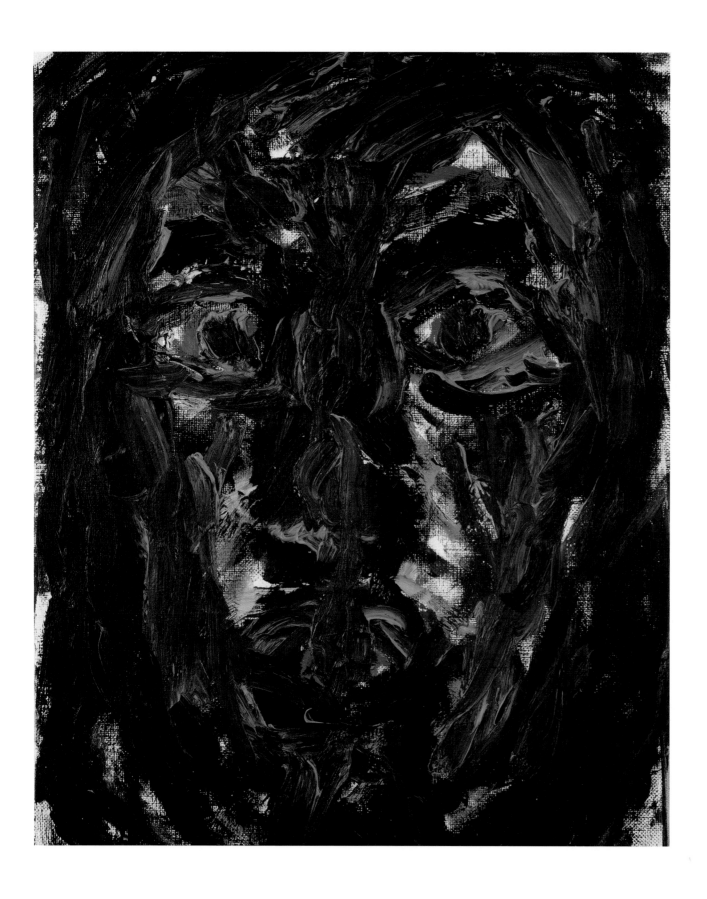

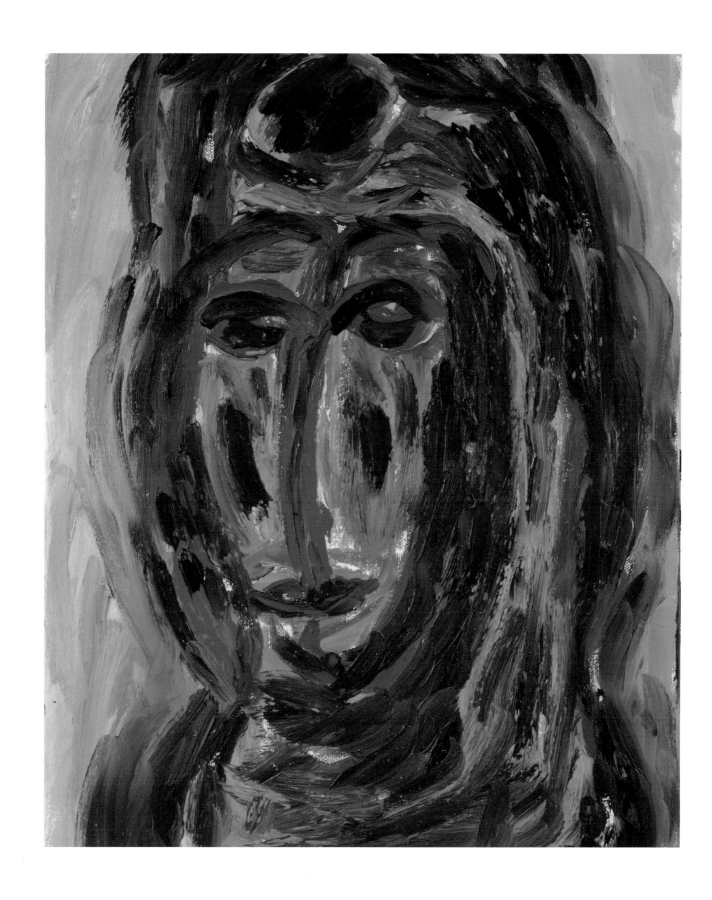

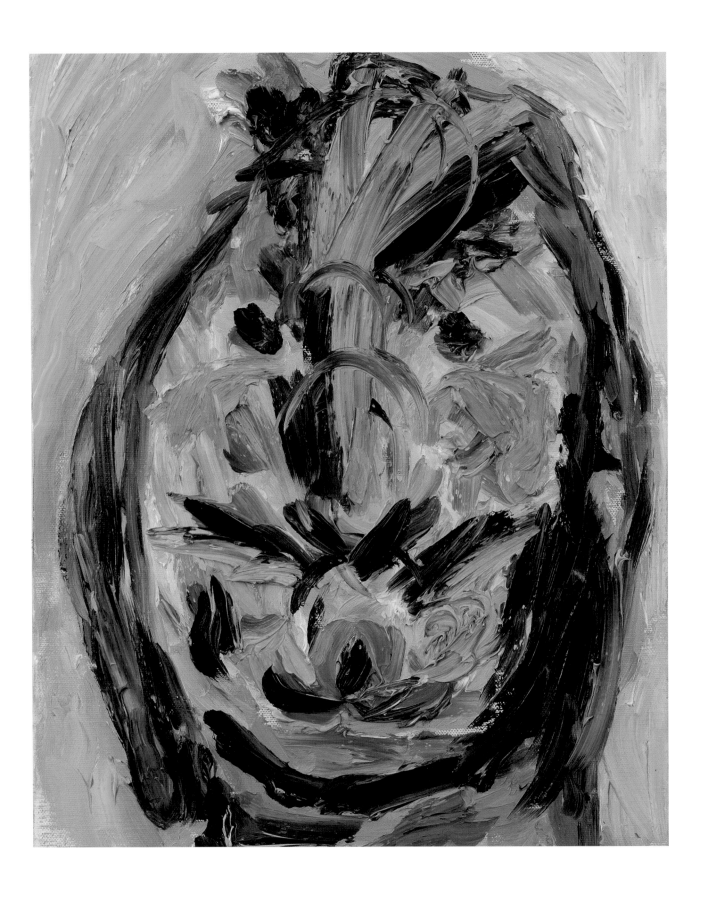

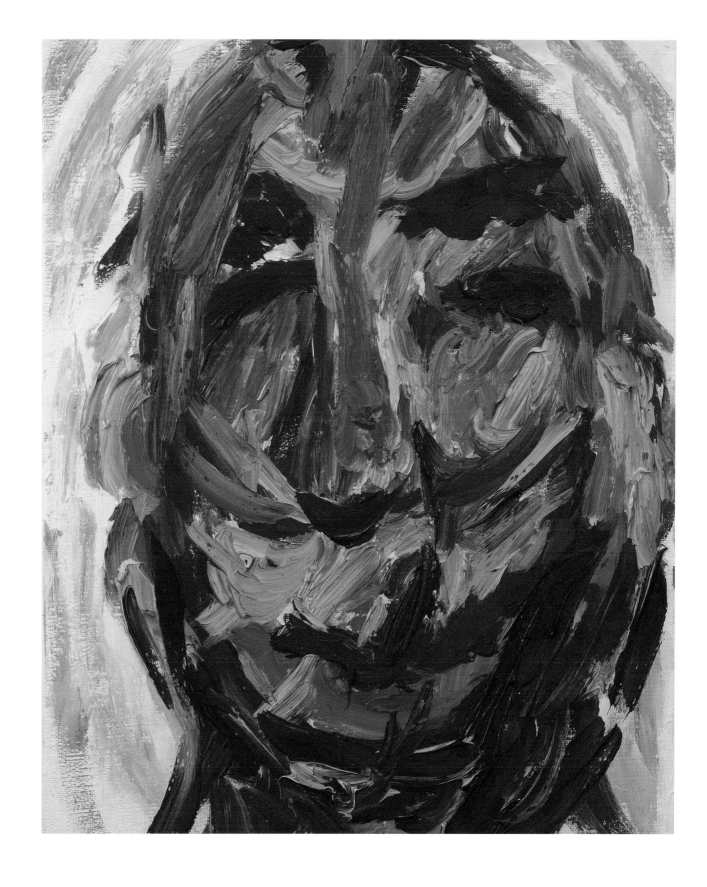

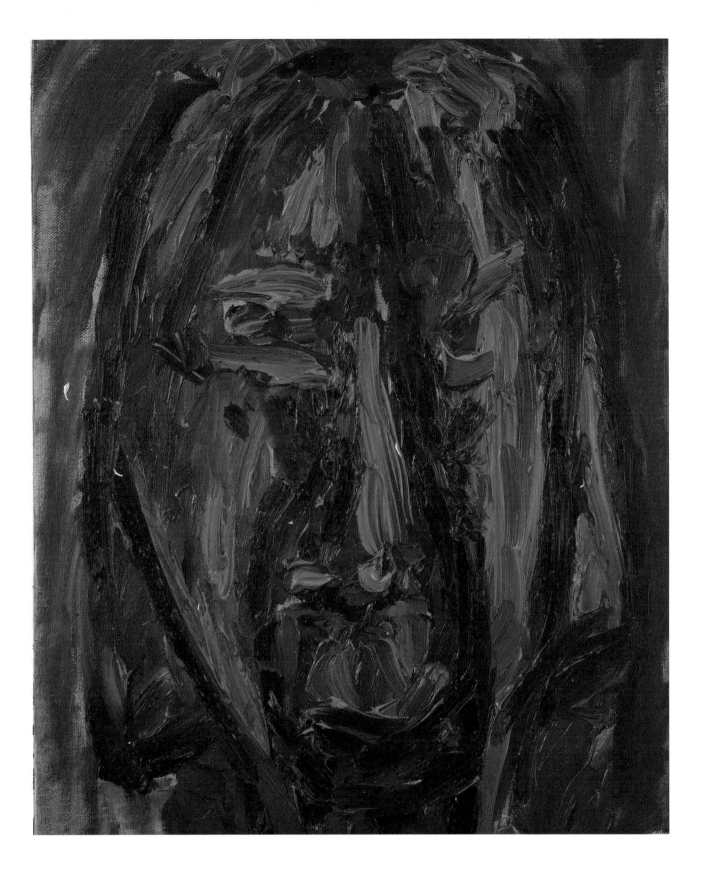

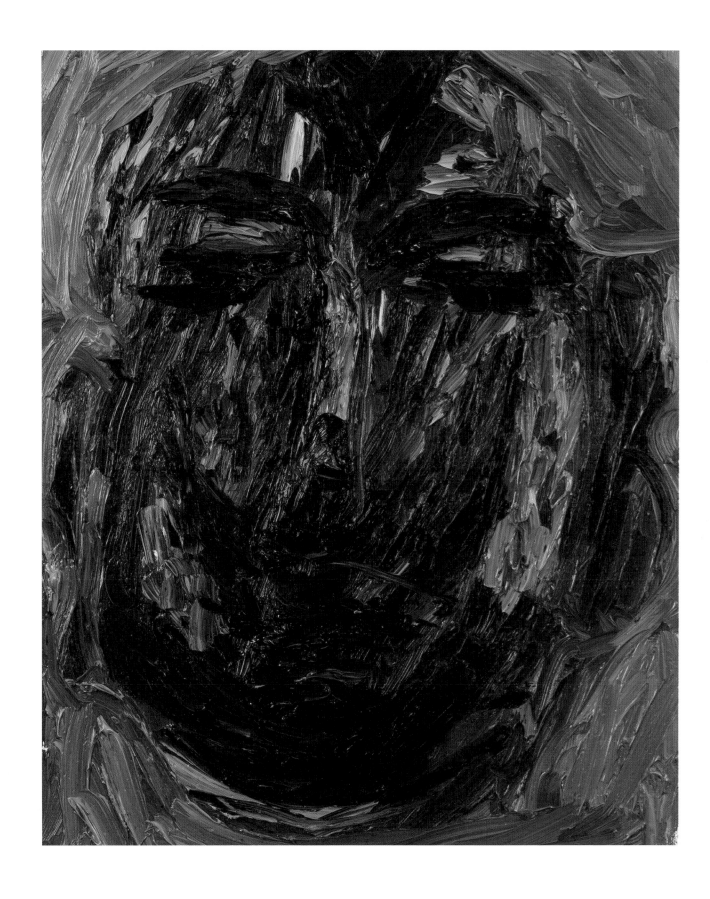

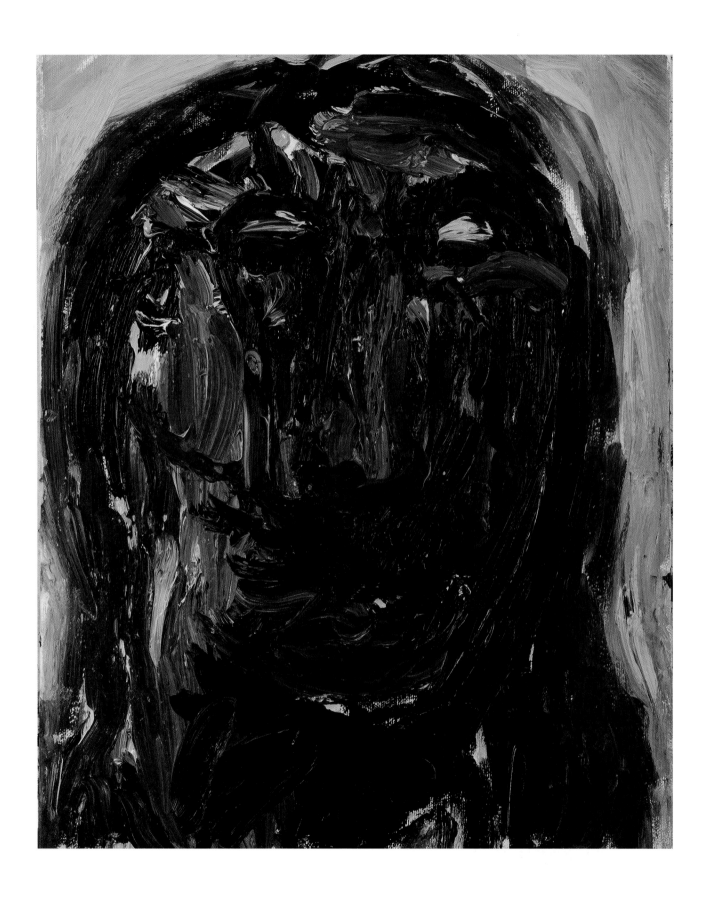

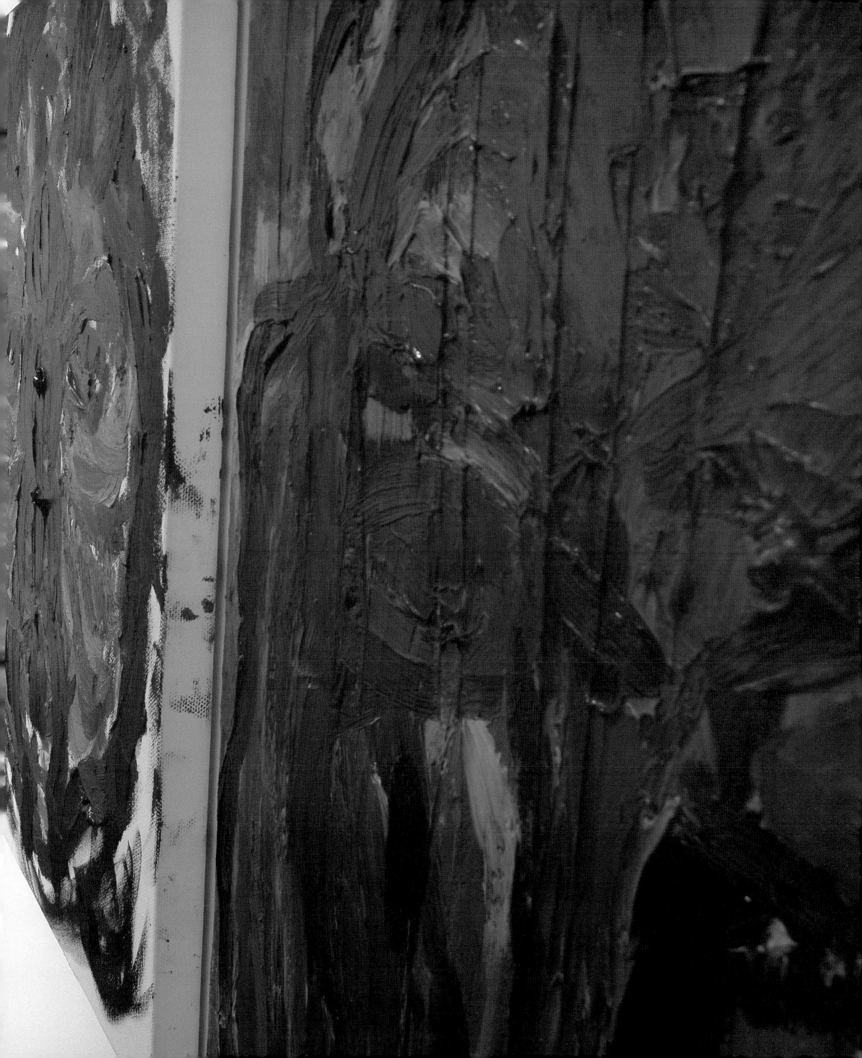

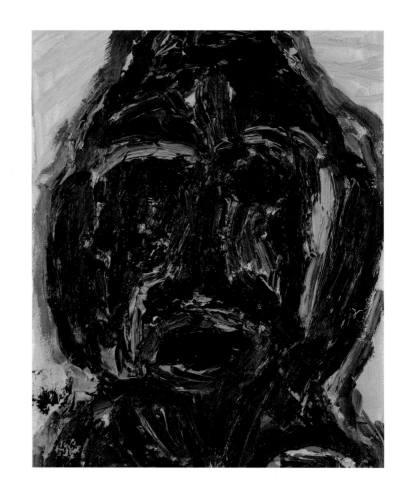

미륵자화상 ● 이렇게 9점을 그린 후에 마지막에는 미륵자화상을 그려야겠다고 생각했어요. 아침에 일어나니까 염불서승도라고 김홍도가 마지막에 죽기 직전에 그렸던 자기 자화상이 떠올랐어요. 연꽃인가 구름인가를 타고 서쪽을 이렇게 바라보면서 인생을 관조하는 그림이예요. 약간의 옆모습도 보이는 뒷모습이랍니다. 근데 막상 작업실에 가서 그림을 그리려고 하니까 염불서승도처럼 미륵을 표현하기는 어려웠어요. 대신 뒷모습만으로 표현할 수밖에 없었어요. 그래서 이렇게 미륵의 뒷모습을 그린 겁니다. 저쪽 벽면에 있는 자화상들, 그리고 아내와 딸의 그림들은 구상적이잖요. 그런데 미륵 그림에 와서는 반추상 형태로 바뀐 거예요. 거기다가 미륵의 뒷모습을 그리면서부터는 저도 놀랍게도 완전히 추상적인 형태로 급격히 진행을 한 겁니다. 이어서 미륵자화상의 앞모습을 그리기 시작했어요. 저는 좀 말쑥하고 날씬하게 생겼잖아요. 하지만 미륵자화상의 앞모습을 그리려고 했는데도 그렇게 안 그려졌어요. 갑자기 물감을 으깨고 부수면서 그리다보니 얼굴이 좀 넓적하고 마음이 이렇게 넉넉한 사람이 되었어요. 어쩌면 미륵이라는 것이 결국 민중들의 수많은 아픔을 다 담아내야 하고 소망을 품어내야 하니까 광대무변한 모습으로 그려져야 되잖아요. 예기치 않은 방식으로 그려지면서 결과적으로 미륵자화상의 앞뒤 모습이 형태적으로도 닮게 되었어요. 앞 모습의 미륵자화상에 찍혀져 있는 저 검정 얼룩은 제가 한 게 아니고요. 제 친구 중에 다큐피디가 있어요. 이게 제일 마지막에 그려진 작품이예요. 사실 안 마른 상태에서 가져 왔기 땜에 신경을 많이 써서 디피를 해놓은 건데 그 친구가 나를 위해서 사진을 찍으면서 부딪혀서 우발적으로 생겨난 거예요. 지금은 Interactive art가 유행이잖아요. 훗날에는 관객을 개입시켜 미륵을 그려봐야 한다는 컨셉을 저한데 준 걸로 생각하고 감사하는 마음으로 그대로 둔 겁니다.

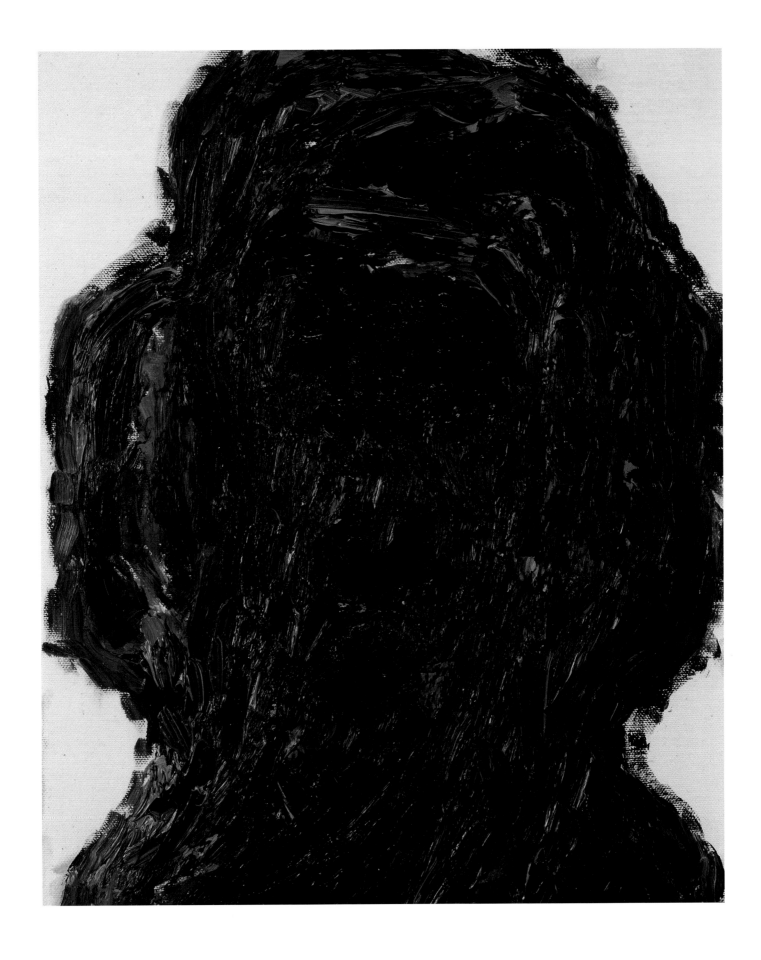

2장 AMOR FATI

사랑하는 아내와 딸 ● 이거는 셀카 그림인데, 예전에는 가족끼리 놀러가면 다른 사람들에게 사진 찍어달라고 부탁해도 괜찮았는데 지금은 너무 자기를 중요시 여기는 시대잖아요. 그런 게 힘들어서 우리끼리 사진을 찍었어요. 그래서 가족이 각자 다른 곳을 보는 그림이 그려졌답니다. 여기서 우리딸 아이 얼굴은 실제보다 조금 무겁게 그려졌는데 엄마아빠가 기가 세서 딸은 아직 그 기를 감당 못하는 것 같아 과장해서 기운을 맞춰놓은 거예요. 그 다음에 저기 두 장도 똑같은 셀카 그림들이예요. 하나는 셀카 부부를 그린 것이고, 옆에는 딸아이와 저를 그려낸 것이랍니다. 이렇게 해서 3장의 셀카 가족그림이 완성된 셈이죠. 와주셔서 감사하고

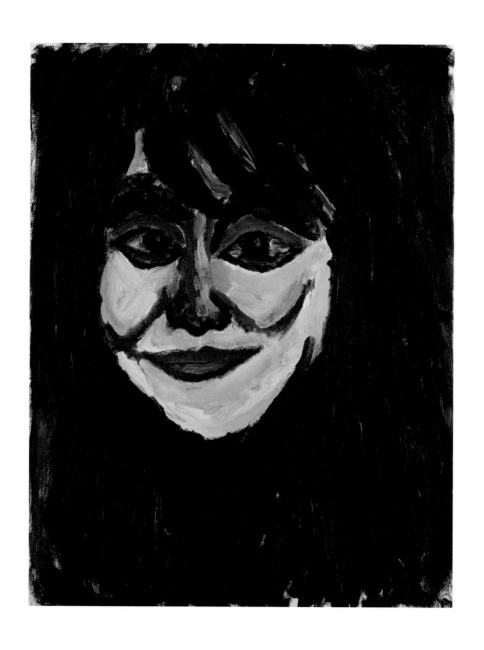

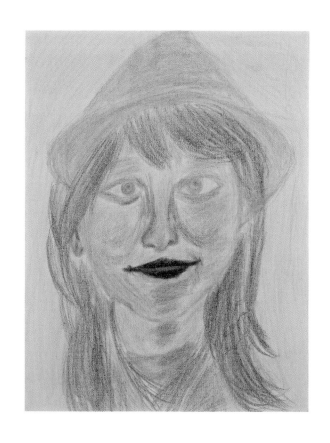

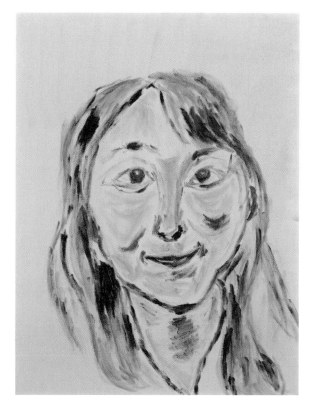

2장 AMOR FATI

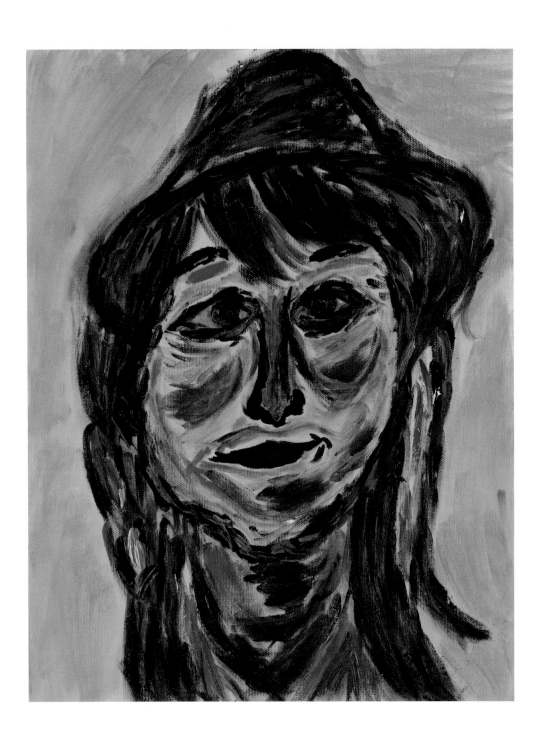

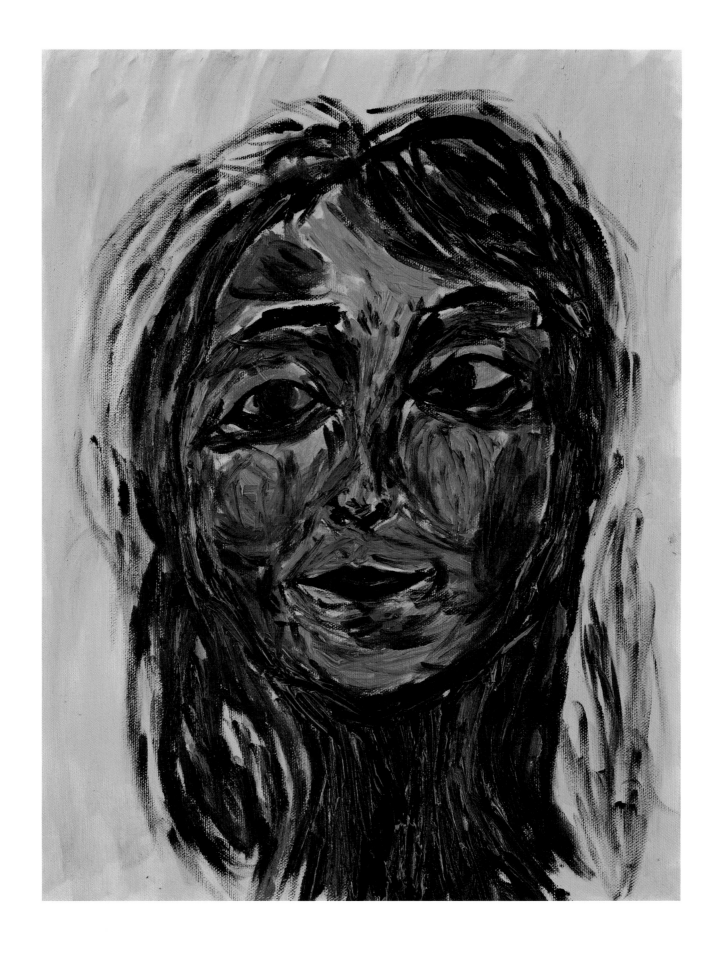

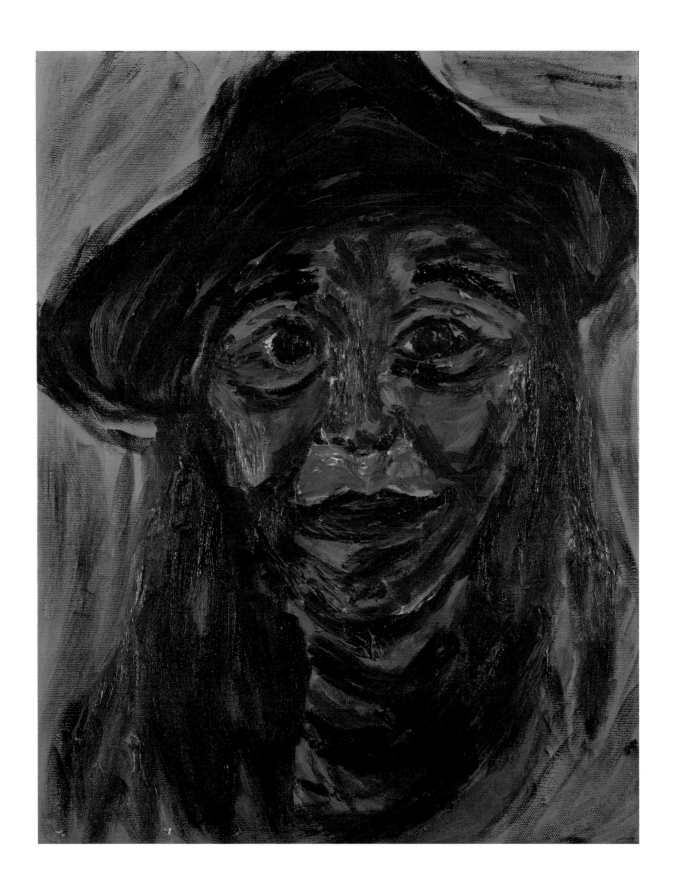

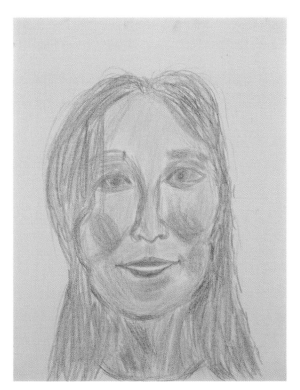

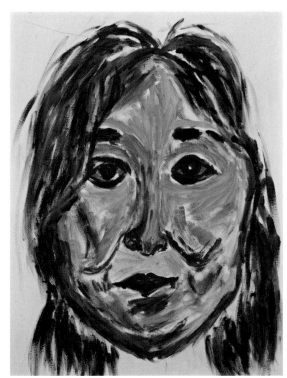

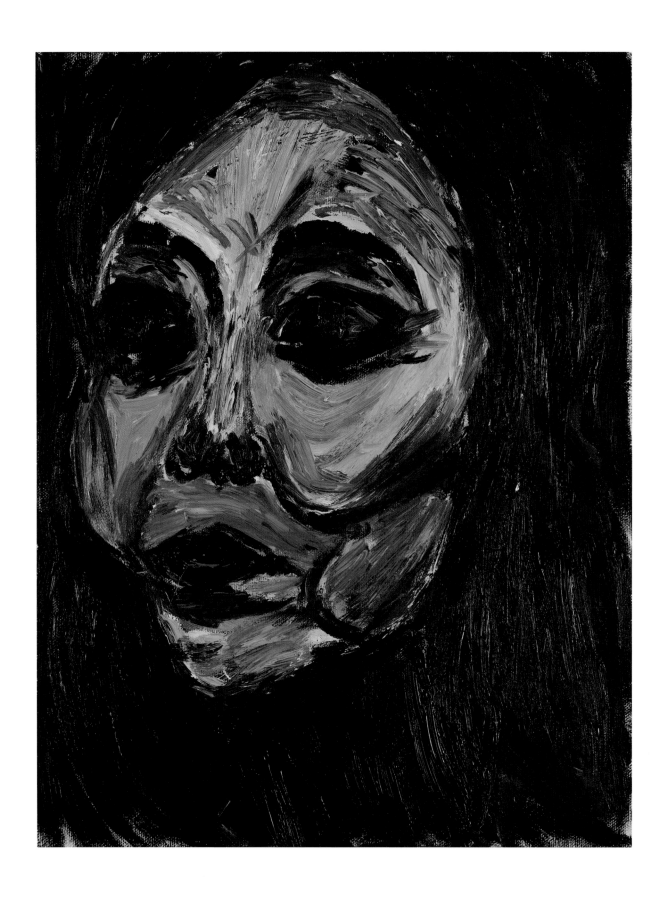

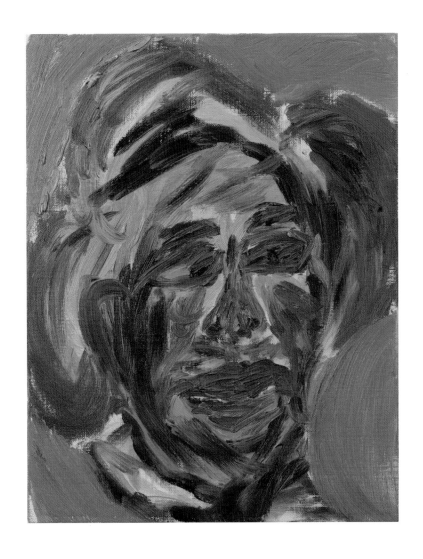

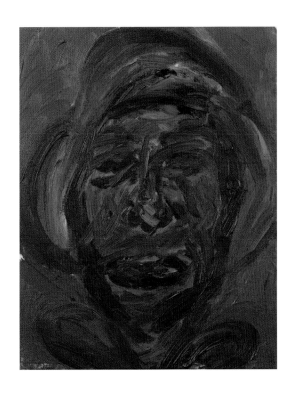

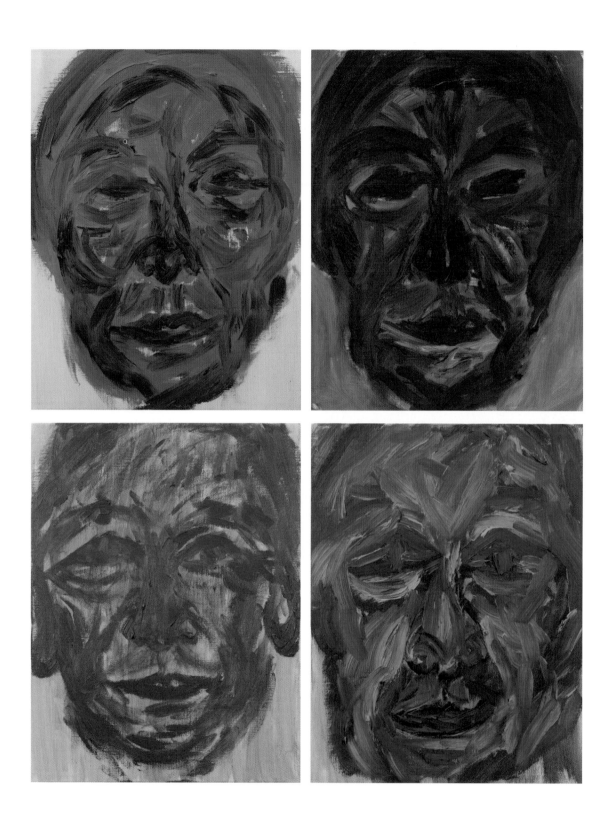

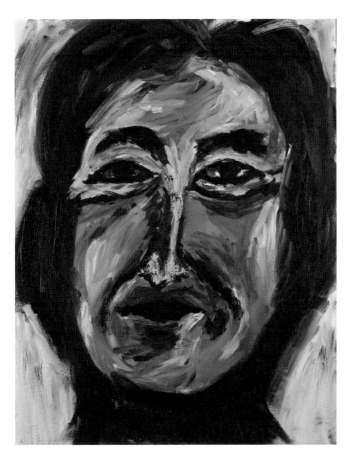 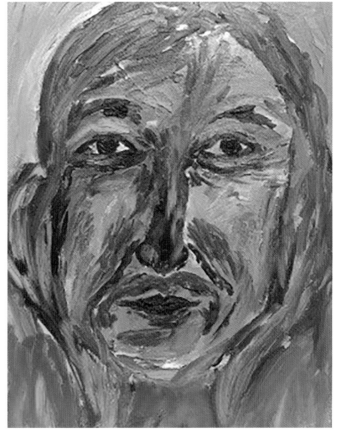

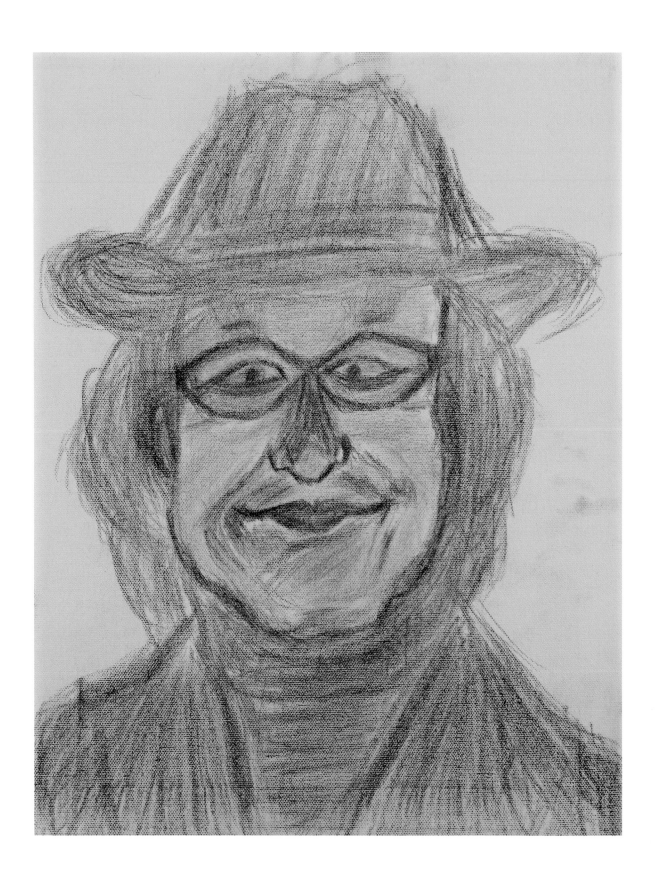

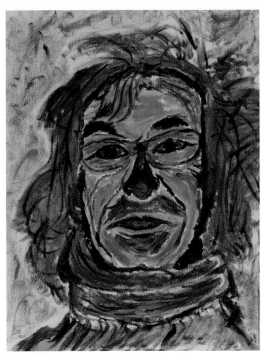

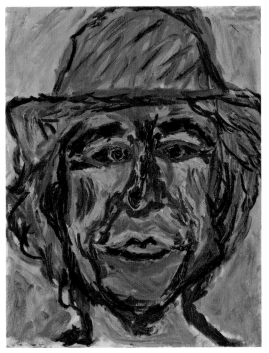

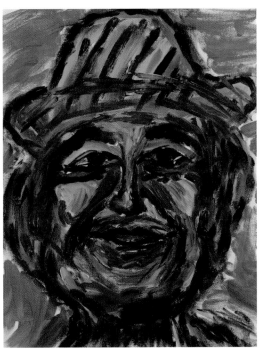

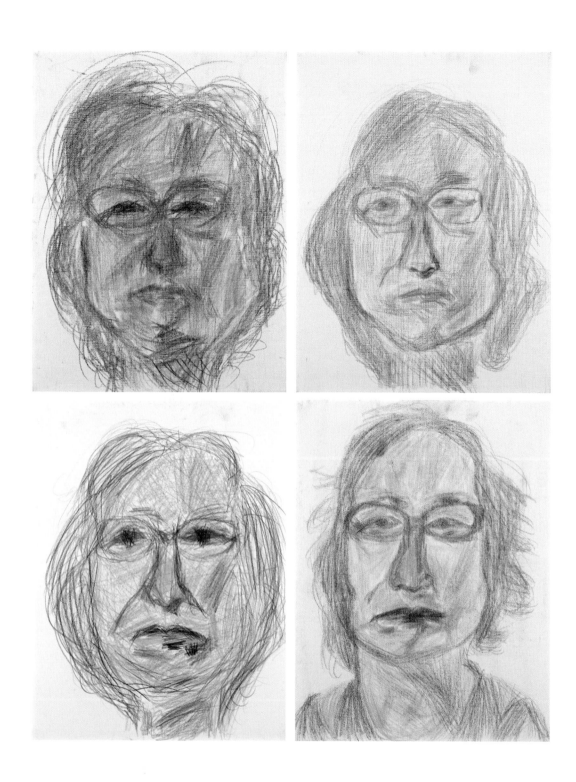

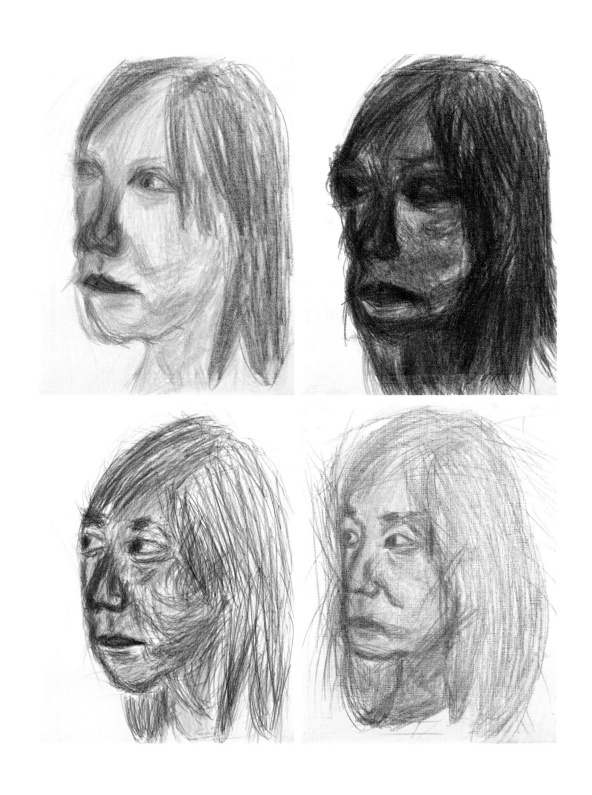

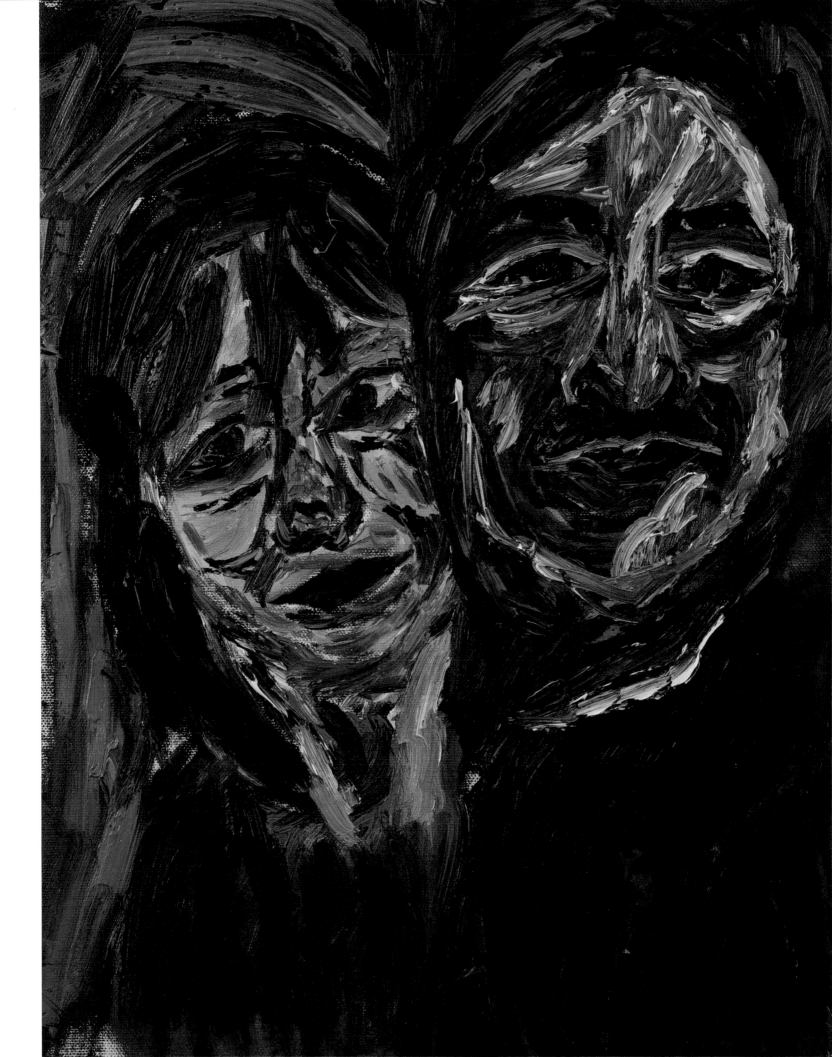

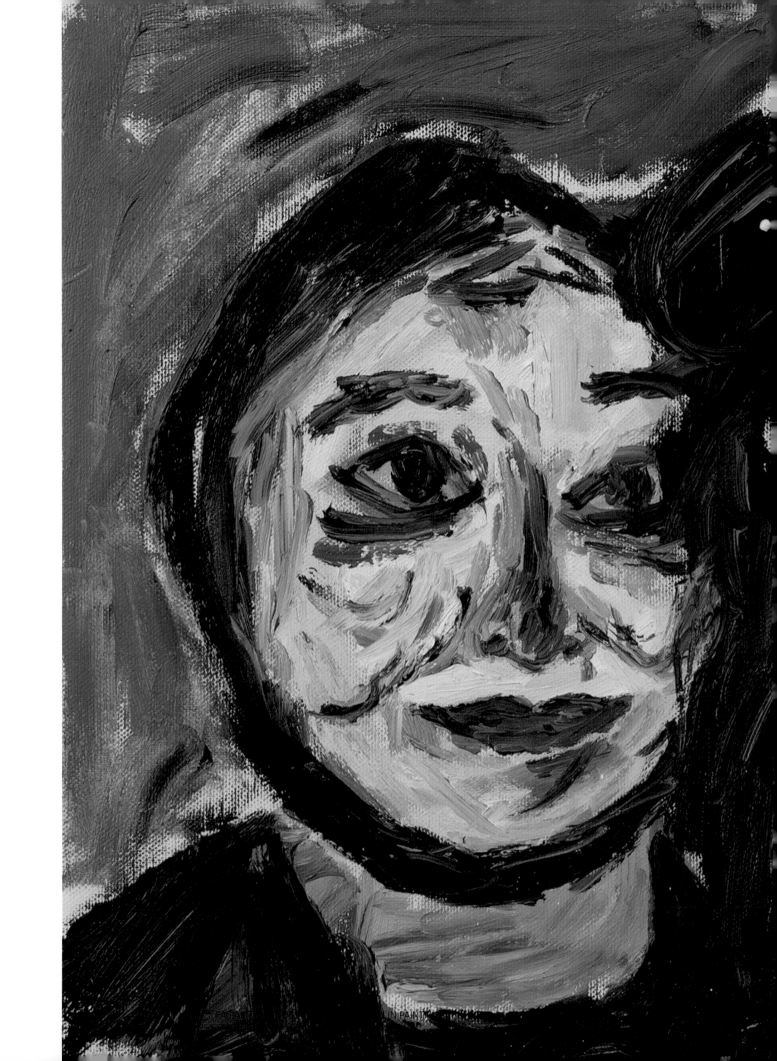

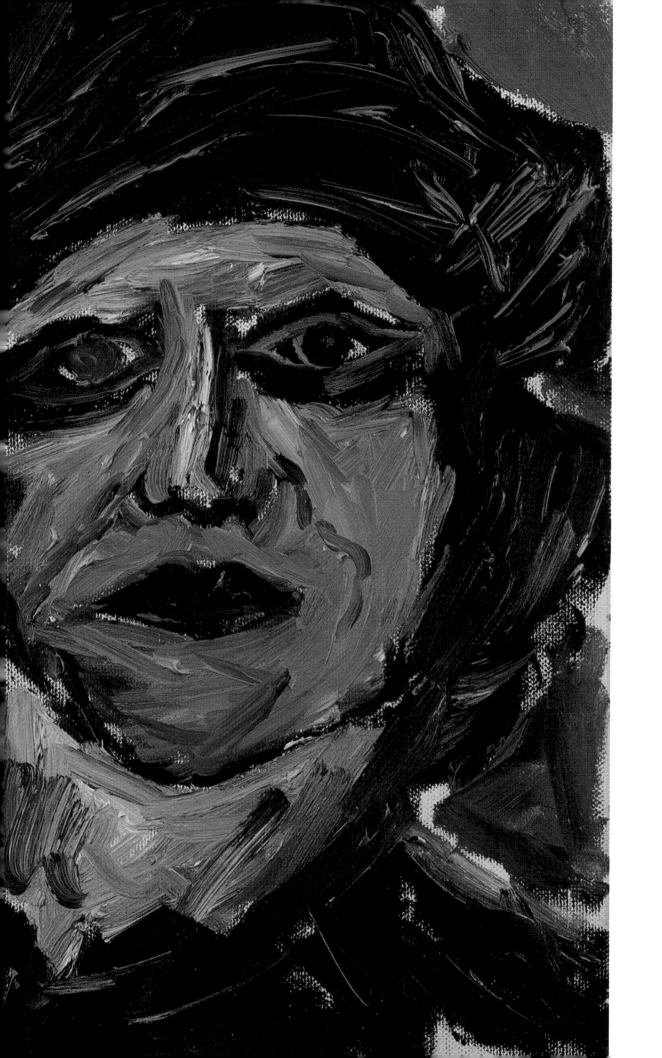

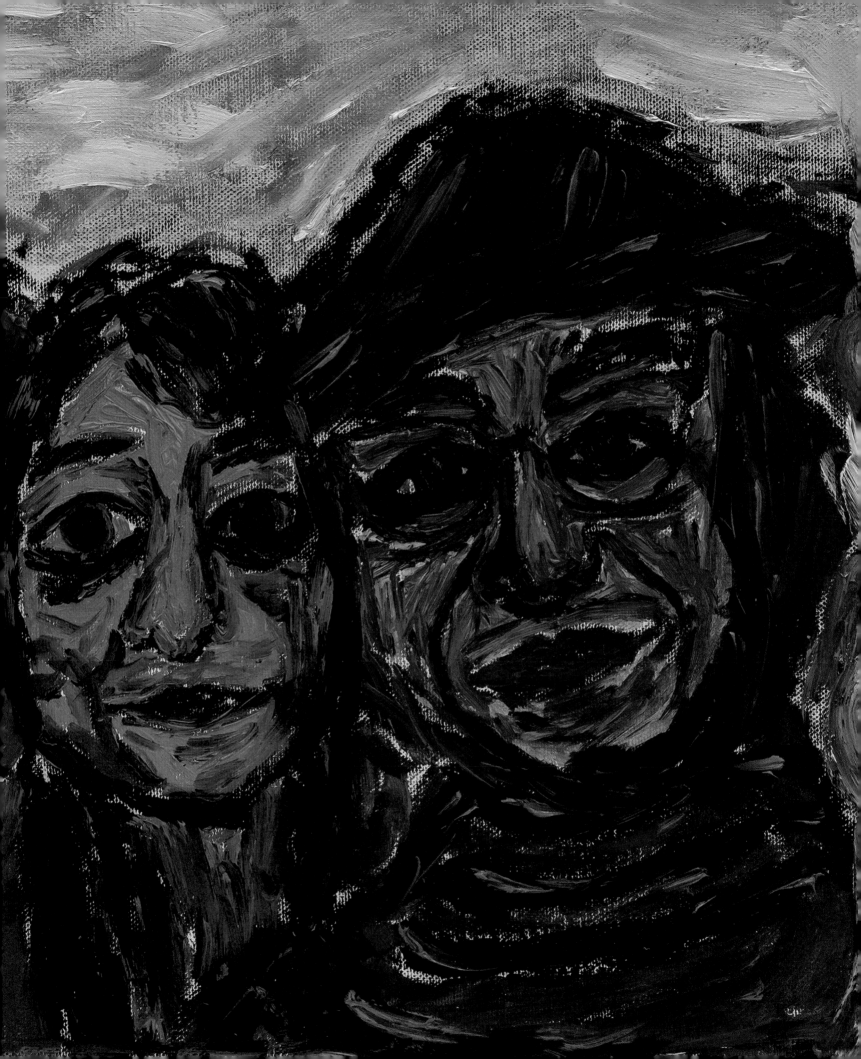

LIST OF
WORKS

3

존재론적
물음으로서
얼굴성 I

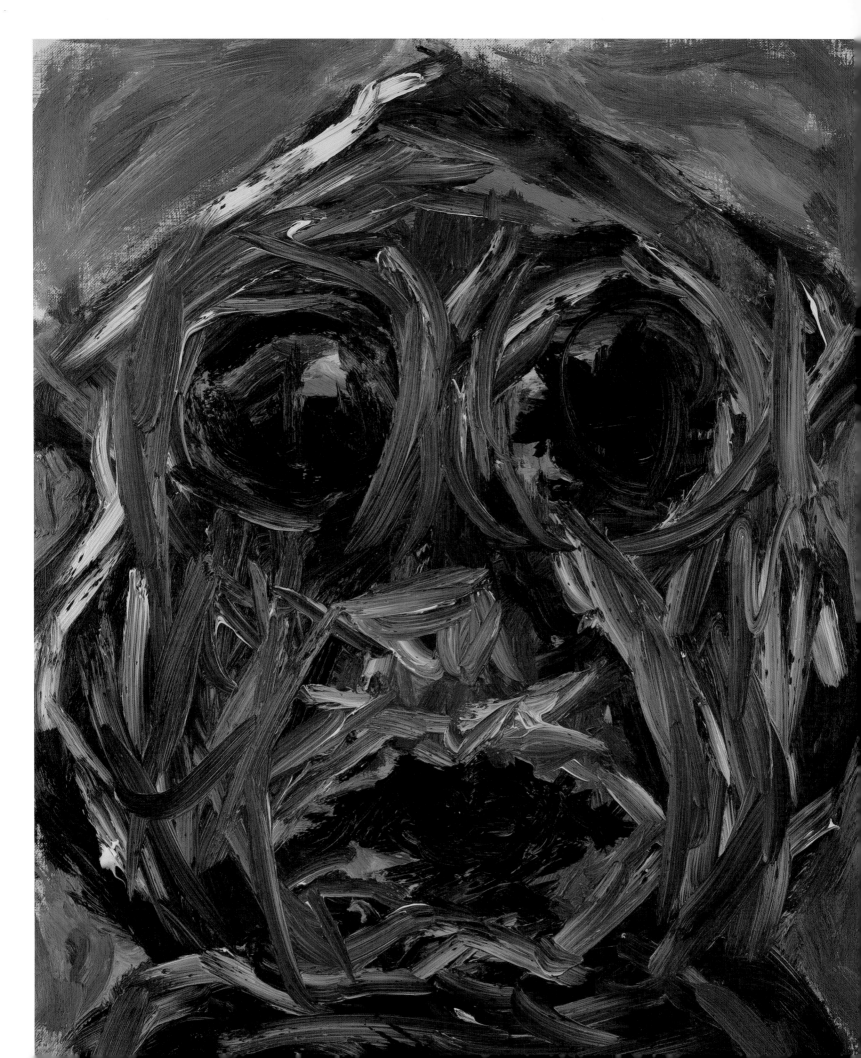

존재론적
물음으로서
얼굴성 I

합생 과정을 거쳐 만족된 물음은 완성된 작품으로 또 다른 물음을 불러왔다. 그때 그때 새로운 물음에 응답하며 모험에 나섰던 아름다운 시간들, 거기에는 청춘의 꿈과 비극의 결실이 함께 담겨있다.

인간의
얼굴은
하나의
풍경으로서
해석을
명령한다.

나는 그림을 모른다. 그림은 규정지을 수 없다고 생각한다. 얼굴은 더욱 그렇다. 내가 나의 얼굴을 그리는 순간 그것은 나의 얼굴이 아니다. 왜냐하면 규정되는 순간 얼굴에 대한 수많은 다른 규정성들이 빠져 나가 버리기 때문이다. 얼굴이란 얼굴이 무엇인가라는 물음에 다름 아니다. 물음 그 자체로서 얼굴성에 대해서 사유하고 명상한 단상들이 그림으로 형상화된 것이다. 그래서 나의 그림은 연구노트이다.

1회 개인전이 끝나고 반야심경을 행서로 쓰며 지내다가 얼굴에 대한 존재론적 물음 또한 색즉시공(色 卽是空) 공즉시색(空卽是色)이란 화두에 다름 아니지 않을까 생각하며 다시 그림을 그리게 되었다.

색즉시공 공즉시색. 얼굴 형상을 가능한 한 구체적으로 그리다가 추상으로 향하는 해체 욕구가 처음 발동했을 때는 붓으로 내 몸을 찢어 발기는 느낌이었다. 심지어는 마음까지 아프고 지성도 무력해지는 듯했다. 다시 구체적인 형상이 그림에 나타났을 때는 하나의 규정성만으로 특정되는 얼굴이 진짜 얼굴인가 하는 의문이 들었다. 이 같은 나선형 궤적의 마법에 걸려들어 양 극단을 오 가며 저 멀리 발산되어 갔다. 있음도 아니고 없음도 아니고, 또 있음이기도 하고 없음이기도 하다 면, 없음 가운데 있고, 있음 가운데 없는 것, 그것이 얼굴이 아닐까? 진공묘유(眞空妙有).

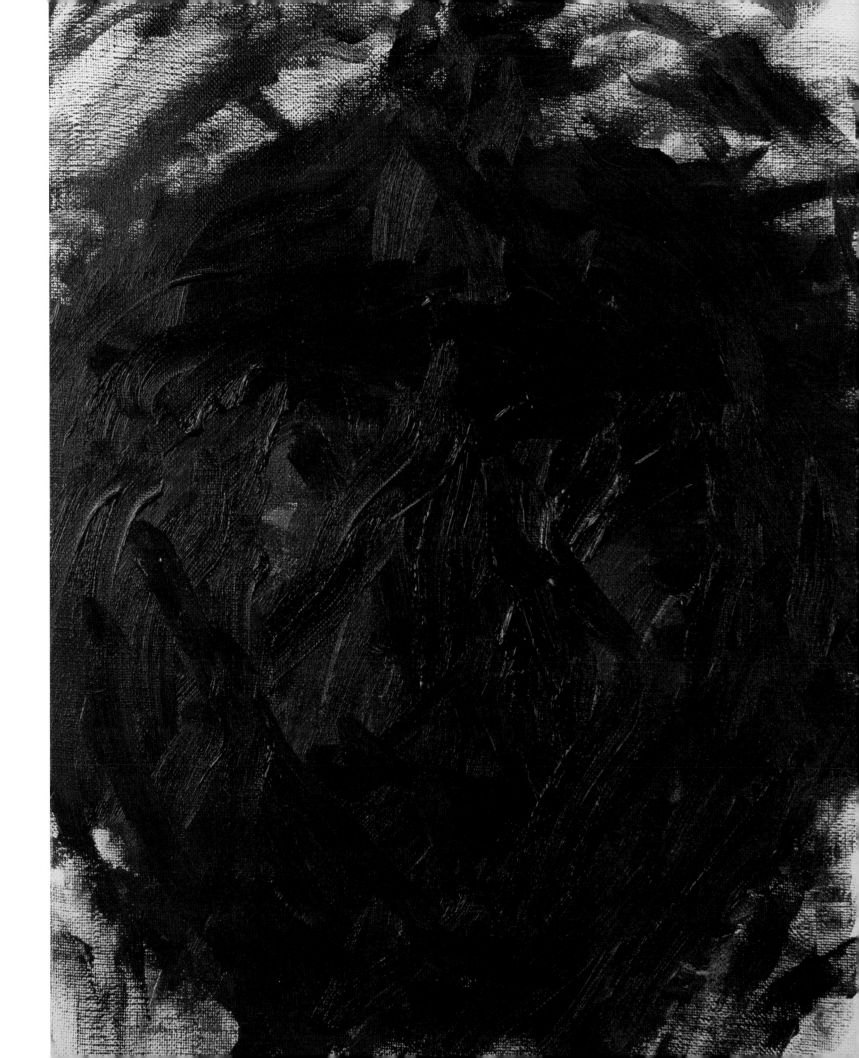

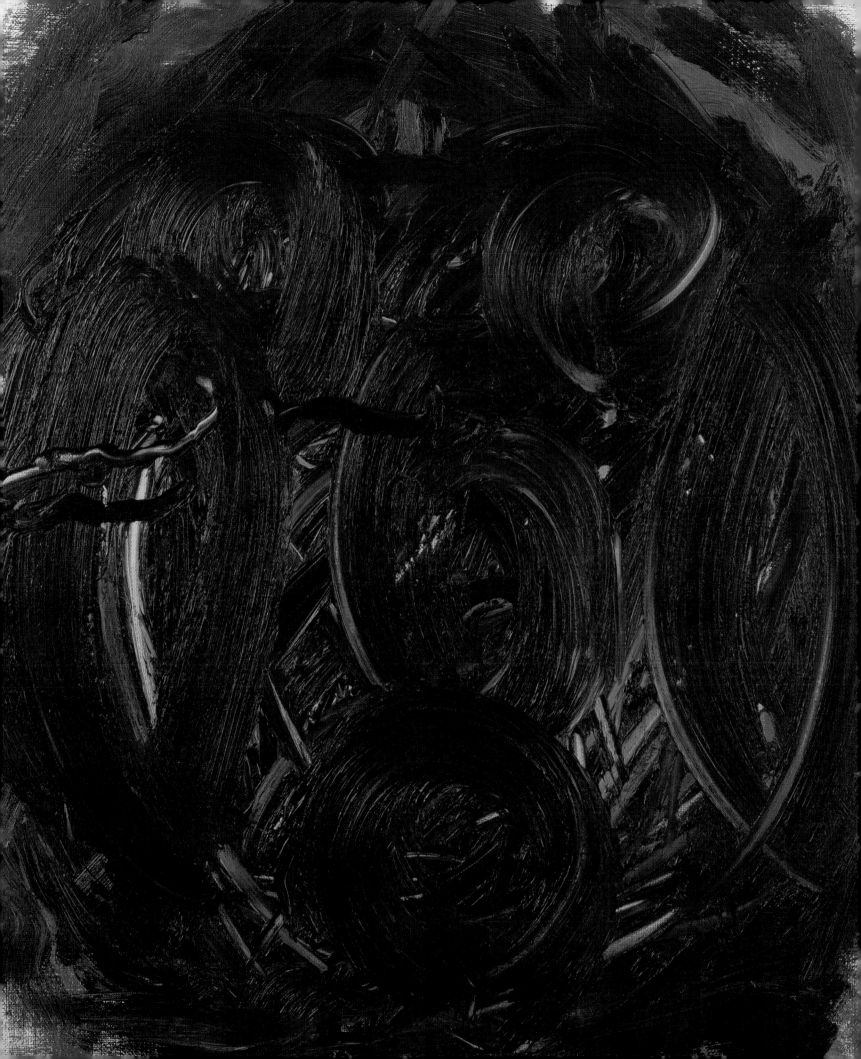

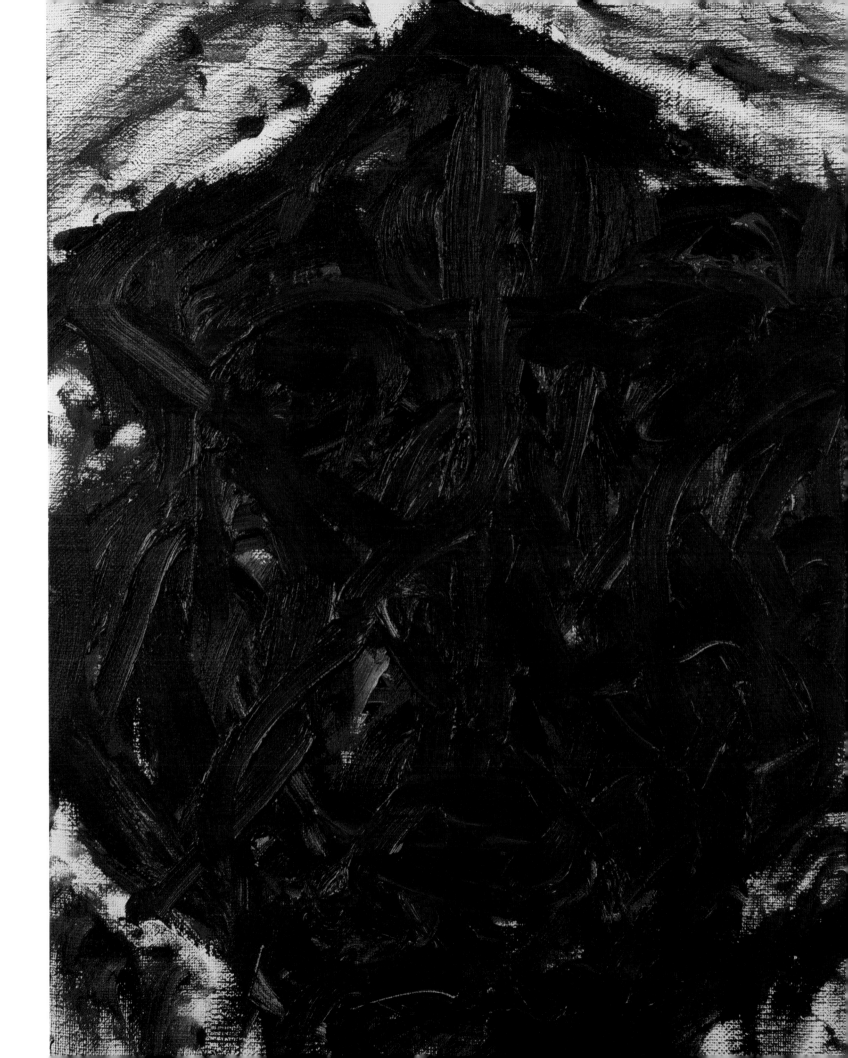

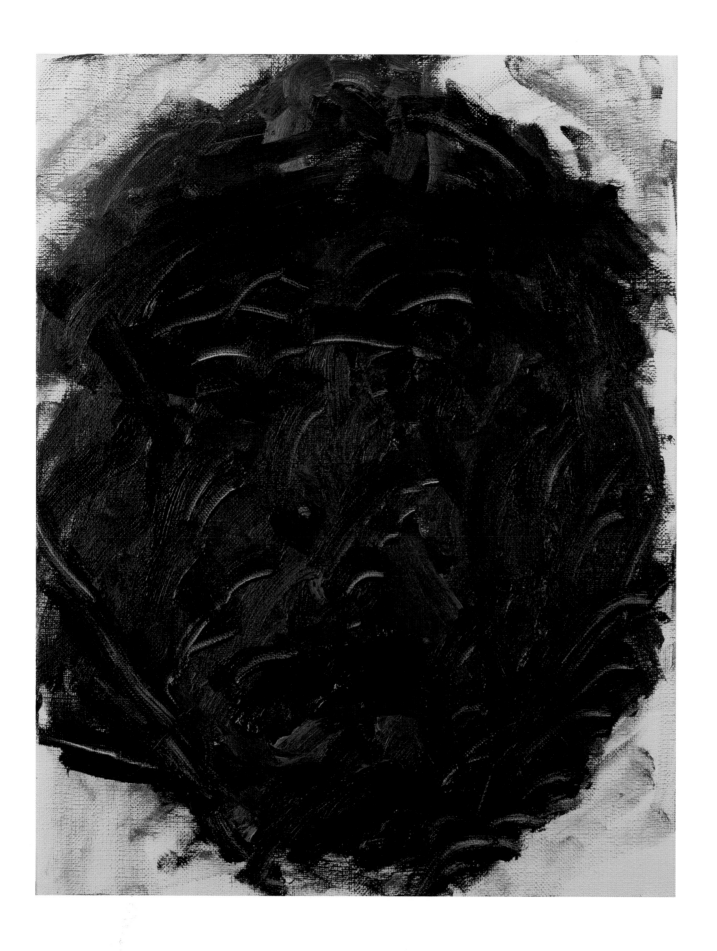

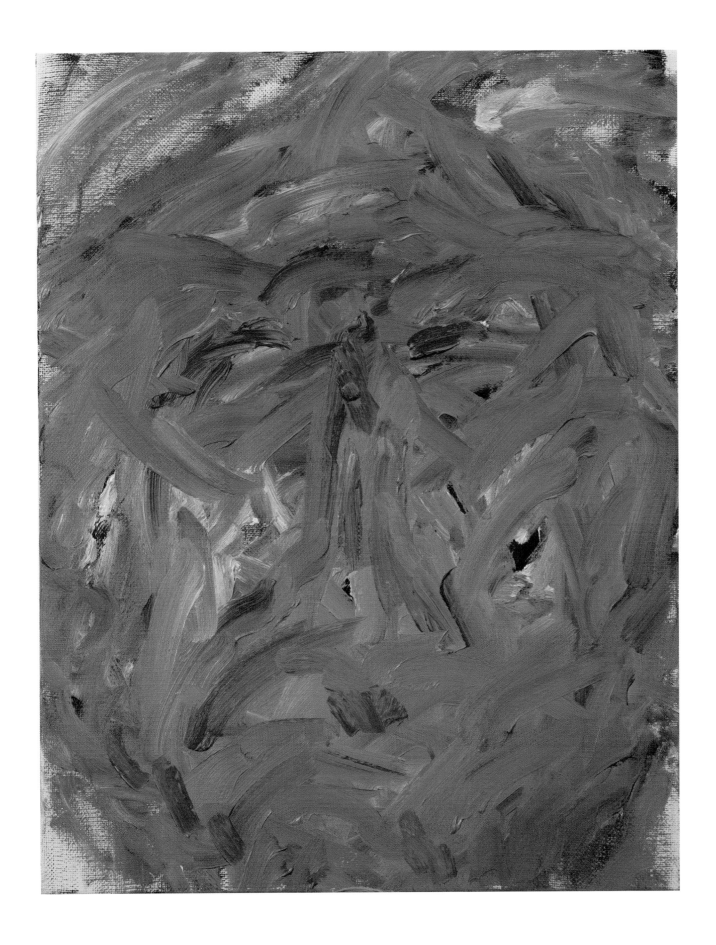

3장 존재론적 물음으로서 얼굴성 I

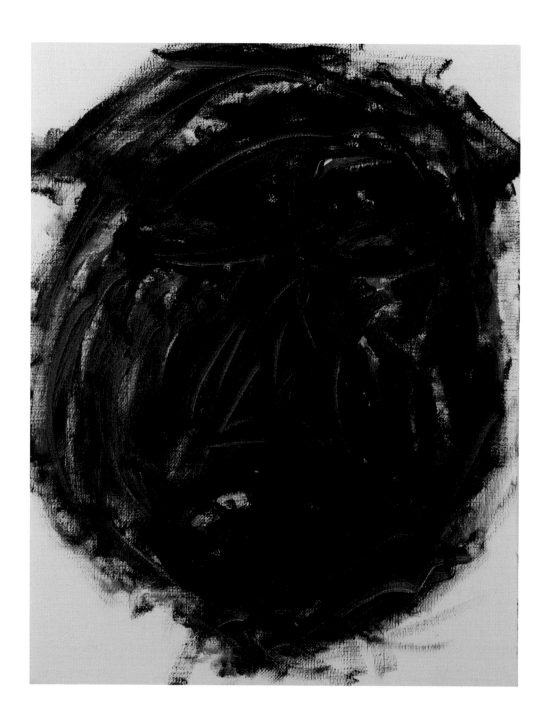

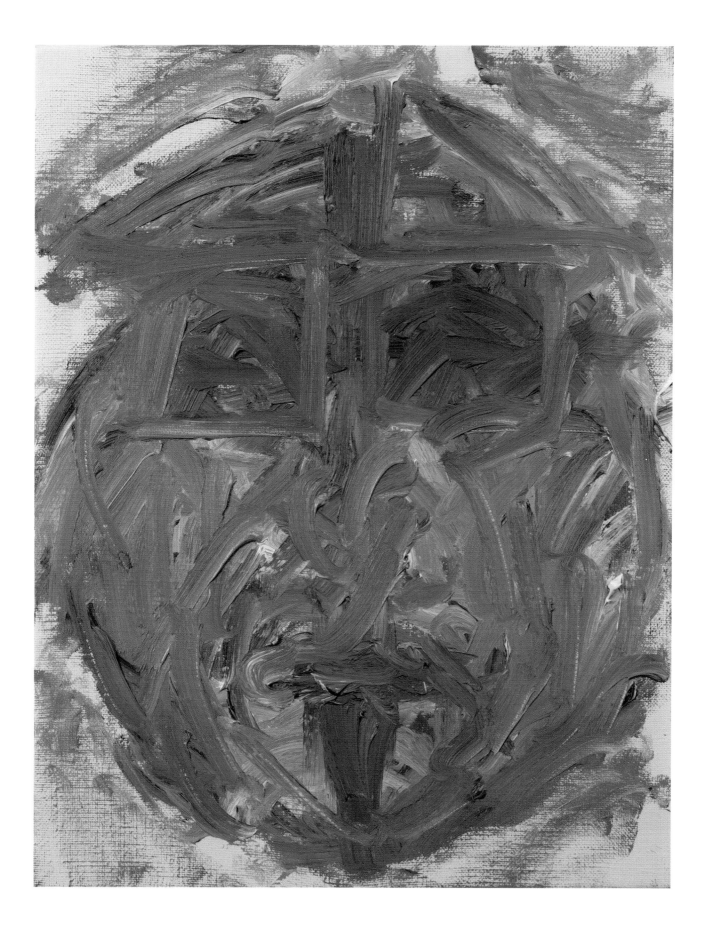

3장 존재론적 물음으로서 얼굴성 I

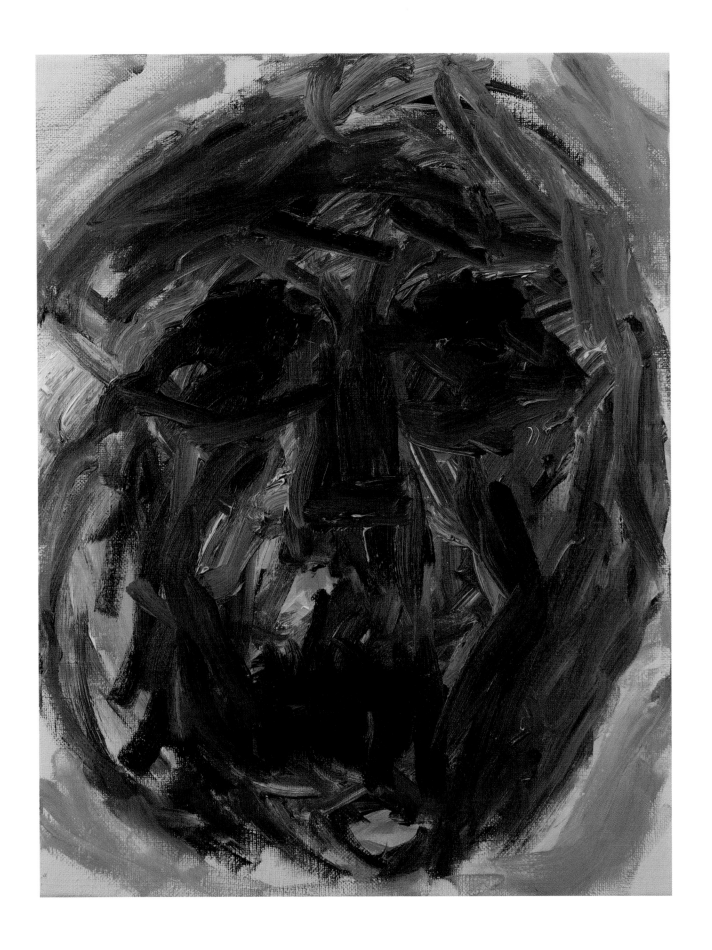

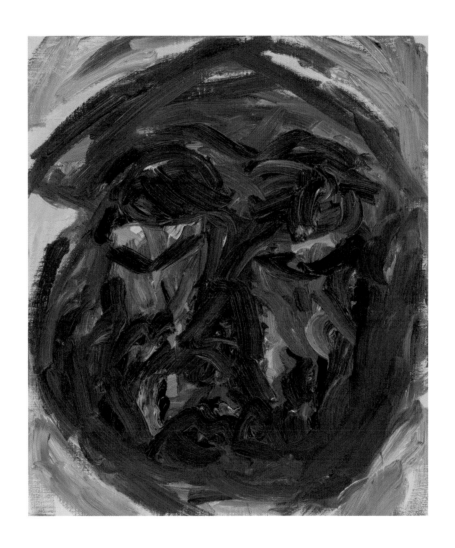

3장 존재론적 물음으로서 얼굴성 Ⅰ

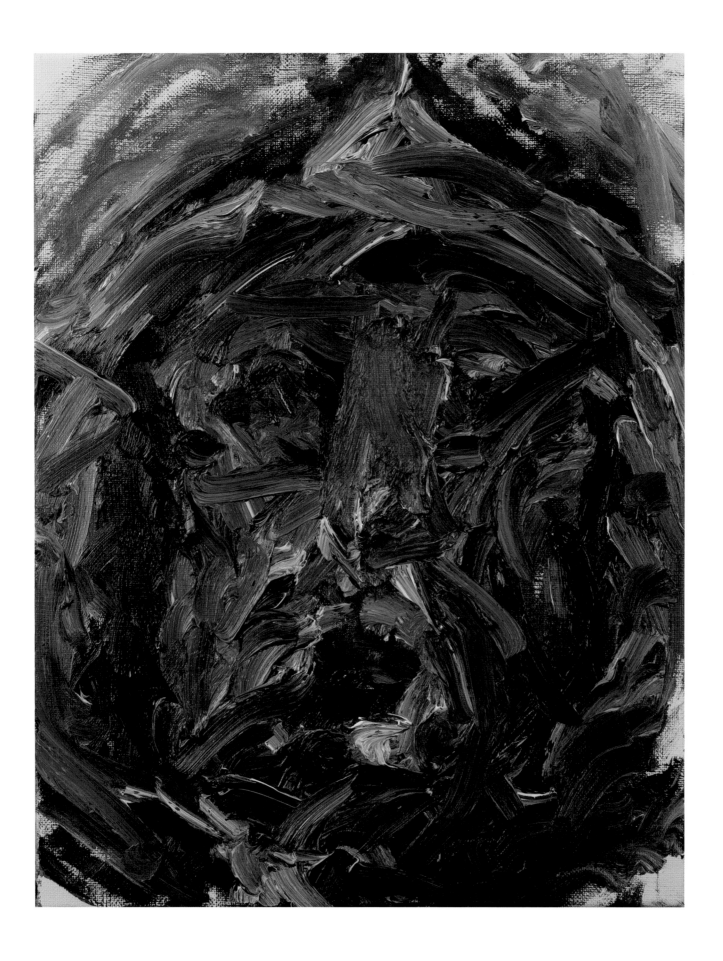

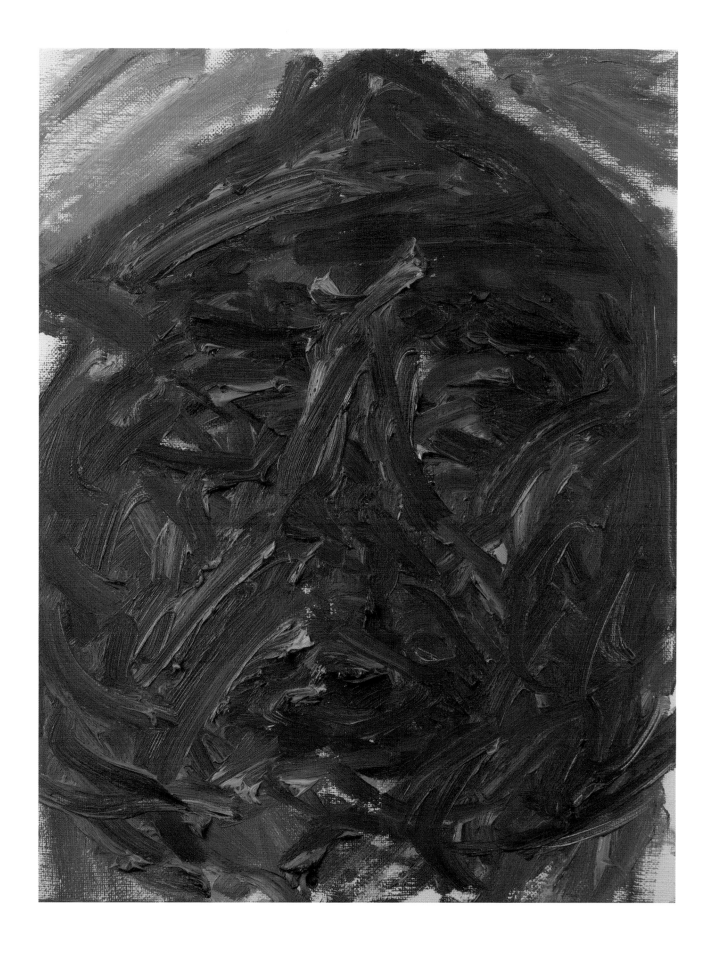

3장 존재론적 물음으로서 얼굴성 I

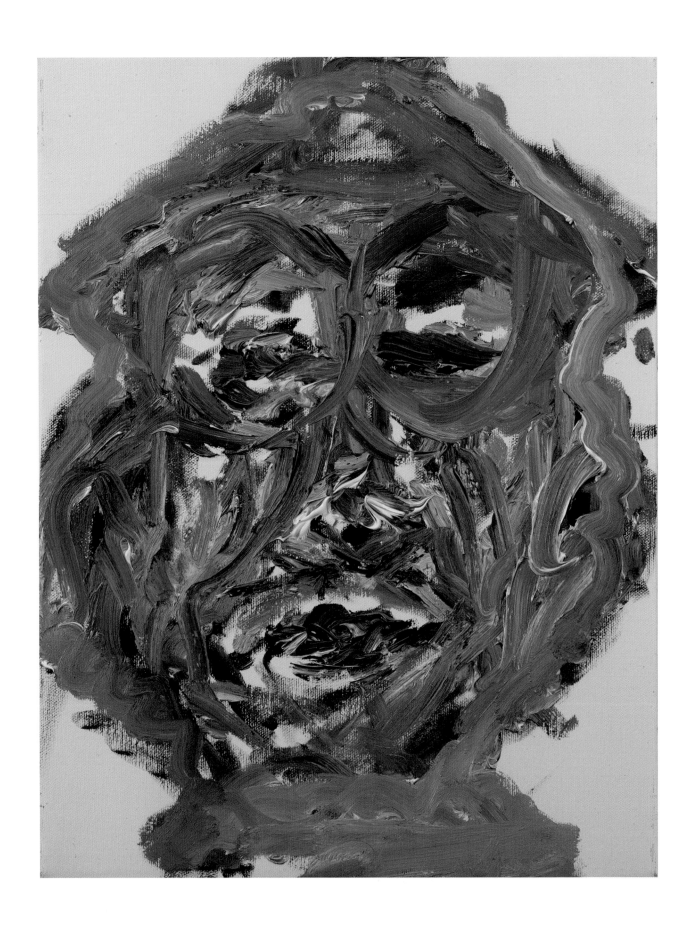

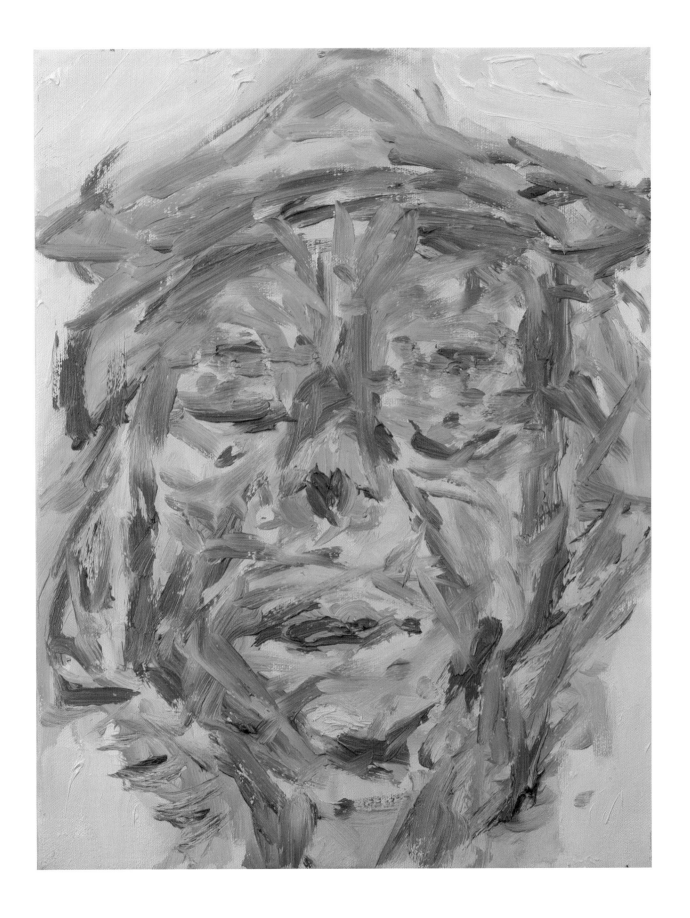

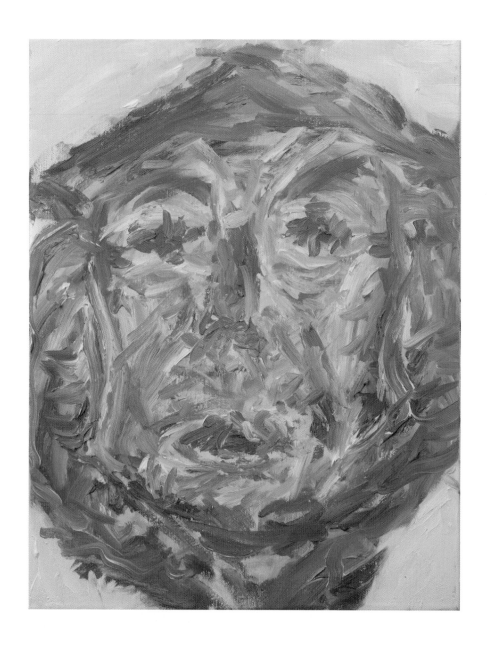

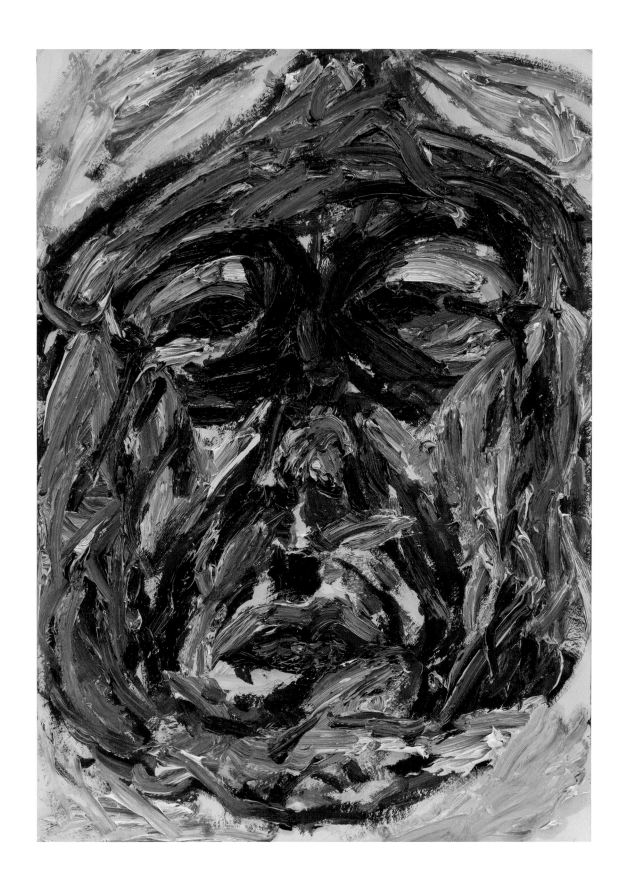

3장 존재론적 물음으로서 얼굴성 I

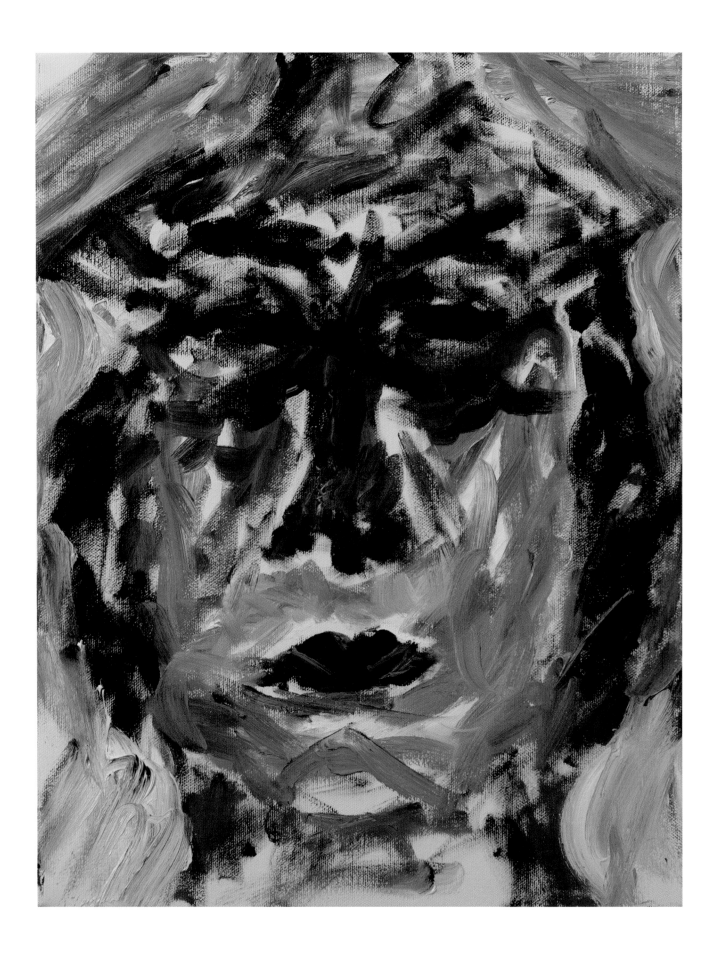

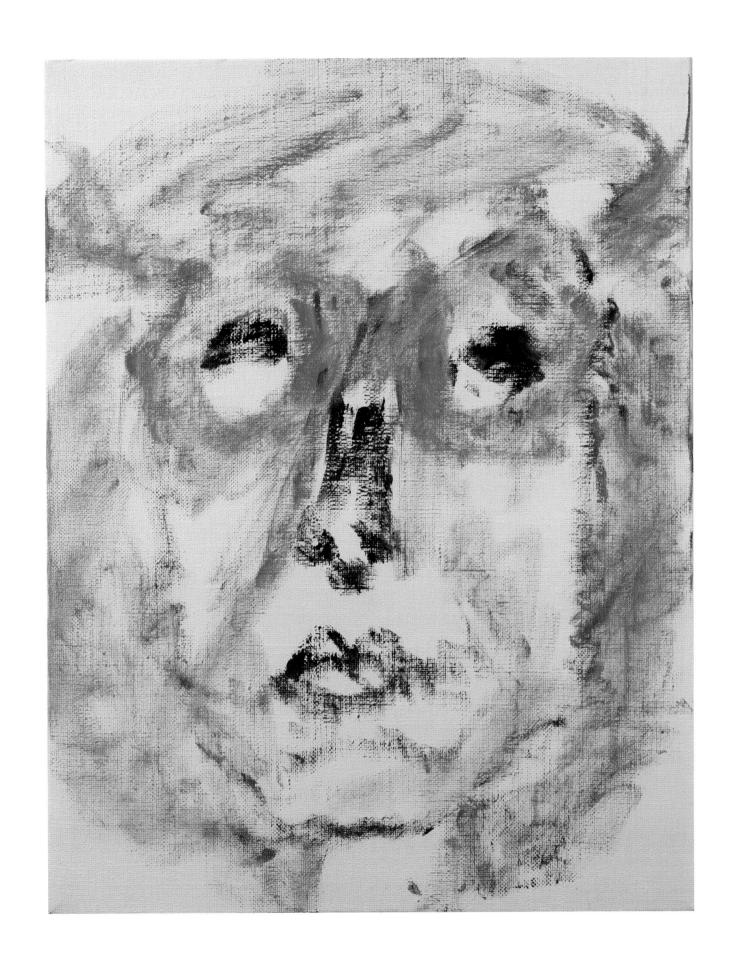

153

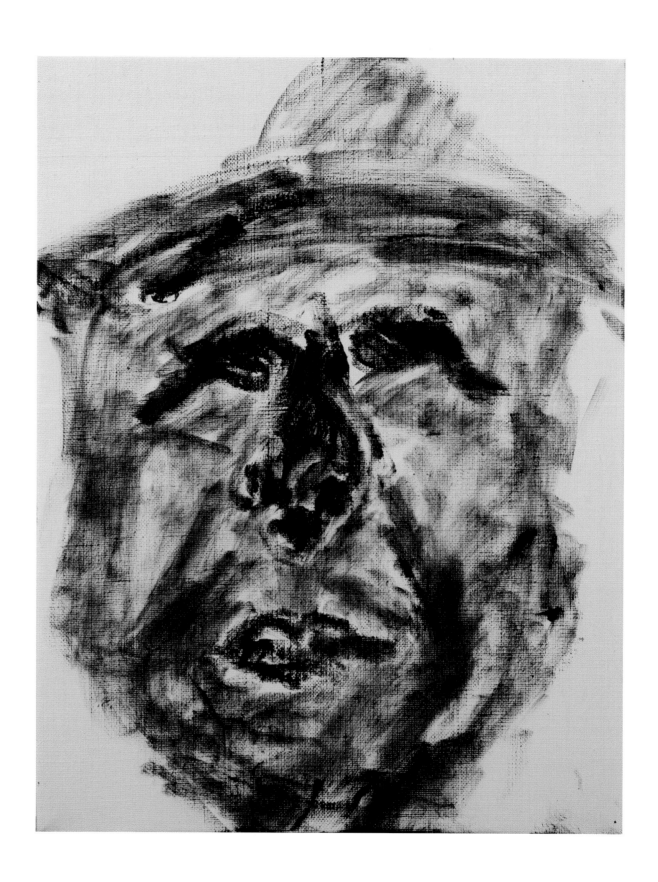

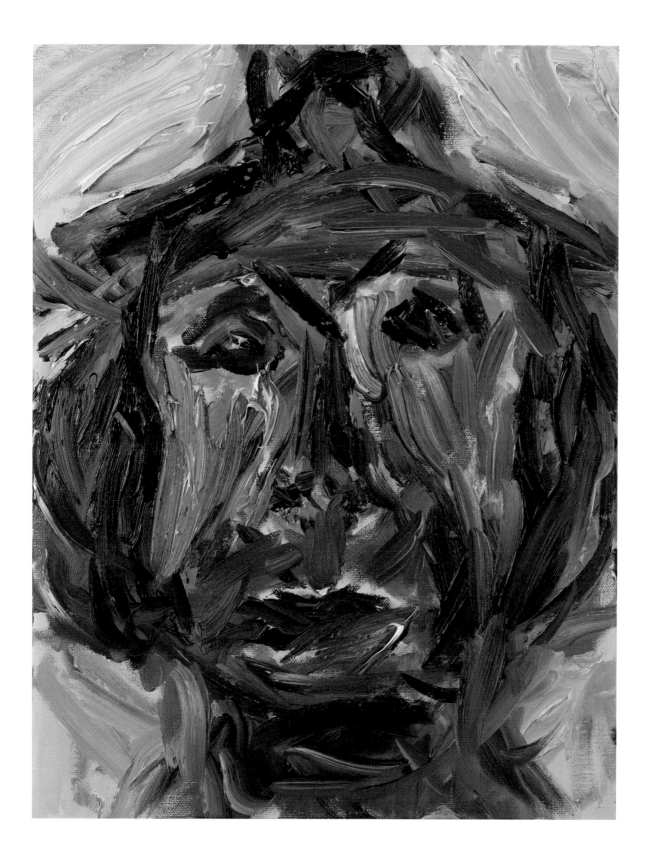

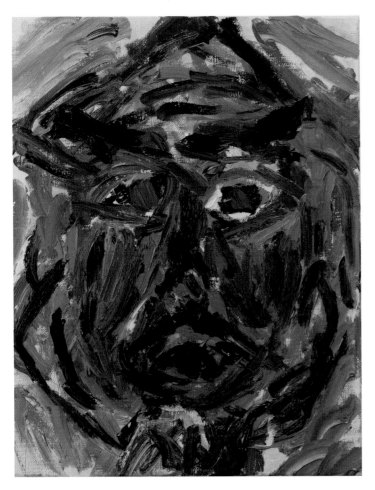
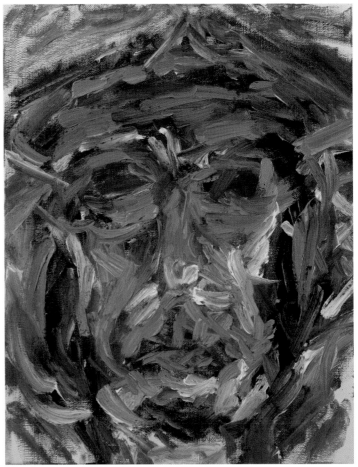

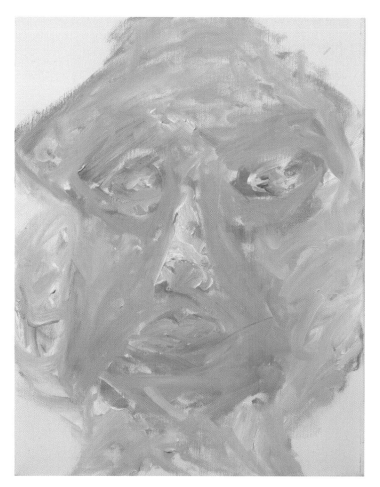 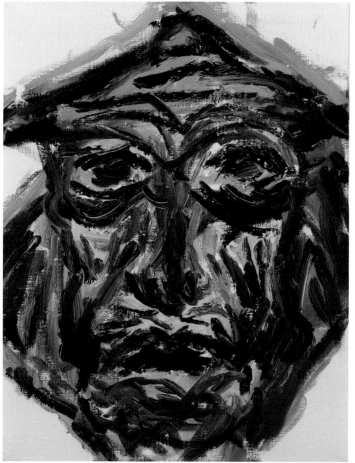

3장 존재론적 물음으로서 얼굴성 I

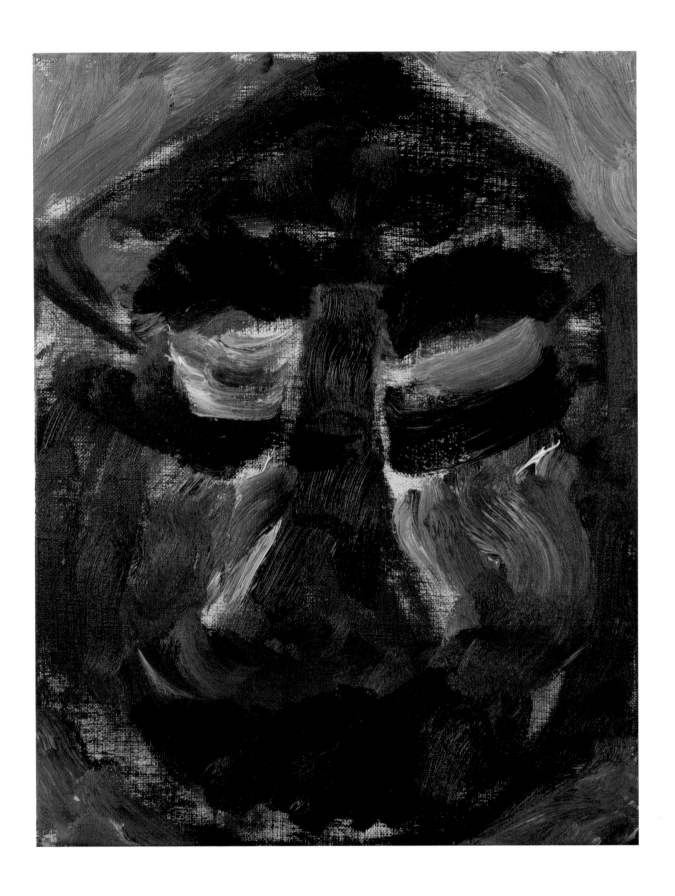

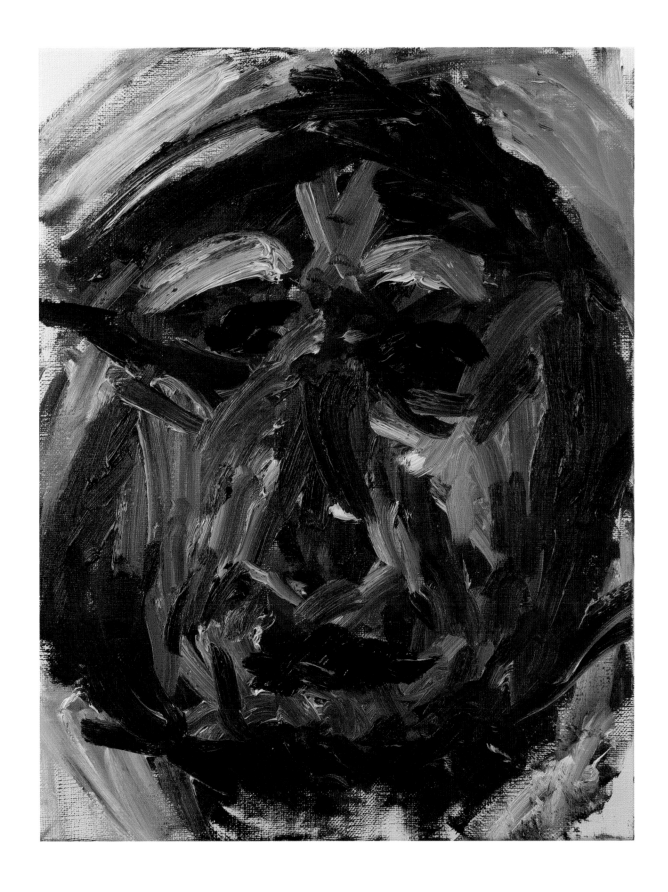

3장 존재론적 물음으로서 얼굴성 I

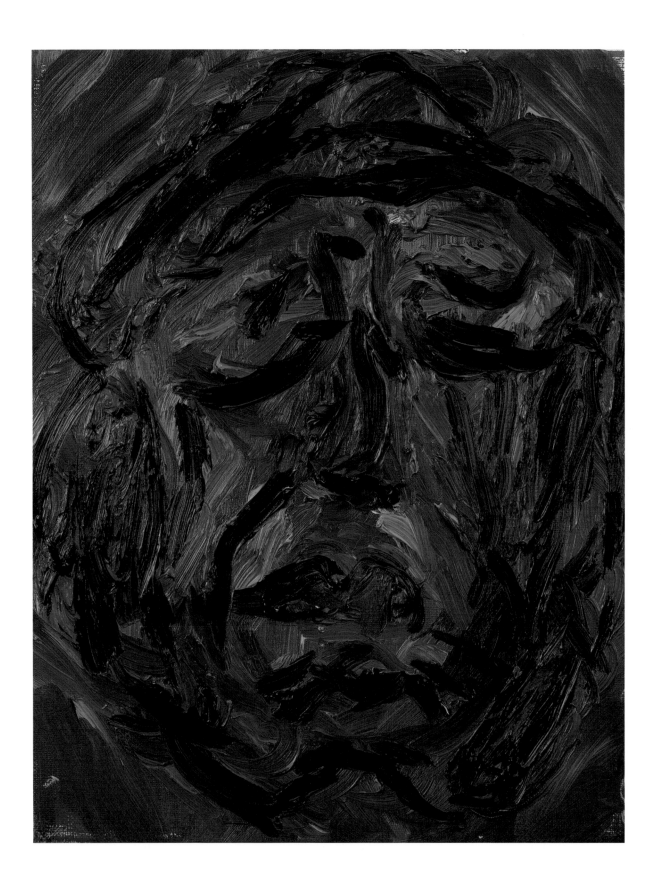

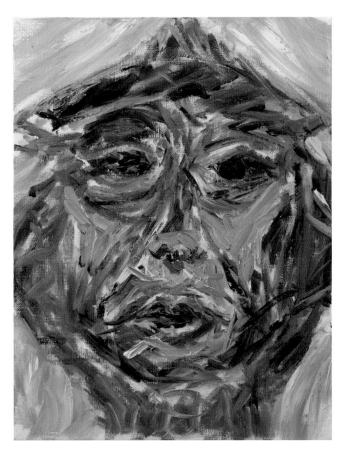

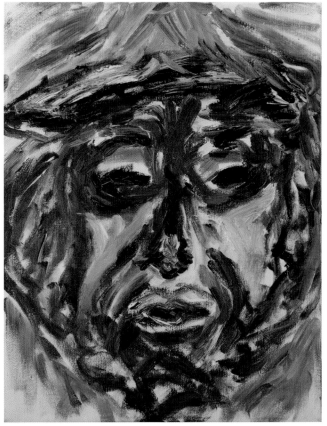

3장 존재론적 물음으로서 얼굴성 I

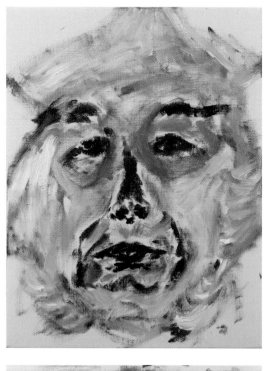
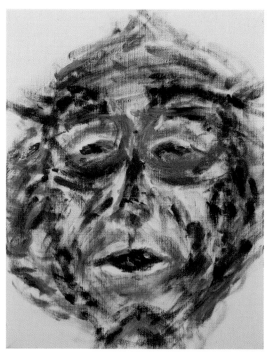
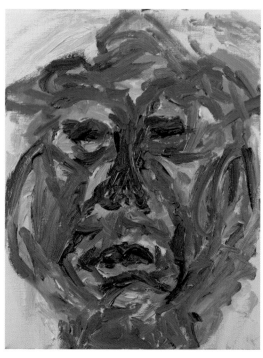
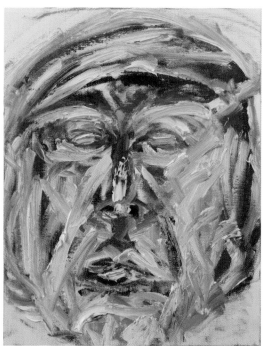

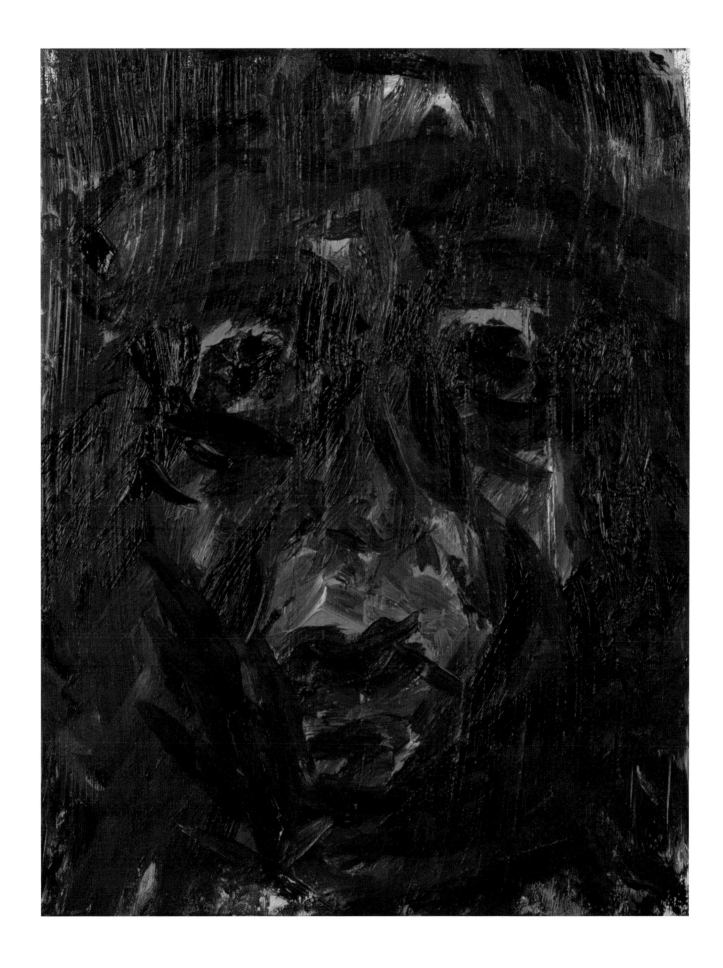

3장 존재론적 물음으로서 얼굴성 I

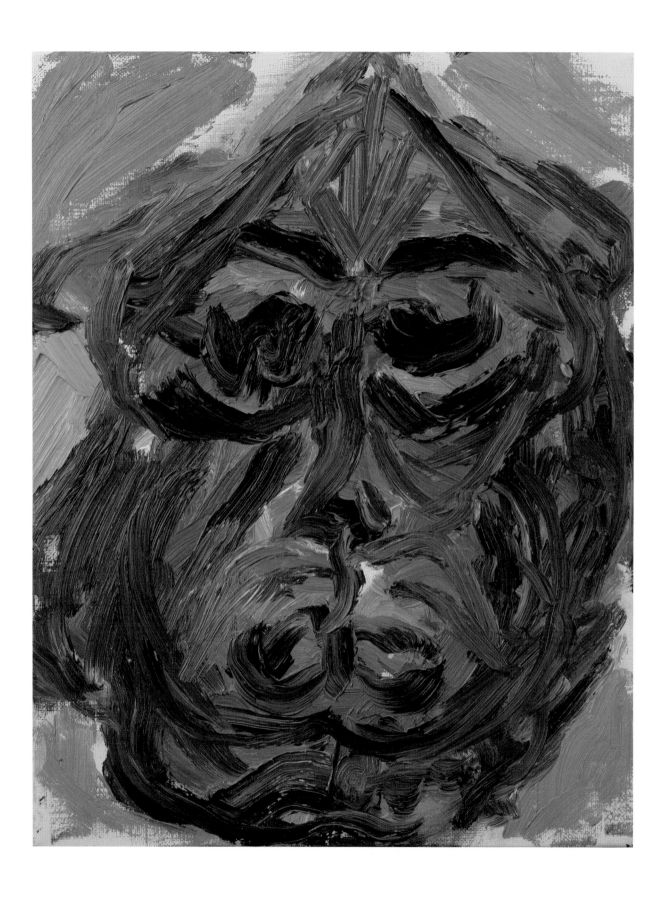

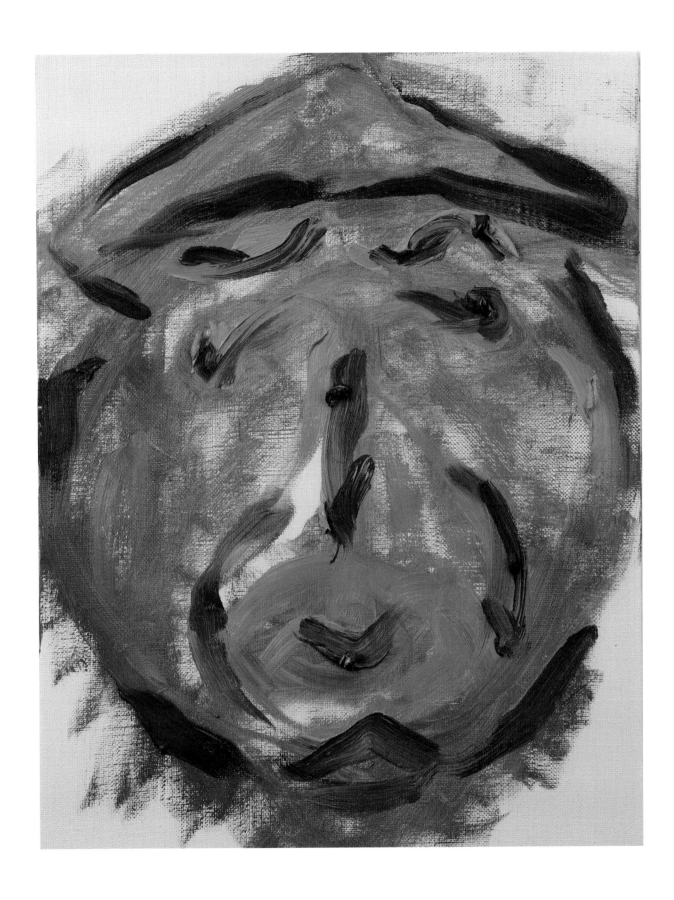

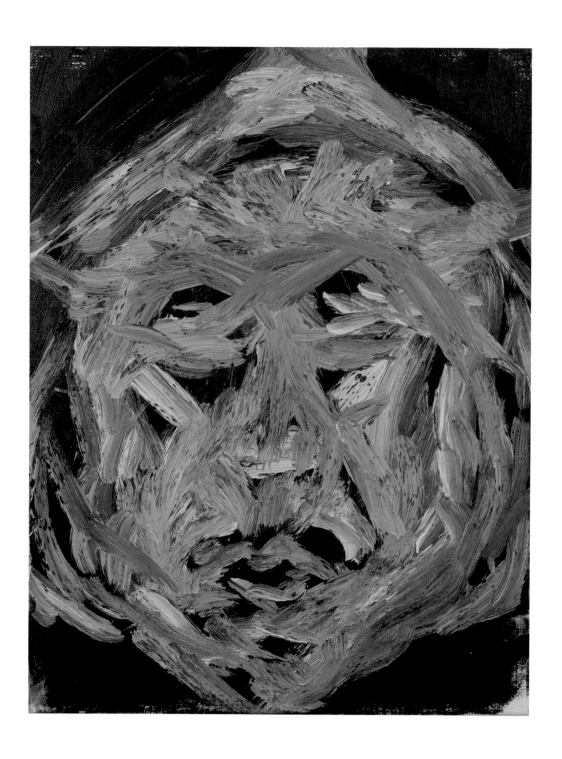

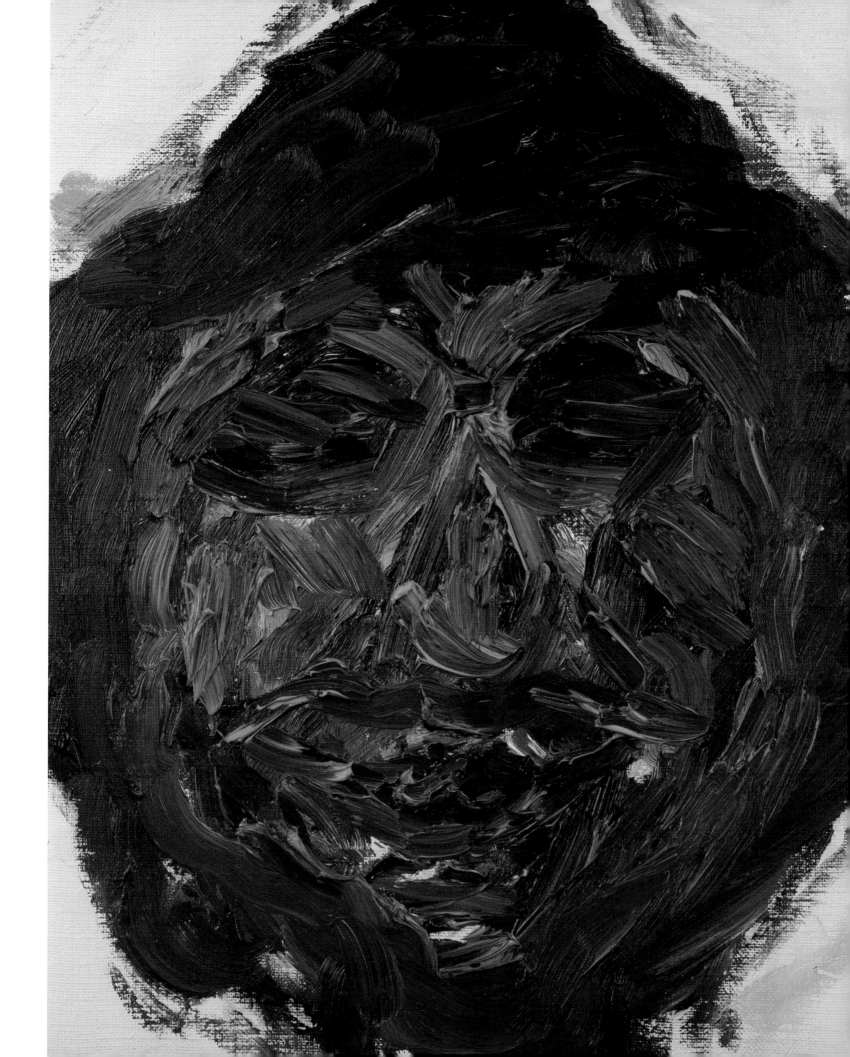

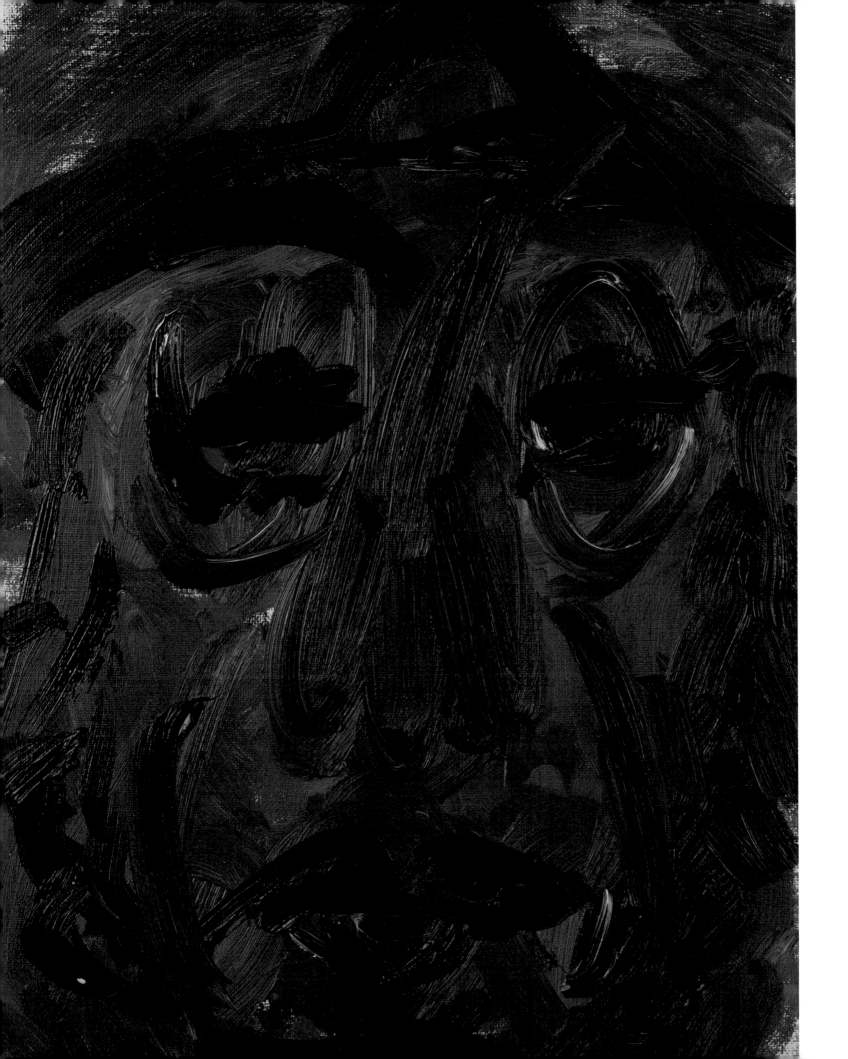

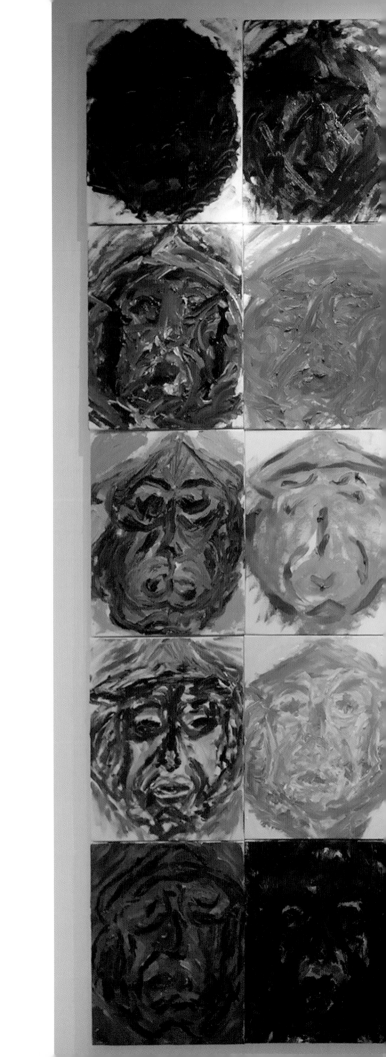

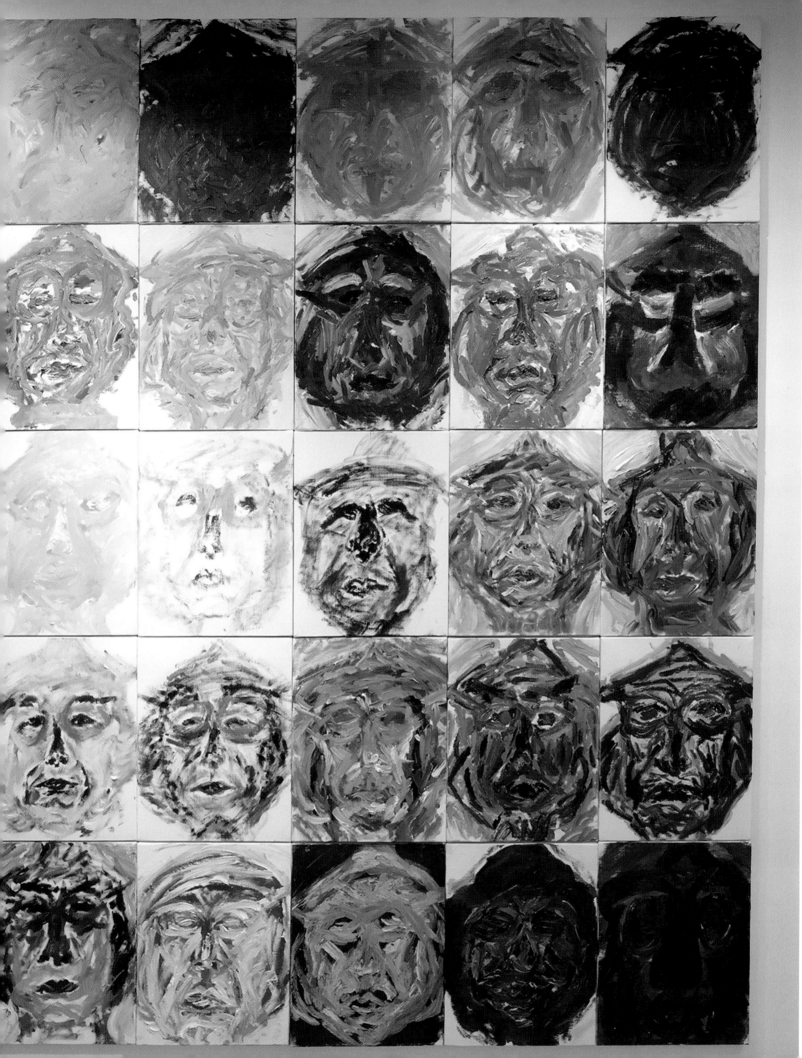

내 얼굴을 6호 크기의 캔버스에 담아내다가 점점 답답함을 느꼈다. 20호 캔버스를 상대하면서 내 안의 내가 나를 더욱 닦아세웠다. 이제 나는 또 다른 나의 포로가 되어 몰아 상태의 춤꾼이 되었다.

"작업실 문을 들어서는 순간 숨이 차다. 어쩔 땐 양쪽 양말을 찾는 시간이 급해 한쪽 발에만 양말을 신은 채 정신 없이 캔버스에 색을 칠하고 형상을 잡아간다. 떠오르는 것을 시간을 두고 정리해 그림으로 구체화하기 보다는 느낌이 시키는 대로 손을 움직인다. 느낌의 흐름을 방해할까 봐 팔레트에 물감을 짜는 시간조차 아깝다. 작업이 심화되어 갈수록 너무 급해져 왼손으로 물감을 짜고 그것을 바로 붓에 찍어서 캔버스에 바른다. 그래서 의도하지 않았지만 물감이 지나치게 두껍게 발리거나 덩어리가 그대로 캔버스에 남아 있는 경우가 빈번하다. 날 것의 내 감각이 형상에 그대로 생생하게 묻어있다. 평소에 그토록 이성으로 무장해 있는 내가, 이성을 무력화하고 싶은 욕구에 강박적으로 집착한 듯 틈을 주지 않고 느끼는 대로 즉발적이고 폭력적인 방식으로 붓을 휘두른다. 붉은 얼굴로 가쁜 숨을 몰아쉬며."

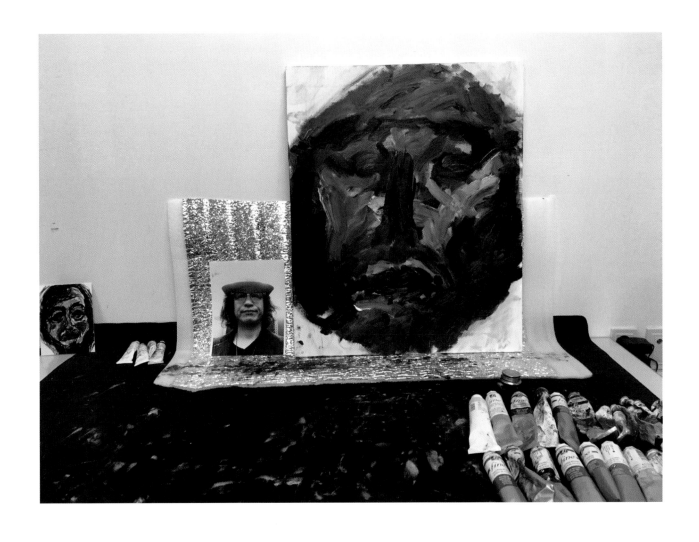

3장 존재론적 물음으로서 얼굴성 I

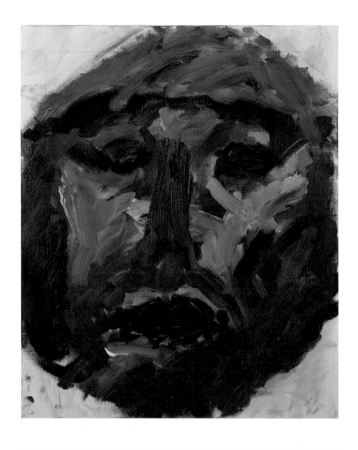

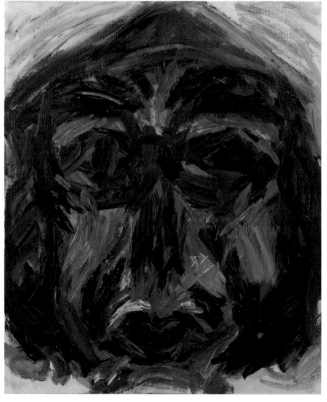

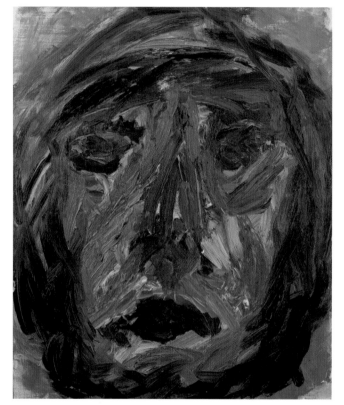

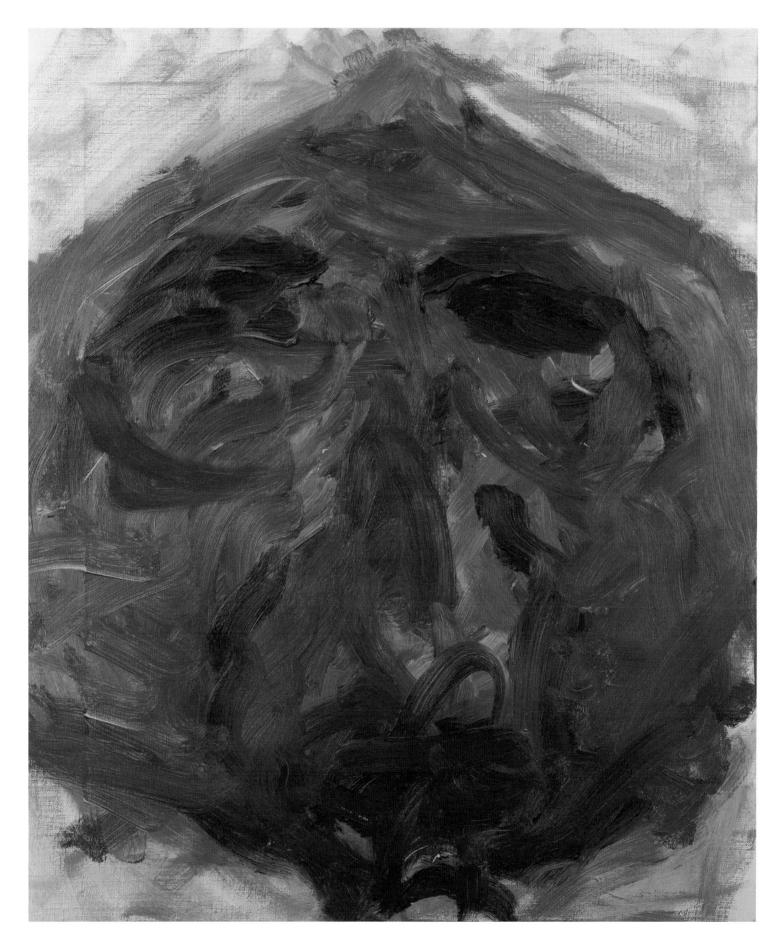

3장 존재론적 물음으로서 얼굴성 I

그린다는 행위는 새로운 물음이 일어나고 그에 대한 답을 찾는 과정의 반복에 다름 아니었다. 물음에 대해 답을 찾아가는 과정은 그것이 비록 즉발적이기는 했지만 전 우주의 모든 여건들을 나의 주체적 지향으로 포섭하며 새로운 창조적 합생을 시도하는 것이었다. 합생 과정을 거쳐 만족된 물음은 완성된 작품으로 또 다른 물음을 불러왔다. 그때그때 새로운 물음에 응답하며 모험에 나섰던 아름다운 시간들, 거기에는 청춘의 꿈과 비극의 결실이 함께 담겨있다. 그 시간들을 견디며 사건의 흔적으로 작품들이 연구노트로 남았다

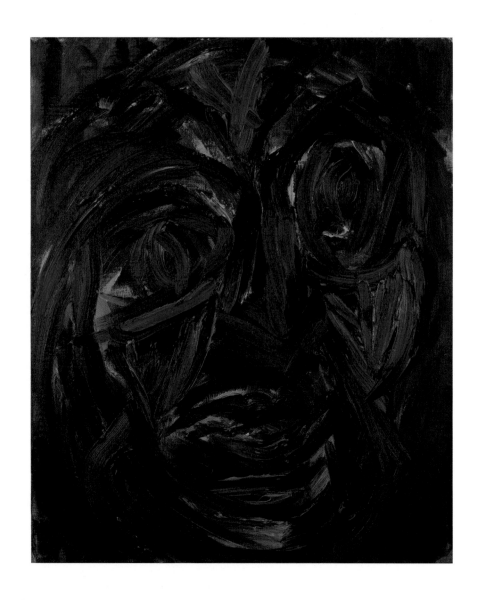

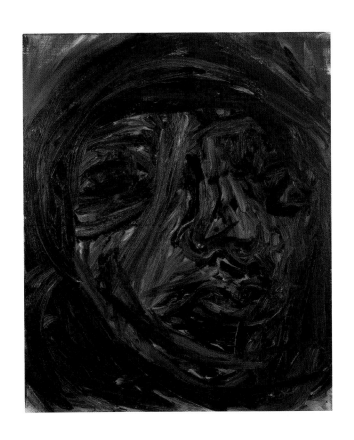

● 한 인간이 갖고 있는 외면과 내면의 다양한 풍경을 어떻게 표현할 수 있을까? 이 문제를 해결하기 위해 수많은 화가들이 자신의 삶을 기꺼이 희생했다. 우리는 그들에게 빚지고 있다. 형태의 해체를 통해 인간의 다양한 외적 모습을 하나의 화면에 표현한 입체파, 그들에 대한 작은 오마주.

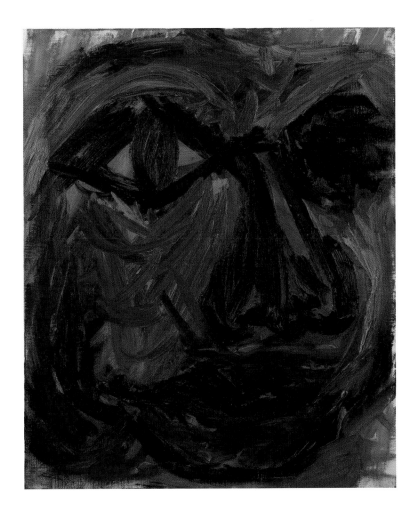

3장 존재론적 물음으로서 얼굴성 I

● 상호작용 과정에서 주체와 타자 모두 서로를 대상화하고자 하는 시선 투쟁 속으로 말려들어간다. 슬픈 현실이지만, 이것이 진실의 한 단면임을 누가 과연 부정할 수 있겠는가?

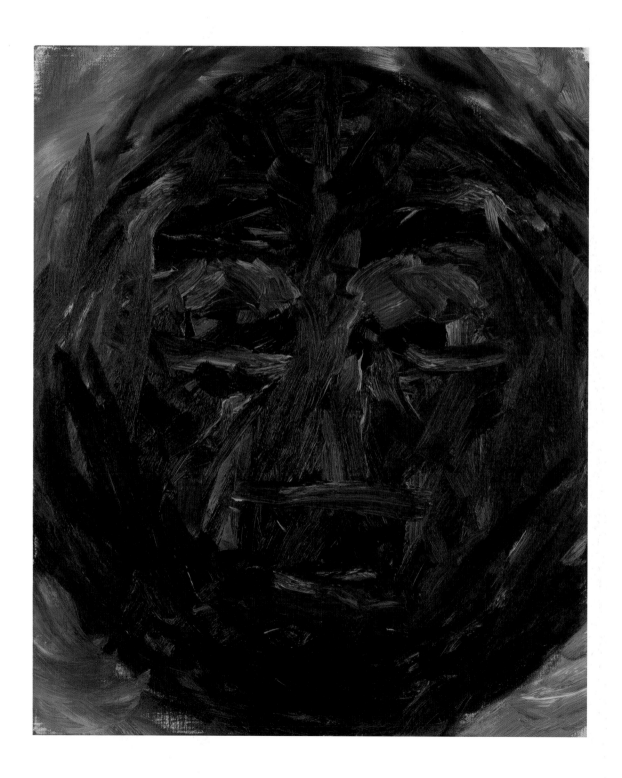

● 무엇보다 인간의 얼굴은 주체성을 드러낸다. 그런데 자아의 주체성은 타자의 시선(욕망) 속에서 구성된다. 그것을 그림으로 어떻게 표현할까? 갑자기 2001년 생일선물로 아내가 만들어준 목걸이의 문양이 떠올랐다. 거기에는 눈 8개가 네모난 얼굴 주위를 둘러싸고 있는 지식의 천사 게루빔이 새겨져 있다. 우연찮게 착상된 작품이다. 이 목걸이가 화가의 삶에 행운을 선물했다.

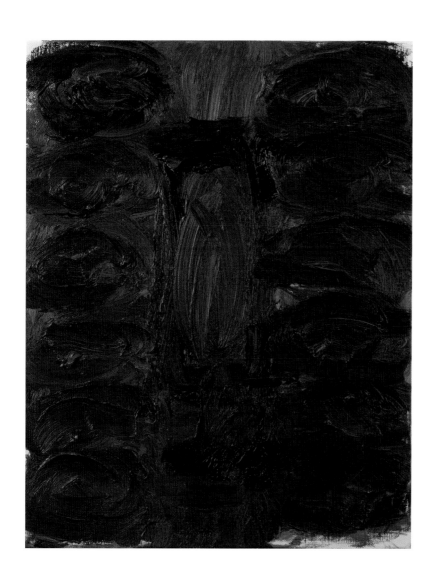
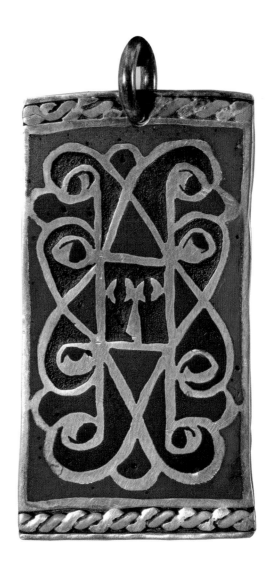

● 자아의 주체성은 타자에 의해 구성되지만, 그럼에도 개별자로서 자신만의 고유한 정체성 또한 갖게 된다. 자아는 사회적 공간으로 진입하면서 타자와의 경쟁을 피할 수 없다. 주체를 포획하려는 타자의 시선과 동일자로서의 자아정체성을 방어하려는 주체의 시선이 서로 맞부딪히는 투쟁의 공간, 그것이 얼굴이 아닐까? 지식의 천사 게루빔 목걸이 문양을 더 회화적으로 끌고 나가 보았다.

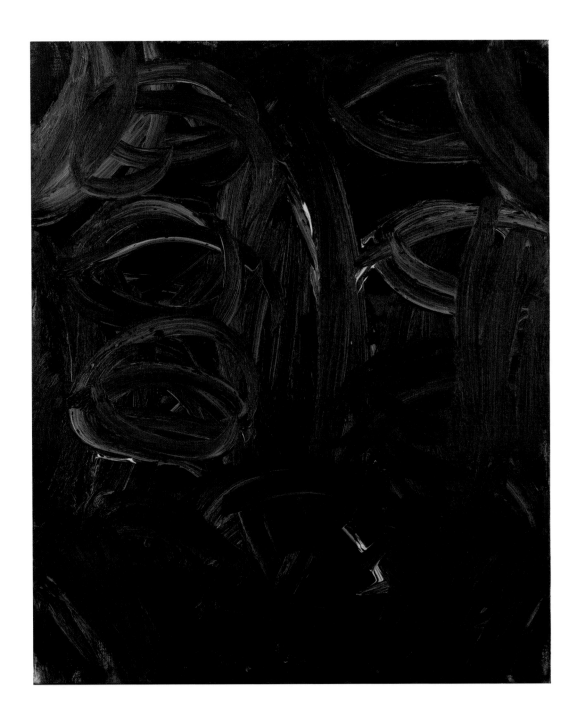

● 퇴임한 후 문학도를 꿈꾸는 마케팅교수인 후배가 던진 한 마디가 내내 가슴에 남는다. 이제 "너가 나인지 내가 너인지 모를 정도로 주체와 타자가 서로 얽혀들어가 구분불가능한 상태", 그러한 혼돈이 이 그림 속에서 보인다고 …. 아마 자신이 지금 그런 상태에 있나 보다 라고 자조하며 …. 멋진 감상평을 남겼다.

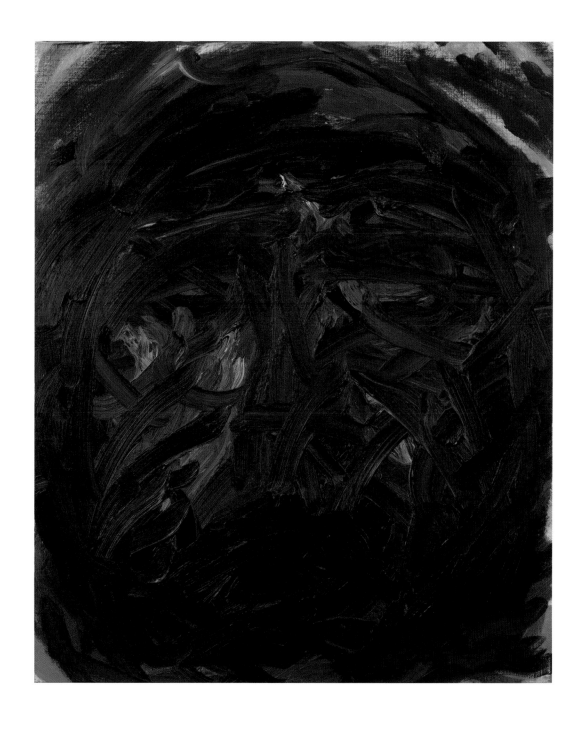

3장 존재론적 물음으로서 얼굴성 I

● 색즉시공 공즉시색을 화두로 삼아 정면 얼굴을 통해 얼굴성을 탐사하다 보니, 문득 얼굴로 의미를 전달하는데 있어서 정면모습은 실제로는 다양한 얼굴표현에서 무한대분의 1에 불과할 뿐이라는 생각이 들었다. 그래서 옆 얼굴의 탐사에 들어갔다.

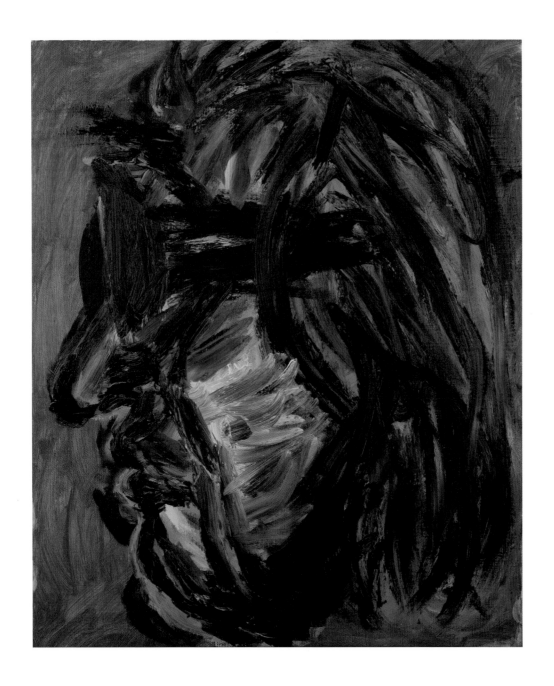

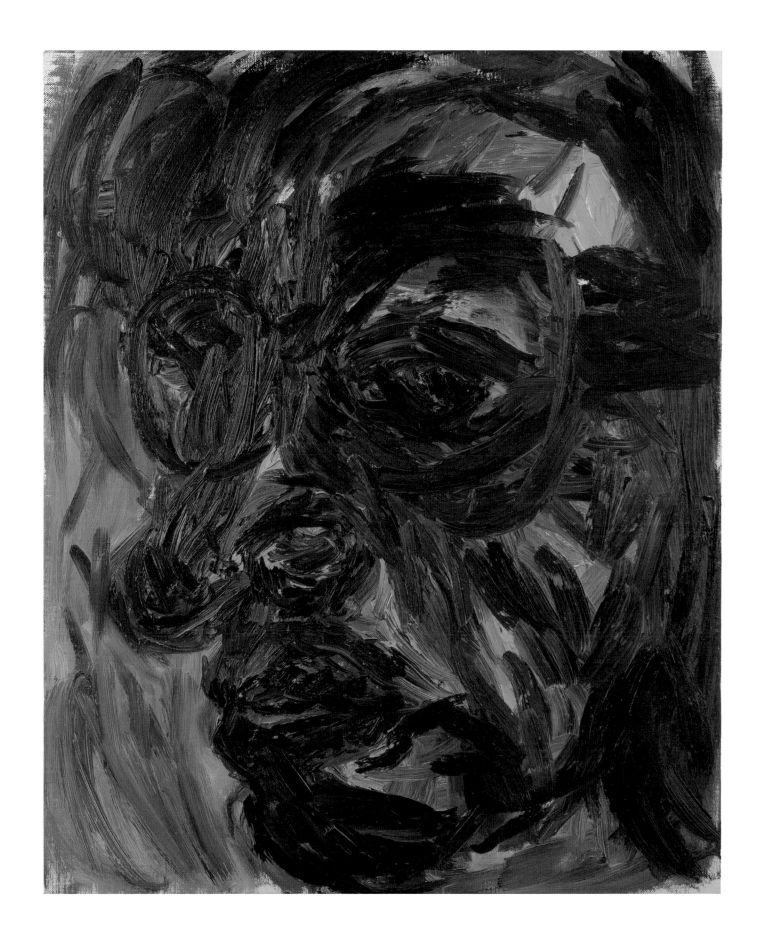

3장 존재론적 물음으로서 얼굴성 Ⅰ

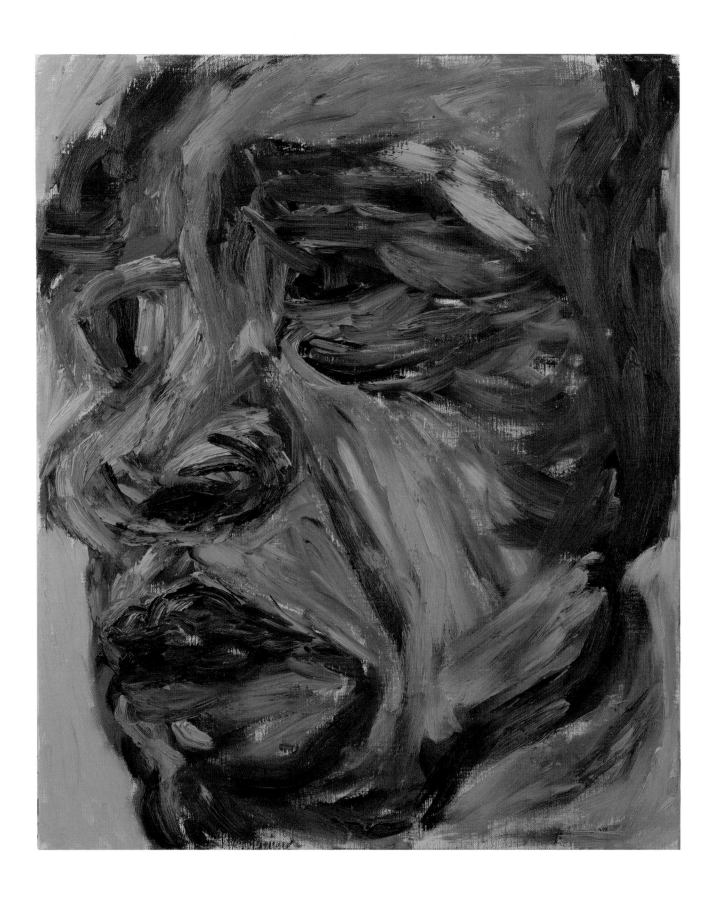

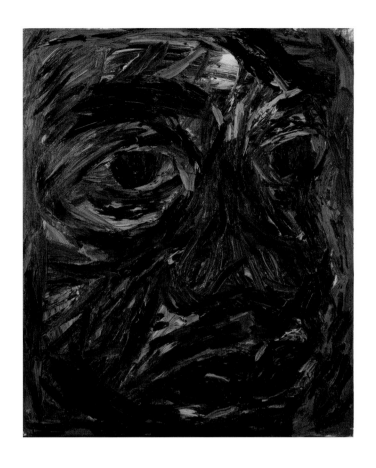

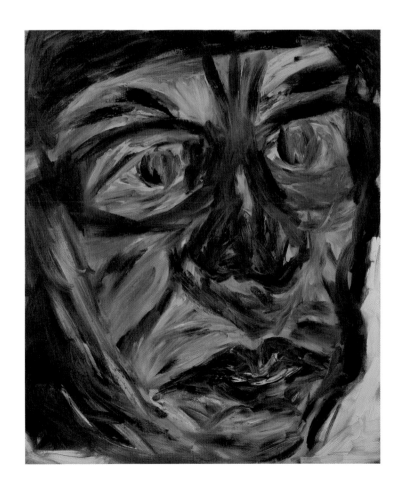

3장 존재론적 물음으로서 얼굴성 I

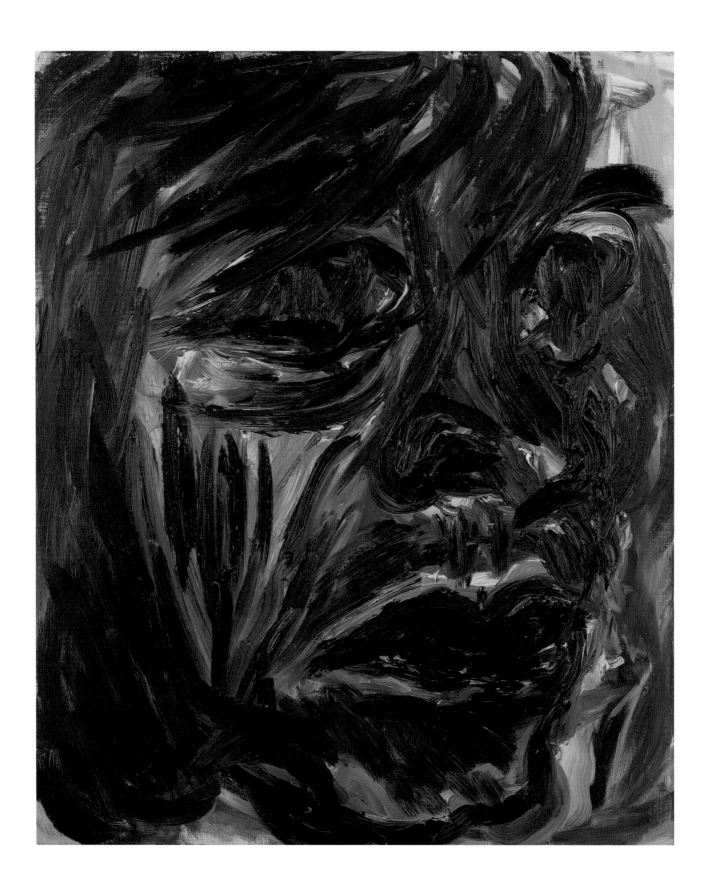

● 한참 동안 옆 얼굴을 탐사하다 보니 결국 남는 것은 눈, 코, 입뿐이었다. 놀랍게도 여기서 인간 얼굴의 진화에 대한 역사를 만났다.

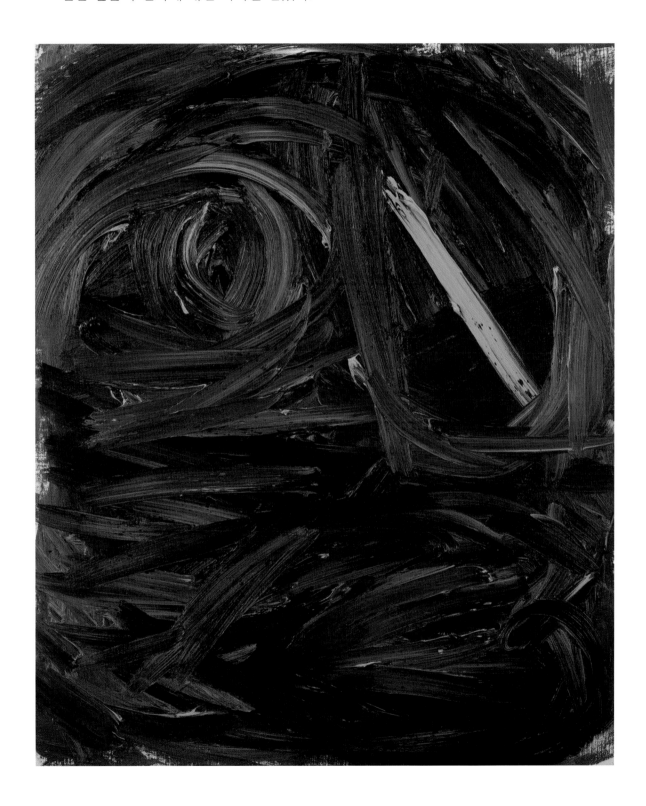

3장 존재론적 물음으로서 얼굴성 I

● 감정 또한 노동력의 일부로서 상품화된 자본주의에서 감정노동은 이제 상식적인 개념이 되었다. 기업화된 사회에서 인간의 얼굴은 조직의 감정표현규범이라는 코드화된 기호의 수행성을 담지하는 장소로 전락되었다. 이러한 시대에 감정과 그 표현에 대한 연구가 어떤 의미를 가질 수 있을까?

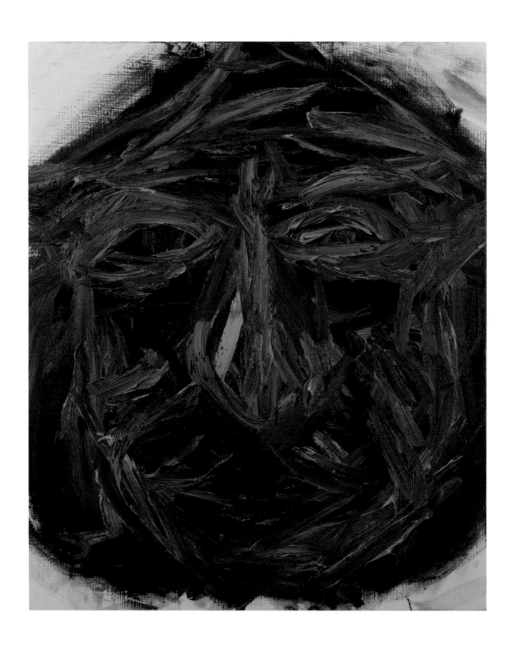

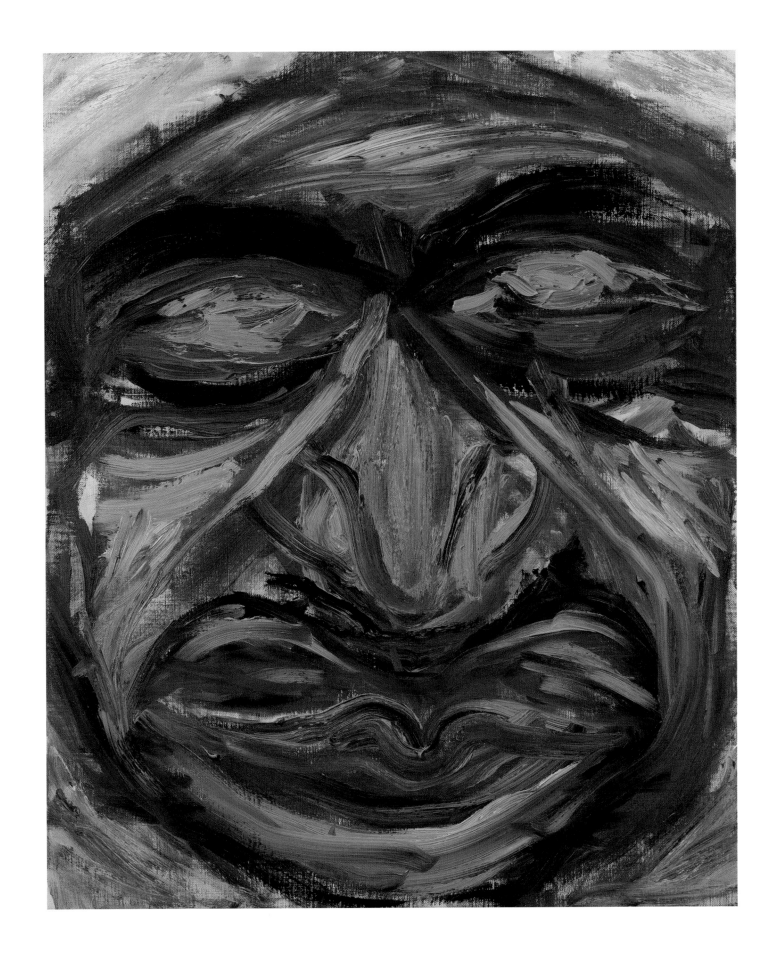

3장 존재론적 물음으로서 얼굴성 I

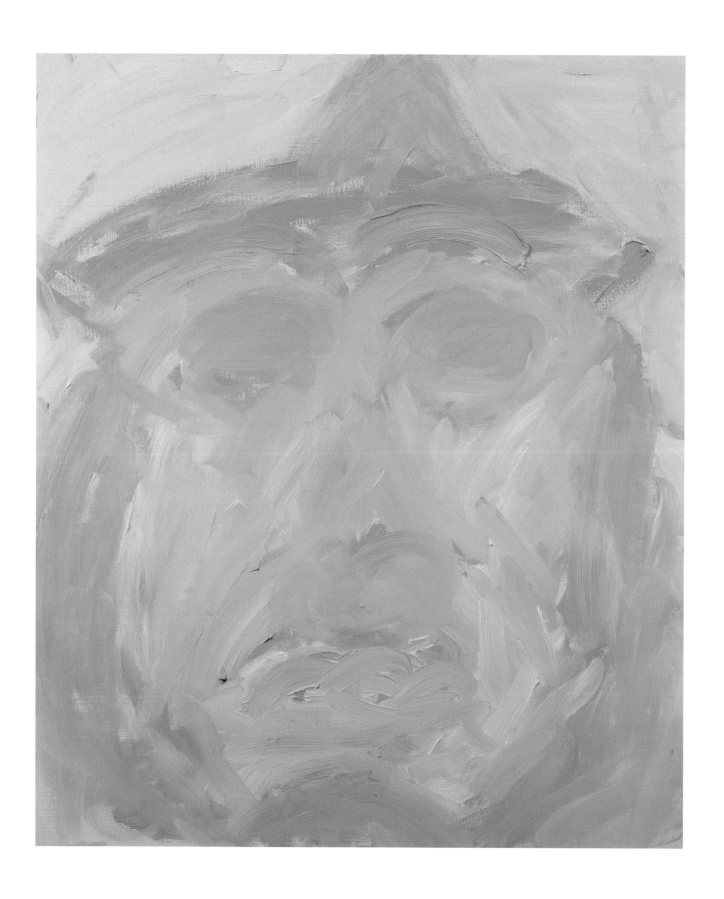

FACIALITY : A QUESTION OF THE TRUTH IN PAINTING

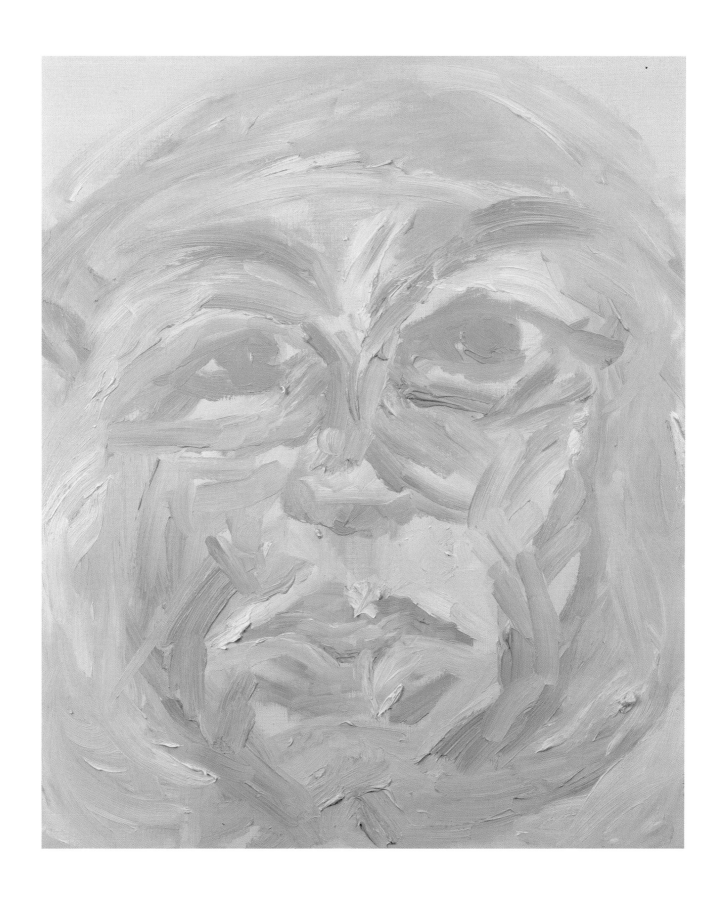

　　　　　　　　3장 존재론적 물음으로서 얼굴성 I

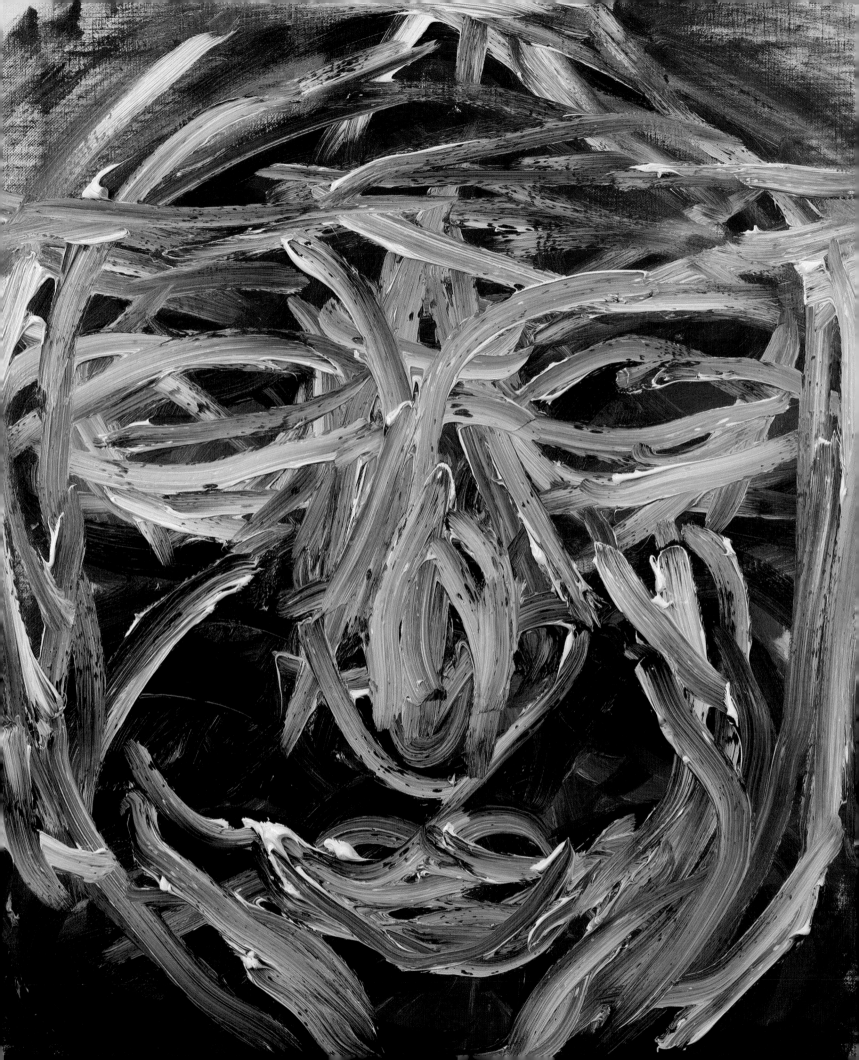

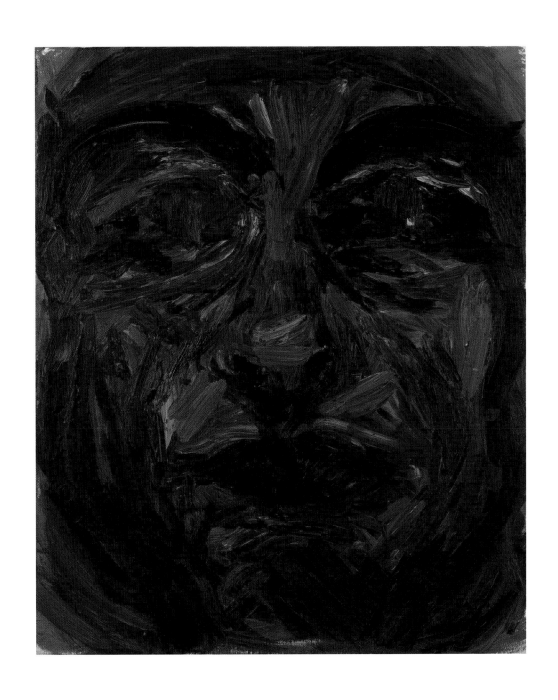

3장 존재론적 물음으로서 얼굴성 I

● 유기체적인 인간의 얼굴을 해체한 후에는 우리의 얼굴에 무엇이 남게 되는가? 과정철학에서는 가치지향성을 갖는 것이 또 하나의 목적론으로 빠질 수 있기 때문에 얼굴에 대한 탐사에서 방향성을 설정하는 것은 아주 위험하다. 그럼에도 얼굴성에 대한 존재론적 물음을 던지면서 피할 수 없는 것이 해체 후, 혹은 기관없는 신체를 만든 후 우리는 어떤 풍경의 얼굴을 갖고 싶어하는가 라는 질문이다. 베이컨이 탐사한 얼굴성은 영토화된 얼굴에 대한 탈영토화의 과정을 설명해줄 수는 있다. 피카소가 제시하는 얼굴성은 형태적 측면에서 인간의 분열적 자아를 보여줄 수 있다. 얼굴에 대한 해체 이후 우리에게 줄 수 있는 모든 것이 그것뿐일까? 무위당 장일순의 얼굴로 된 난초에서 나는 생명을 본다. 해체된 인간의 얼굴 위로 무수한 새로운 생명들이 피어나는 그림을 그리고 싶다.

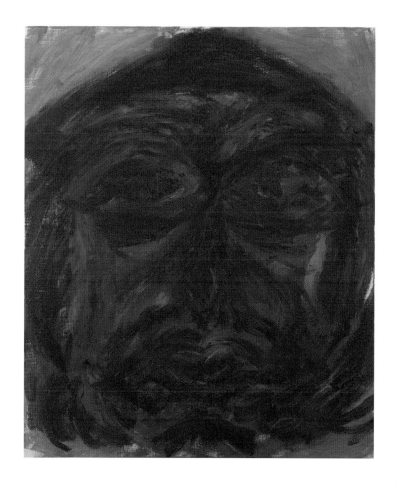

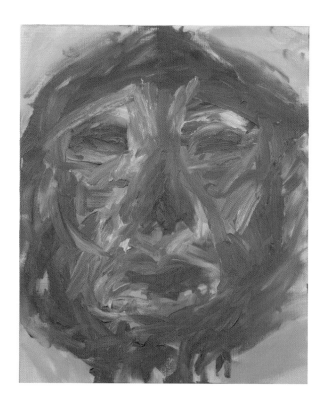

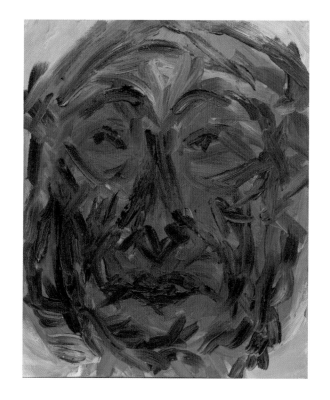

3장 존재론적 물음으로서 얼굴성 I

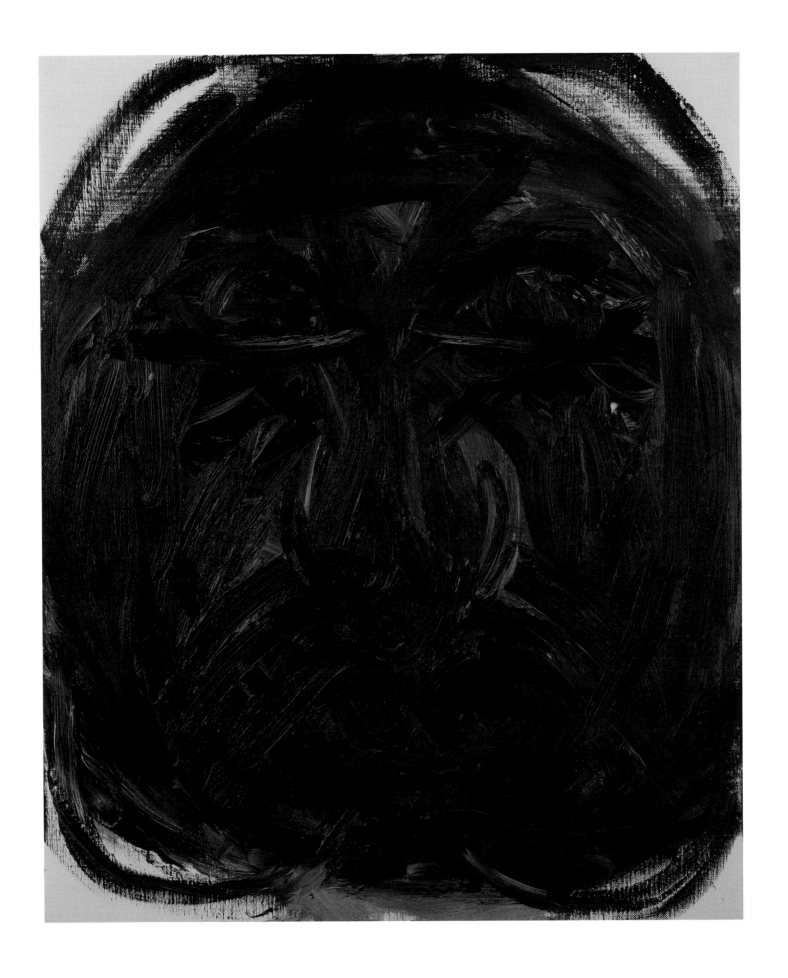

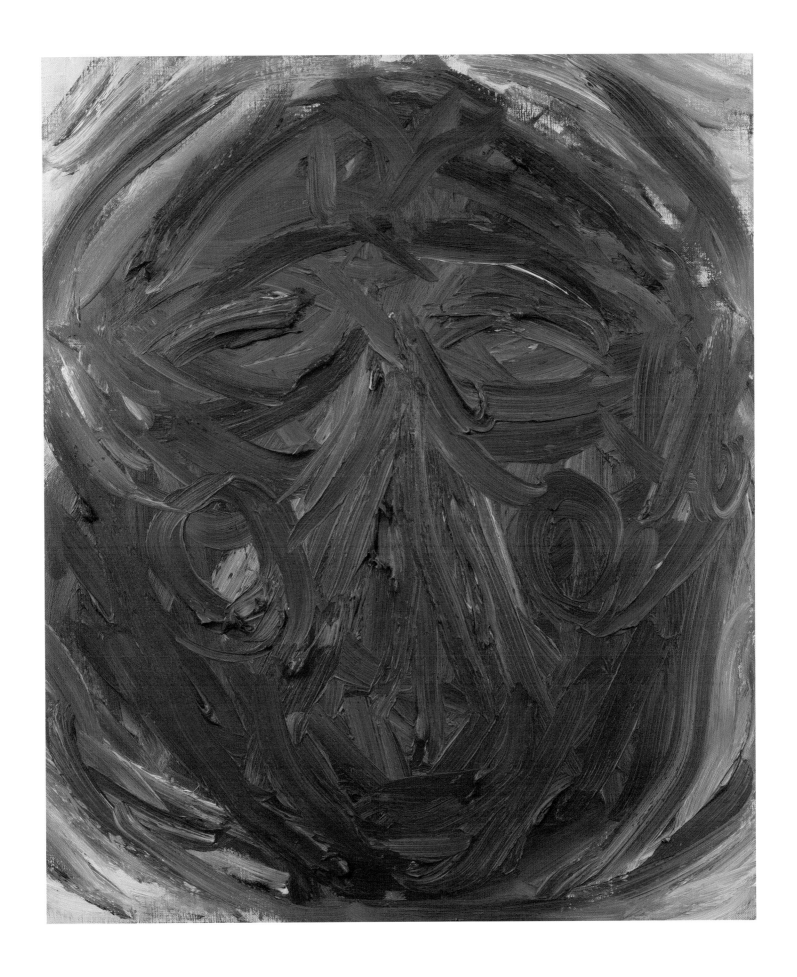

3장 존재론적 물음으로서 얼굴성 I

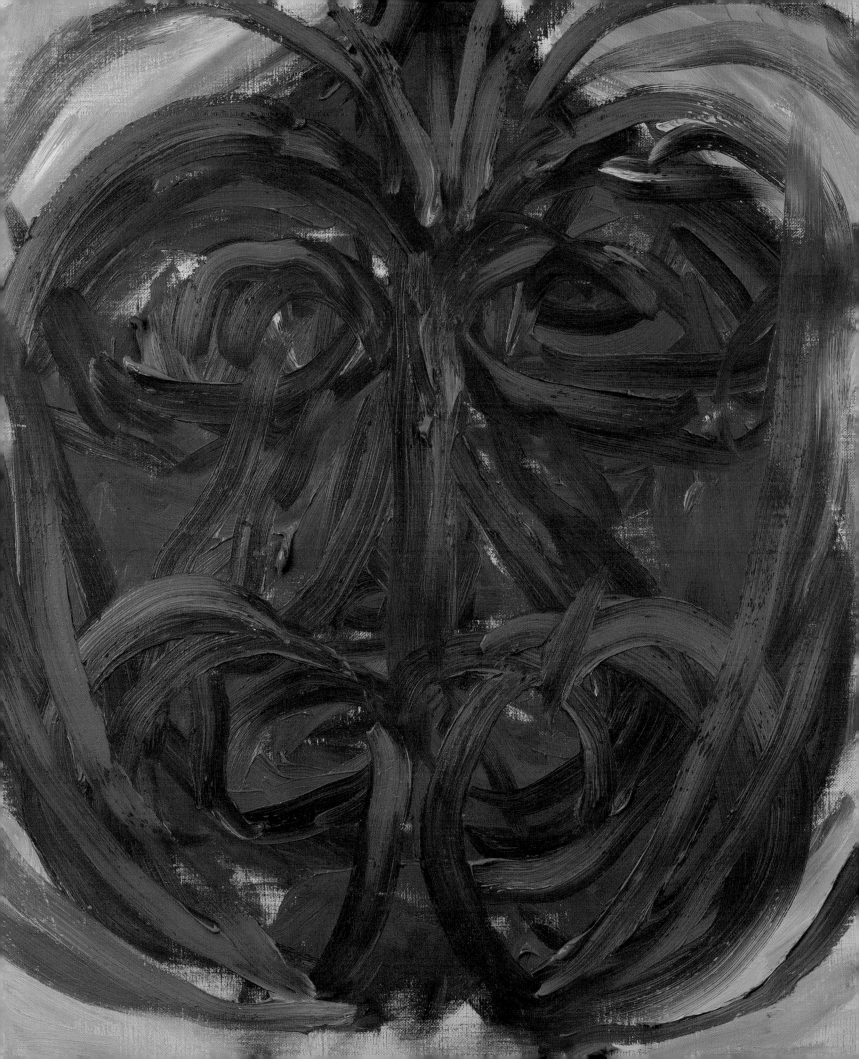

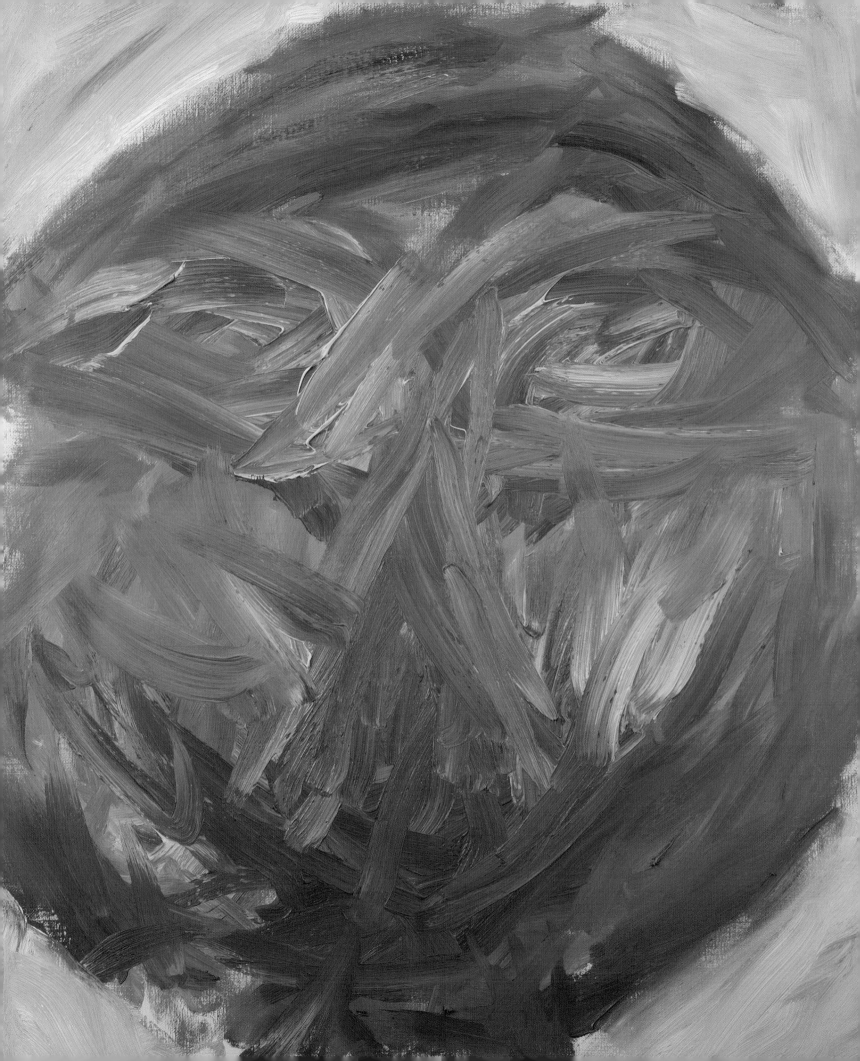

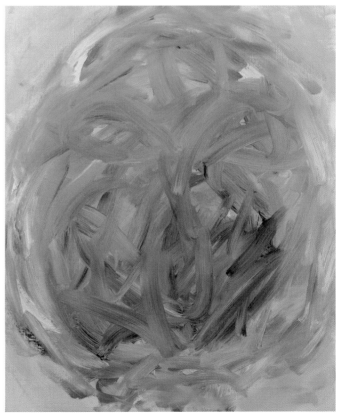

차창 밖에는 4월의 봄비가 내린다. 생명이 약동하는 소리가 들린다. 그림을 그릴 때면 어김없이 잠자고 있던 수많은 나의 애벌레 주체들이 깨어나서 뛰쳐나왔다. 혼란스럽고 무질서하며 종잡을 수 없는 소용돌이가 휩쓸고 지나간 뒤에 평화가 찾아오고 새로운 생명을 얻었다. 그리는 것이 행복하다.

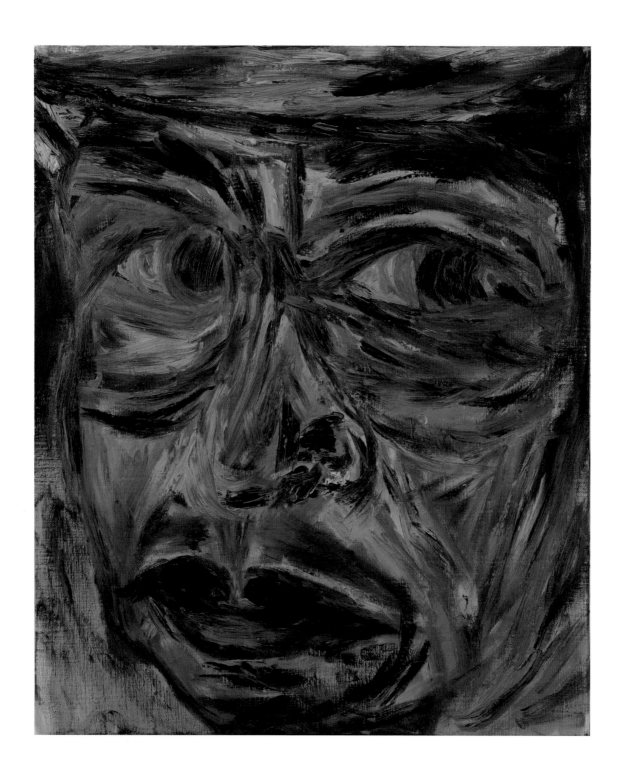

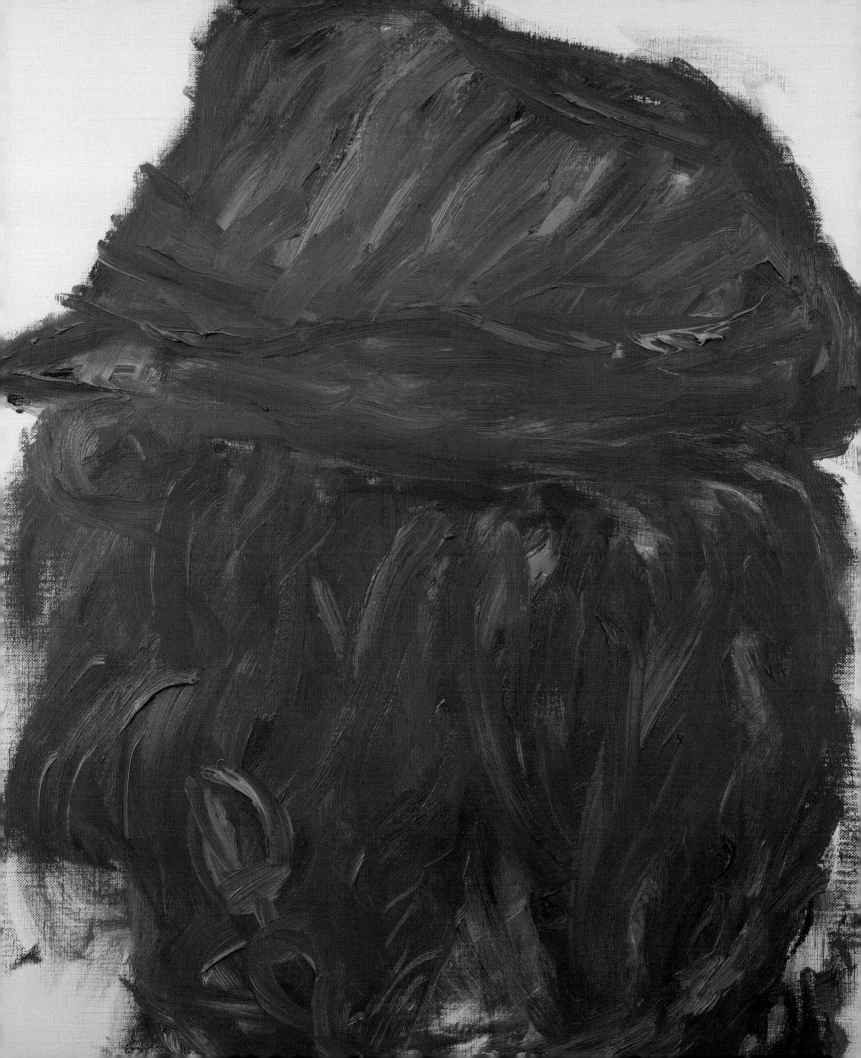

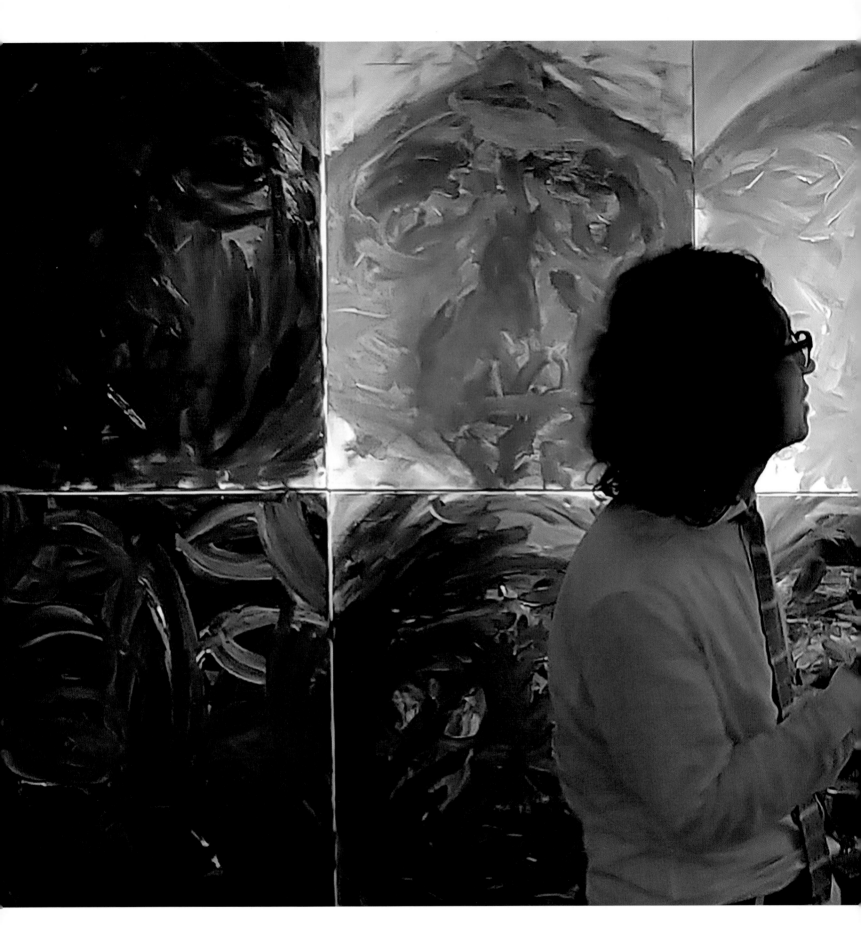

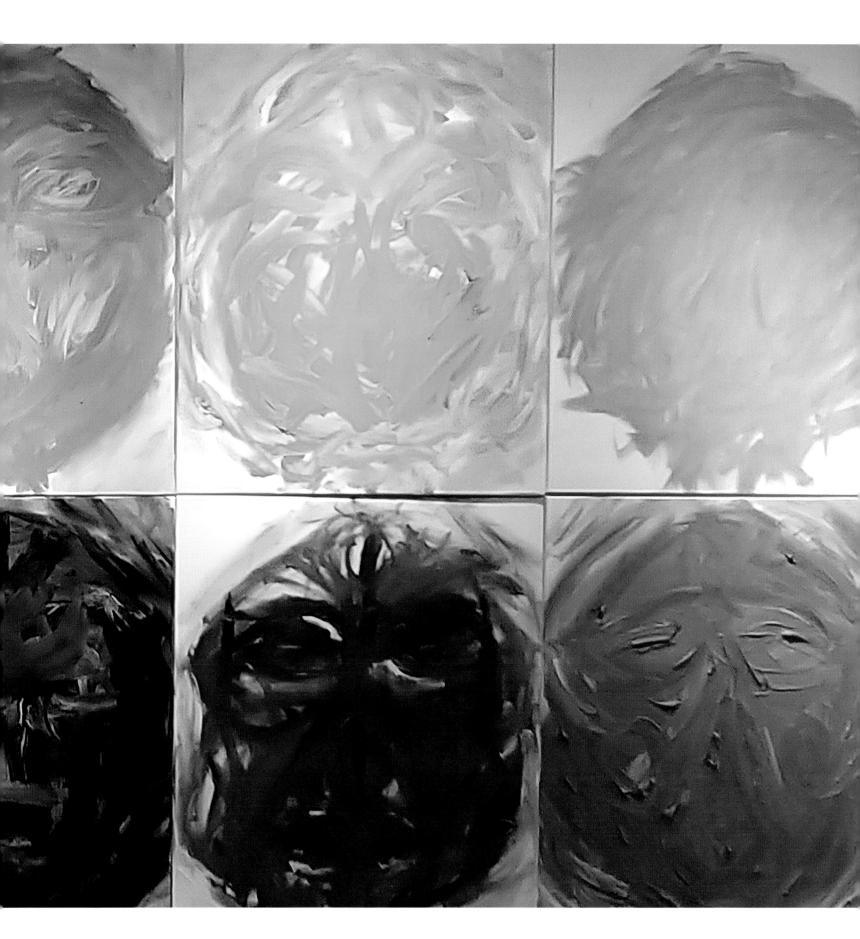

LIST OF
WORKS

4

**존재론적
물음으로서
얼굴성 Ⅱ**

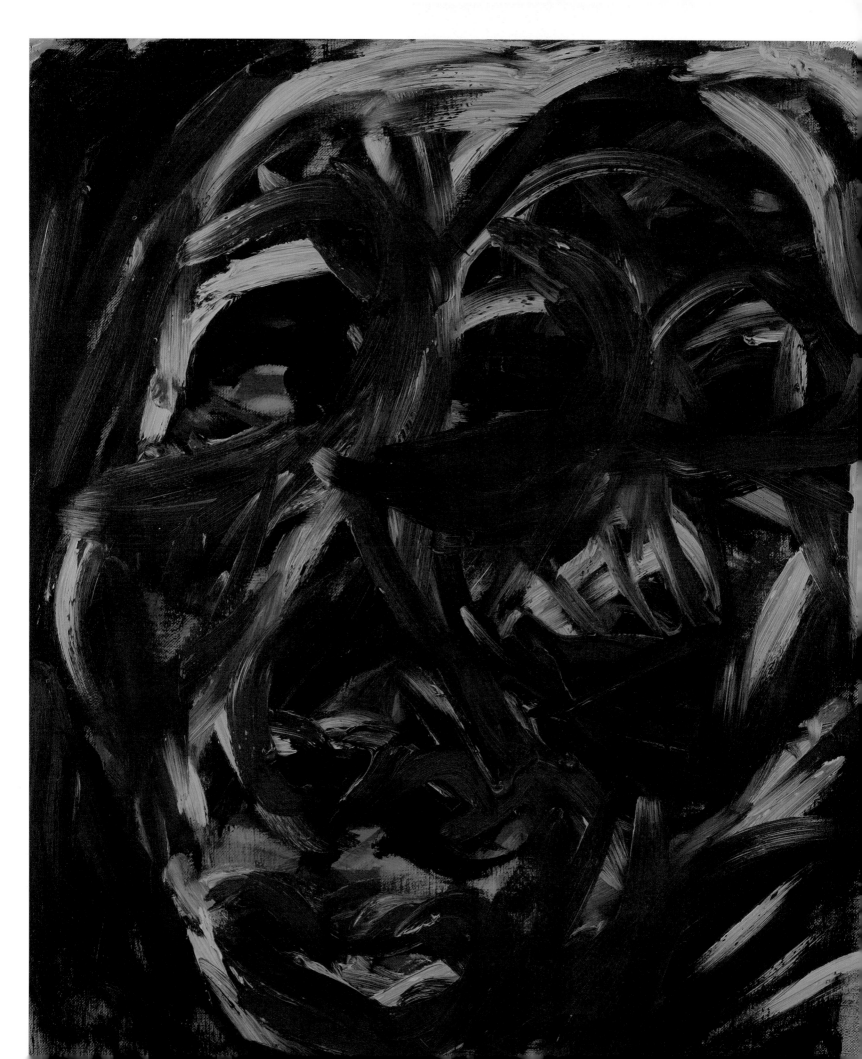

존재론적
물음으로서
얼굴성 II

회화라는 영역에서 관념과 실천의 모험에 나서는 출발점에서 사뮈엘베케트의 다음 말을 마음에 새긴다. "예술가가 된다는 것은 아무도 실패해본 적 없는 방식으로 실패한다는 것".

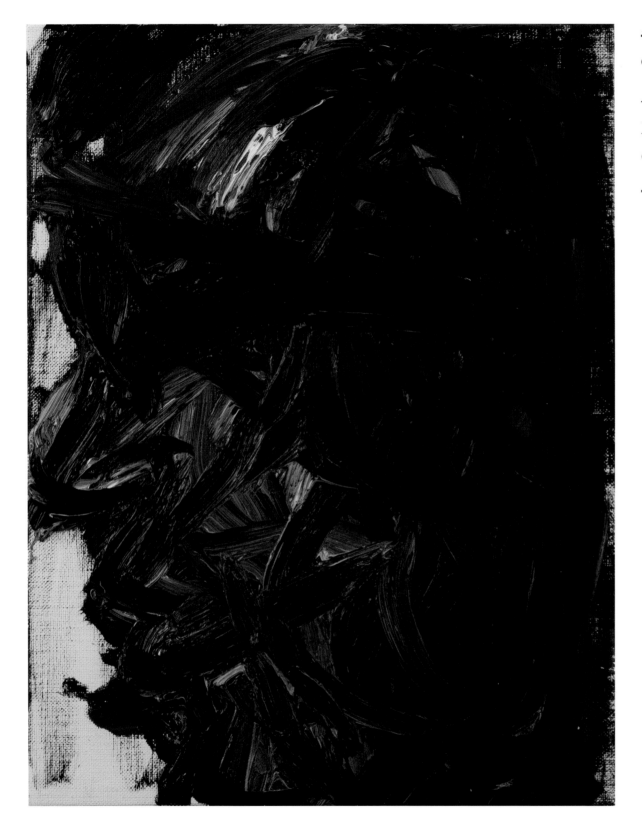

존재 의미를
억겁의
시간 속으로
지연시키며
영원회귀를
긍정하라!

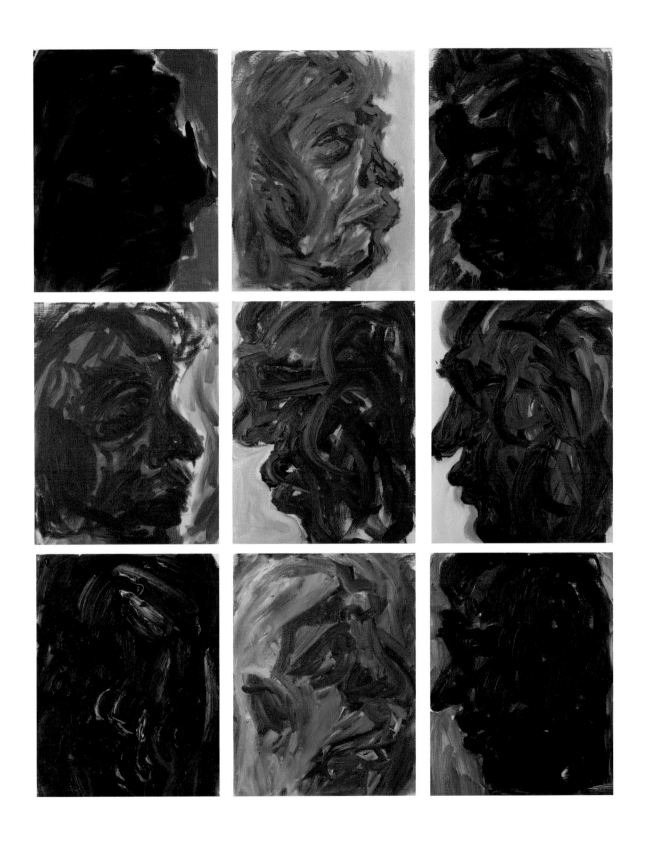

4장 존재론적 물음으로서 얼굴성 Ⅱ

'내 마음 속 작은 아이'에게 바치는 그림

김은영(광주시립미술관, 학예관)

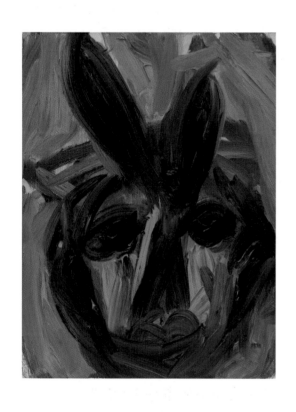

● "나는 단순하게 살고 싶다 / 비가 내릴 때 창가에 앉아 / 전 같으면 결코 시도해 보지 않았을 / 책을 읽고 싶다 / 무엇인가 증명할 것이 있어서가 아니라 / 그냥 원해서 그림을 그리고 싶다 / 내 몸에 귀를 기울이고 싶고 / 달이 높이 떠올랐을 때 잠들어 / 천천히 일어 나고 싶다 / 급하게 달려갈 곳도 없이 / 나는 그저 존재하고 싶다 / 경계 없이, 무한하게" 「작자 미상, '나의 소원'」

● 어느 시집에서 작자 미상의 '나의 소원'이라는 시를 접하면서 떠오른 얼굴이 있다. 기대 수명 150세를 꿈꾸는 오늘날, 노화지연과 수명연장으로 인하여 오히려 정년연장에 모두가 전전긍긍하는 이 시대에 아직 한창 현역에서 일할 이른 나이임에도 이른바 '신이 내린 직장'이라고 하는 국립대학 교수에도 크게 미련이 없는 사람. 어린 시절 꿈이 농부였고 철학자인 것 같기도 하고 그 누구보다 영혼이 자유로워 보이는 그를 이 시와 함께 연상하는 것은 참으로 자연스러운 것 같다.

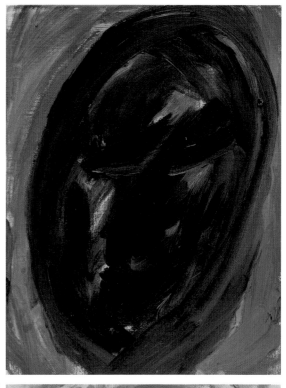

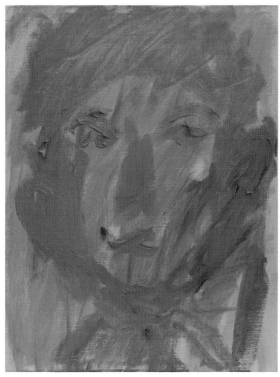

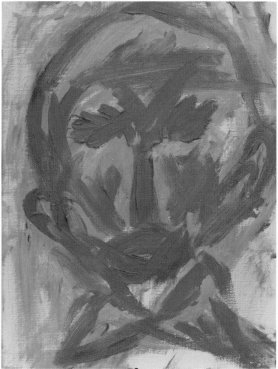

4장 존재론적 물음으로서 얼굴성 II

월출산 자락 아래 영암에서 태어난 소년은 참으로 영민하고 마음 여린 아이였다. 산과 바다, 남도의 기름진 평야지대가 펼쳐져 있는 너른 들판은 소년의 성장을 한껏 도운 보물들이었고 소년 역시 언제까지나 자연 속에서 그렇게 살리라 마음먹었다고 들었다. 어린 시절. 가정에 무관심했던 아버지, 자식에게 냉정했던 어머니, 그 사이에서 소년의 삶은 자주 불안했다. 또래 아이들처럼 정신적 안식을 부모님에게 찾지 못하고 기대지 못했던 소년에게 마냥 어리광 부리고 철없던 시절은 부재할 수밖에 없었을 것이다. 동심의 세계에서 아이의 순수한 마음을 지닐 겨를 없이 마음 안에 사랑의 집을 짓지 못한 채 홀로 쓸쓸해진 나날들이 쌓여갔다.

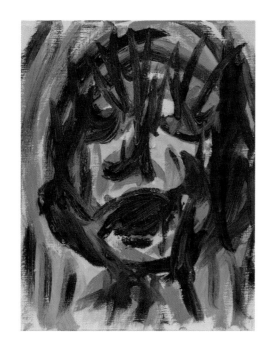

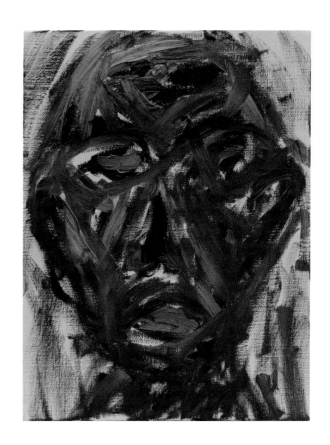

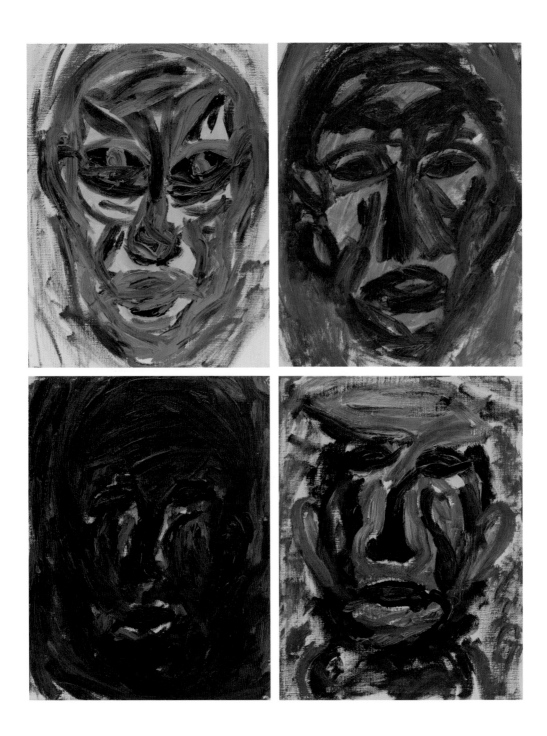

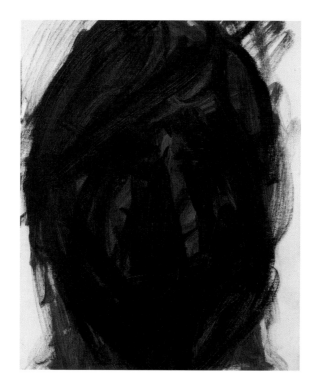

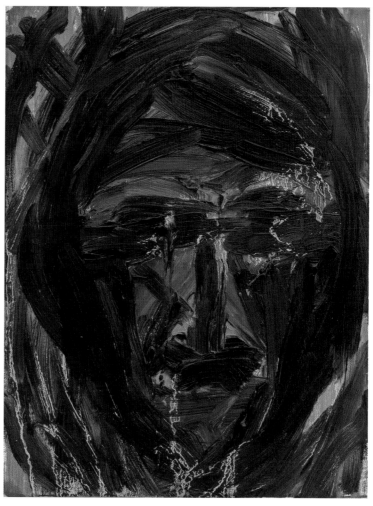

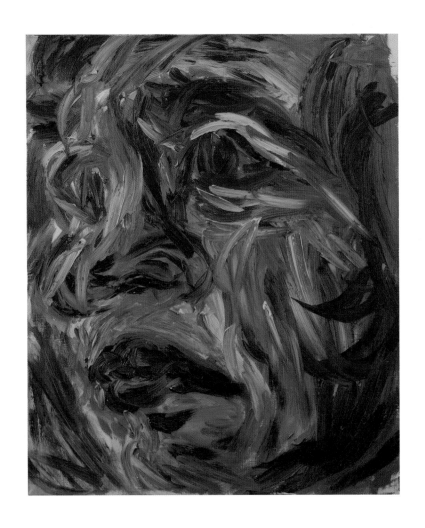

남들처럼 평범한 아이였던 시절을 갖지 못했던 소년은 그 후로도 오랫동안 자신의 상황과 내면의 상태를 들여다 볼 기회를 갖지 못하고 80년대 학번이 되어 격동의 역사를 온 몸으로 통과한다. 시절이 시절이었던 만큼 온전히 자기 자신으로 존재하는 시간을 갖지 못한 채 사회적인 이슈와 현실적 문제에 매달리면서 역사의 한복판에 서야 했기 때문이다. 인간 자체가 부조리하기에 우리 사회가 부조리하다는 생각과 함께 겉으로는 그 누구보다 합리적이고도 원만하게 사회에 잘 적응하는 시간을 어색하게 보내기도 했다. '감정노동'과 '역설의 경영'에 관심을 갖고 조직이론으로 박사학위를 받았던 그는 학자로서의 학문적 성취에서도 신선했다. 사춘기를 건너 뛸 수 없듯이, 왜 인생은 시기마다 꼭 거쳐야 하는 것은 무심히 통과할 수 없는 것일까?

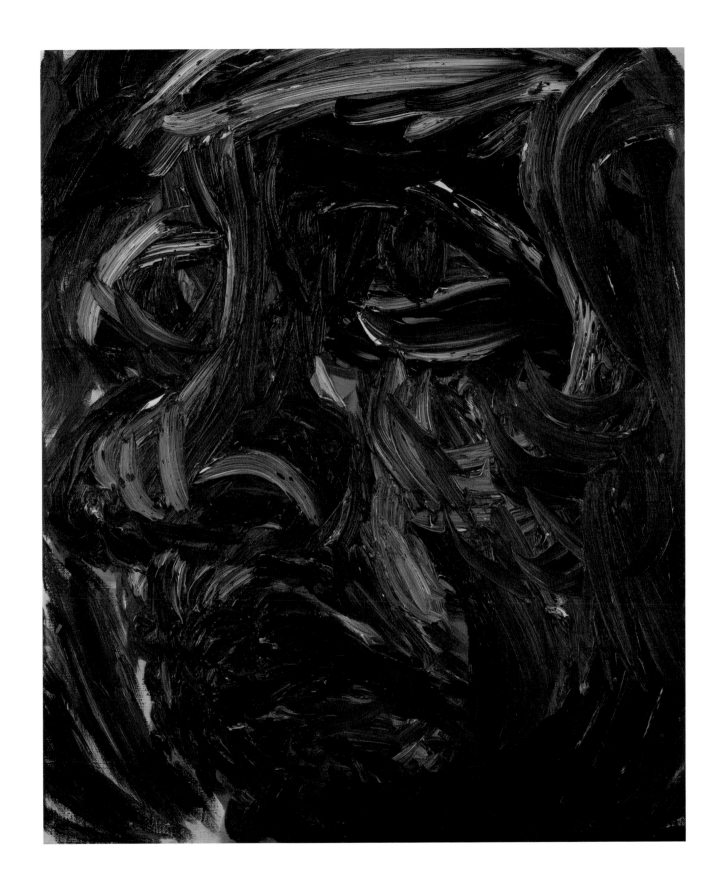

4장 존재론적 물음으로서 얼굴성 II

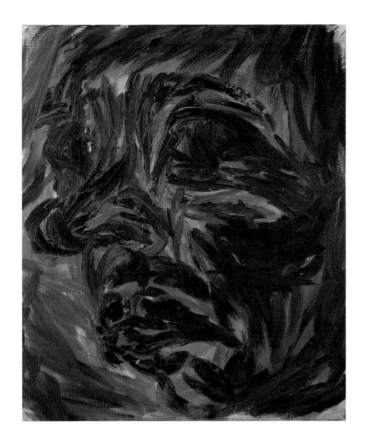
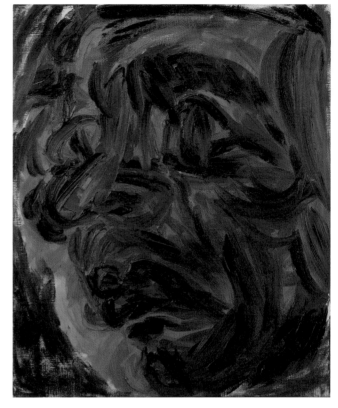

4장 존재론적 물음으로서 얼굴성 II

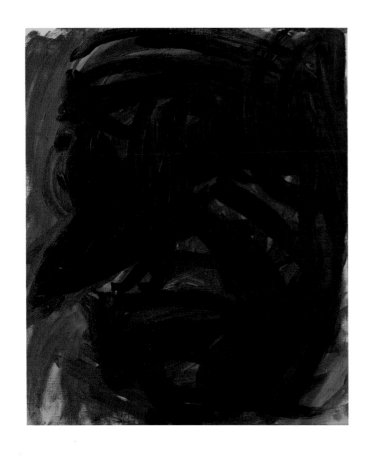

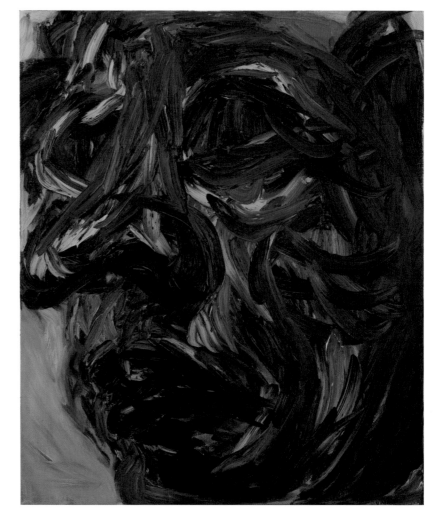

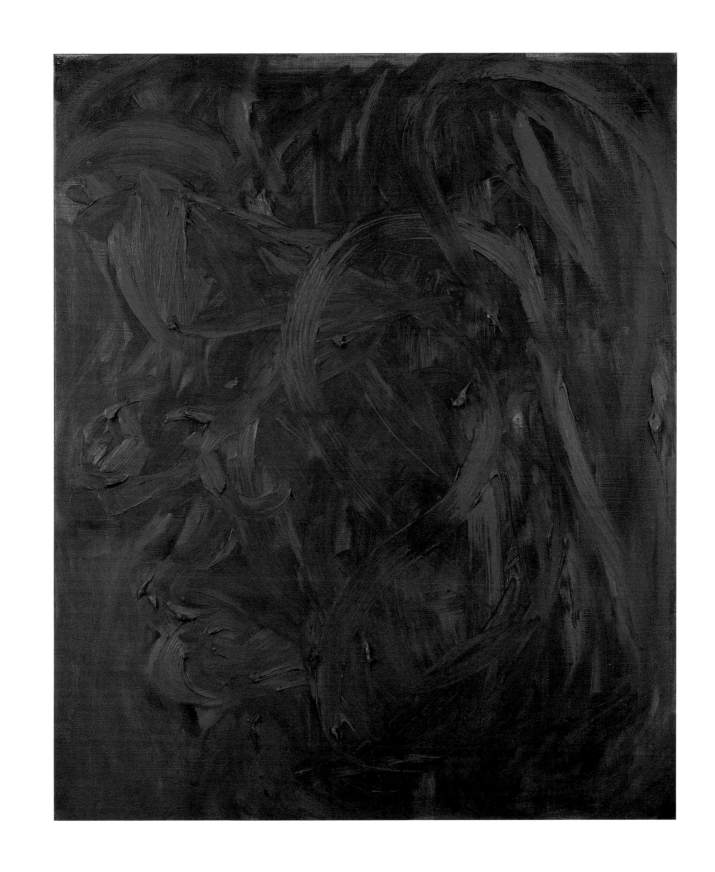

그가 살아가면서 찾고 싶은 것은 '내 마음 속 작은 아이'였던 것은 아닐까. 모내기를 막 마친 후 바다가 되어버린 것같은 무논 사이를 송사리 피라미들과 함께 달려 다니며 행복했던 들판의 소년은 가장 행복한 자화상이다. 푸른 하늘 아래 헤아릴 수 없는 돌 봉우리들이 높고 낮게 굵다랗고 가느다랗게 뾰족뾰족 둘러서 있는 사이로 피어나던 진달래꽃은 지금도 꿈에 그리는 아련한 고향 모습이다. 생각해 보면, 소년에게 지고한 삶의 목표는 오로지 '단란한 가정'이었다. 그 누구보다 가정에서 사랑과 따뜻한 모정을 갈구했었고, 역설적으로 이 세상에서 가장 쉬울 것 같은 그의 바람을 이해받지 못했던 어린 날의 아이에게 그는 위로

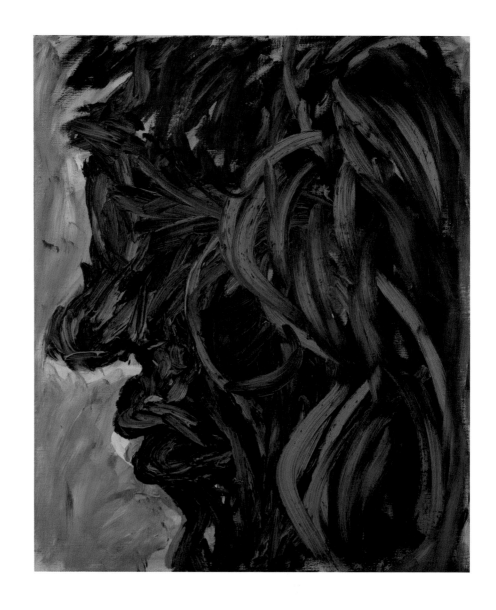

하고 싶었던 것 같다. 내 마음 속 작은 아이에게 다가가 이제는 "너무나도 사랑하는 아내와 딸이 함께 하는 단란한 가정을 이뤘으니 그 동안 고생 많았다'고 자신을 다독이고 싶었던 것 같다.

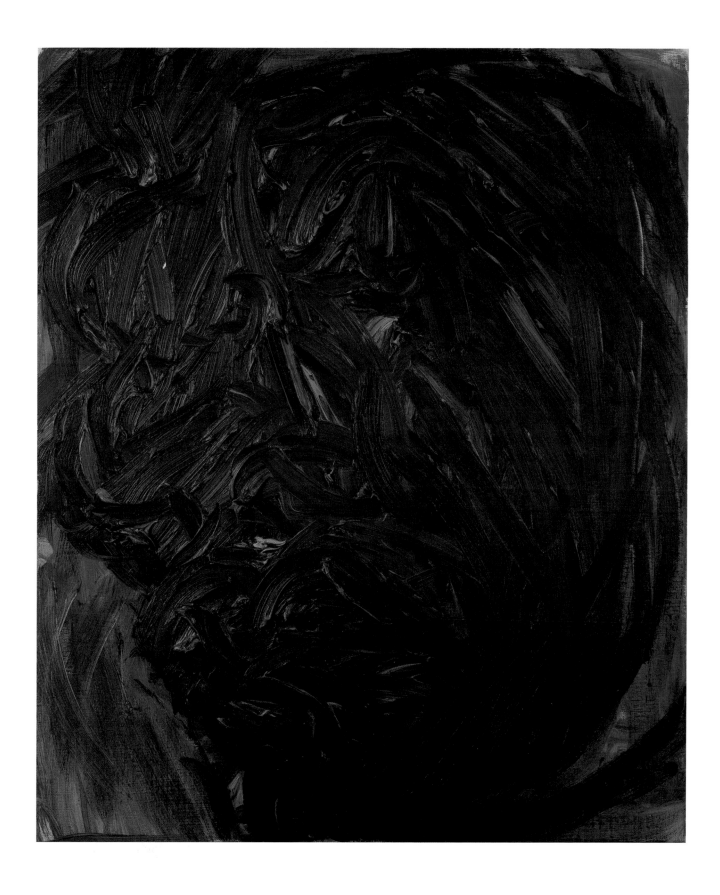

4장 존재론적 물음으로서 얼굴성 II

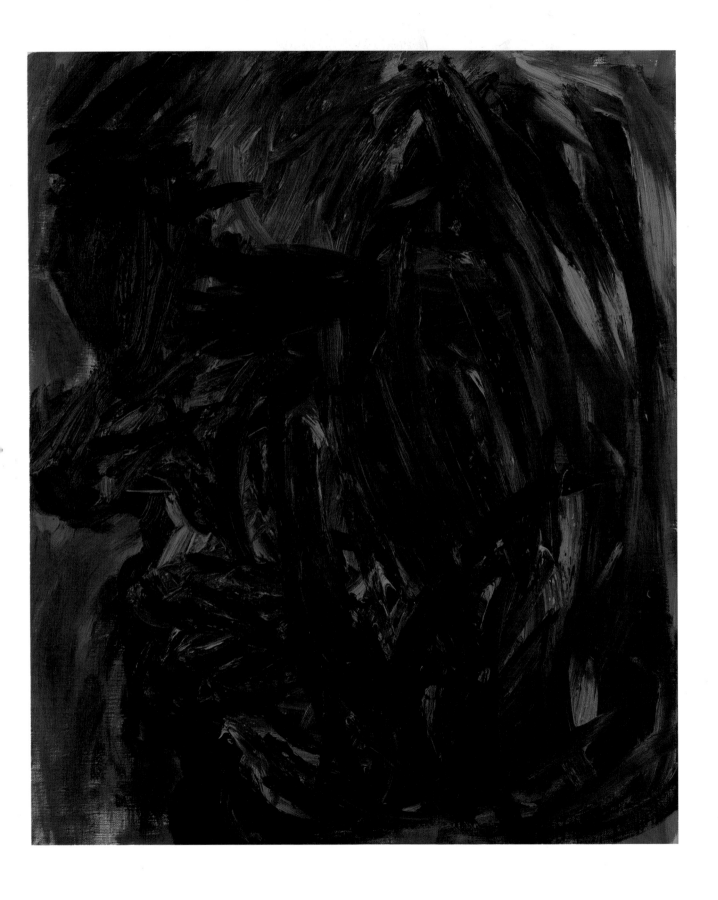

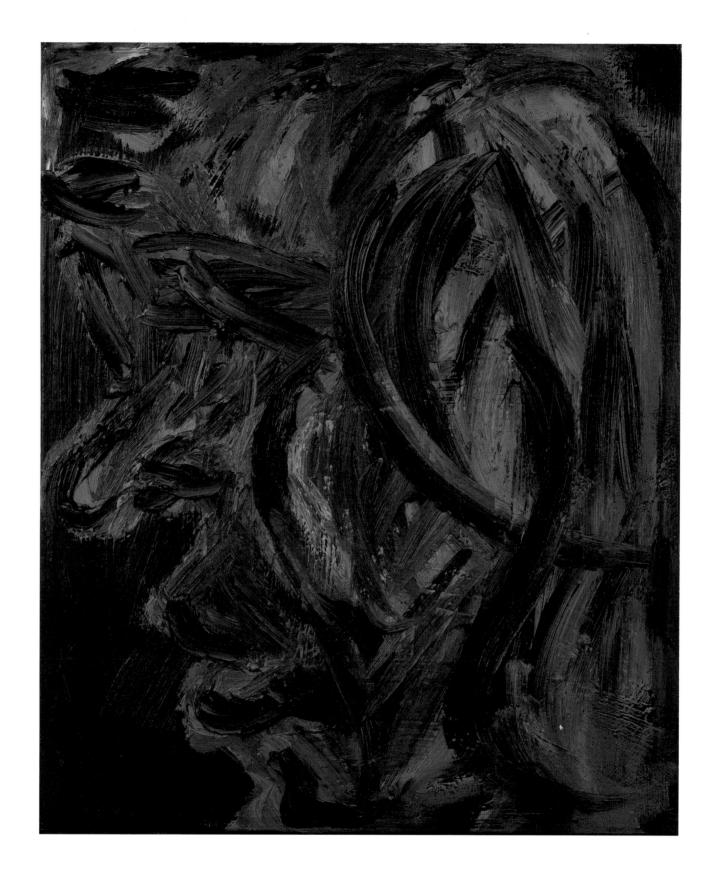

4장 존재론적 물음으로서 얼굴성 II

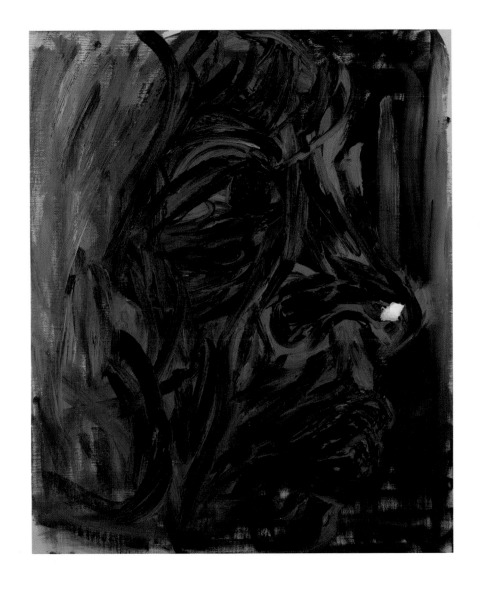

예술애호가에서 예술가를 꿈꾸게 되었던 계기는 그림이었고, 자화상이었다. 자아를 찾고 싶은 욕망을 꾹꾹꾹 눌러가며 살아냈던 시간들에 대한 보상이라도 하려는 듯 그림을 그리는 순간 폭발적으로 색채가 펄펄 뛰어올랐다. 손 가는 대로 붓 가는 대로 호흡하다보니 열정적인 에너지와 공기가 뜨겁게 분출되었나보다. 걷잡을 수 없는 환희와 희열이다. 강렬한 바윗 덩어리 같기도 하고 화석이 되어버린 눈물방울 같기도 하다. 극도의 긴장 속에서 살아왔던 지난날의 응어리진 억압과 강박이 해방된 듯 색채가 자유롭고 강렬하다. 아주 간명한 윤곽선과 단순명쾌한 조형성 속 자화상이 거침없어 행복해 보인다.

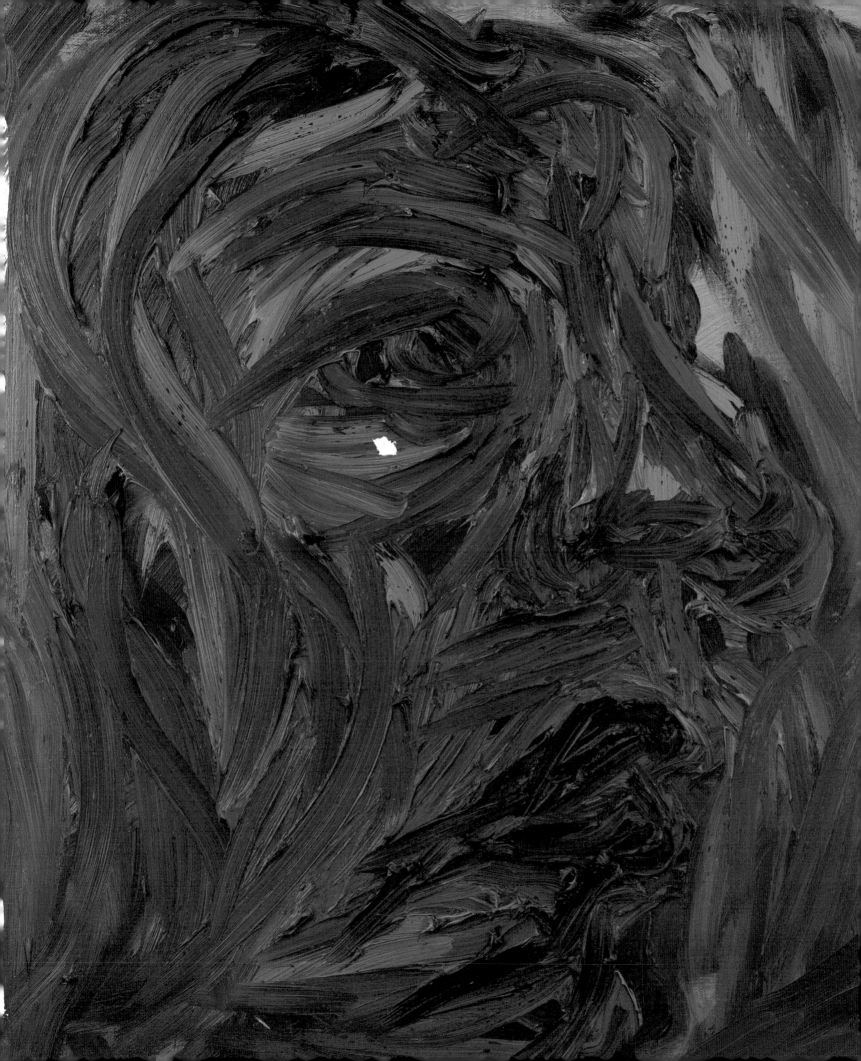

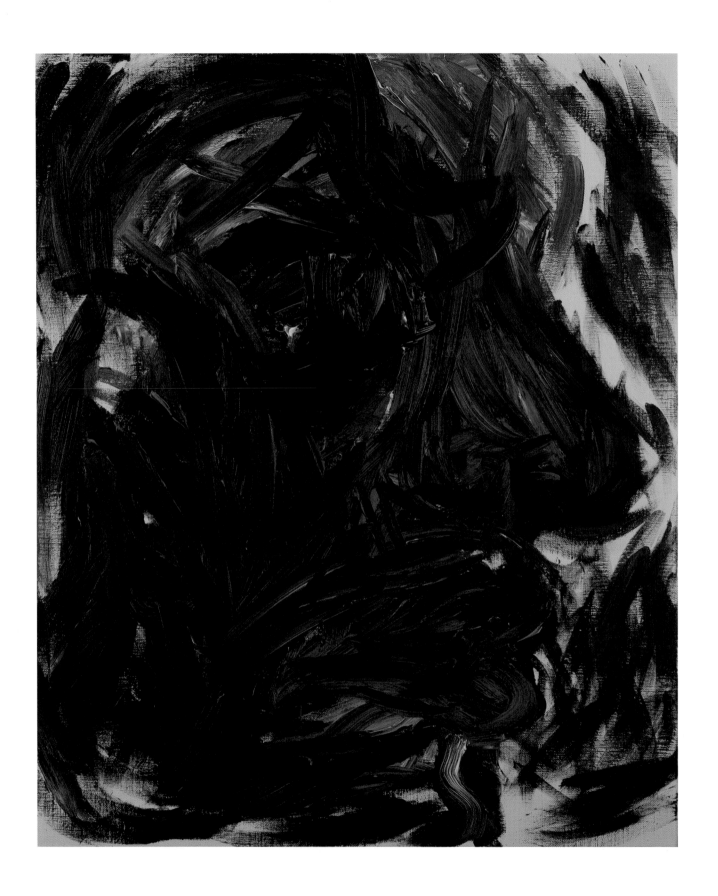

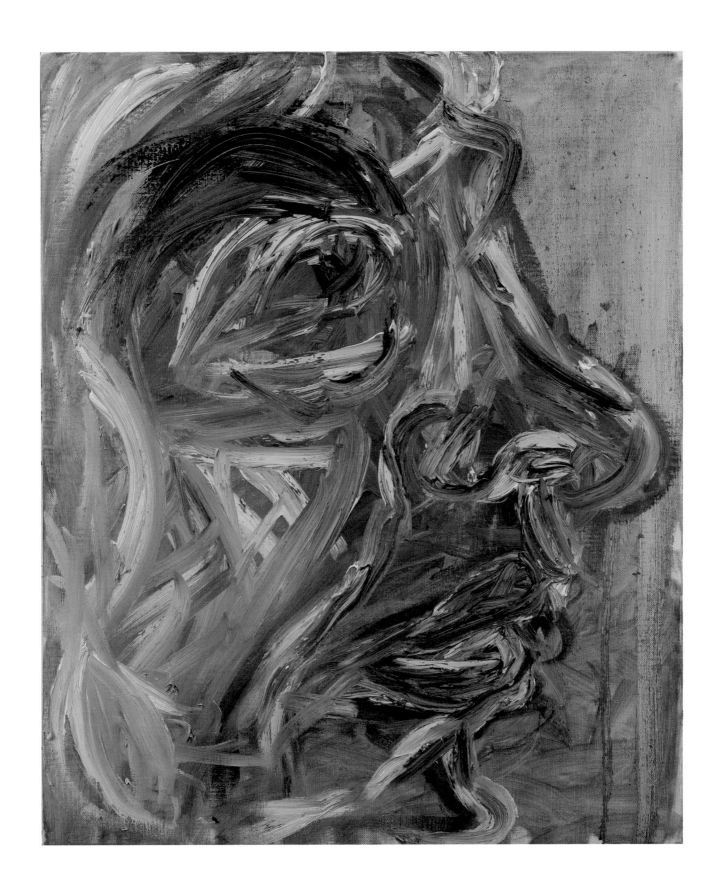

4장 존재론적 물음으로서 얼굴성 II

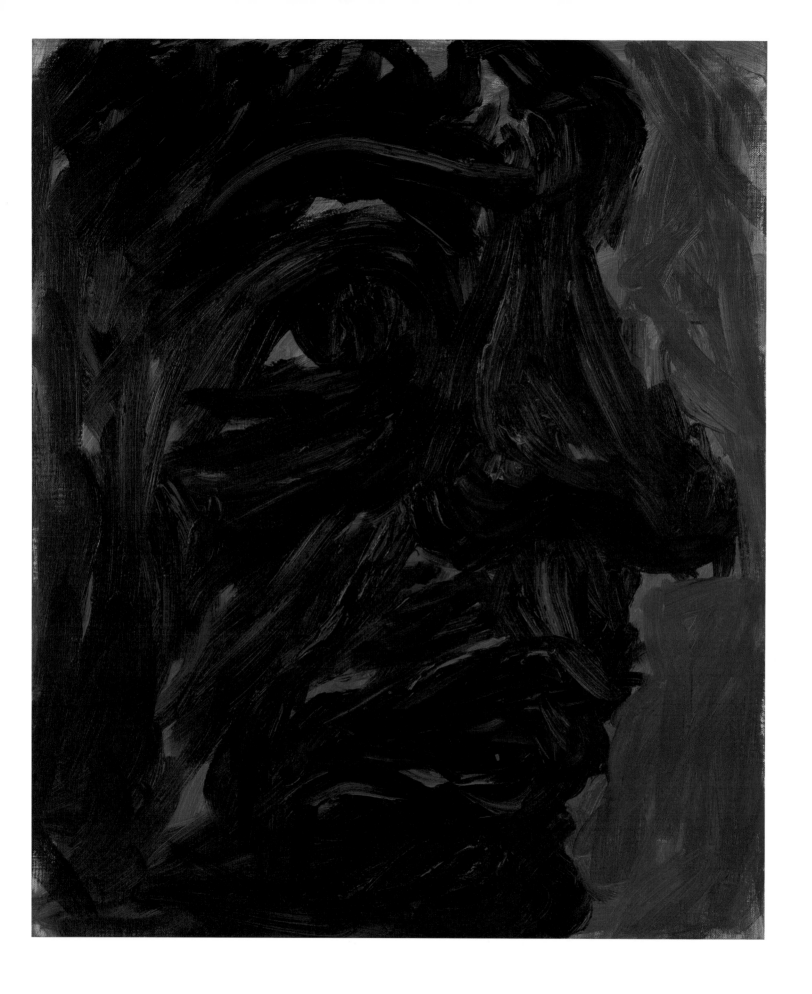

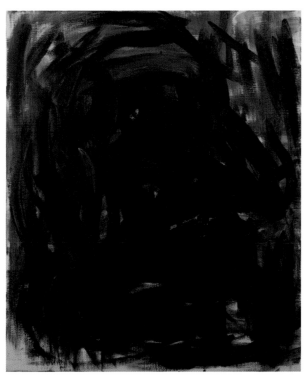
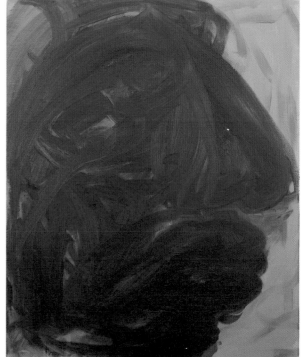

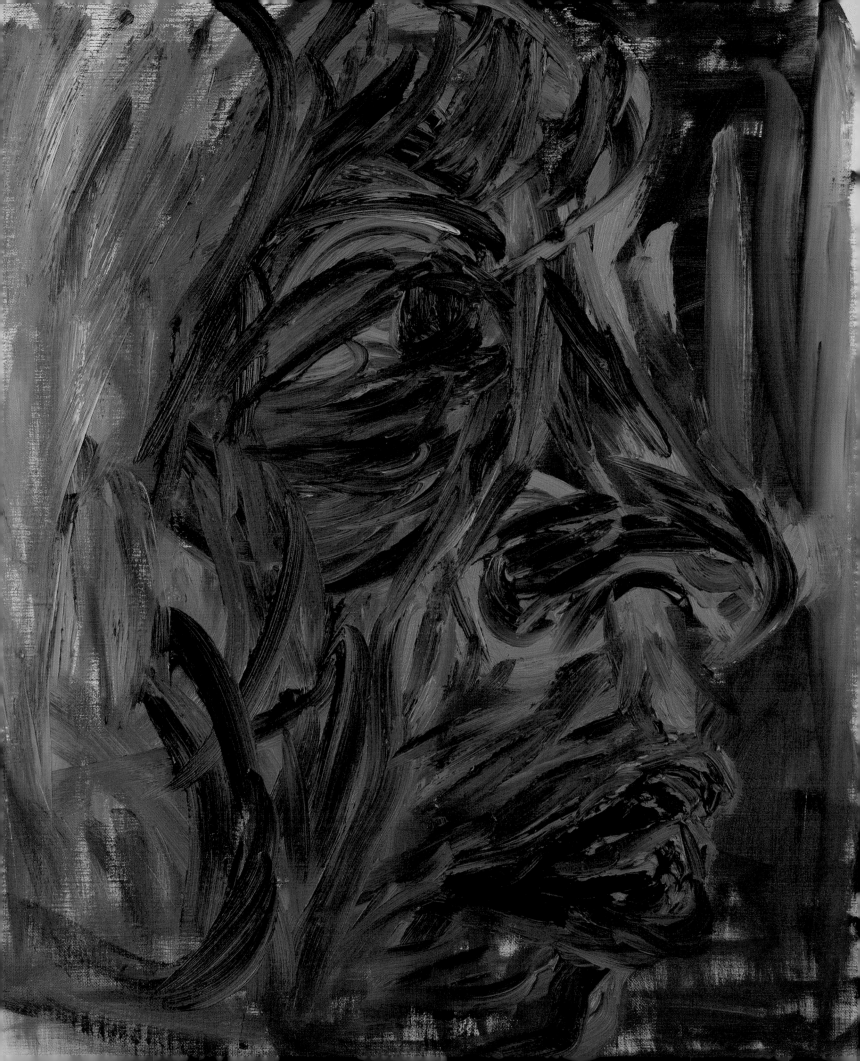

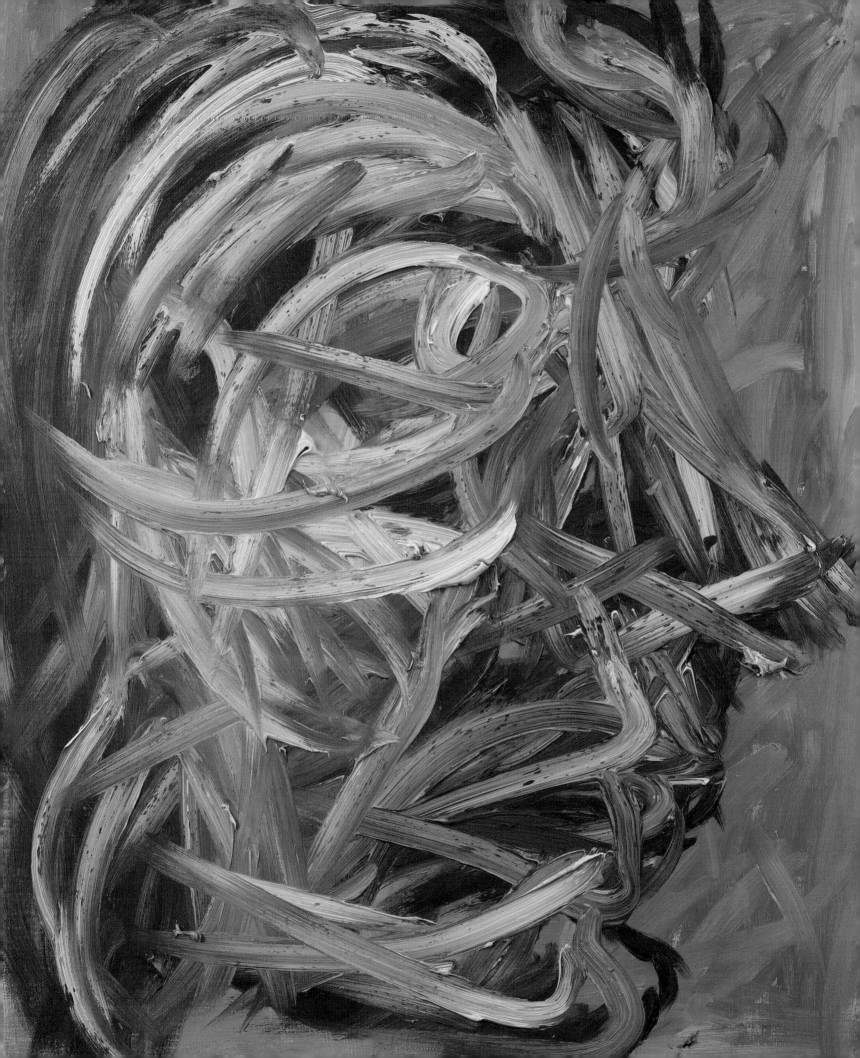

자아를 찾으려는 욕망에서 자신을 대상으로 자화상을 그리기 시작했으나 이제는 인간의 존재론적 표상인 얼굴에 대한 관심으로 확장되고 더 나아가 얼굴을 통해 인간과 조직, 사회와 세계에 대해 그는 수많은 질문을 던진다. 나는 누구인가, 우리들은 누구인가. 자기 방식대로 살기로 결정하고, 그리고 더불어 세상과 함께 이야기 나누고 싶어 하는 뜨거운 열정에 박수 보내고 싶다.

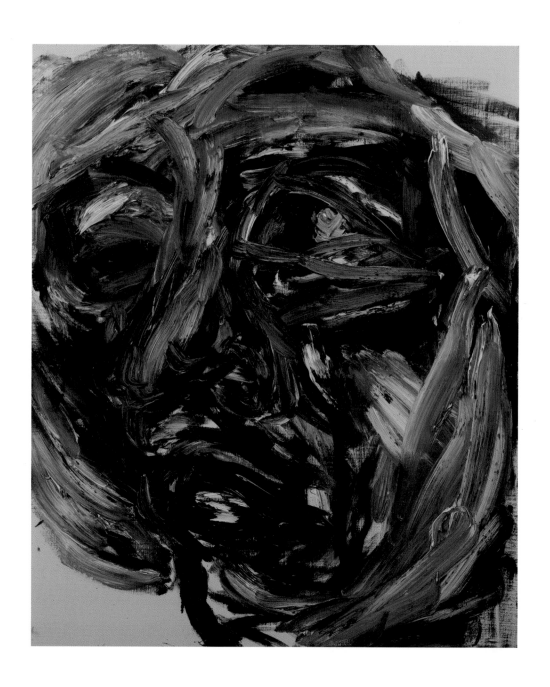

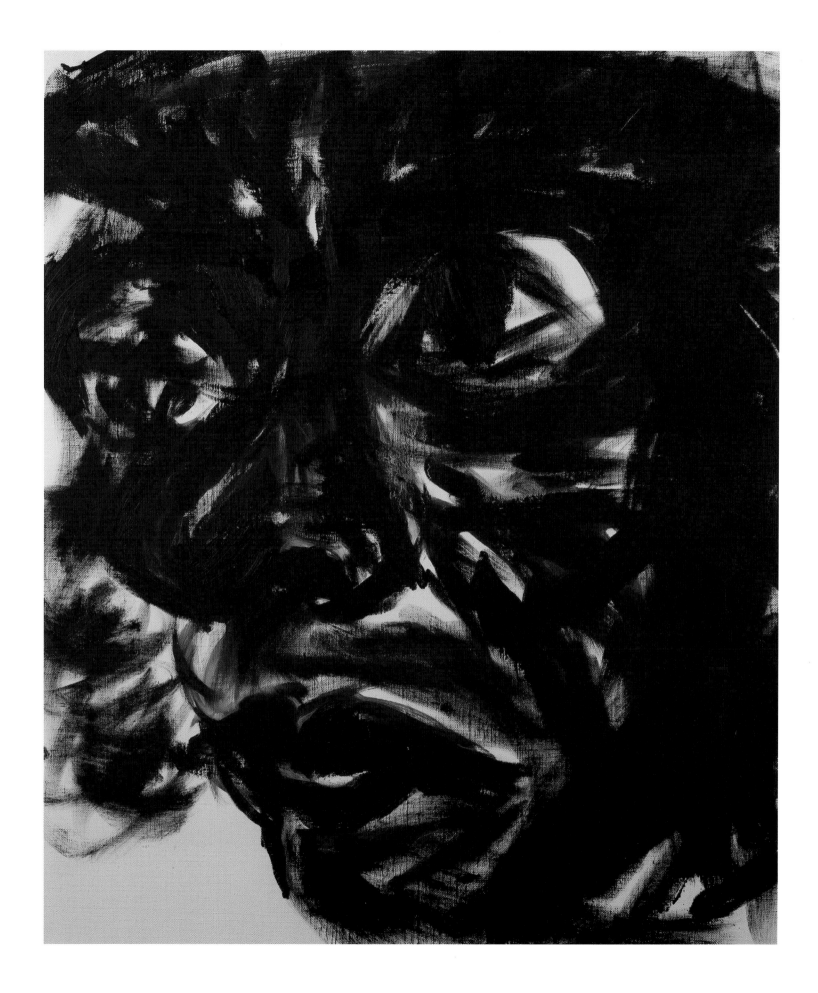

4장 존재론적 물음으로서 얼굴성 II

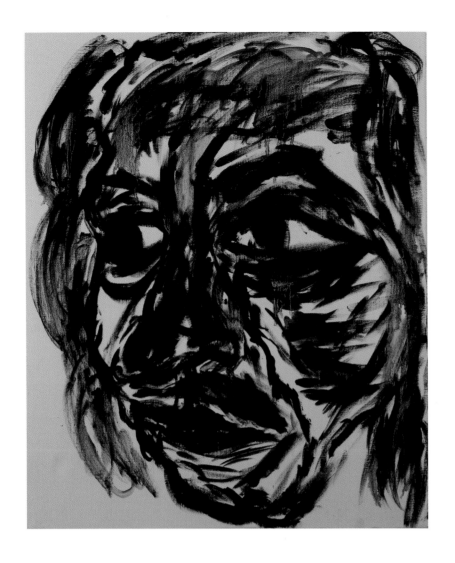

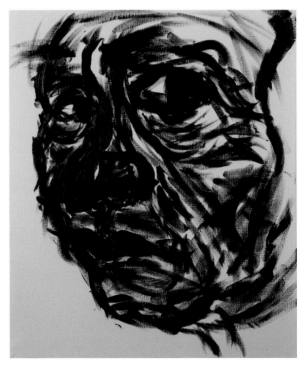

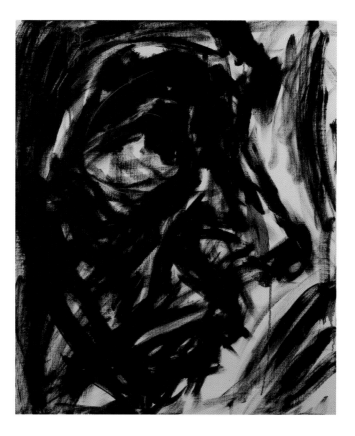

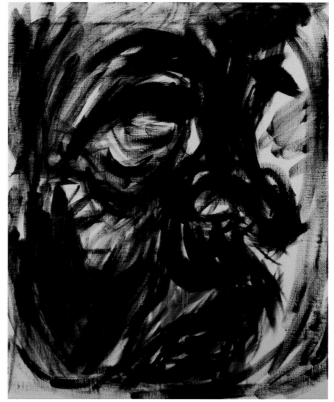

4장 존재론적 물음으로서 얼굴성 Ⅱ

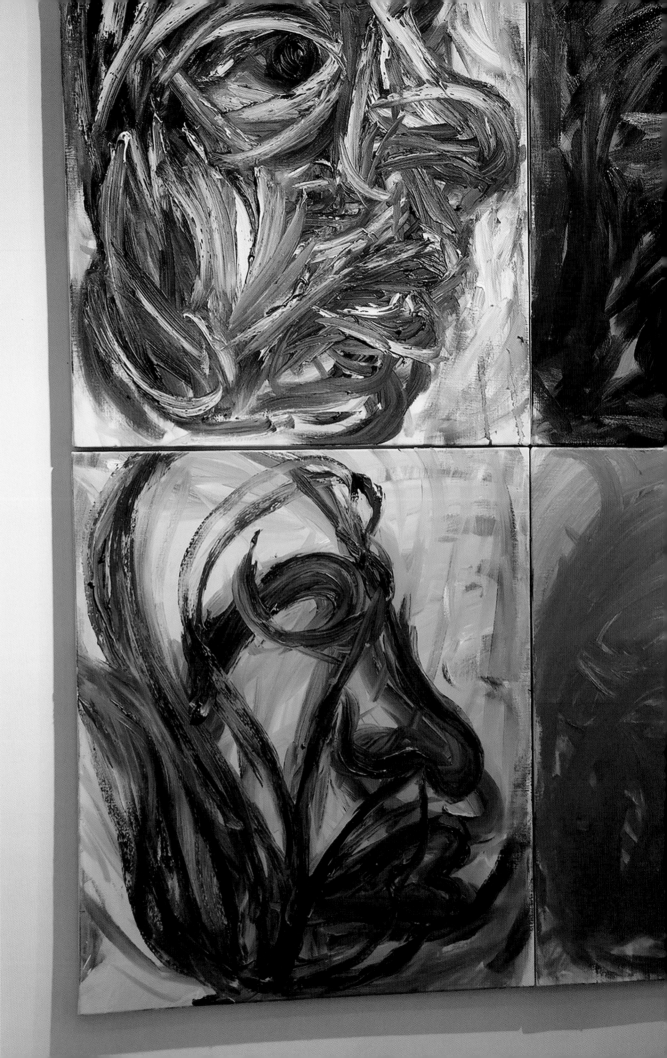

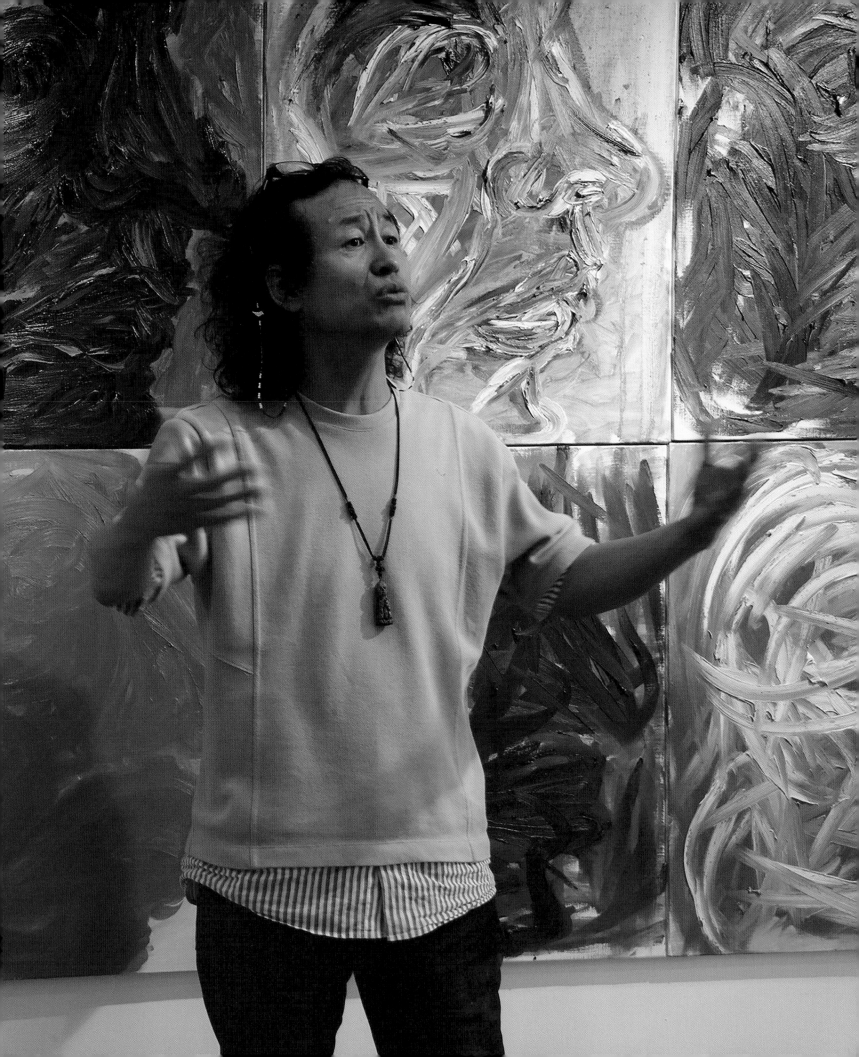

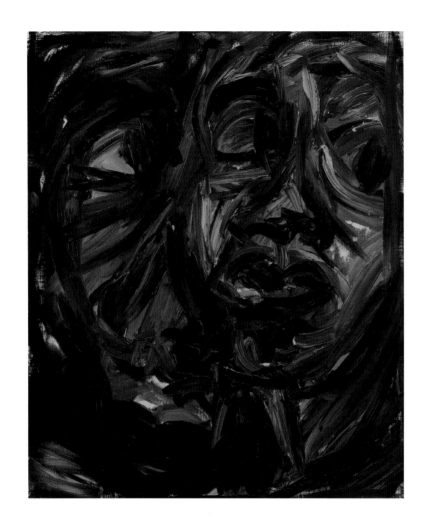

화가로서 얼굴에 대한 존재론적 물음을 던지고 풀어가는 과정에서 그 동안 인간과 조직 그리고 세계에 대해서 가졌던 인문학적, 사회학적 고민들이 또다시 난입해 들어왔다. 당혹스러웠다. 아름다움의 구원이 내게도 찾아왔나 싶었는데 삶의 고민들이 반복강박처럼 다시 밀려왔다. 그림그리기가 결코 '자유로부터의 도피'일 수는 없다는 마음의 소리에 귀 기울였다. 종국에는 내 삶의 고민들을 떠안고 풀어가는 새로운 장이 그림그리기일 뿐이라는 명령 앞에 무릎 꿇을 수밖에 없었다. 회화라는 영역에서 관념과 실천의 모험에 나서는 출발점에서 사뮈엘베케트의 다음 말을 마음에 새긴다. "예술가가 된다는 것은 아무도 실패해본 적 없는 방식으로 실패한다는 것". 그럼에도 이전까지는 조직이론가로서 중력의 영에 사로잡혀 엄숙하고 심오하며 장중한 삶을 꿈꾸었다면, 앞으로 화가로서는 가볍고 즐겁게 외출해서 존재와 깊고 강하게 마주하고 싶다. Amor Fati!

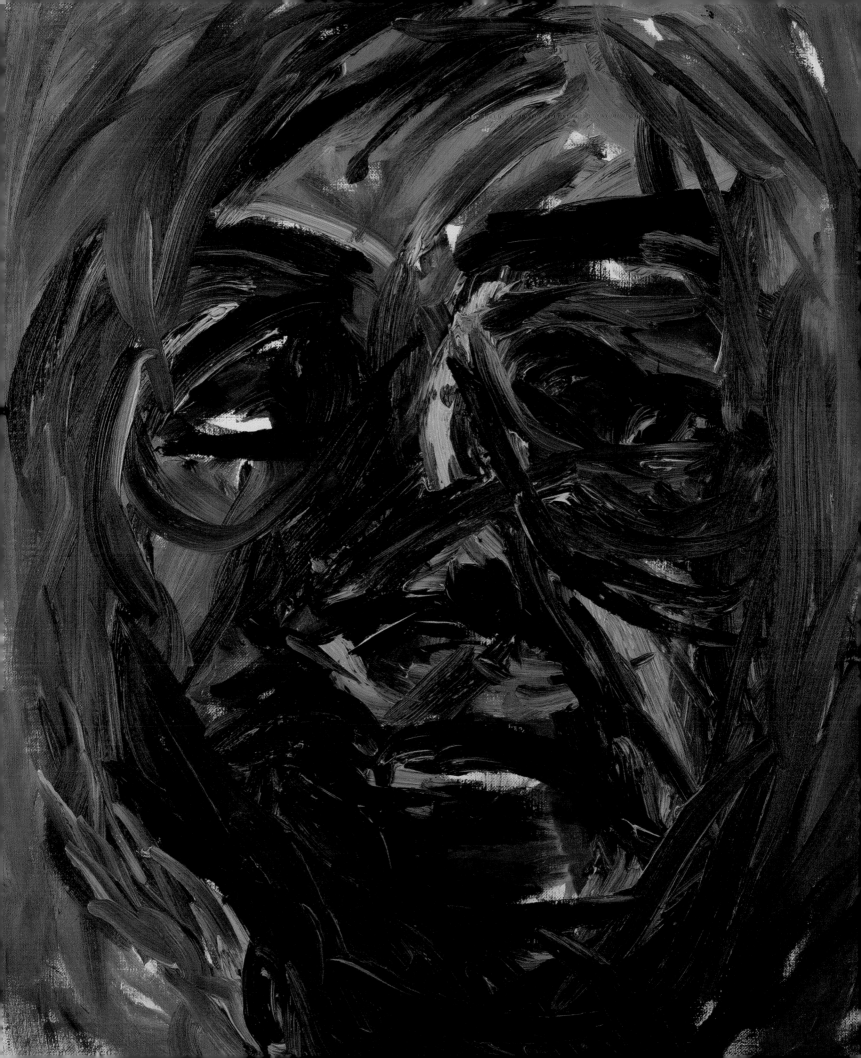

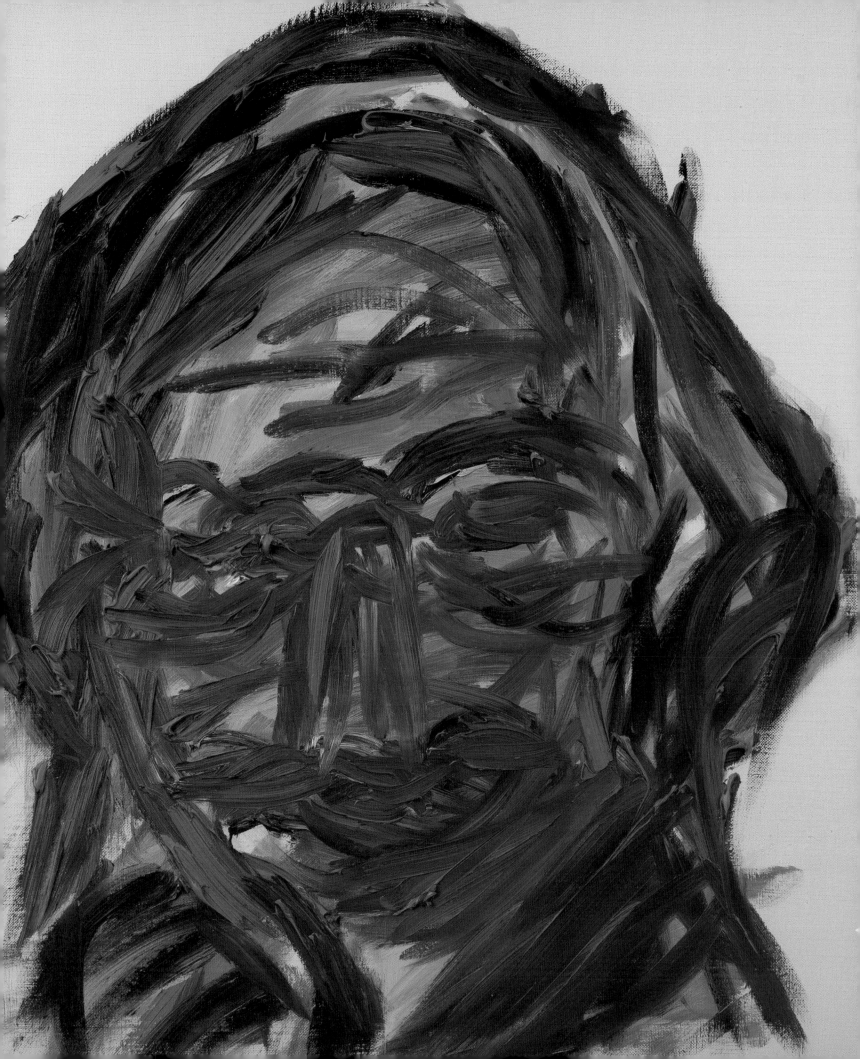

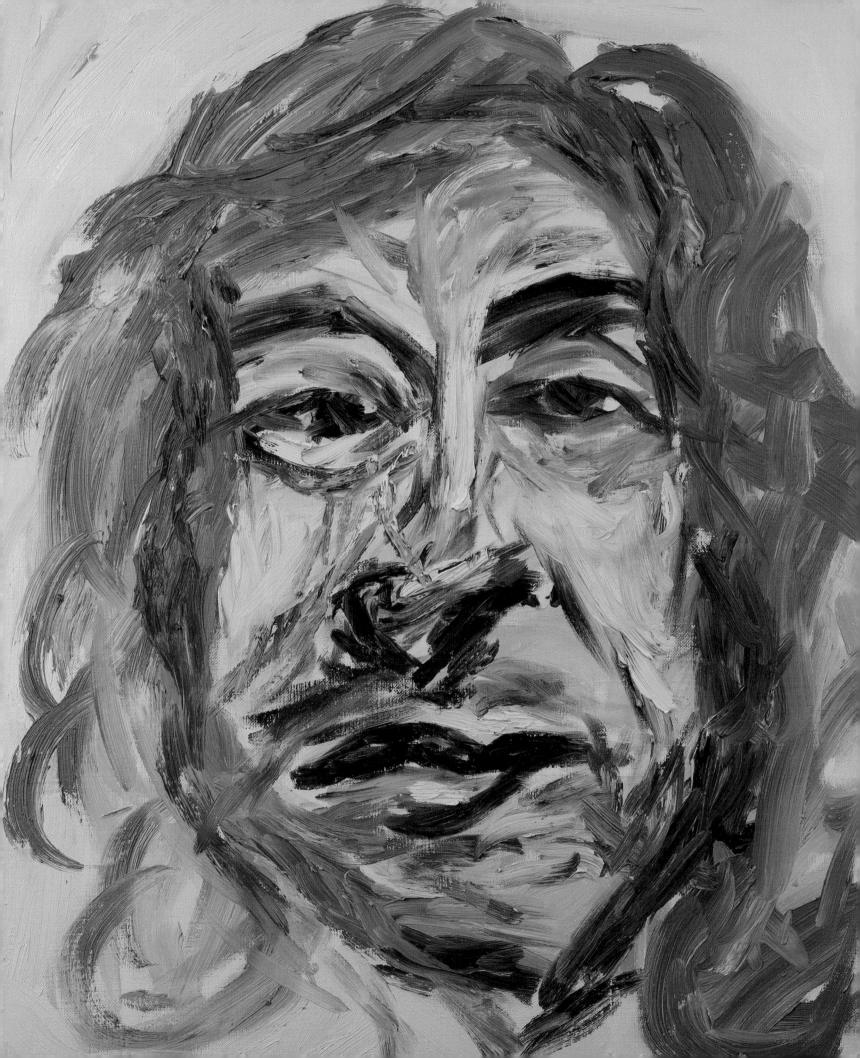

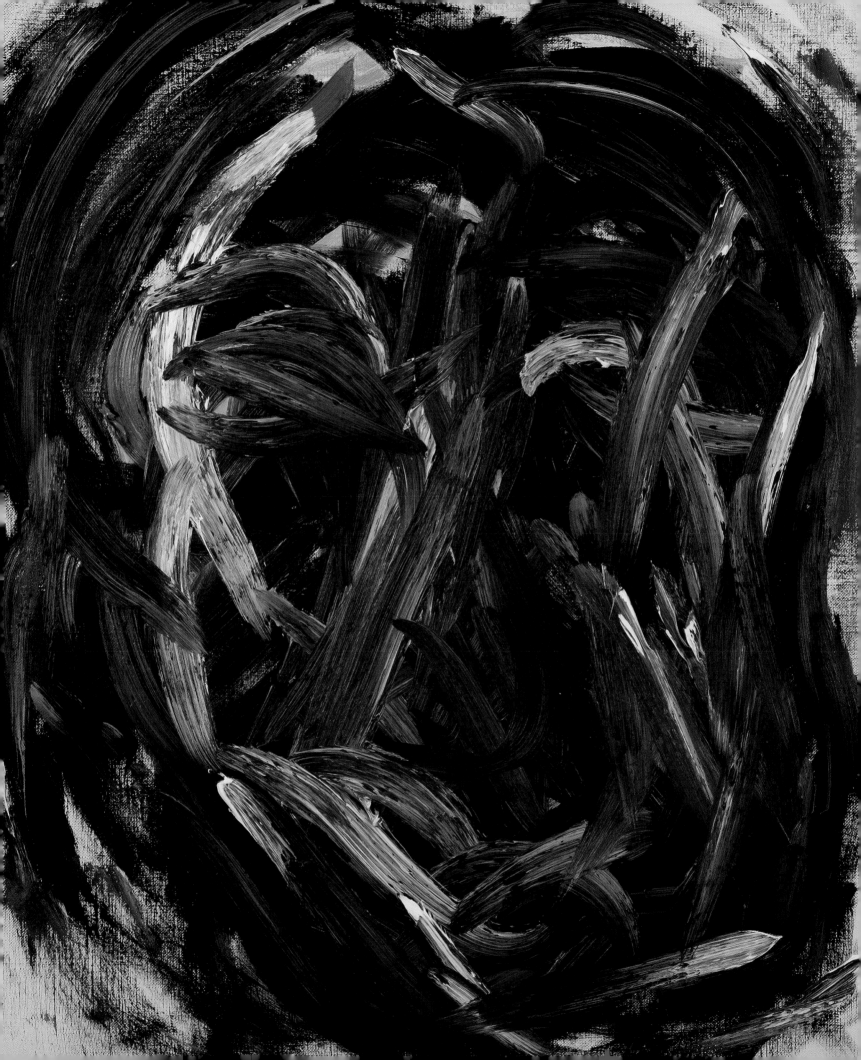

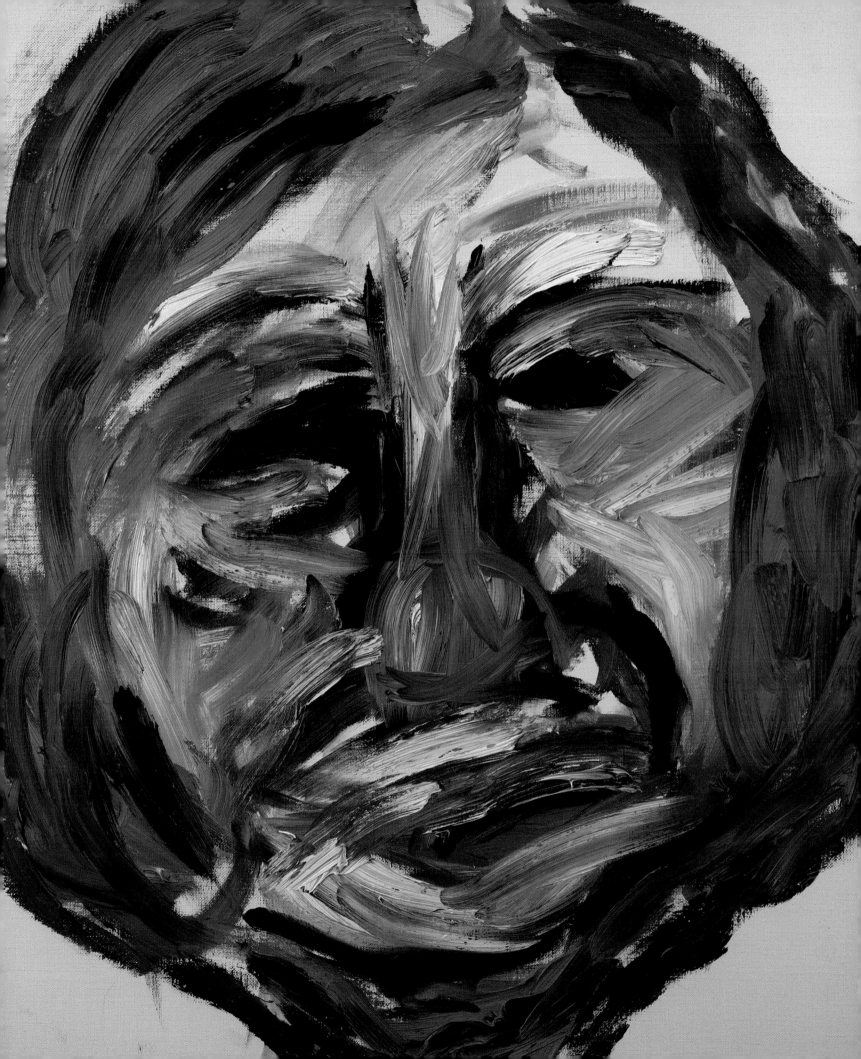

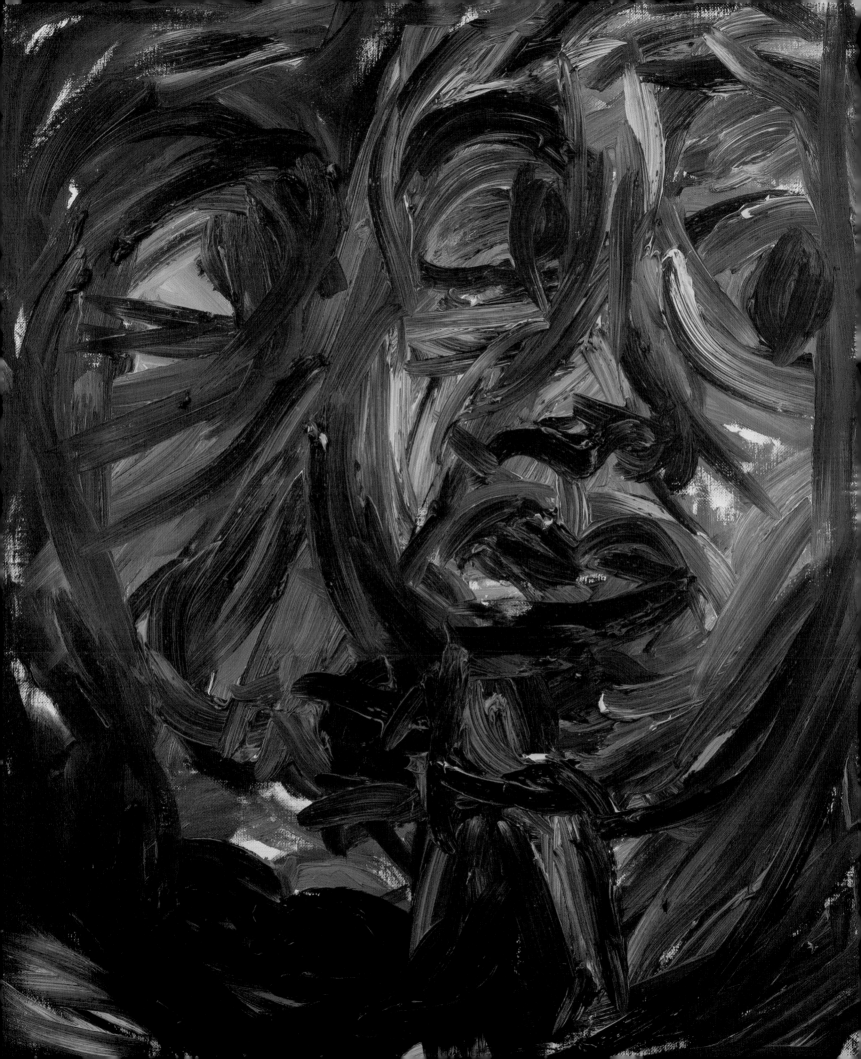

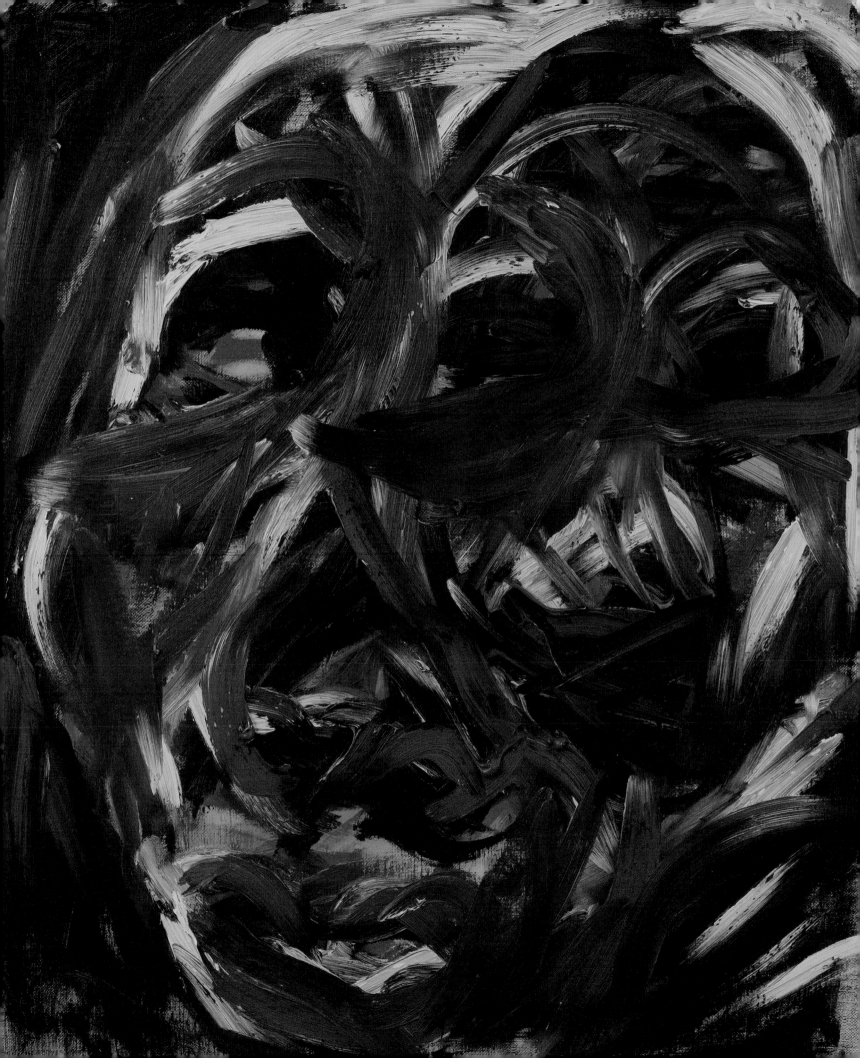

LIST OF
WORKS

5
NIRVANA

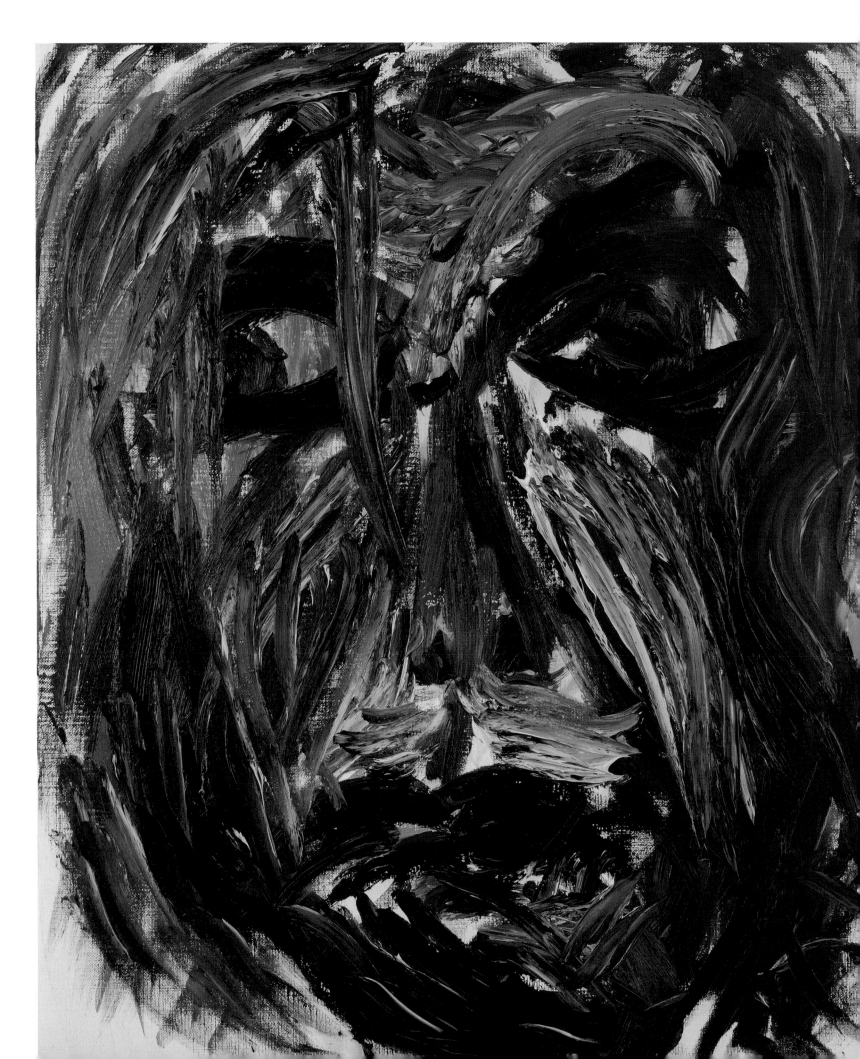

NIRVANA

칼로 춤을 추듯이 나는 그림을 그리는구나, 그것도 아주 발작적으로, 아주 광적으로, 나 자신을 망실한 상태에서 그림을 그리는 사람이구나 생각하게 되었어요.

이 글에는 4회 개인전 마지막 날 마지막 그림 설명회 현장의 생동감이 담겨있다. 한 해 동안 숨가쁘게 진행되었던 4회 개인전을 모두 챙겨주었고 가슴 깊이 응원해준, 아내의 벗 현아 선생님과 나의 동료 하환호 박사님이 그림을 내리는 아쉬움을 덜어주려 자리를 함께 해주셨다. 또 간헐적으로 소식은 듣고 있지만 뵌지 오래 되었고 누구보다 감성적이고 예술을 사랑하는 누나가 먼 길을 달려와 진심 어린 축하를 해주셨다. 거기다가 '떠다니는 구름처럼 살고 싶은 시인'도 옆 자리를 지켜주셔서 그들의 느낌에 대한 유혹을 불러일으키려 마음을 다해 멋진 연출을 해보이고 싶었던 전시설명회 자리였다.

자아의 외출 ● 1,2,3회 개인전은 주로 나와 내 가족을 자화상과 초상화 형식을 빌려 전시를 했어요. 누군가 너만을 그리지 않았느냐고 얘기할 수 있겠지만, 한 인간의 모습 안에는 다른 사람이 들어가 있잖아요. 원래 나라는 것은 없을 수도 있고 어쩌면 타자와의 관계 속에서 형성된 자아만이 있을 뿐이거든요. 나를 그린다는 것은 사실 너를 보는 것이고 너를 만나는 것이며 나와 너의 관계를 그리는 것이기 때문에, 결국은 사회적 실존을 마주하는 문제이잖아요. 사회적 실존을 마주한다 할지라도 제 안에 있는 나, 누구나 자기 안에 자기를 응시하는 또 다른 자기를 갖고 있잖아요. 3회 개인전까지의 그 아이는 응시를 하고 있었어요. 움직이지 않았어요. 그림 속 얼굴들이 어쩌면 조금 경직된 모습이었잖아요. 그것도 다른 신체부위가 제거된 채 얼굴만 있었고요. 근데 자화상 속 그 아이가 어떤 계기를 만나서 움직임을 시작하고 드디어 세상과 소통하기 위해 폐쇄된 자아를 뛰쳐나와 세상 안으로 뛰어들어간 그림이 이번 4회 개인전 작품들입니다.

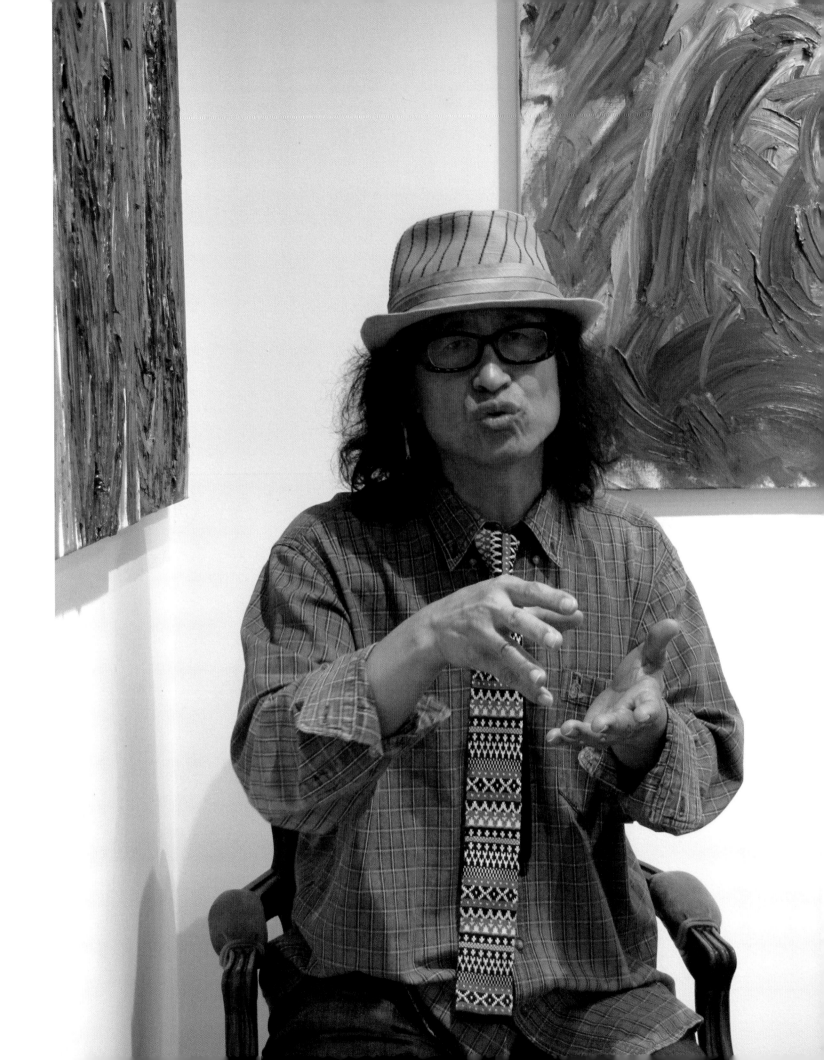

NIRVANA와의 만남 ● 1, 2, 3회 전시를 하면서 제 자신에게 느꼈던 것은 무엇이냐 하면, 아시다시피 저는 유화를 배우지 않았어요. 서예를 배웠지만 실제 붓질은 검도를 하는 붓질처럼, 검으로 때리는 붓질이거든요. 붓을 잡을 때 검을 잡듯이 하고서 이렇게 때린 것이거든요, 이젤도 있지 않고 책상 너머에 캔버스를 두고서 여기서 스윙을 하듯 이 붓을 검처럼 휘둘렀어요. 이런 나를 보고서 어떤 생각을 했냐 하면, '나는 그림을 그리는 사람이 아니라 어찌 보면 붓으로 칼춤을 추는 사람이구나, 칼로 춤을 추듯이 나는 그림을 그리는구나, 그것도 아주 발작적으로, 아주 광적으로, 나 자신을 망실한 상태에서 그림을 그리는 사람이구나' 생각하게 되었어요. 그래서 춤, 그것도 탈춤을 그리려고 마음먹고 2-3개월 동안 연구했어요. 그런데 탈을 쓴 모습에서는 감정변화를 느낄 수가 없어서 그게 내게 맞지 않다고 생각했어요. 그러다가 양효실 박사의 책 '불구의 삶 사랑의 말'을 읽고서 펑크락그룹 너바나의 Smells like teen spirit라는 동영상을 봤어요. 아마 구글에서 9억 정도의 조회수를 기록하고 있을 거예요. 영상물을 보는 순간 나도 모르게 그 속으로 빠져들어갔고 나 자신이 너바나 그룹이 되었던 것 같아요. 너바나 그룹의 공연모습에 감응되고 공명된 상태에서 영상 속 인물들을 정말 2주만에, 순식간에 형상화해 낸 회화적 결과물들이 이 전시회에 걸리게 되었어요.

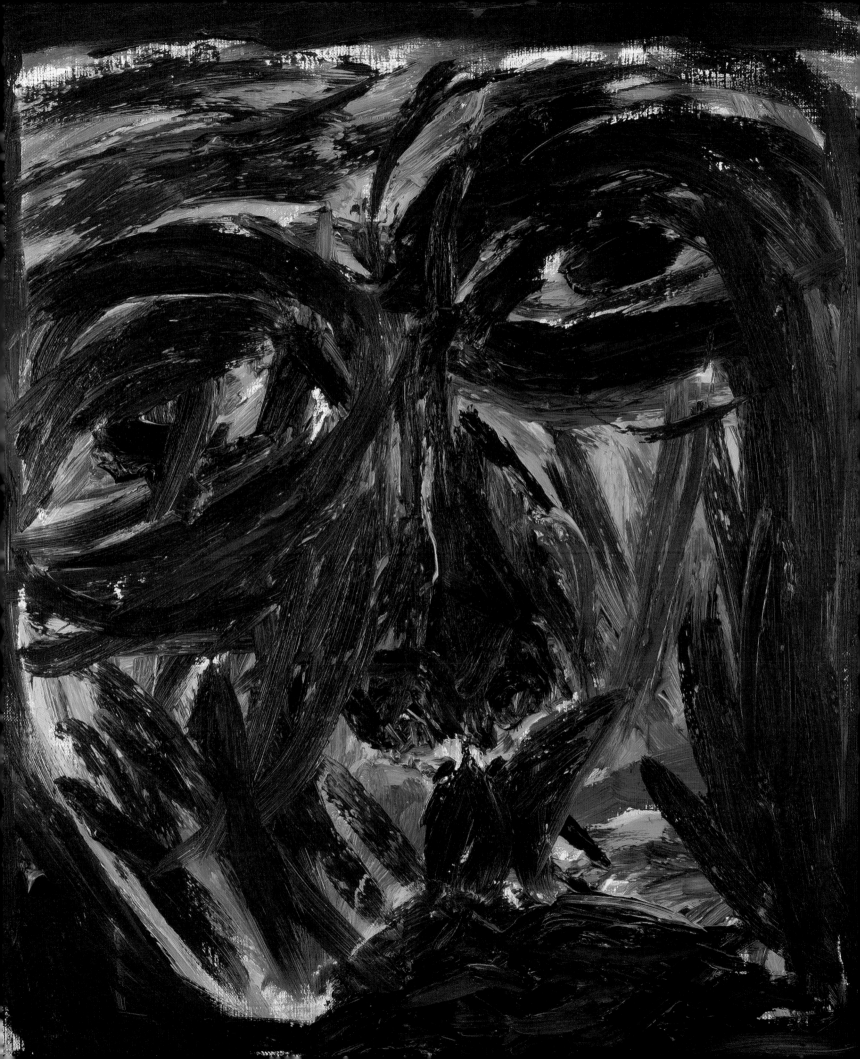

작업에 대한 태도 변화 ● 이 전시회 작품들 중 제일 먼저 그린 것이 이거예요. 내가 이렇게 4번의 전시를 연이어 급작스럽게 자주 열게 된 배경은, 그림을 그리게 된 태도가 달라진 것이고, 그것은 인간과 세계를 바라보는 저의 시선이 바뀌었다는 것을 의미해요. 그래서 태도가 달라지면 제가 회화적 평면에 가하는 물질적 사건도 완전히 변해버리거든요. 놀랍게도 완전히 다른 결과물을 제가 생산하게 되요. 1, 2, 3회 개인전도 마찬가지였어요. 저희 가족 모두 다 예술애호가이고 또 오랫동안 컬렉션을 해왔기 때문에 제 아내와 제 아이도 그림을 잘 보는 편입니다. 그림을 그리고 나면 먼저 두 사람에게 그림을 보여주는데 우연찮게도 두 사람에게 다음 전시회를 알리는 첫 그림을 그려서 보여주고 나면 매번 그림이 아닌 것 같다고 그랬어요. 2회 때도 그렇고 3회 때도 그렇고. "아빠 실망하지마 전시회가 끝난 지 얼마 안 되었잖아. 좀더 열심히 해봐", "그림이 아닌 것 같으니 여보 더 그려봐", 이런 식의 말을 해요. 이번에도 그려놓고 보여주니 또 두 사람이 그림이 아닌 것 같다고 그래요. 그때 장모님도 와계셨는데 똑같은 말씀을 하세요. 저는 무엇인가 내 태도가 반영된 결과물이 나왔다 라고 생각했어요. 그때 나는 '아 이게 왜 나왔지, 내가 다시 이렇게 그릴 수 있을까' 이런 질문을 던졌어요.

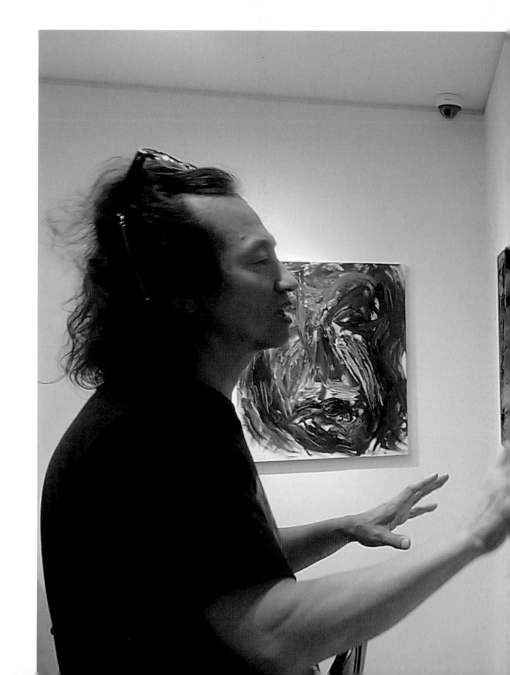

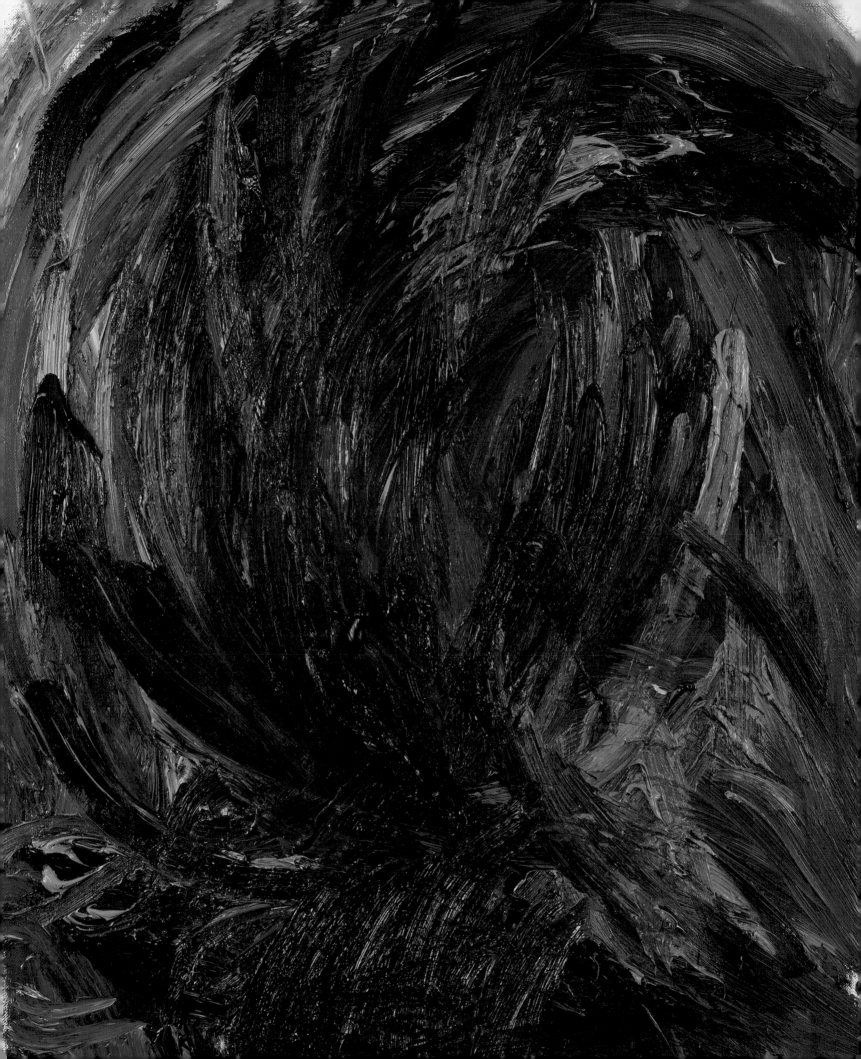

저항문화로서 펑크 ● 그 동영상의 첫 구절이 '총을 장전하고' 라는 말로 시작되어요. 총을 장전하고 그 구절을 이해하기 위해서는 대중문화의 역사를 알아야 해요. 원래 대중문화에서 60년대를 지배 했던 저항문화는 히피문화예요. 히피문화는 부르주아 개인주의적 지향성을 펼치는 건데 자본주의에 의해서 문명화되었던 것들에 대해 거부하면서 젊은이들이 서구적인 의미에서 자연으로 돌아가자 라고 외칩니다. 그리고 인간의 삶도 자연스럽게 살아가자. 그러니까 우리에게 가해지는 작위적인 억압을 벗어나서 섹스도 프리섹스를 하고 마리화나도 피고 매우 자유분방한 개인주의를 표방했죠. 그 후 70년대 저항문화가 펑크예요. 펑크는 우리나라 말로 불량아를 뜻한다고 그래요. 우리나라도 도시 재개발을 할 때 가난한 지역이 대상이 되잖아요. 70년대 영국의 재개발지역도 마찬가지였어요. 그 도시재개발을 하기 전까지의 노동자들에게는 자기도 열심히 노력하면 자본주의에서 부자가 될 수 있고 성공도 할 수 있다는 생각이 있었지만, 도시재개발로 삶의 조건들이 완전히 소거당해버린 상태에서는 희망마저도 가질 수 없게 되었어요. 노동자들의 자식인 노동자청년, 그들의 문화가 펑크고 그들은 더 이상 희망이 없는 세상에 대한 부조리, 절망, 허무 이런 것들을 폭발적으로 자기 음악으로 표현하게 되는데 그게 펑크락의 출발이예요. 그래서 그네들은 무대 안에서 공연할 때도 막 자기의 감정에 못 이겨서 기타를 다 부셔버리고 무대설치물들 속으로 자기 몸을 던져버려요. 그러니까 고통스러운 자기를 표현하거든요. 사실은 보면 비극이거든요.

디오니소스적 도취와 아폴론적 환영 ● 비극적인 상황에서 열광하는 것은 어떤 면에서는 디오니소 스 도취 상태이거든요. 그리스 비극공연이 자취를 감춰서 어떤 것이 그런 내용인지 알지 못하지만 그것을 이후의 다른 공연들에 비춰보면, 나는 너바나가 진짜 그리스의 비극공연이 아닌가 하는 생각이 들어요. Smells like teen spirit 라는 동영상에서 얼핏 보면 밴드 멤버들은 물론이고 관객들도 기쁨에 겨워 황홀경에 도달한 상태에 있는 것처럼 보여요. 하지만 사실 그들은 자신들이 안고 있는 엄청난 삶의 아픔들을 이성이 만들어낸 언어와 음악이라는 가상적 틀 내에서 해소하려 애쓰고 있는 것이잖아요. 니체는 인간의 예술을 디오니소스적 도취를 아폴론적 환영으로 펼쳐내는 것으로 보았어요. 저는 너바나 공연에서 그것을 보았는데, 어쨌든 첫 구절에서 '총을 장전하고' 라는 말은 내가 느끼는 사회에 대한 부조리, 기성체제에 대한 거부감 이런 것들을 통해서 체제를 사살해버리고 싶은 마음이기도 하지만, 다른 한편으로는 직면한 고통을 못 견뎌내고 내가 아무리 노력해도 더 이상 희망이 없는 내 자신에 대해 총을 나한테 겨누고 싶은, 나를 죽여버리고 싶은 그런 상태라고 받아 들여졌어요. 제가 어린 시절 중학교 때 많이 맞은 이유가 일기장에 자살하고 싶다고 써서 그랬어요. 박사과정 때도 어떤 충동 때문인지 모르지만 아파트 벽면을 넘어서 자살 행동을 하려는 것을 느낄 때가 있었거든요. 제 경험과 겹쳐지면서 저한테 이 구절이 절박하게 다가왔어요.

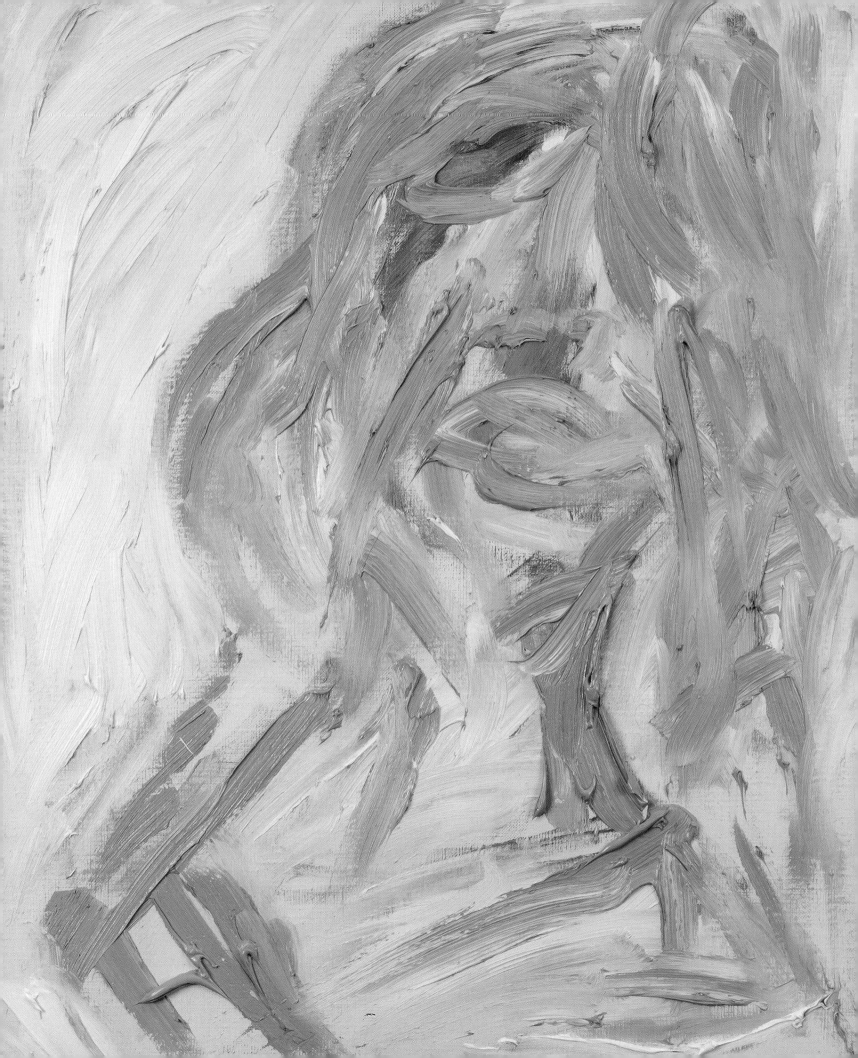

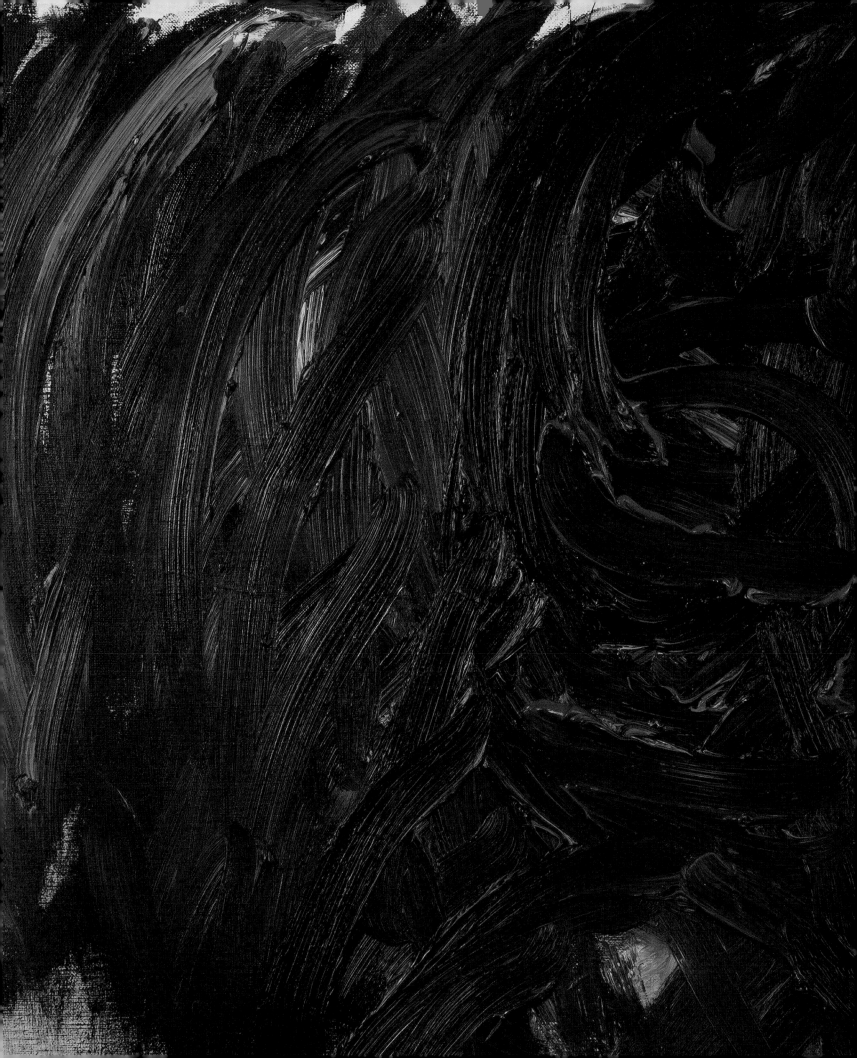

사라진 신체 위에 남은 감정(보컬) ● 사람이 너무 흥분을 하게 되면 감정만 남지 자기 몸은 사라져버리잖아요. 저도 모르게 그림을 그렸는데 개체가 가지고 있는 신체의 규정성들이 사라지고 감정만 남아 있게 되었어요. 그리고 처음에 그림을 그릴 때는 팔레트에 물감을 짜서 그렸어요. 그 다음에는 튜브에서 짜서 바로 붓으로 그림을 그렸는데, 이 그림부터는 그리기의 대상과 내가 완전한 혼연일체, 하나가 되고 싶다는, 동질적 감정과 느낌 속으로 빠져들어갔어요. 그냥 바로 내가 느끼는 순간 즉발적으로 캔버스와 내가 하나되어야 하니까 이때부터는 우발적으로 손으로 그리게 되었어요. 4회 그림이 이런 방식으로 시작되었어요. 말씀 드린 것처럼 어느 순간 손으로 그렸는데 코도 아니고 눈도 아니고 총알도 아니고 어쨌든 묘하게 그려졌어요.

개체성의 해체와 흐름(드러머) ● 너바나 동영상에서 사실은 제가 제일 많이 빠져들어갔던 것은 드러머였어요. 근데 이 그림은 드러머는 아니예요. 드러머의 드럼치는 상황이예요. 이거는 드러머고 다른 건 드럼이고 저것은 또 다른 악기예요. 근데 드러머도 드럼도 다른 악기도 나도 모두 사라지고 하나가 되는, 한 몸이 되어가는 상태예요. 대상들 간에 구분이 지어지지 않잖아요. 그것이 더 극단화되면 이런 방식으로 완전히 흐름 속으로 들어가버립니다.

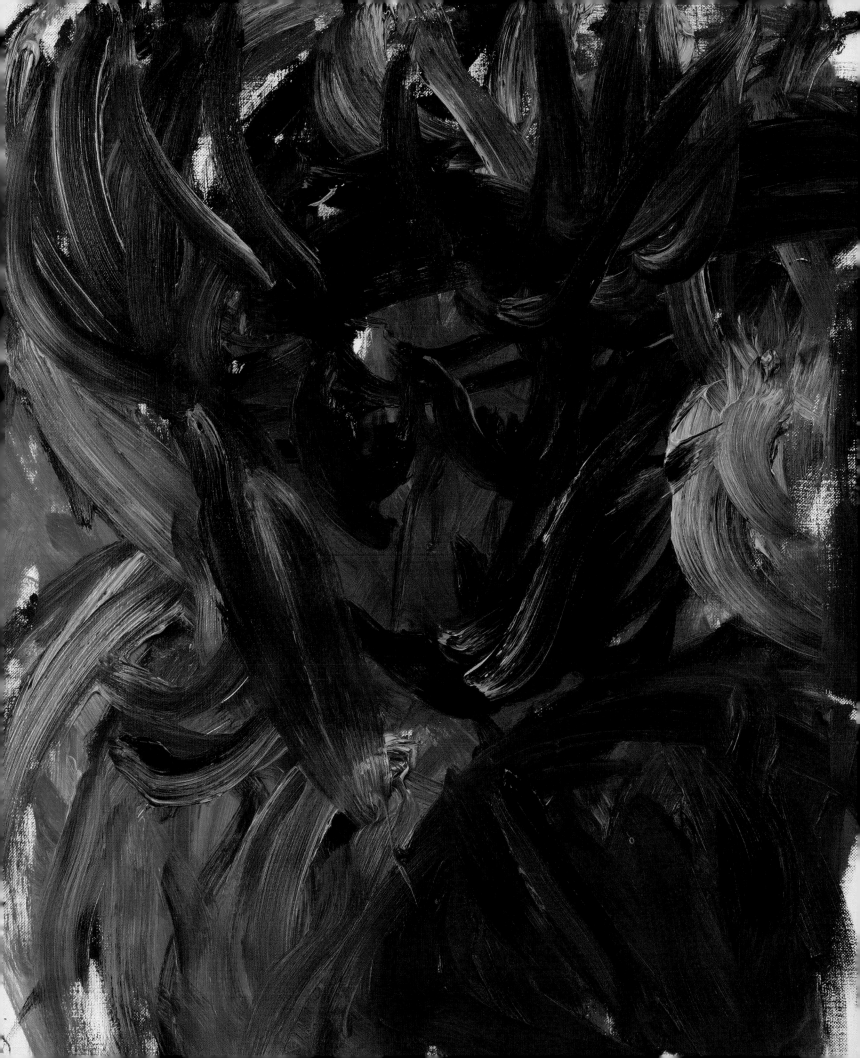

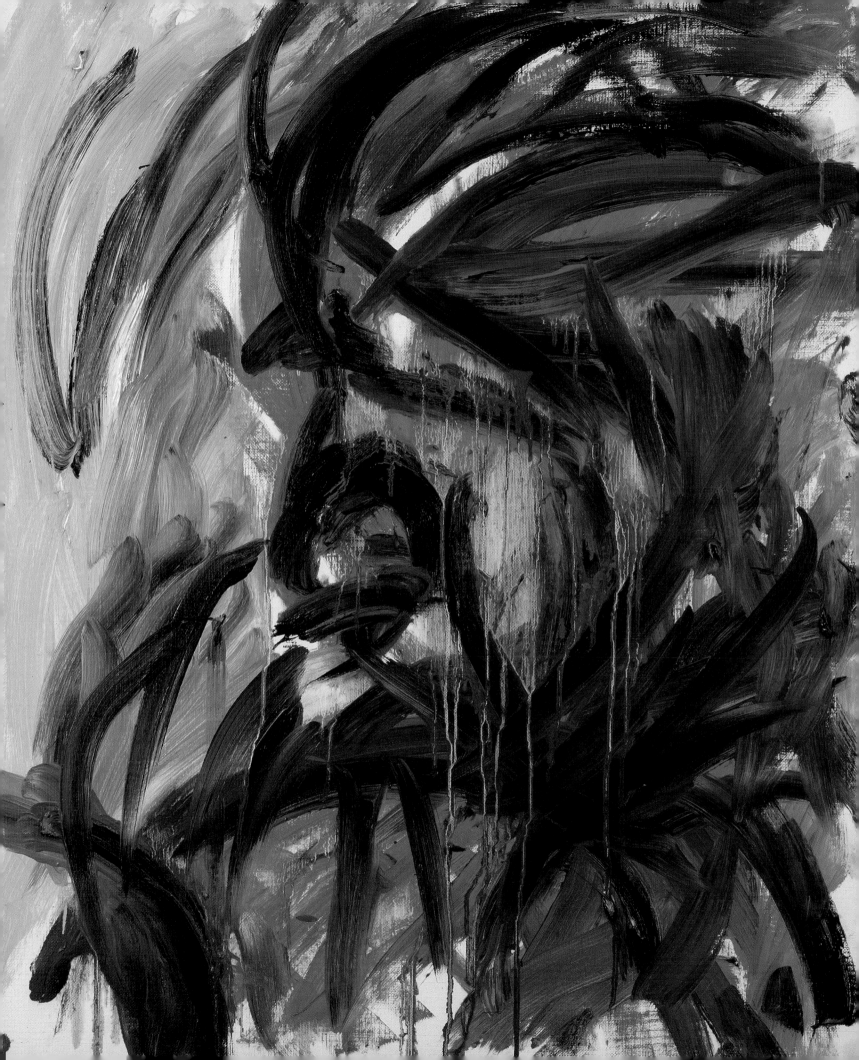

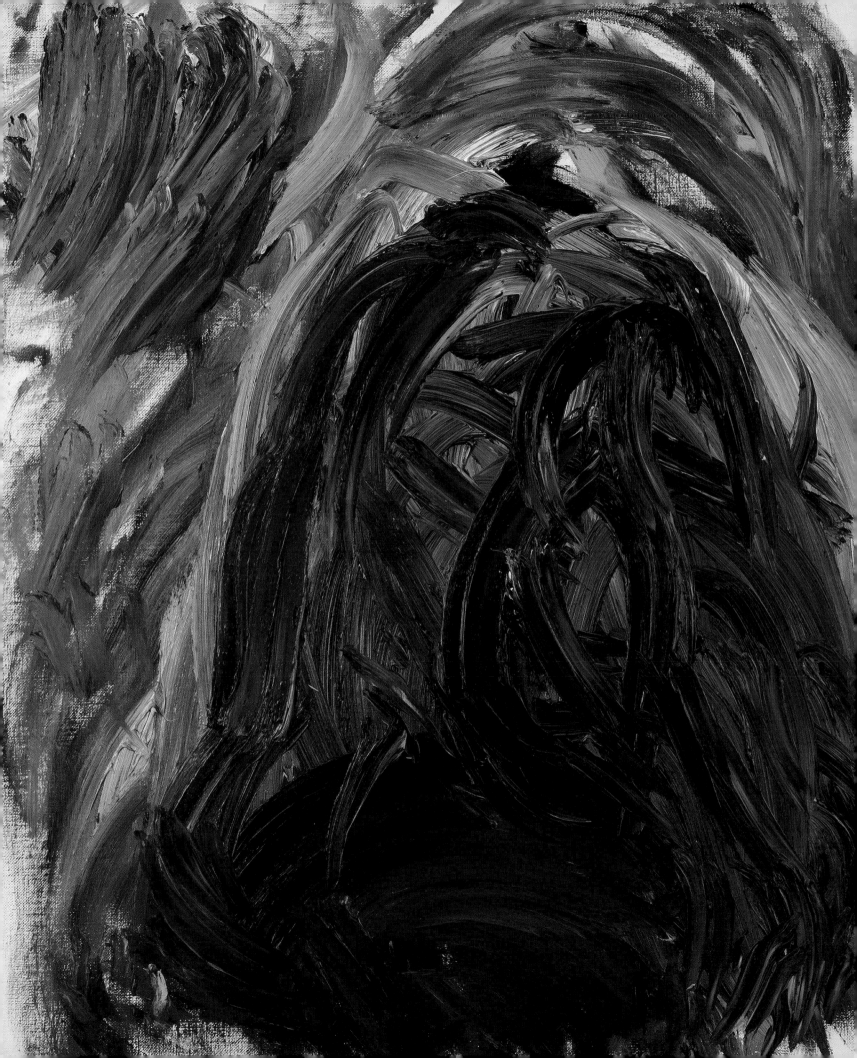

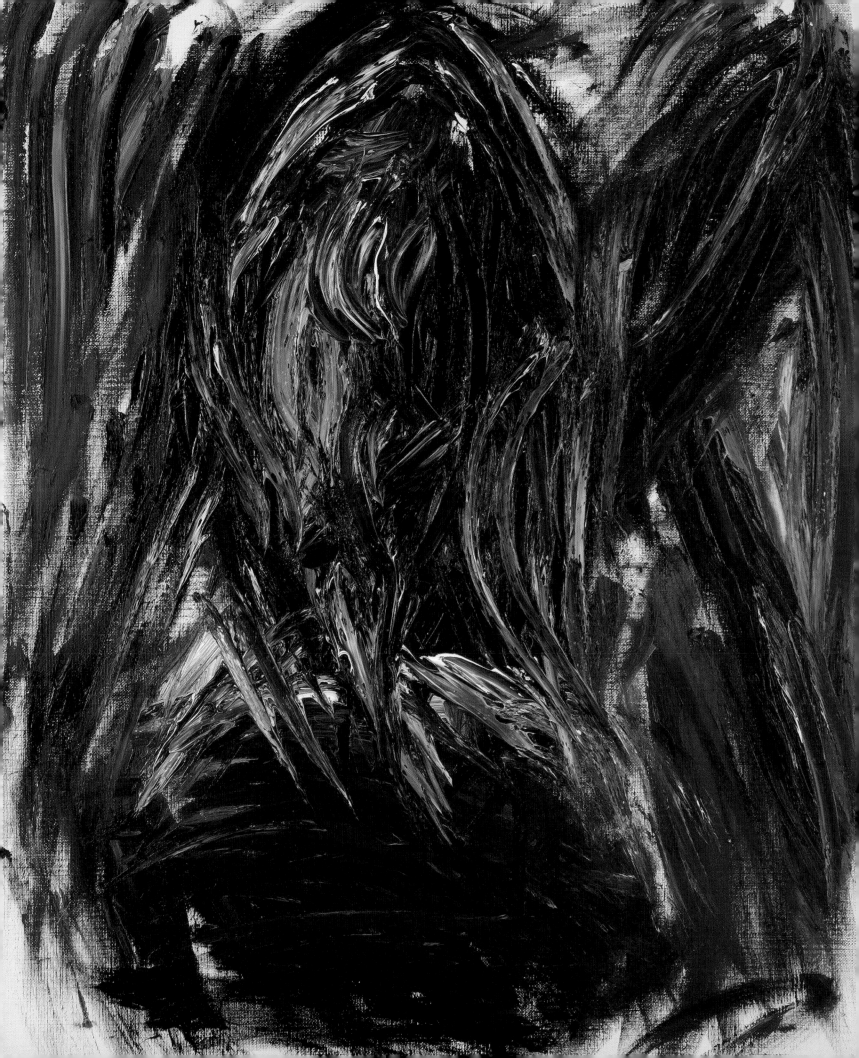

존재자와 존재 ● 개체성, 개체의 구분이나 분별, 규정성은 싹사라지고 흐름만 남게 되는 그림이 그려졌어요. 한 9점쯤 그려졌을 때 이 그림이 그려졌고, 여기에 많은 충격을 받았어요. 대체 이게 어떤 그림이 그려진 건지, 무슨 현상이 발생한 건지 무척 당황스러웠죠. 철학적으로 존재자와 존재를 구분하는데 존재자는 개체성이 남아있고 존재에서는 개체성이 사라지거든요. 개체성이 있는 존재자에 대한 나의 시각과 관념이 이제 존재에 대한 의문과 고민으로 넘어가 버리고 내가 존재자에 집착했던 것에서 존재 그 자체를 표현하고 싶은 욕망으로 이행한 건 아닌지 이런 생각이 얼핏 들었어요. 자연스럽게 '존재는 이렇게 표현하는 것이 아닌가' 하는 느낌을 갖게 되었어요. 그런 고민들이 회화적으로 보면 너무 멀리 나간 생각이 아닌가 싶었어요. 여기서 내가 더 가버리면 완전히 보이지 않는 세계를 그려야 하는, 형상 없이 보이지 않는 세계를 그려야 되는 지점으로 가게 될 것 같은데, 그런 상황은 너무 빠르고 위험하다고 느꼈어요. 내가 4회 전시회라는 일종의 프로젝트를 무사히 수행하려면 여기서 멈추어야 한다고 생각했어요. 더 이상 회화적으로 나아가는 걸 멈췄어요.

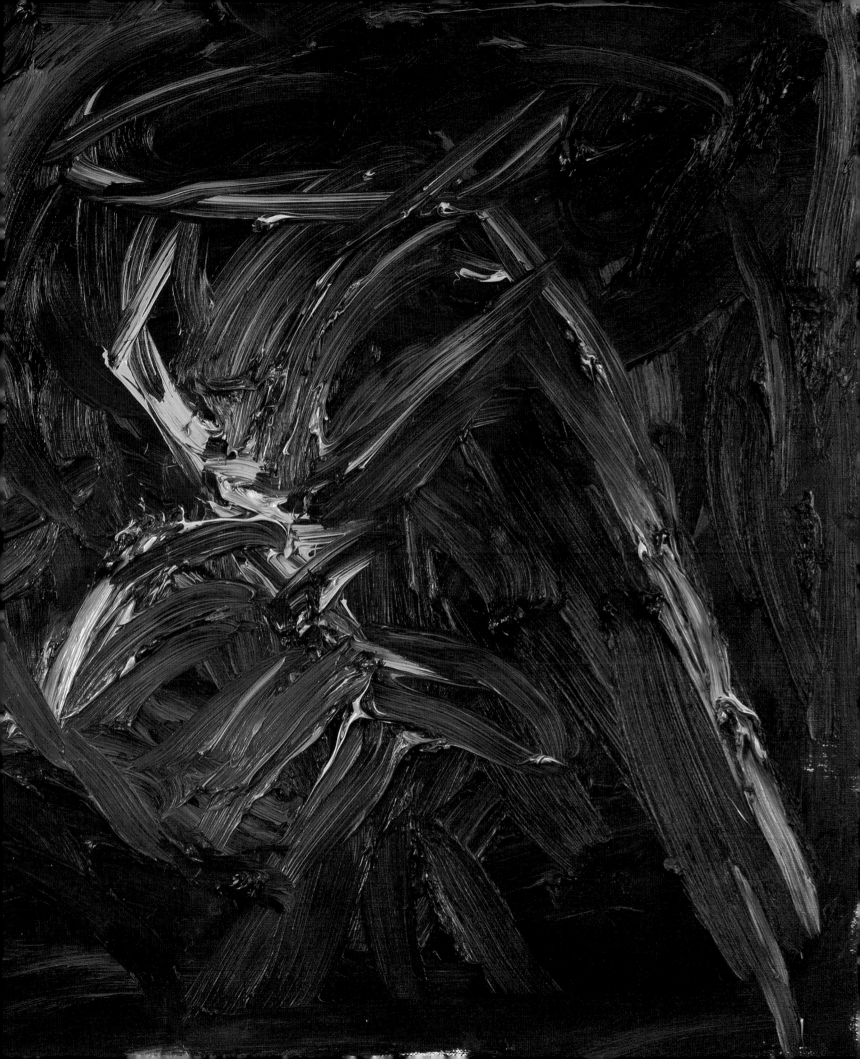

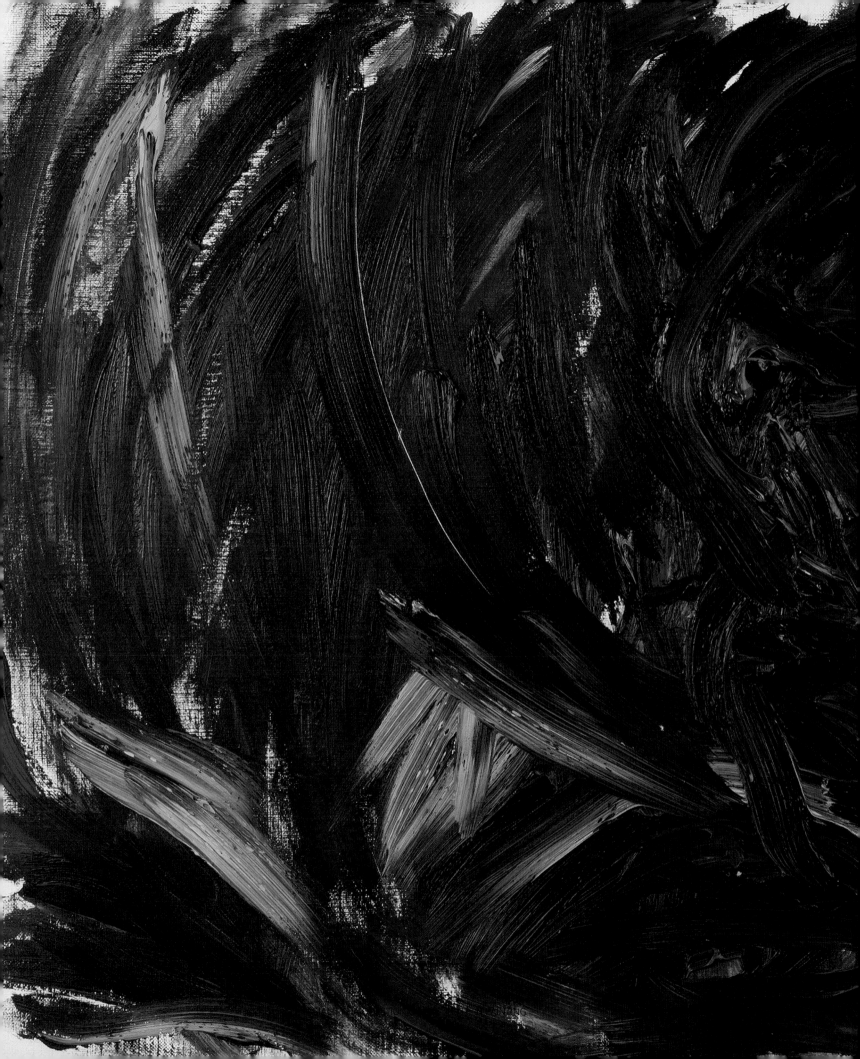

즉흥적으로 느끼고 즉발적으로 그리기(보컬) ● 그 다음에 여기서 멈추고 보컬을 그리게 되었어요. 그림을 그리는 그 순간에 영상 속 무대에서 퍼포먼스를 하는 보컬에게서 받는 느낌을 정말 내 방식대로 표현해봤어요. 스케치도 없고 정확한 심상도 떠오르지 않은 상태에서 몸 가는 대로 그리게 되는, 결과적으로 즉흥적으로 떠오르는 느낌들을 즉발적으로 표현해낸 거예요. 슬픔에 젖어 울부짖고 절규하듯 노래하는 커트코베인이 되어 동영상 속 그의 신체 리듬과 강도와 속도에 공명하며 캔버스에 칼춤을 추어댔어요.

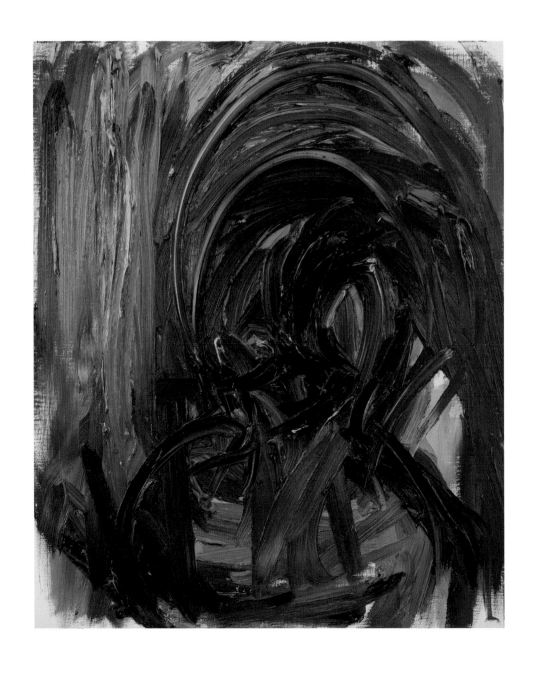

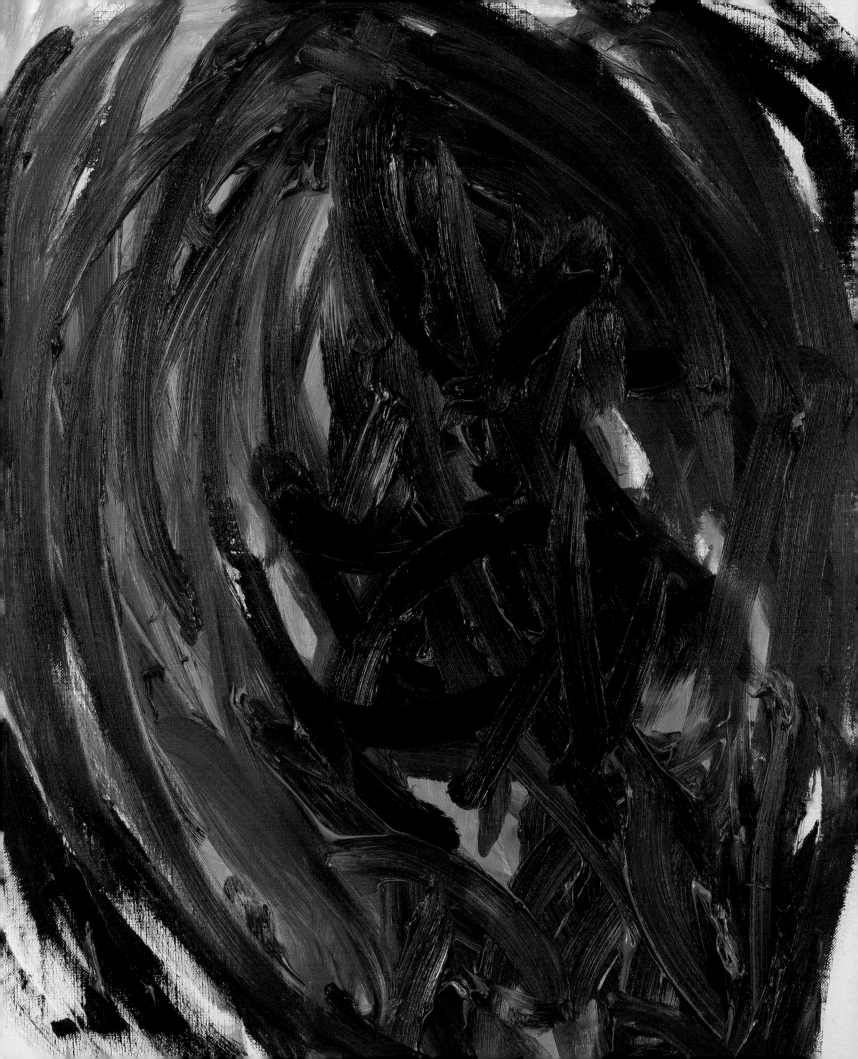

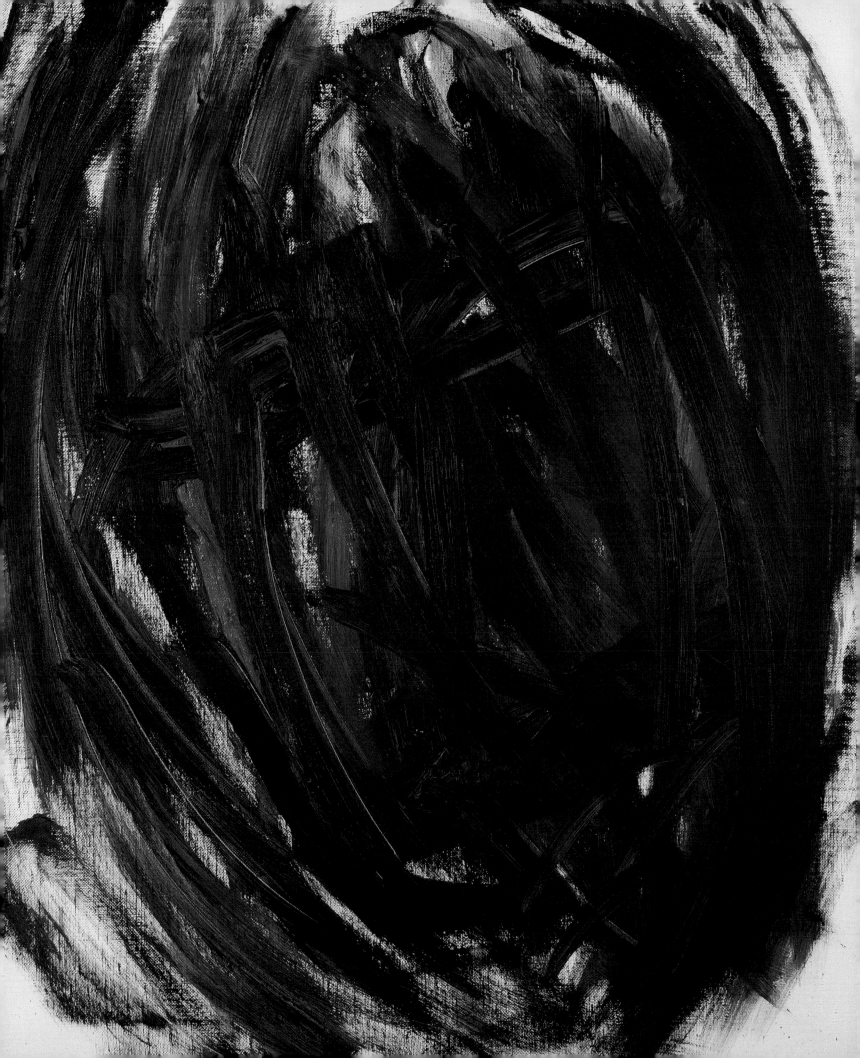

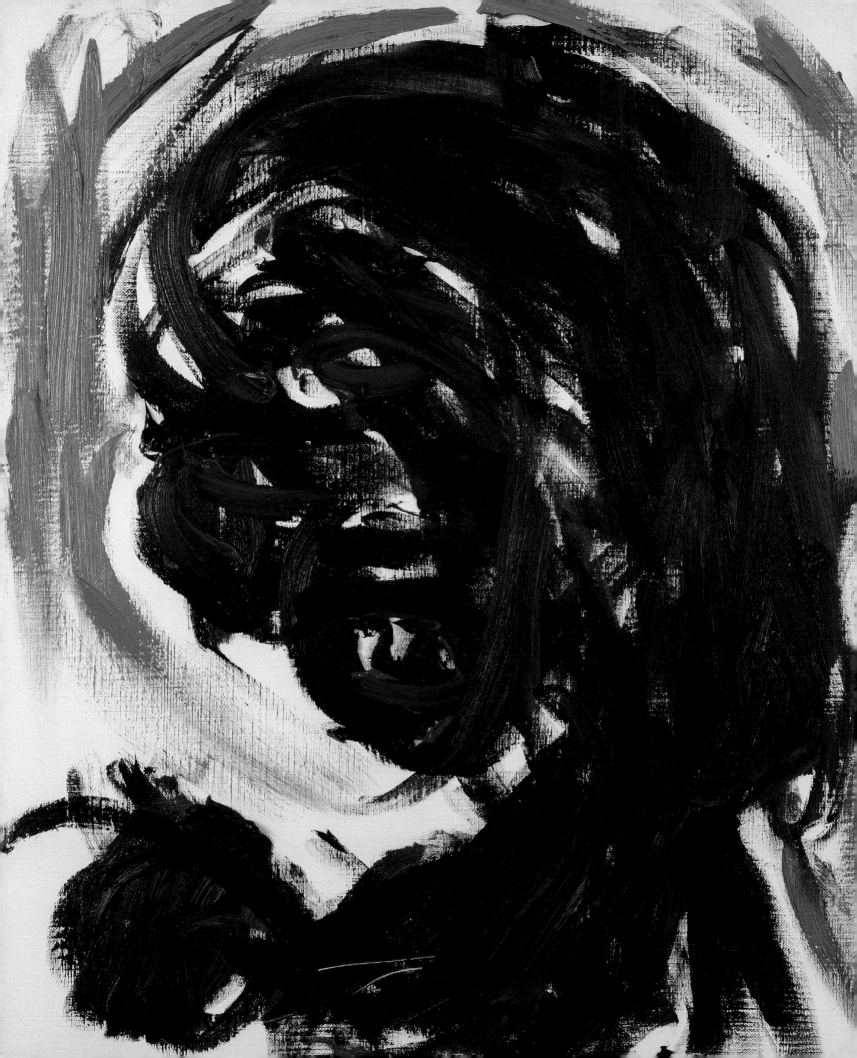

코드화된 몸짓에 감춰진 욕망(치어걸) ● 그리고나서 이제 영상물 속 치어걸을 그리게 돼요. 우리가 일반적으로 농구장이나 축구장에서 치어걸이 자유롭게 춤을 춤추는 것처럼 보이지만, 사실은 매뉴얼화된 춤을 추는 것이거든요. 어찌 보면, 조직에 의해 강제된 감정표현 규범을 연출하고 있다는 점에서 치어걸을 감정노동자로 보아도 큰 무리가 없을 듯해요. 얼핏 자연스러워 보이는 우리 삶이라는 게 사실은 사회적 코드와 규범에 의해 길들여진 것이잖아요. 사회적 코드를 수행하면서 모범시민이 되어 가는 것이잖아요. 몸짓이라는 것도 사실상 그런 것에 불과하거든요. 첫 번째 치어걸 그림은 기계적인 율동의 느낌이 나게 좀 경직적으로 표현했어요. 그런데 막상 두 번째 치어걸을 그리려고 하는데, 혼자 춤을 추는 무희를 보니까 그렇게 코드화되고 규범화된 춤을 추는 이 치어걸 안에서도, 우주의 에너지나 생명에너지가 몸 안을 타고 흘러다니고 있는 것처럼 느껴졌어요. 세 번째 치어걸을 그리면서는 그런 느낌이 더욱 심하게 들었나봐요. 외부로 부터 신체에 가해지는 사회적 구속들을 확 벗어 젖히는 이미지로 그녀를 표현한 걸 보면 말입니다. 다음에 자신의 신체를 매개로 우주와의 교합을 욕망하는 치어걸을 네 번째로 그리게 되었어요. 이 네 점의 치어걸 그림들은 서로 시간을 많이 두고 그려진 것이 아니예요. 하루 만에 흐름을 타고 네 점을 그려내고 사후적으로 이런 방식으로 해석한 거죠. 그 당시에는 그저 동영상 속 무희들의 몸짓에 대한 나의 느낌을 즉발적으로 표현해내야 한다는 생각밖에 없었어요.

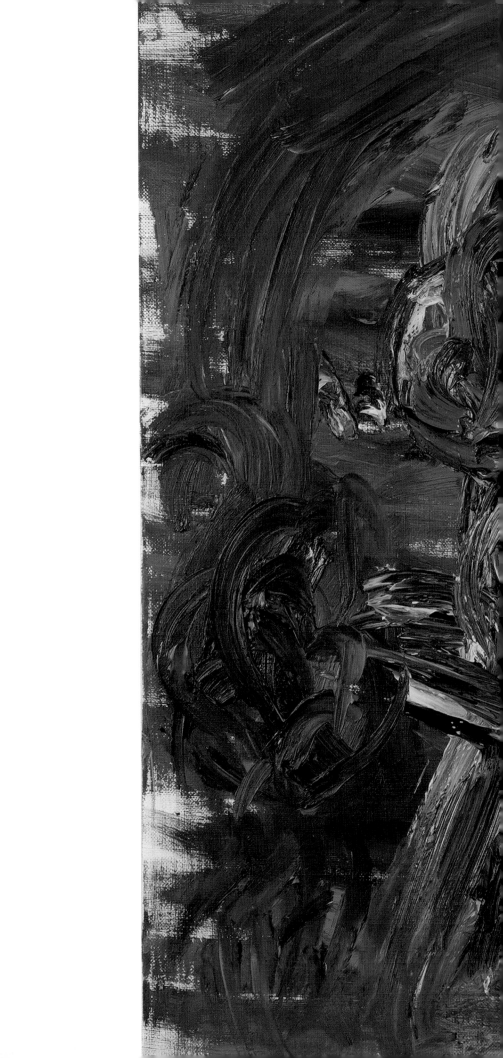

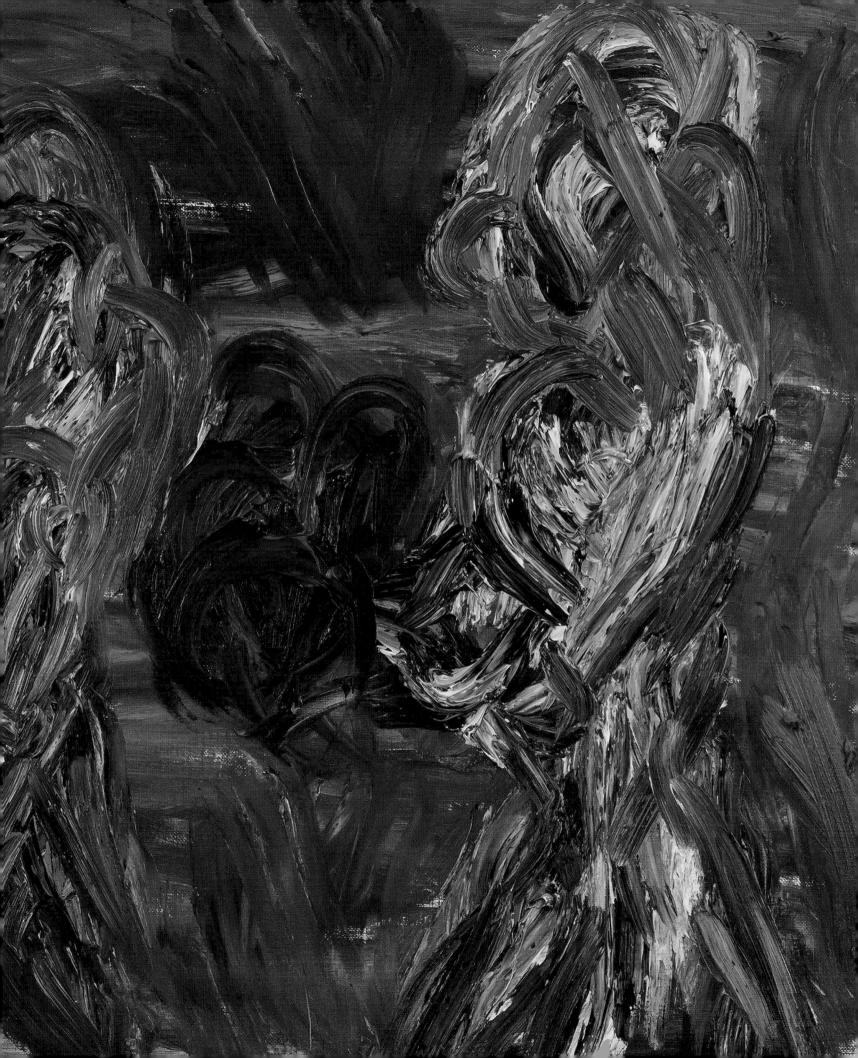

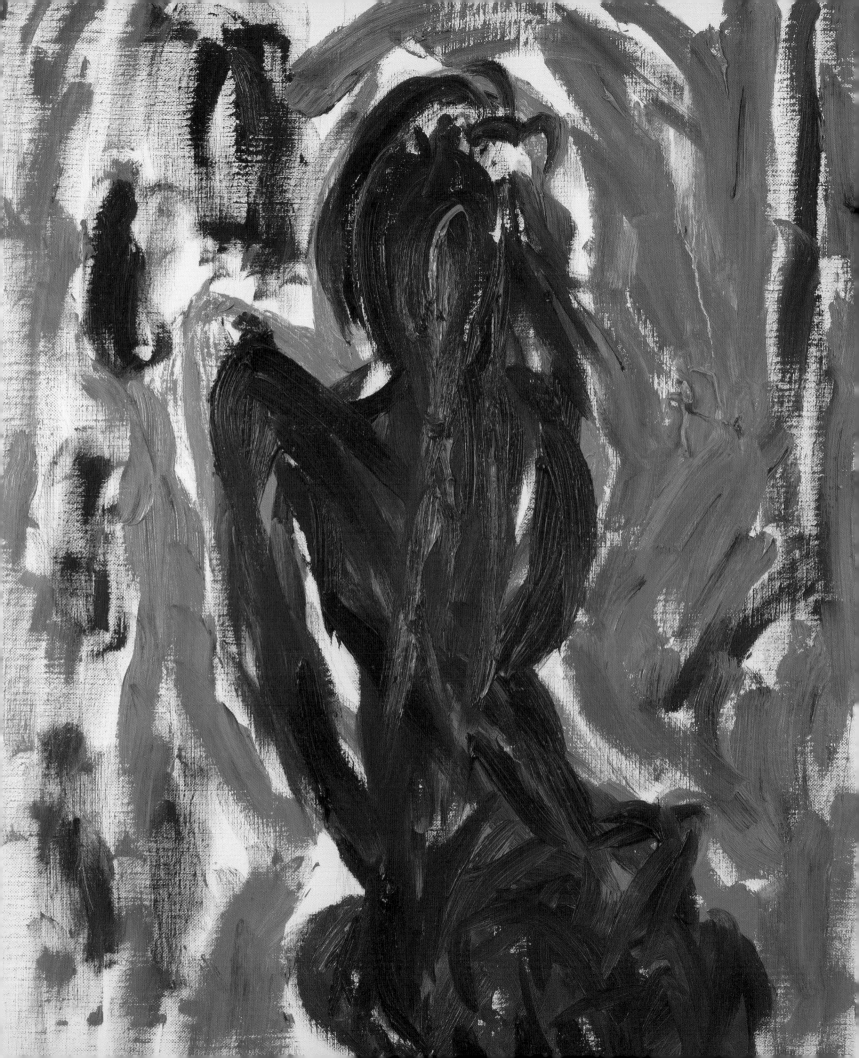

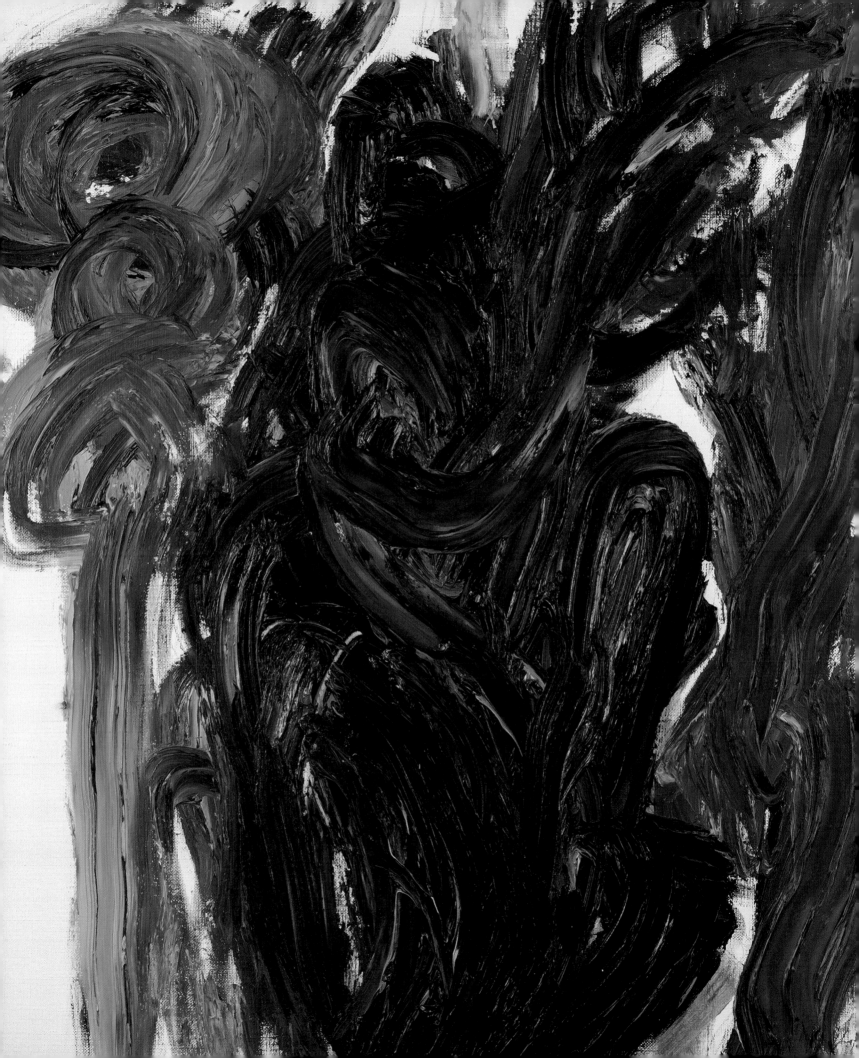

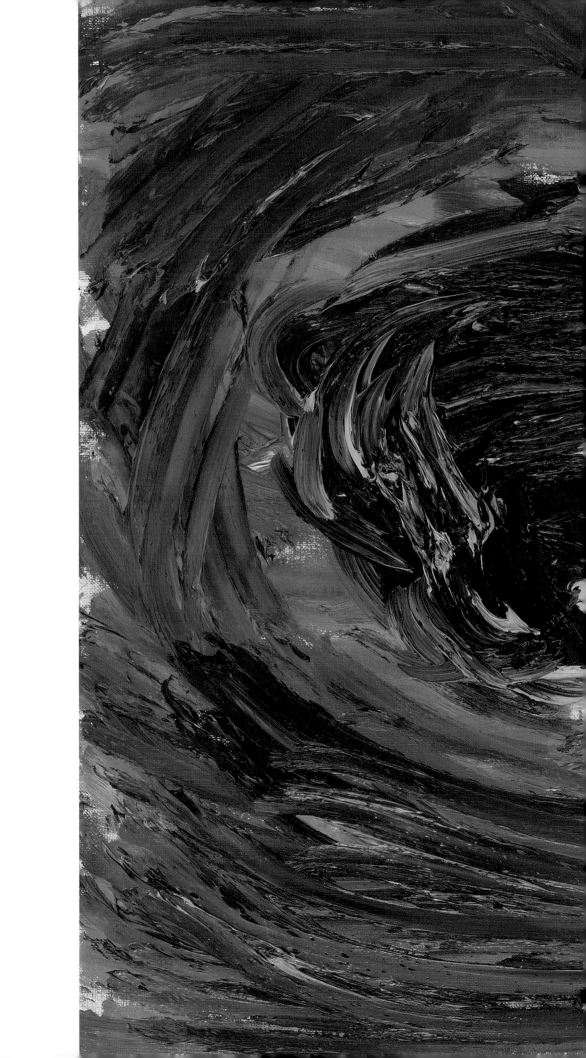

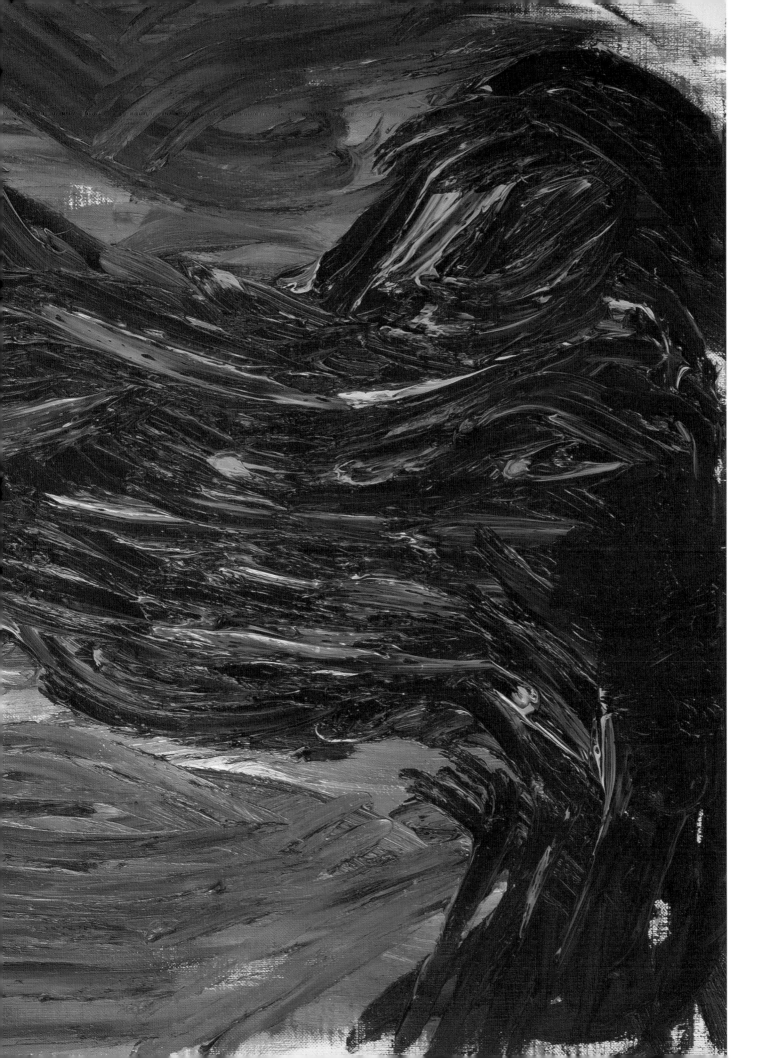

억압적 국가장치(청소부) ● 치어걸들 다음으로 그린 것이 청소부예요. 동영상 속에서 보면 일종의 무대장치는 농구코트인데 그곳은 정동의 장소이고 자유의 상징이기도 해요. 막대기 하나 들고 체격이 큰 청소부가 건들건들거리면서 걸어가는데, 저는 그 모습에서 그 막대기에서 폭력을 느꼈어요. 아버지가 직업이 경찰관이셨고 제가 아버지의 부당한(?) 지시를 잘 따르지 않은 편이어서 부모님한테도 많이 맞았지만 그보다는 학교에서 선생님들에게 많이 맞았어요. 저 같은 경우는 항상 규범화되거나 코드화된 행동에 대해서 저항을 하니까, 많이 맞았어요. 중 1 때 기억이 제일 생생해요. 그 당시에는 아마 선생님들이 학생들의 저축장려에 대한 압박을 받았던 것 같아요. 담임선생님이 종례 시간에 학생들에게 저축을 장려하시곤 했는데, 저희 집이 가난하지는 않지만 타지에서 형과 함께 자취생활을 할 때여서 저축을 할 형편이 못되었어요. 그래서 선생님의 여러 차례 저축권고에도 마지막까지 저축할 수 없다고 손을 들었던 것 같아요. 교무실 불려가서 야단 맞고 매 맞고 근데 하필이면 담임선생님 과목이 미술이어서 그 뒤로 그림과는 아예 담을 쌓고 살아왔던 것 같아요. 또 중학교 2학년 때도 공부는 잘하는데 무슨 일인지 정확히 기억은 안 나지만 담임선생님 뜻을 거슬러서

몽둥이로 맞아서 종아리가 터진 적이 있어요. 고등학교 때는 수학시간에 당연시 받아들여지는 수학적 가정을 선생님에게 증명해 보여달라고 해서, 건방지다고 주먹으로 맞았어요. 재미없는 수학 시간이어서 졸고 있는 학생들이 제가 맞는 소리를 듣고 깰 정도였으니 얼마나 세게 맞았겠어요. 그런식으로 얘가 항상 좀 삐딱한 거예요. 석박사과정 때도 비슷한 인상을 지도교수에게 주었던 모양이예요. 그렇게 좋은 제자는 못되었어요. 그러니까 그런 걸 떠올리면서 청소부를 보는 순간 폭력을 느꼈던 것 같아요. 아까도 얘기했지만 아버지가 폭력을 행사할 때는 나에게 폭력만 남지 아빠는 안 남잖아요. 얘를 배려하는 마음이 아니고 폭력 그 자체를 위해서 폭력을 휘두르게 되잖아요. 아빠는 없잖아요. 그랬을 땐 신체가 없어지게 되잖아요. 그려놓고 여기 와서 보니 진짜 아무 것도 없는 정말 허깨비를 그린 것 같더라구요. 대체로 사람들이 이 그림을 제일 좋아 해요. 특히 기질이 강한 사람들이 좋아하는데 인기도 제일 많았어요. 어쨌든 이 그림을 보면 저는 폭력적 느낌을 받는데 어떤 사람들은 재미있다고 생각해요. 이게 몽둥이고 이게 피를 흘리는 모습이고, 회색, 검정색, 붉은 색 이 세 가지 색만으로 그려졌는데 이것들로 악마의 모습을 저는 잘 표현했다고 생각해요.

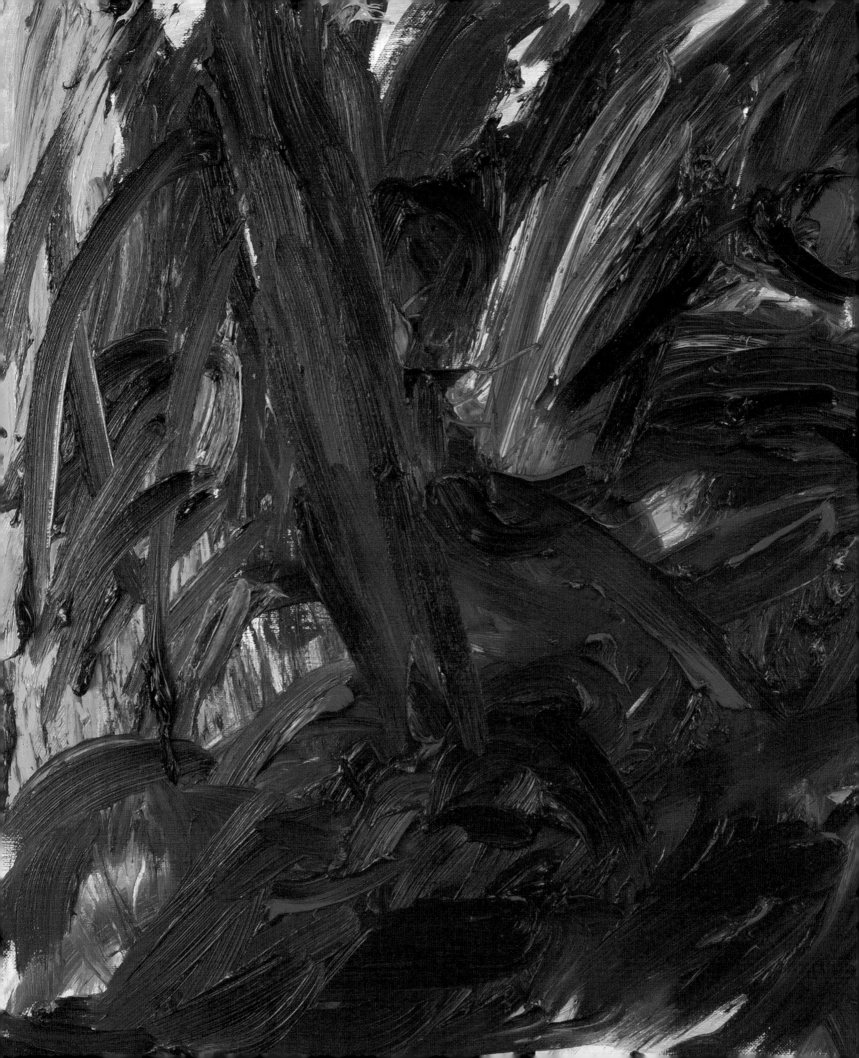

이데올로기적 국가장치(교장) ● 마지막 장면에는 교장선생님이 나와요. 사회학자 알뛰세에 의하면, 하나의 체제가 유지되기 위해서는 억압적 국가장치와 이데올로기적 국가 장치가 필요하답니다. 세상에서 법령을 위반했을 때 경찰이나 군대가 동원되잖아요. 한편으로는 이런 폭력적인 방식으로 세상이 유지되기도 해요. 앞서 설명한 청소부가 이 동영상 속에서는 일종의 그런 역할을 상정하고 만들어진 배역이 아닌가 싶어요. 근데 억압적 국가장치 이외에도 가치를 사람들에게 내면화시켜 그들이 코드화된 삶을 살아 가도록 만드는 것이 도덕이나 종교나 학교 같은 것이잖아요. 이것들도 사회체제 유지에 필수적인 장치들이예요. 나는 동영상 속 교장선생님을 일종의 그런 장치로 받아들였어요. 그래서 교장선생님을 이렇게 표현했나 봐요. 뭔가 세속적인 세상 너머의 이상적인 가치를 주장하는 것을 하늘을 향한 교회의 첨탑으로 표현했어요. 교장이나 목사 같은 사람들은 선한 목자의 표정을 짓고 있으니 어린 착한 얼굴을 그려넣었나 봅니다. 그럼에도 뭔가를 숨기고 있는 듯이 회초리 비슷한 걸 그려넣었어요. 마지막에 다 그려넣고 오일을 퍼부어서 그려놓은 그림들을 녹아내리게 만들었잖아요. 결국 어떤 것으로도 자연적 존재로서의 인간을 완전히 억압하지 못하고 본래적 모습은 드러나기 마련이라는 나의 평소 지론을 그림에 개입시킨 거죠. 사후적인 해석이긴 하지만요.

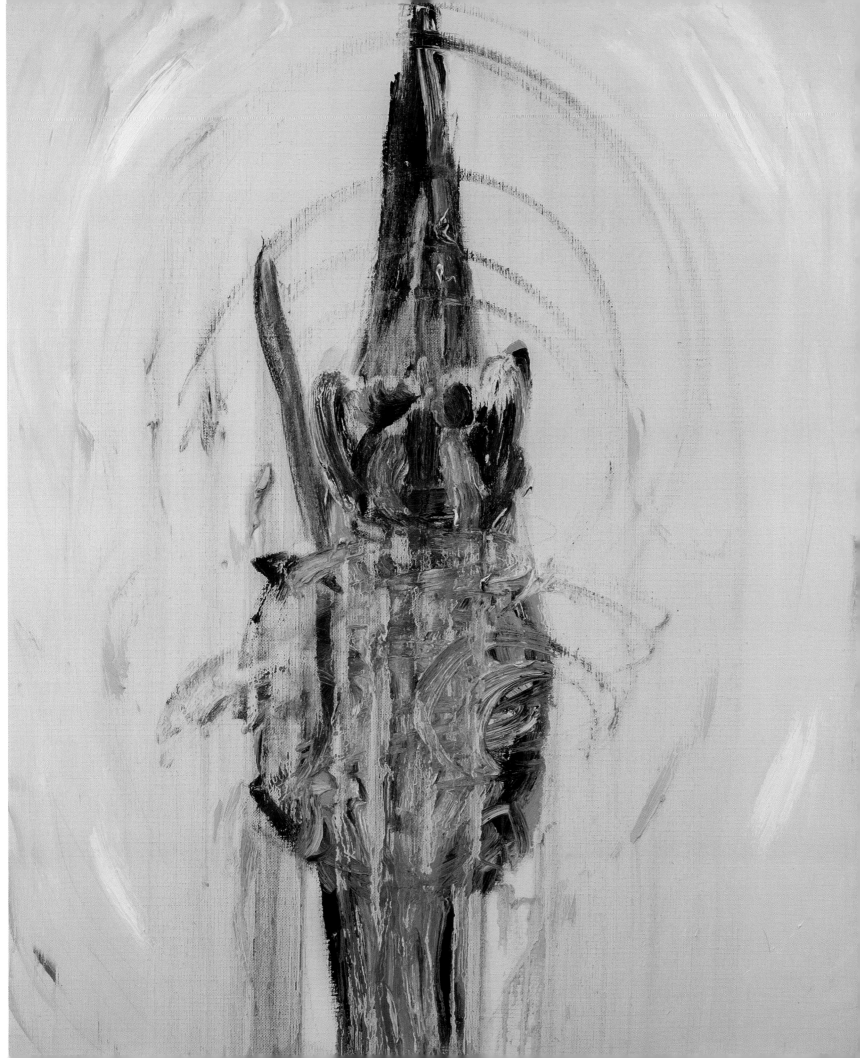

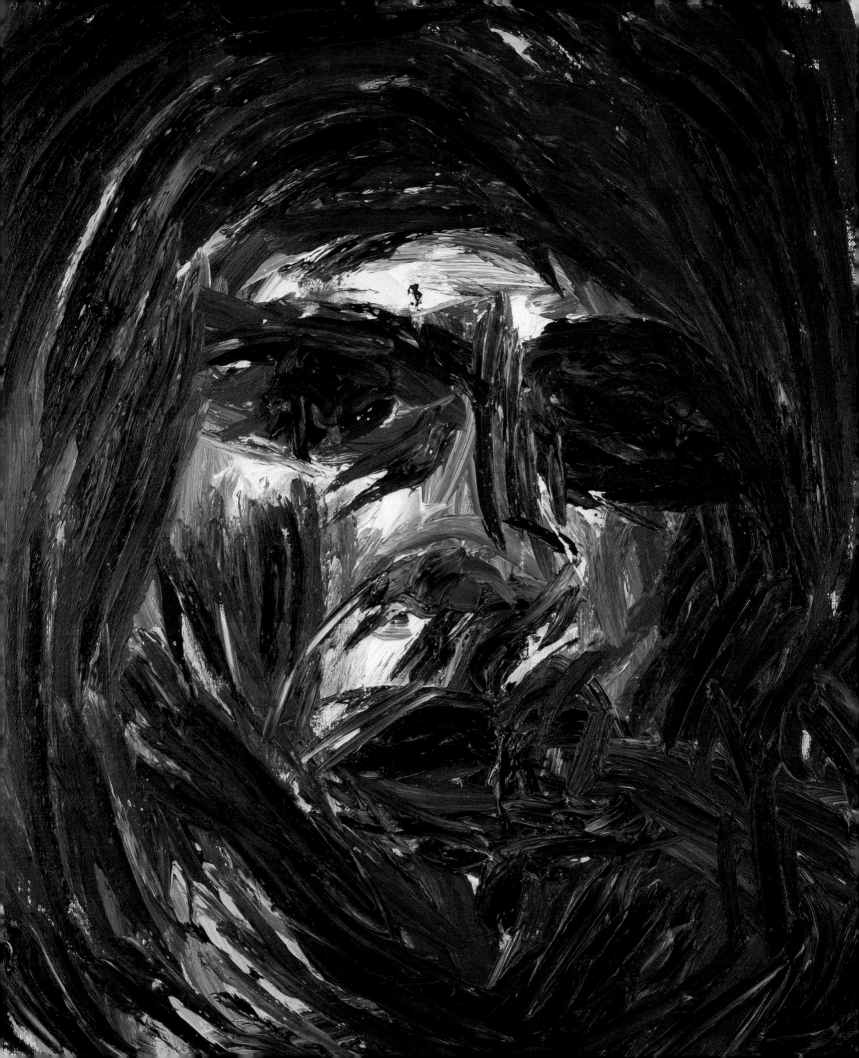

슬픔의 정동(커트코베인) ● 너바나 주제를 계속 그림으로 끌고가다 보니 표현방식이 어느새 구상에서 반추상으로 이동했잖아요. 2, 3회 개인전 때 경험으로 일반인들은 그림이 구상을 벗어나면 대체로 이해하기 어려워했어요. 너바나 그림들은 2, 3회 개인전 초상화들보다 인물들이 훨씬 더 추상적으로 표현되었잖아요. 사람들이 4회 개인전 그림들을 이해하기 어렵다고 생각할까 싶어서, 미끼상품(?)으로 몇 개의 초상화를 좀 더 구상적 방식으로 그려야겠다고 생각했어요. 물론 2, 3회 개인전 때도 그랬어요. 1, 2, 3회 개인전 때 자화상과 초상화 연작을 전시했었기에 연속선상에 놓인 작품들도 필요하다고 생각했어요. 그래서 커트코베인 초상화 2점과 내 자화상 1점을 그리게 되었어요. 이건 커트코베인의 초상화인데, 'Smells like teen spirit' 동영상물에서는 그림으로 그릴 만큼 커트코베인의 구체적인 모습이 잘 드러나지 않아요. 근데 'You know, You right' 동 영상은 사후에 찍은 것이어서 거기에는 커트코베인의 살아 생전 여러 가지 멋진(?) 모습이 끼워 넣어져 있어요. 그 중에서 노란 조명을 받은 모습에서 뭔가 느낌을 받았나 봐요. 전체적인 분위기는 노란 색깔임에도 불구하고 눈에서 피눈물을 흘리는 슬픔을 느꼈어요. 정말로 엄청난 슬픔의 정동 속으로 들어가 이 그림을 그리게 되었어요. 저는 아주 성공했다고 생각해요.

붓이 아닌 몸으로 그린 그림 ● 많은 사람들이 4회 전시장의 그림들을 보면서 슬픔을 느꼈어요. 제 그림은 선이나 색채가 강해서 에너지가 느껴진다고 하는 사람도 있어요. 4회 개인전 때는 그림에 내가 없고 그림마다 블랙홀 같은 구멍이 뚫려 있어서 빨려들어갈 것 같고 큰 구멍이 있어서 숨을 쉬게 하는 그림들 같다고 하는 사람들이 있었어요. 앞서도 말씀 드렸지만 아마 개체성을 벗어나 존재자에서 존재로 향하는 그 무엇인가를 표현하려고 했던 것 때문 아닌가 싶어요. 근데 제 그림의 한 가지 가장 큰 특징을 들자면 아마 붓이 아닌, 또 지두화처럼 손가락을 사용한 것도 아닌, 정말 몸으로 그렸다는 겁니다. 제가 아까 보컬을 설명할 때 말씀드렸던 것처럼, 여기 커트코베인의 초상화에서 보이듯이 이렇게 이렇게 열손가락을 한 번에 사용해서 그렸어요. 4회 개인전인 너바나 그림들은 이제 정말 붓이 아닌 몸으로 그리게 되는데 동영상 속 커트코베인을 보면서, 열손가락으로 격정적으로 짧은 시간 내에 그려낸 것이예요. 감정이 격한 상태에서 열손가락으로 순간적으로 나도 모르게 긁어제껴서 그려낸 거예요. 내 그림은 핑거페인팅이 아니예요. 나와 그리기 대상이 하나가 되서 내몸이 가고 손이 가고 손가락이 가서 긁어제꼈어요. 그래서 평론가에게도 핑거페인팅이 아니고, 이 그림은 내 온몸으로, 정말 몸을 던져 그려낸 것이다 라고 말했어요. 물아일체의 상태라 해도 과언은 아니라고 생각해요. 이 그림은 자화상인데, 커트코베인을 그리려다가 나를 그리게 되었어요. 나도 모르게 격정적으로 그려낸 것인데 사람들은 나를 많이 닮았다고 그래요. 이 그림에서도 내 그리기 방식이 잘 나타나 있잖아요.

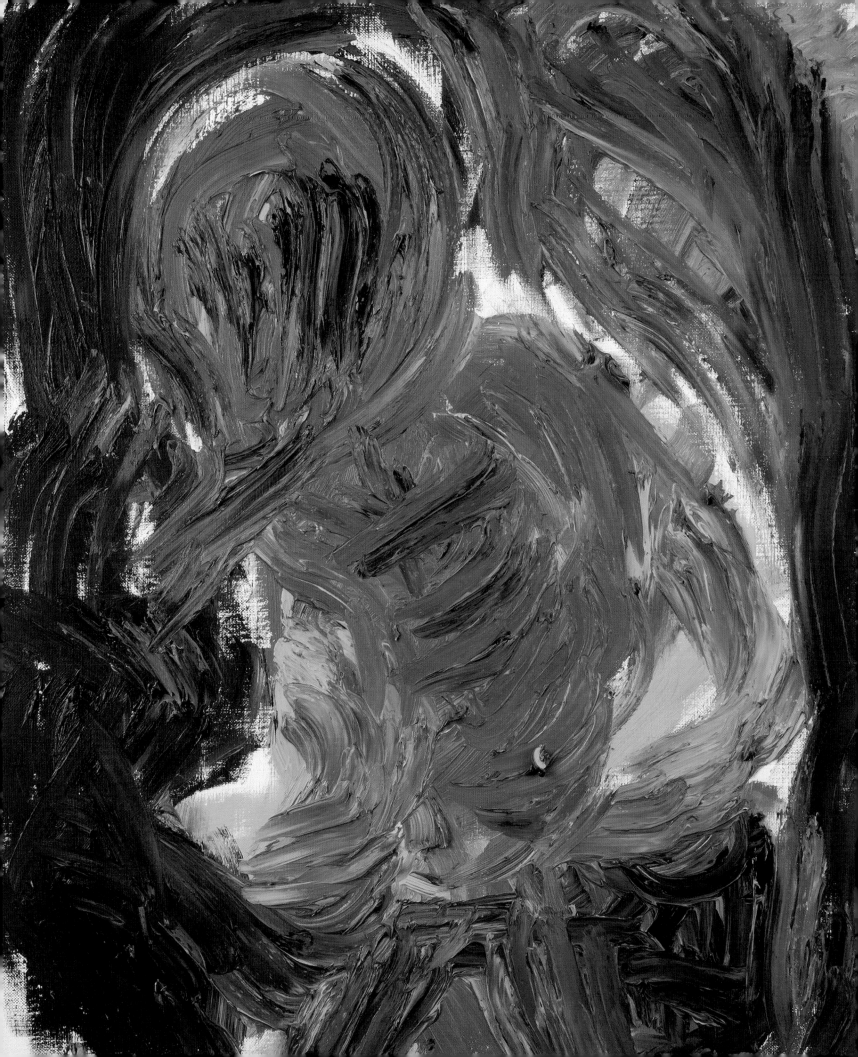

본래면목의 나 ● 이 그림은 다른 그림들과 맥이 좀 달라요. 공간적인 측면에서 보면 이 그림은 격렬한 몸짓들을 보여주는 전시장 내 좌우 그림들의 흐름을 일정 순간 멈추게 해서 숨을 골라주는 역할을 하도록 배치했어요. 다른 그림에 비해 가벼운 터치로 물감을 묽게 사용해서 그렸잖아요. 제가 지금의 나부터 거꾸로 어린시절로 돌아가서, 더 멀리는 자궁 속으로 들어가서, 궁극적으로는 태어나기 이전으로 찾아가서, 그때마다의 나를 그리려고 시도하고 있어요. 확언까지 할 수는 없지만 죽는 순간까지 수행처 삼아서 이런 조금은 황당한(?) 회화적 실험을 할 생각이예요. 이 그림은 그런 프로젝트의 일환으로 그려놓은 거예요.

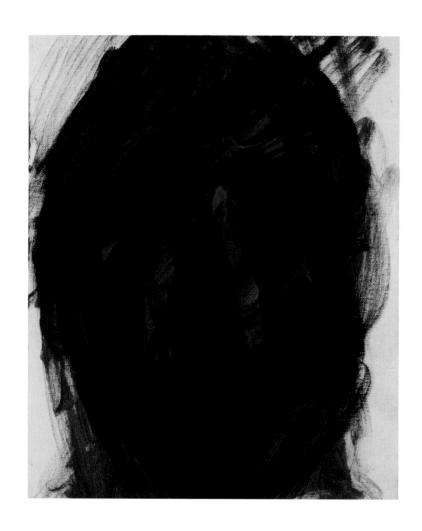

느낌에 대한 유혹(lure for feeling) ● 사람들은 이런 질문들을 던져요. 그러면 너가 전달하고 싶은 궁극적인 메시지는 무엇이냐? 그건 우매한 질문이라고 얘기해요. 그렇지만 한 가지의 메시지는 모든 걸 박탈당한 상태에서는 다른 저항할 수 있는 무기가 없기 때문에 자신의 감정을 가장 손쉽게 전달할 수 있는 수단이 예술이라는 거예요. 펑크라고 하는 건 사실은 프로들이 하는 게 아니예요. 펑크락 그룹 멤버들, 그 사람들은 어떤 면에서는 아마추어예요. 심지어는 펑크 그룹들은 싱어나 키타리스트 같은 멤버들을 선발할 때도 프로가 아닌 아마추어를 선발해요. 누구나 기본적인 리듬만 갖고 있으면 펑크 음악을 할 수 있잖아요. 그래서 '불온한 자들'이라고 불리는 사람들이 자신들의 비참한 조건과 고통스러운 감정을 펑크락으로 표출하게 되면, 그들의 절박한 상황이 세상에 알려지게 될 가능성이 있잖아요. 예술이 저항의 단초가 될 수 있는 셈이죠. 두 번째는 철학적으로 보면 존재자와 존재가 있는데 그것들을 둘의 관계 속에서 어떻게 회화적으로 다르게 표현할 수 있는가 하는 것에 대한 고민의 일단으로 볼 수도 있고요. 세 번째로는 여기의 청소부와 교장 그림의 경우에는 한 사회의 체제가 유지되려면 알뛰세가 제시한 억압적 국가기구와 이데올로기적 국가기구가 필요하다는 사실을 회화적으로 얘기하는 것으로 봐도 될 거예요. 정동과 자유의 장소인 공연장에도 여전히 그와 같은 제도적 메커니즘들이 작동하고 있음을 보여주고 있다는 거예요. 어쨌든 사후적으로는 그런 여러 가지 얘기를 할 수 있음에도 불구하고, 또 그 밖에도 많은 다른 이유를 든다 할지라도, 그것들 모두로도 설명할 수 없는, 그 나머지의 잉여 그것이 이 그림을 그리게 하지 않았나 싶어요. 내가 이성을 동원해서 사전적으로, 사후적으로 포착했던 그런 나, 그런 나로는 설명할 수 없는 그 무엇이 이 그림을 그리게 했고, 그것이 예술이지 않을까 라는 생각을 해요. 내가 설혹 이 그림 속 커트코베인을 그릴 때 이 사람에게서 대단히 큰 슬픔을 느꼈다 할지라도 이 커트코베인은 그 순간 뭘 하고 있었냐 하면, 노래를

부르고 있었어요. 비극 속에서도 아픔 속에서도 대단히 황홀한 상태에 있었잖아요. 그러니까 커트코베인 자신이 그 순간에 그랬던 것처럼, 나도 이 그림을 그릴 때 슬픔만의 감정이 아니고 다양한 감정이 한꺼번에 내 안에 있었던 것이고 단지 슬픈 감정이 조금 더 부각되었을 뿐 아닐까??? 이 그림 안에는 슬픔만이 아니고 수많은 다양한 감정들이 감각덩어리로 색채화되어, 즉 나의 복잡한 감정이 이 그림에 응축되어 있는 것이라고 생각해요. 내 옆에 있는 하환호 교수가 이 그림을 감상할 때는 본인의 현재의 신체상태나 감정상태에 영향을 받기는 하지만, 오감과 살을 가진 감상자와 또 다른 감각덩어리로서의 그림, 결국 다른 감각덩어리가 서로 소통하고 매개하면서 마주치는 지점에서 감상자가 나름의 그림에 대한 유혹을 느끼면 되는 것이지, 이것이 무엇을 그렸는지, 또 궁극적으로 전달하고자 하는 메시지가 무엇인지에 대해 생각할 필요는 없다고 생각해요. 저의 예술관에서는 그런 것들이 예술 감상에 꼭 필요한 것은 아니라고 생각해요. 내 생각에는 예술은 어떤 것으로 확정적으로 설명될 수 있는 것은 결코 예술이 아니고, 예술은 예술품을 창작한 자신인, 자아조차도 결코 온전히 설명할 수는 없는 것이 예술이다 라고 생각해요. 그래서 예술은 영원히 설명되어야 할, 설명을 필요로 하고 있는, 그냥 계속 그런 대상으로 남아 있는 것, 풀리지 않는 수수께끼 같은 것. 화이트헤드의 말처럼 인간에게 영원히 '느낌에 대한 유혹(lure for feeling)'을 불러일으키며 와 주셔서 감사합니다. (일동 박수!) Amor Fati!

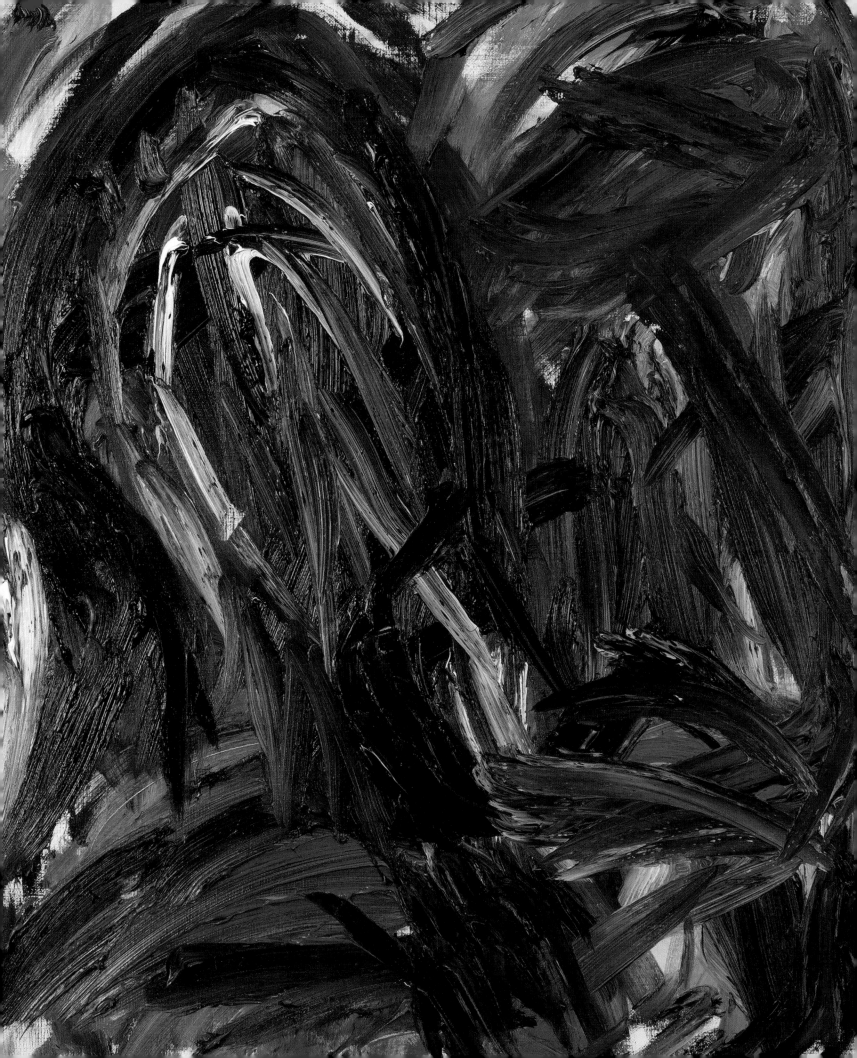

20190126

세계는 힘으로 되어 있다

"도취라고 이름이 붙어진 쾌감 상태는 정밀하게
높은 위력의 감정과 다름없다. 양이나 넓이에
서 극에 달하는 시야의 확대, 숱한 극히 미소하고
옮기기 쉬운 것도 지각할 수 있는 기관의 섬세화,
참으로 조그만 실마리로, 모든 암시로 꿰뚫어보는
이해력, 즉 '지적 감정', 근육의 내적인 지배 감정
으로서의, 운동의 유연함이나 쾌감으로서의, 춤으
로서의 경쾌함이나 쾌조로서의 강함, 강함의 증명
으로 느끼는 쾌감으로의 감행 · 모험 · 대담무쌍,
삶과 죽음에의 무관심으로서의 강함 예술가
는, 만일 다소나마 유능할 경우, 육체적으로도 강
한 소질을 가지고 있으며 힘에 넘치고 힘이 센 짐
승이며 육감적이다."[1]

1) 프리드리히 니체, 『권력에의 의지』, 강수남 옮김(청하, 1998), 470쪽.

LIST OF
WORKS

6
NARCISSUS CANTATA

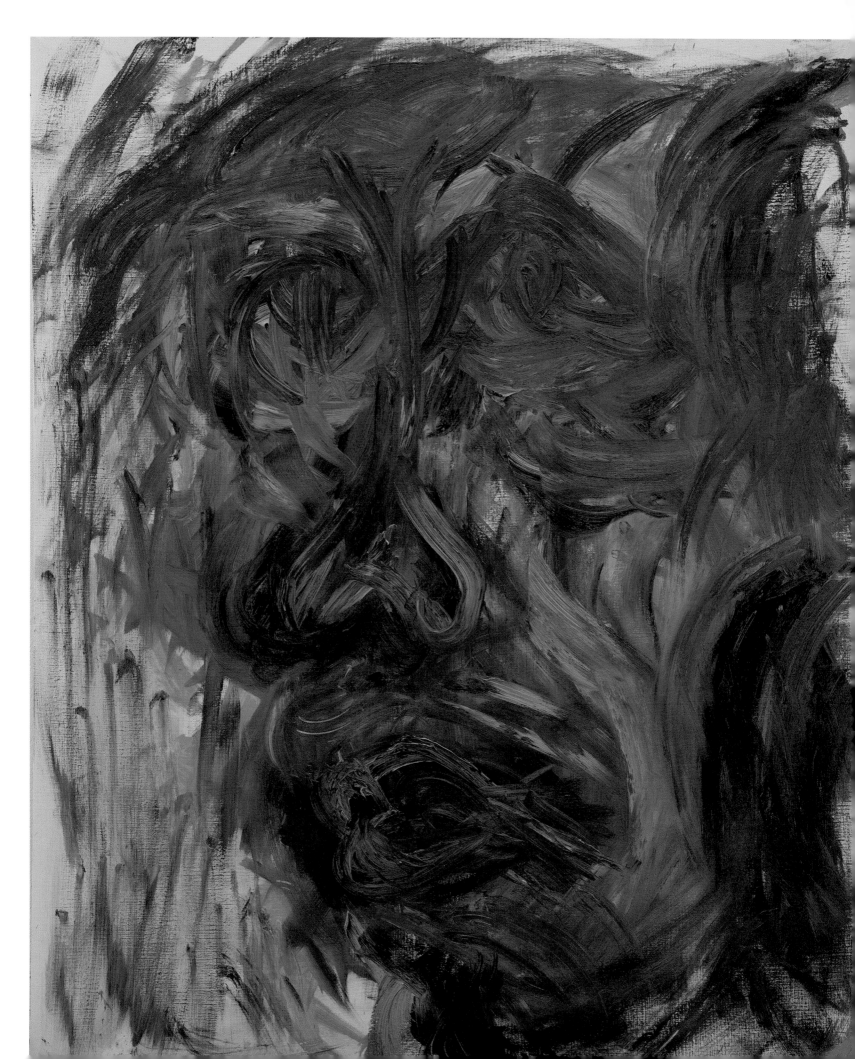

NARCISSUS CANTATA

내 그림이 분리된 유한자가 절대적 타자성을 품어안고 쏟아내는 구원의 눈물방울들이 모여서 만들어내는 새로운 '나르시스 칸타타'로서 음악처럼 향유되었으면 좋겠다. 나르시시즘과 절대적 타자성이 서로를 배반하지 않고 서로를 끌어안는, 不二의 나르시스 칸타타.

자화상의
안과 밖

히스테리적으로 결정불가능성의 유희를 지속하기 위해, 자아는 새로운 회화평면을 무한히 내세운다. 아이러니하게도 그것이 가능하려면, 강박증적으로 하나의 회화평면에서는 시의적절한 공감각적 선택을 신속하게 내려야만 한다. 이처럼 히스테리와 강박증은 나의 자화상의 안과 밖이다. 결국 나는 자화상을 그림으로써 결정불가능성과 실천의 신속성이라는 이중적 구속을, 자폐적 방식으로 풀어가고 있는 셈이다.

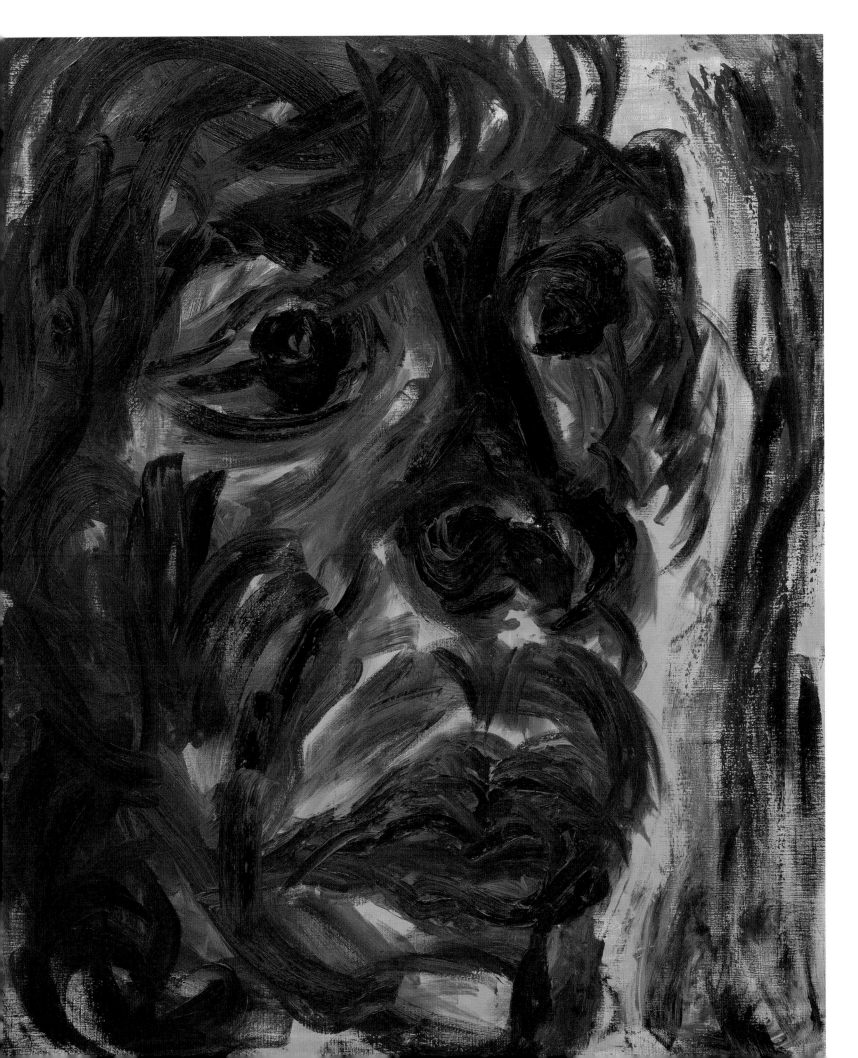

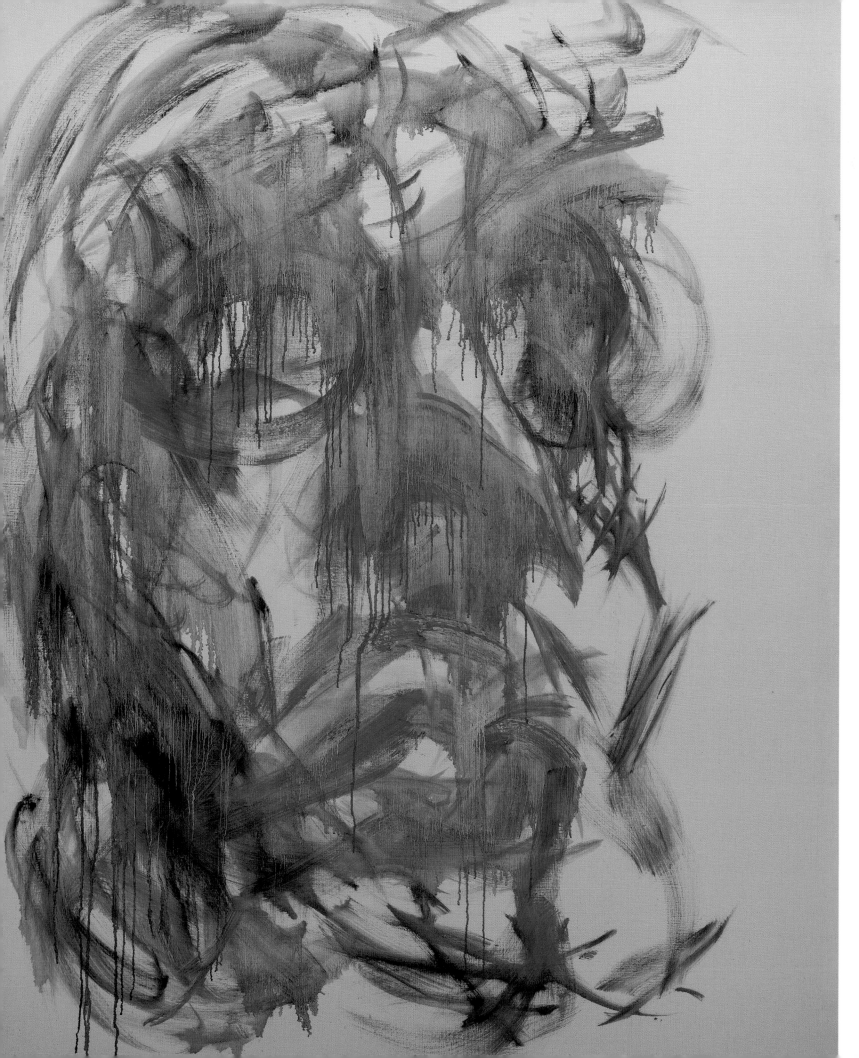

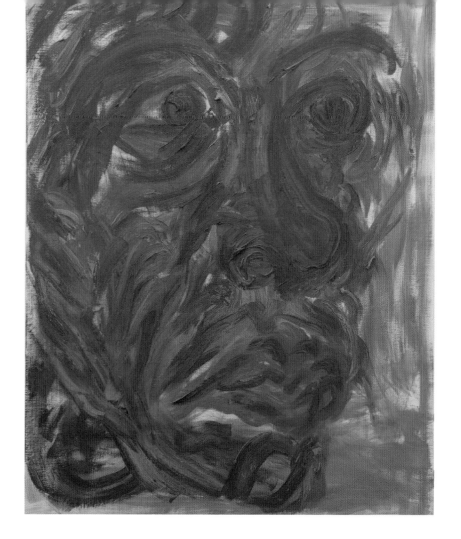

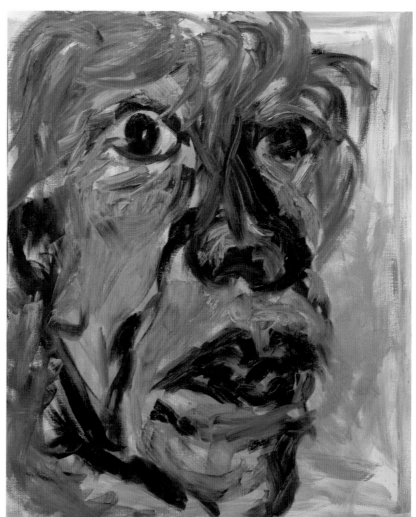

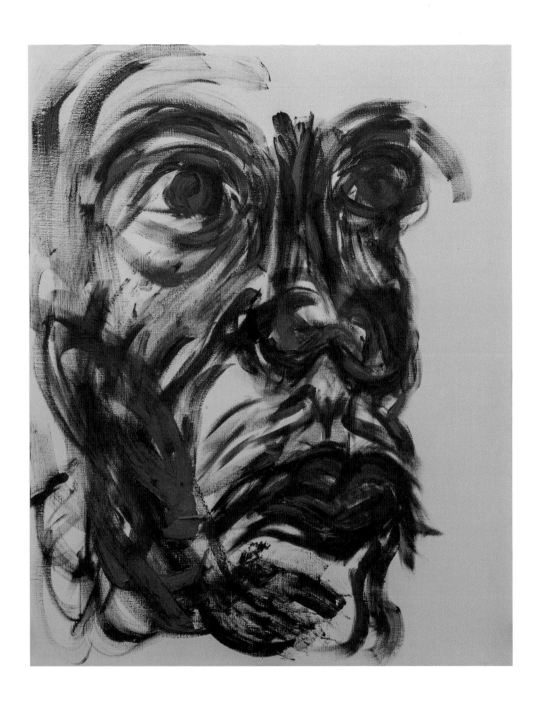

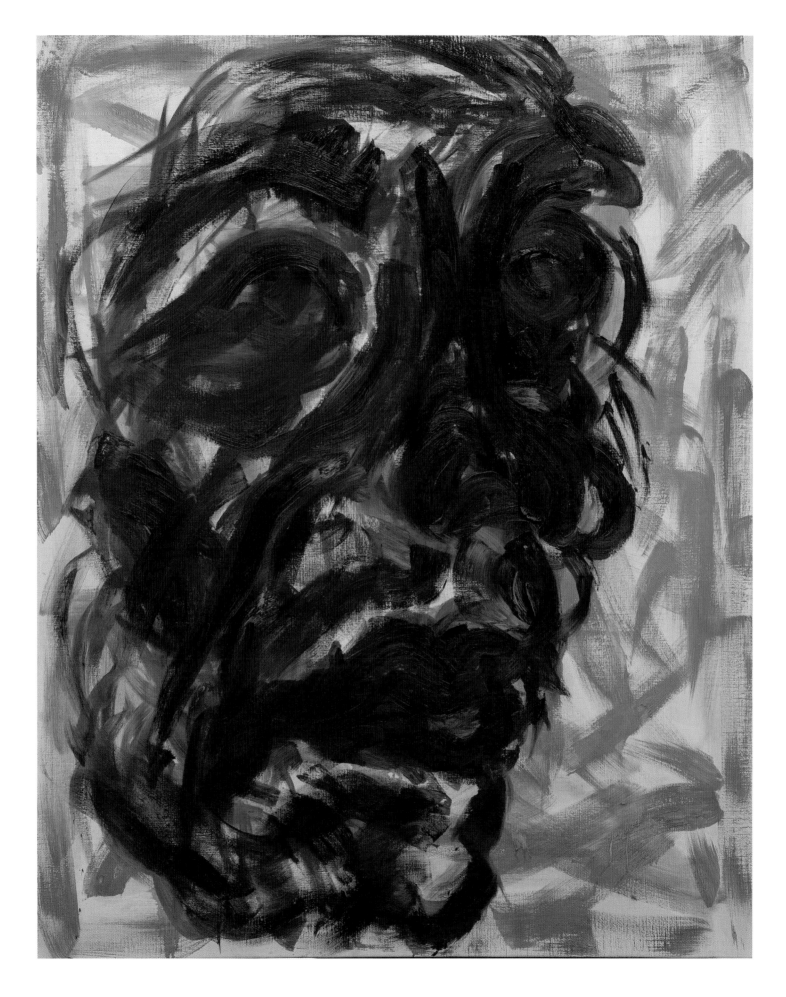

6장 NARCISSUS CANTATA

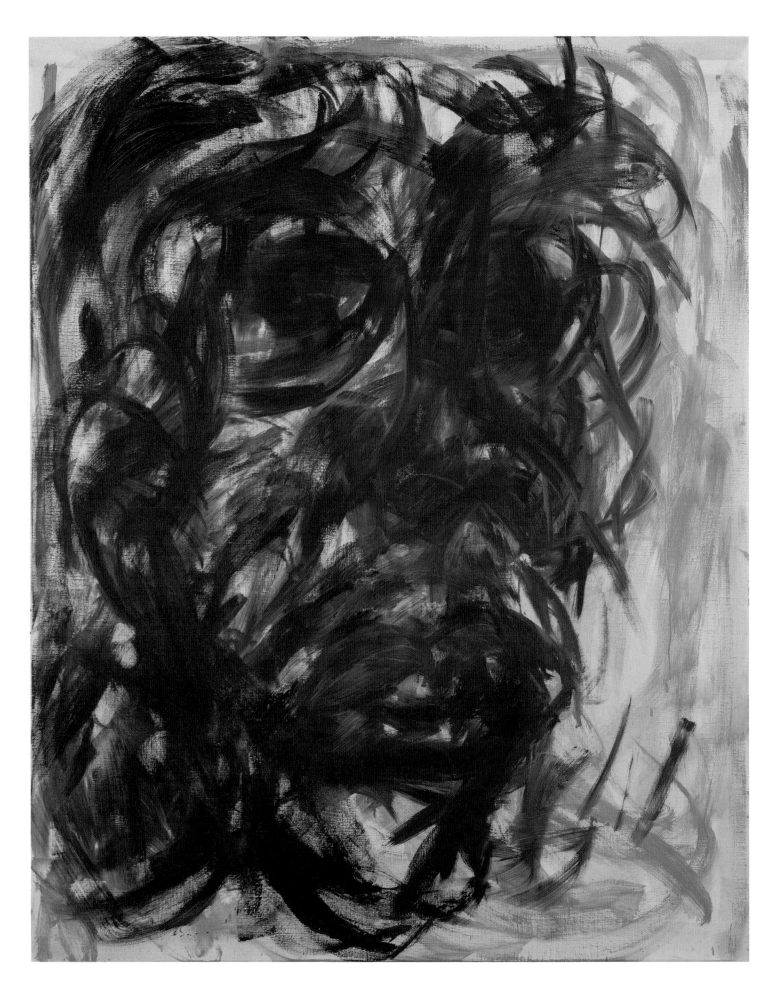

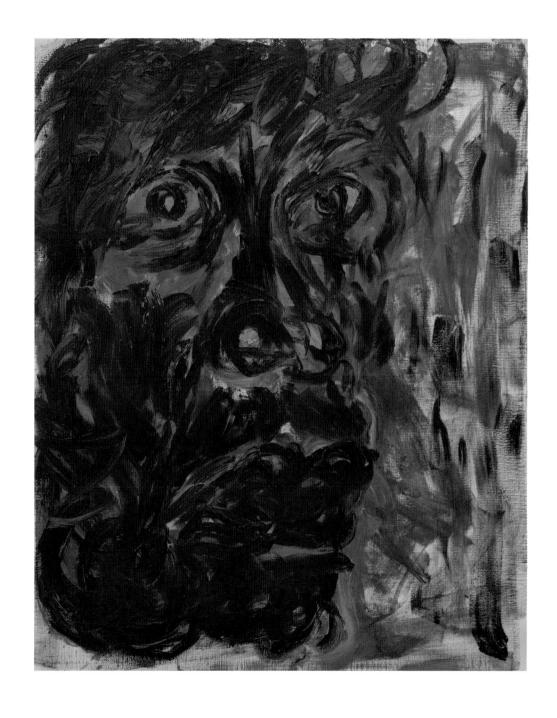

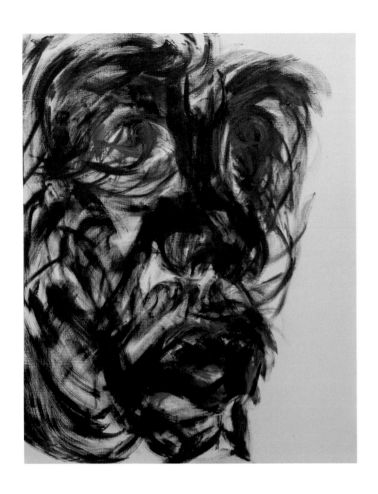

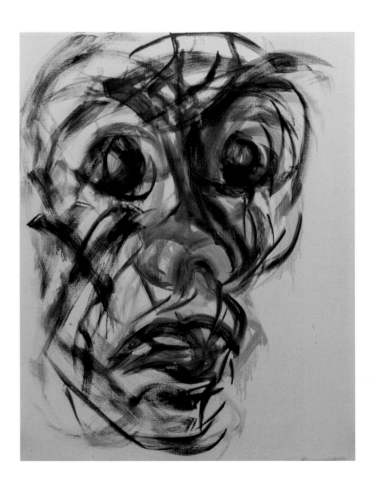

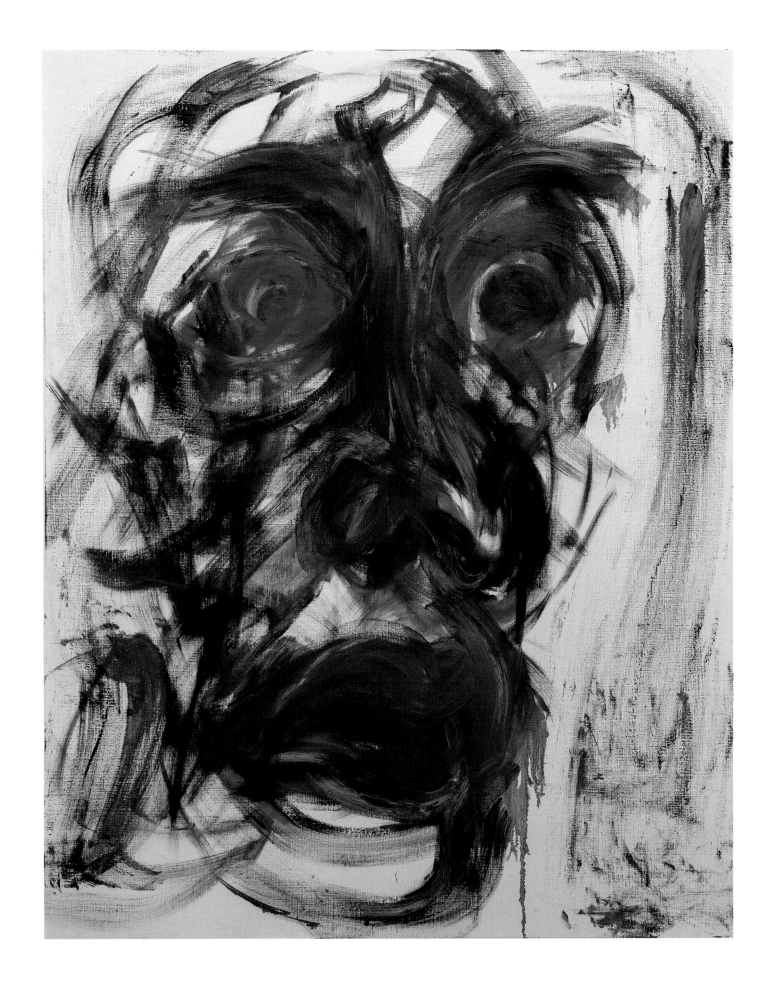

6장 NARCISSUS CANTATA

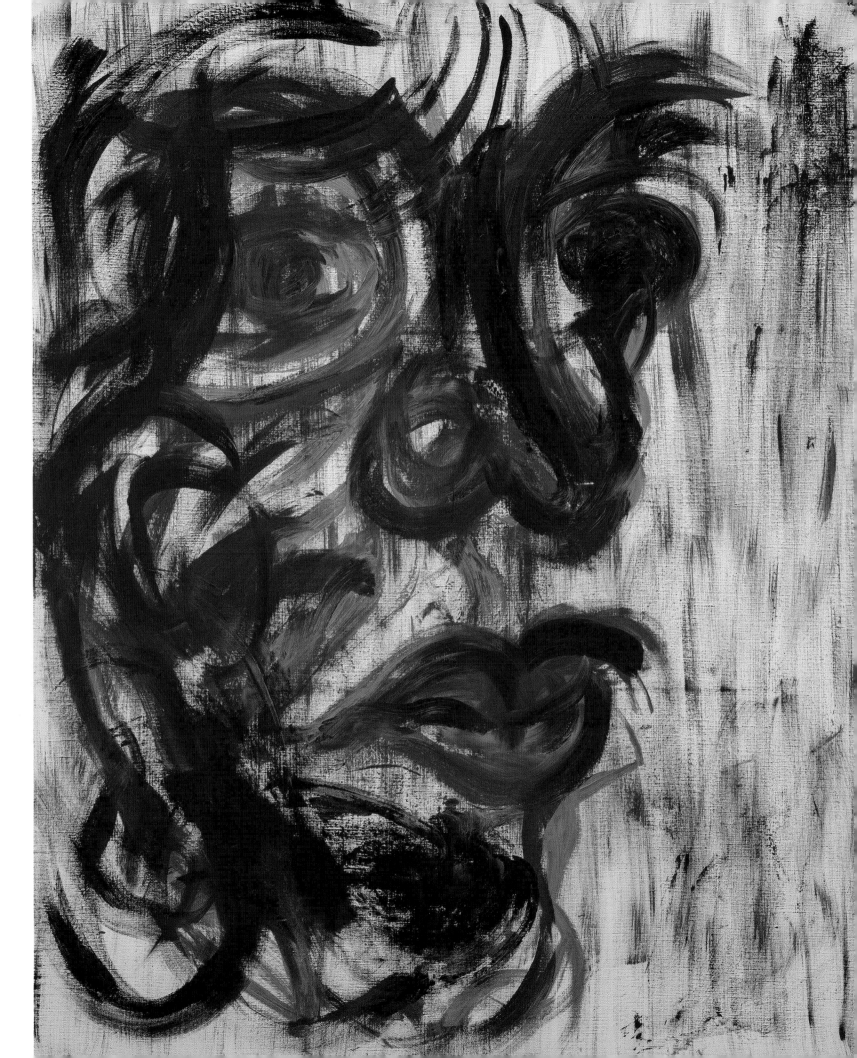

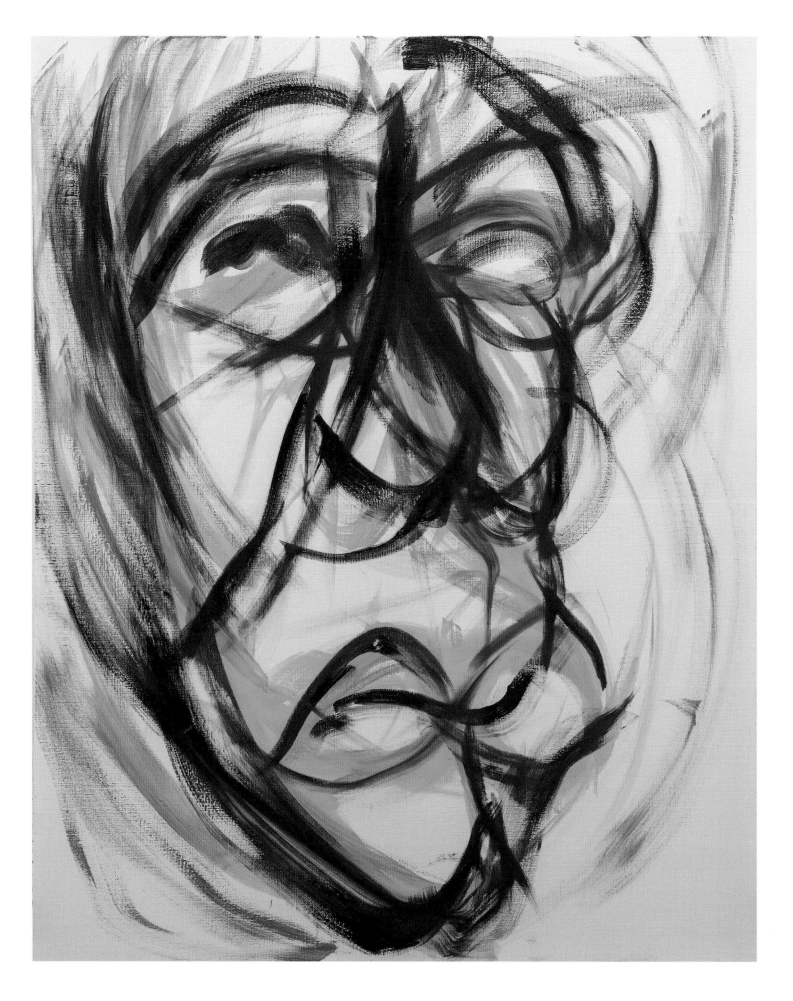

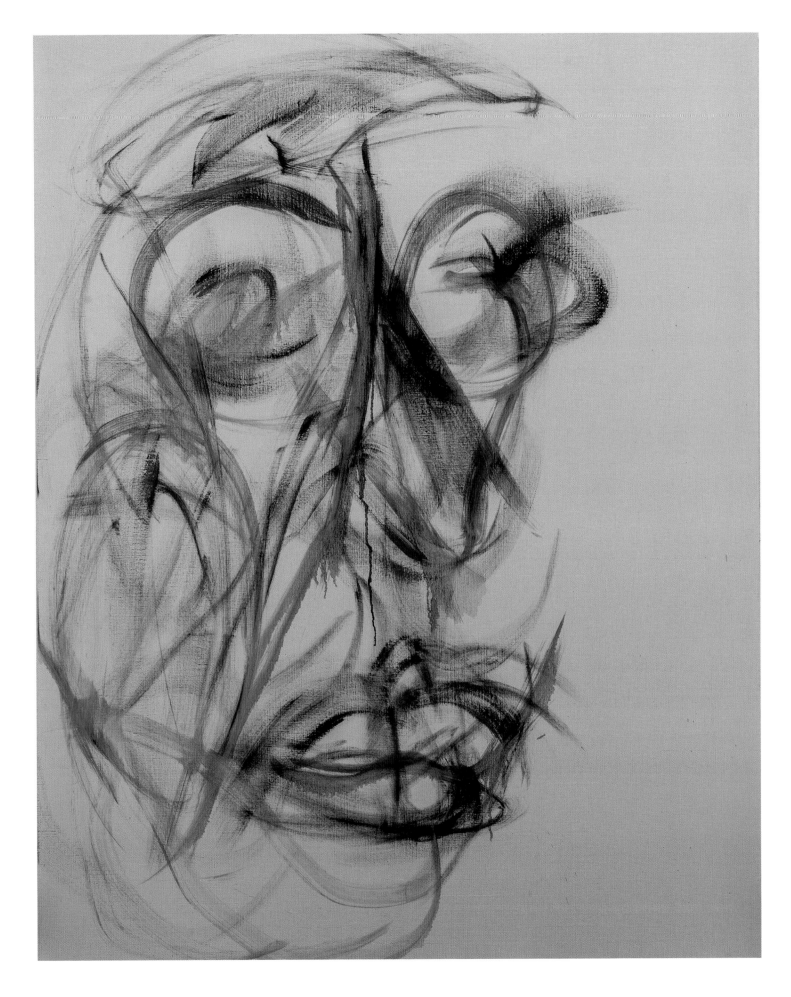

6장 NARCISSUS CANTATA

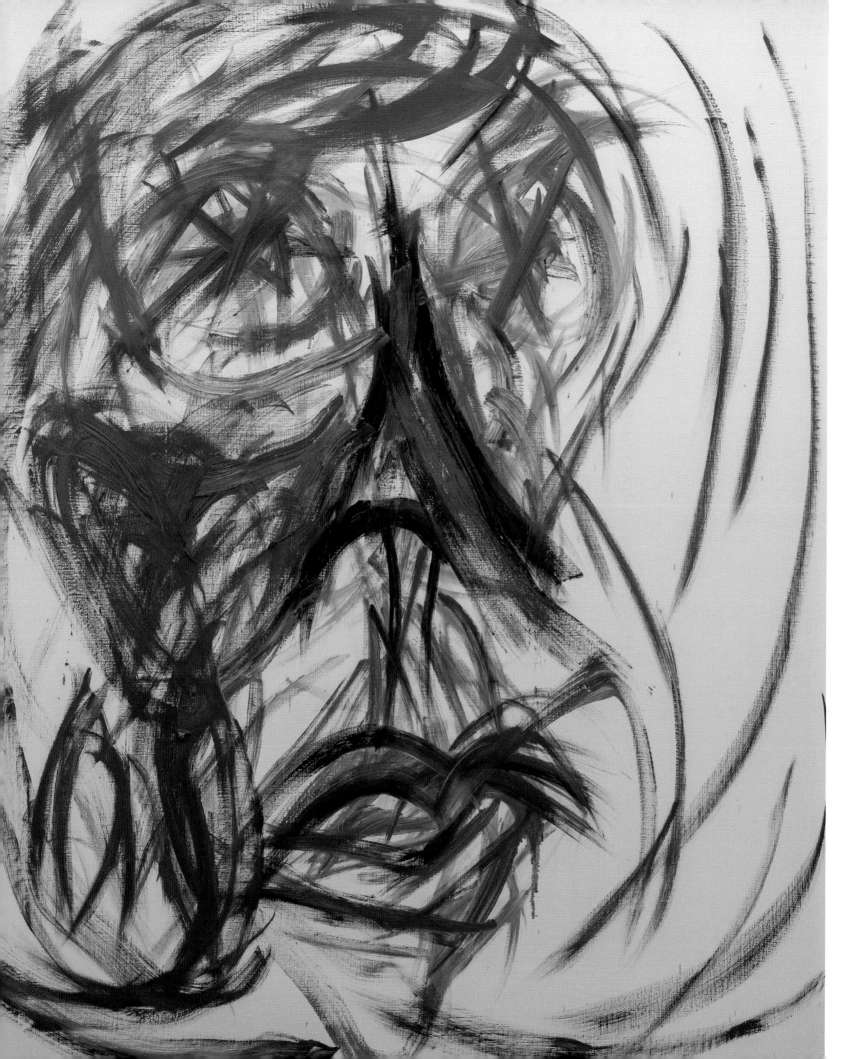

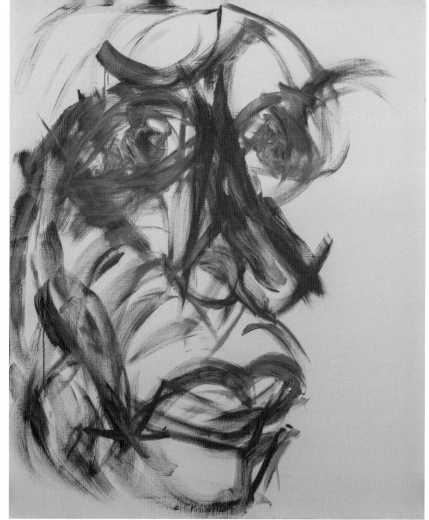
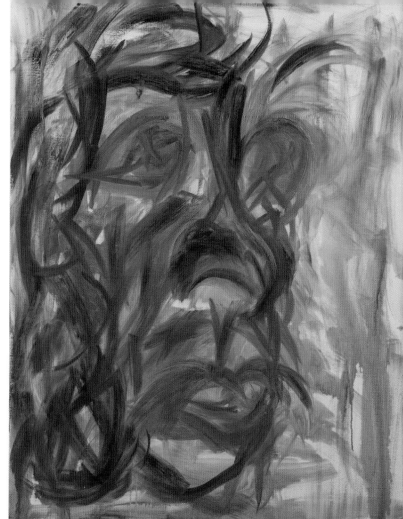

I AM
FROM
NOWHERE.

● 텅 빈 공백과 마주했을 때의 자유와 해방

● 캔버스는 내가 몰락하는 자리이다. 캔버스에서 만큼은 나의 의식을 개입시키고 싶지 않다.

● 관념을 벗어던지고 몸에 나를 맡긴 채 그린다는 행위 자체에 끝없이 매혹된다.

● 빨리 끝내고 싶다, 늘. 다시 공백과 마주하고 싶다. 숨쉬고 싶다. 공백과 함께 공백 속에서
 오직 캔버스만이 나를 구원할 수 있다.

● 한편으론 파괴되고 싶다. 그림을 그리면서 내가 다시는 그림을 그릴 수 없을 만큼 내 몸을
 파괴하고 싶다. 관념 속에 몸도 이미 오염되어 있음을 알고 있다.

● 관념의 포화상태는 벗어날 수 있다. 하지만 몸의 오염상태는 벗어날 수 없다.

● 몸마저 공백상태에 도달할 수 있는 방법은 없을까?

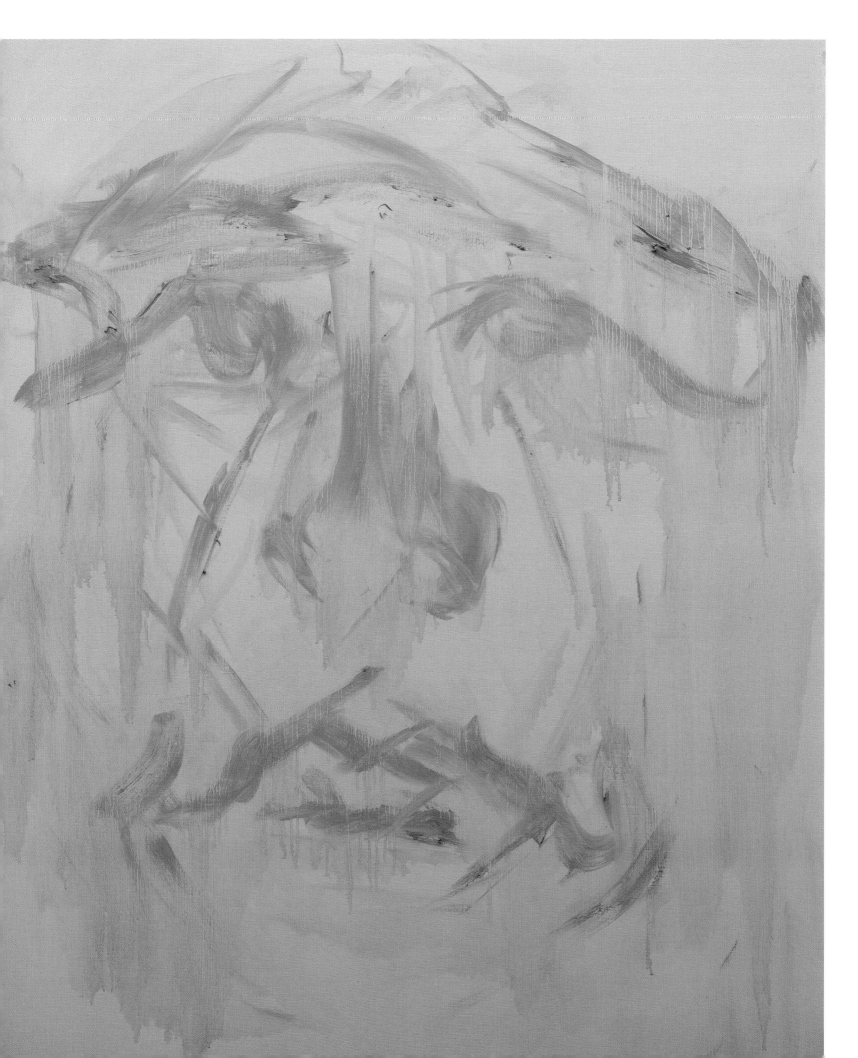

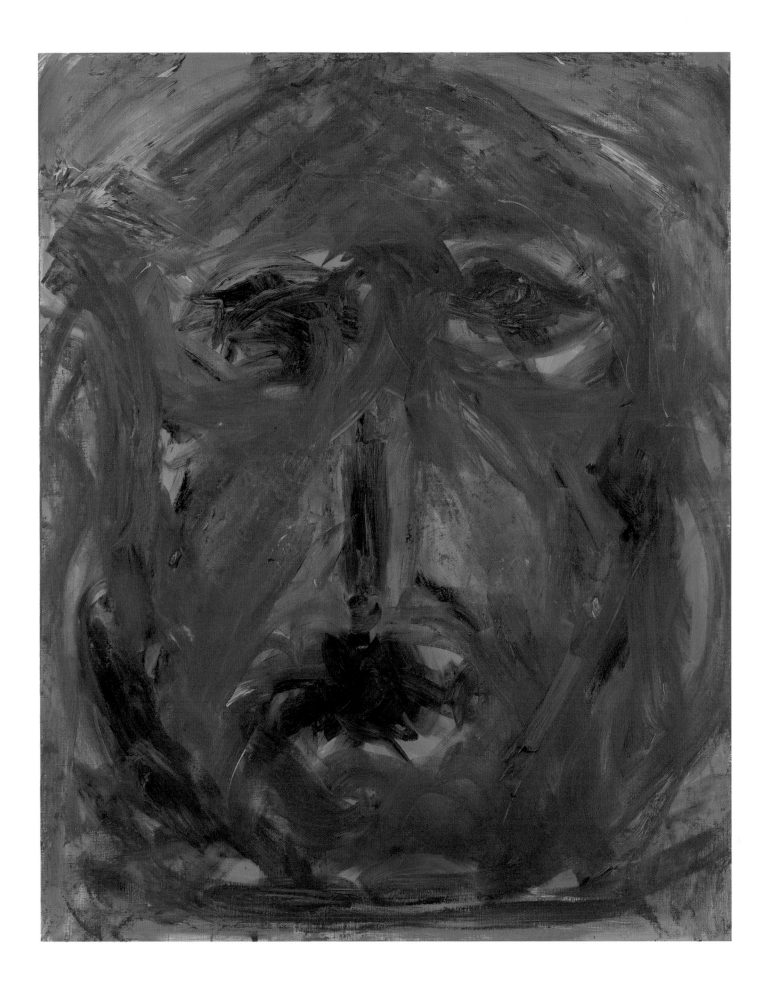

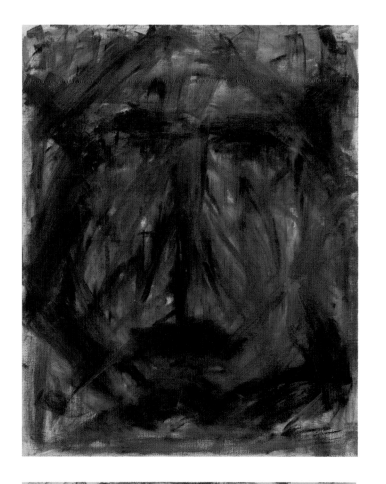

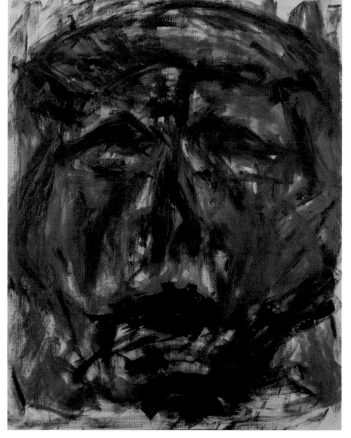

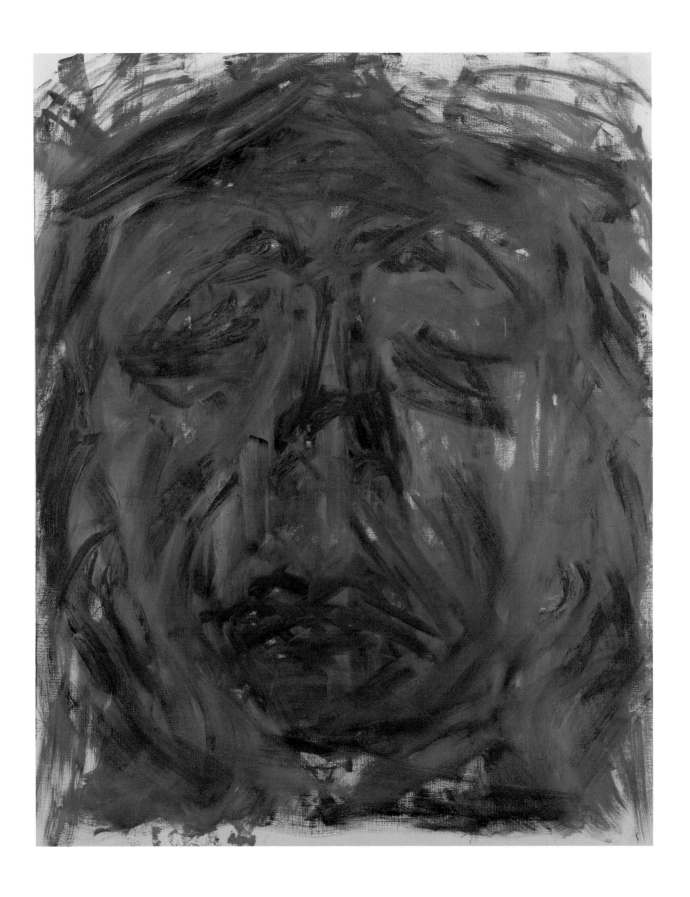

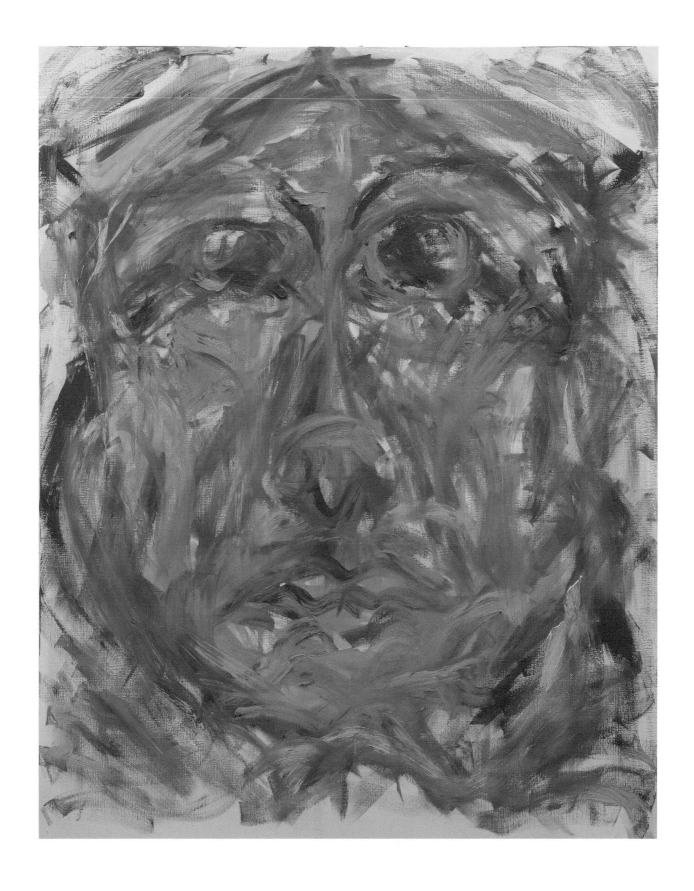

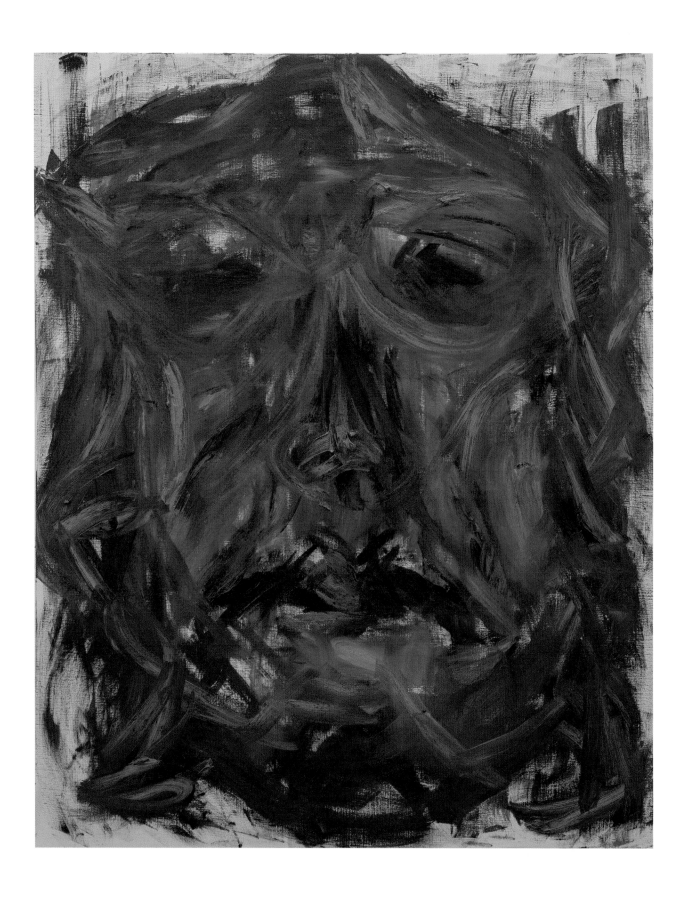

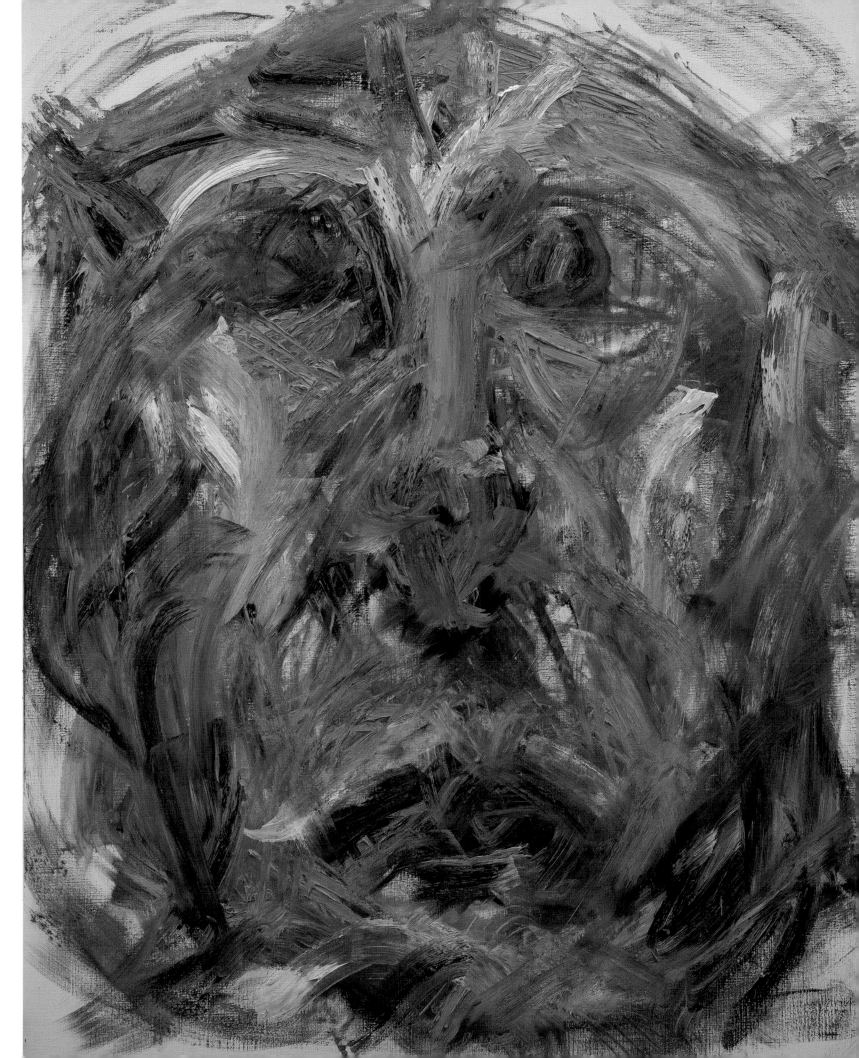

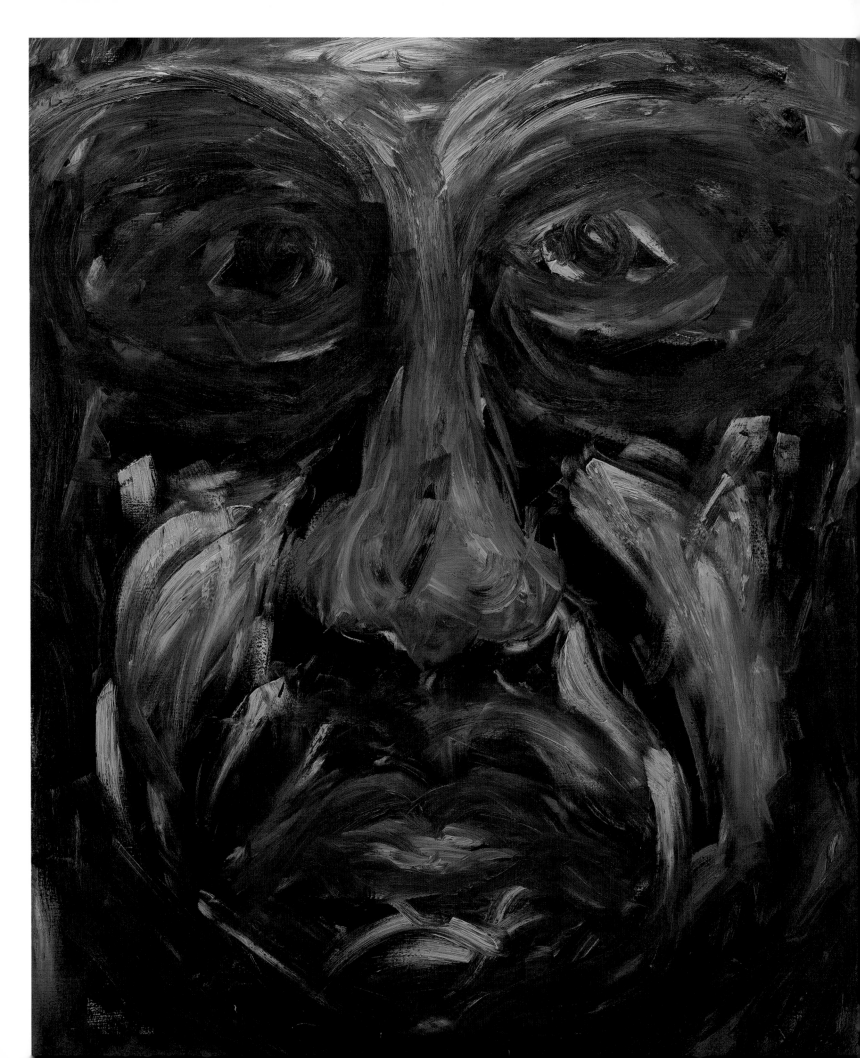

"평생에 걸쳐 자아는 거대한 리비도 저장고로서, 그로부터 대상 집중이 출현하며, 리비도는 대상으로부터 다시 그것으로 되돌아 흘러 들어갈 수 있다. 그러므로 나르시스적 리비도는 끊임없이 대상 리비도로 전환되었다가 다시 되돌아오는 것이다."[2]

2) 프로이트, 『정신분석학 개요』, 한승완 옮김(열린책들, 2003), 259쪽.

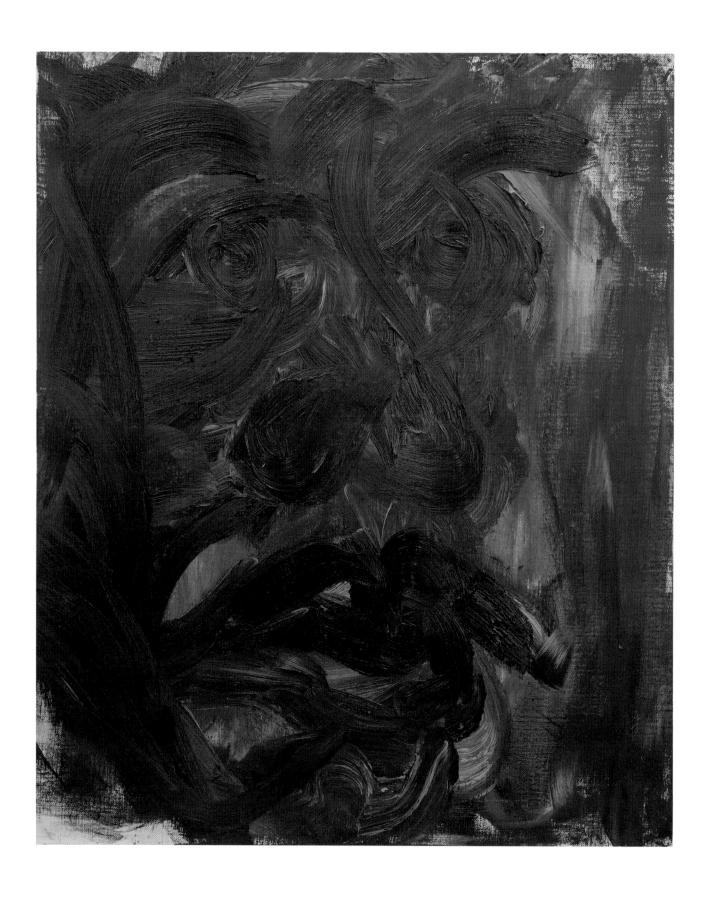

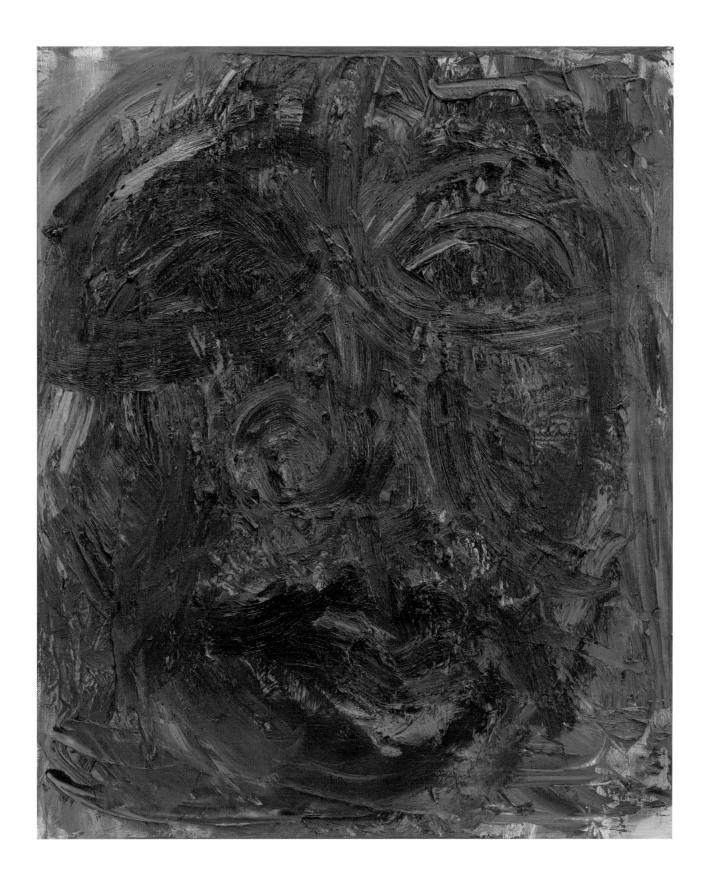

6장 NARCISSUS CANTATA

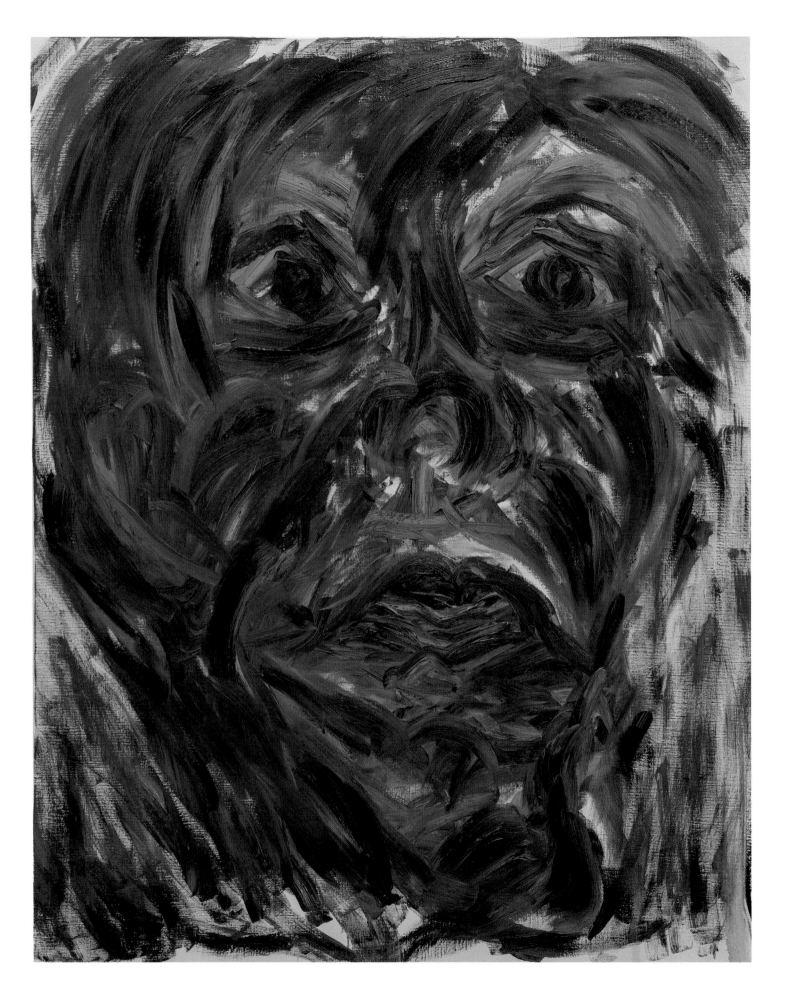

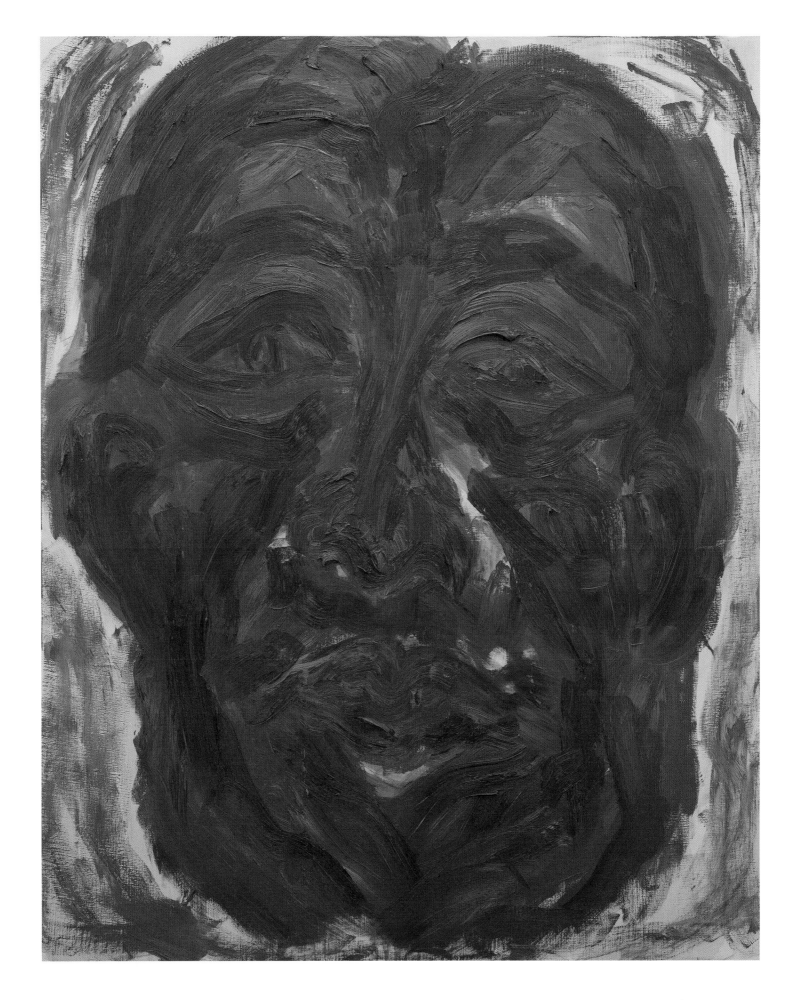

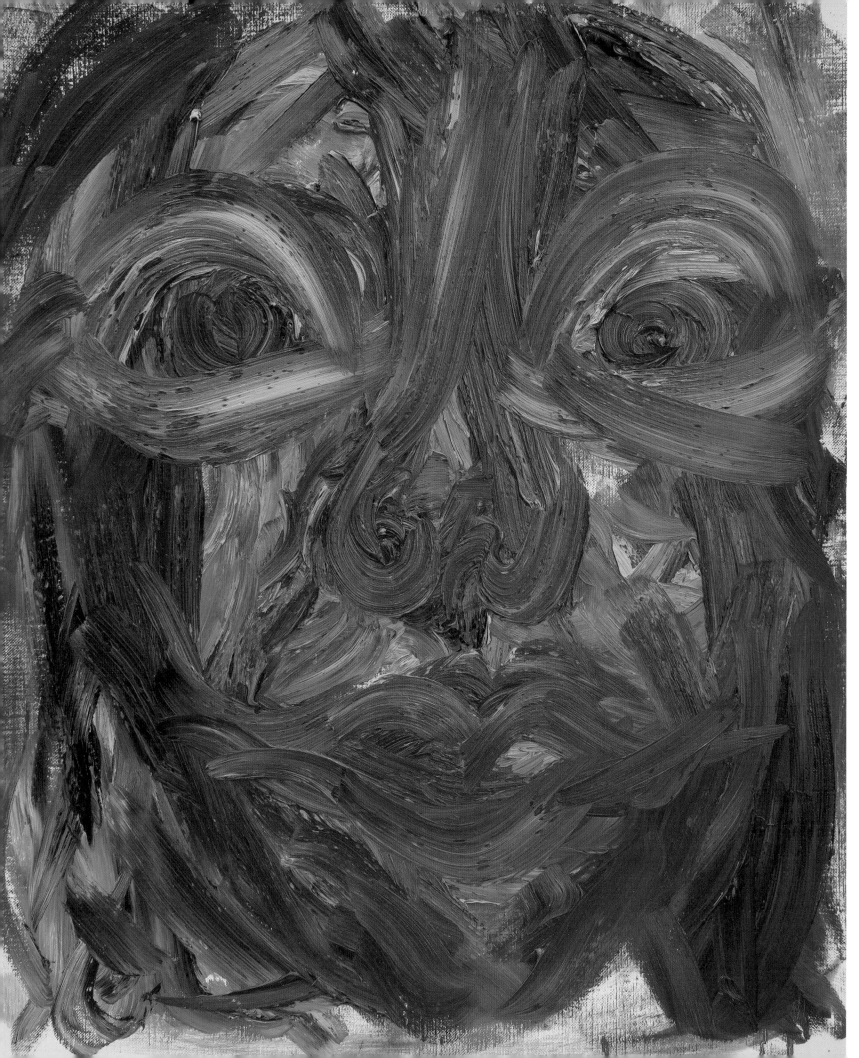

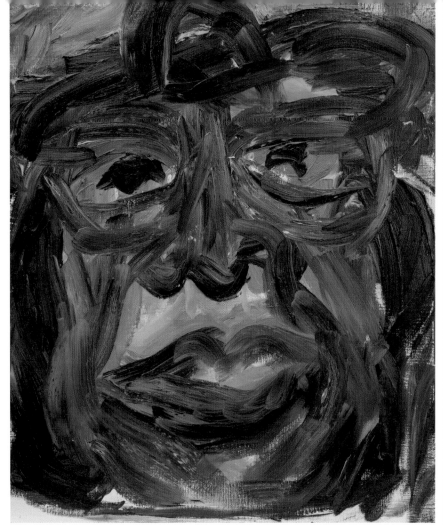
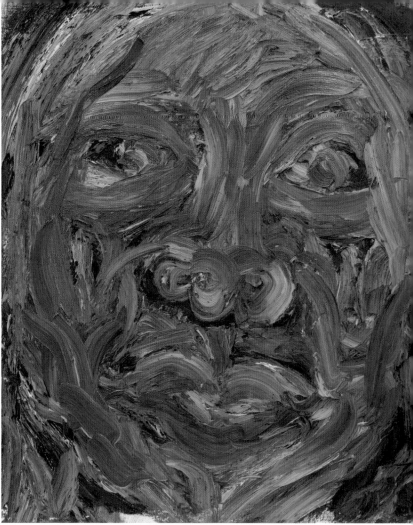

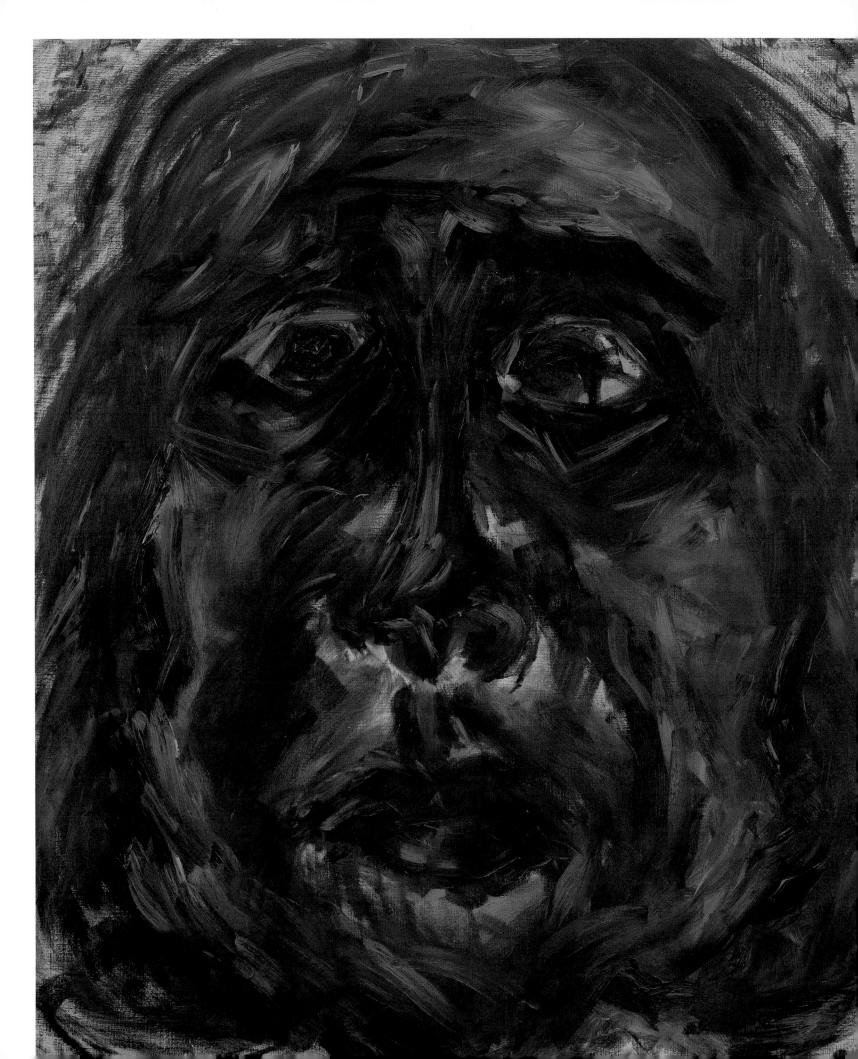

'화가 되기'의
나르시시즘

나의 리비도는 무늬와 모양이 다른 수 많은 옷들로 대상을 바꿈질 하지만, 언제나 그것을 타고 흘러 넘쳐났다. 완전한 사랑을 꿈꾸며 대상을 향하던 리비도가 불가능한 사랑 때문에 위험에 빠질 때마다 애착이 강했던 것만큼 심한 반동으로 자아를 깊은 자폐의 늪 속으로 빠뜨렸다. 어느 날 아주 우연히, 자폐의 끝에 섰던 자아는 '화가 되기'의 내용으로 변주된 나르시스 칸타타를 작곡하고 연주하기 시작했다. '수행성으로서 그리기 행위'를 반복하는 순간에는 리비도가 완전히 자아로 복귀하여 자궁의 내부에서 행복하게 고립되어 있는 상태처럼 그림을 그리게 되는 셈이다. 이때에는 리비도와 자아의 관심이 합치된 상태에서 나르시시즘에 빠져든 것이다. 내가 울면 '그림(자화상) 속의 그(나)'도 울고 내가 웃으면 그(나)도 따라 웃었다.

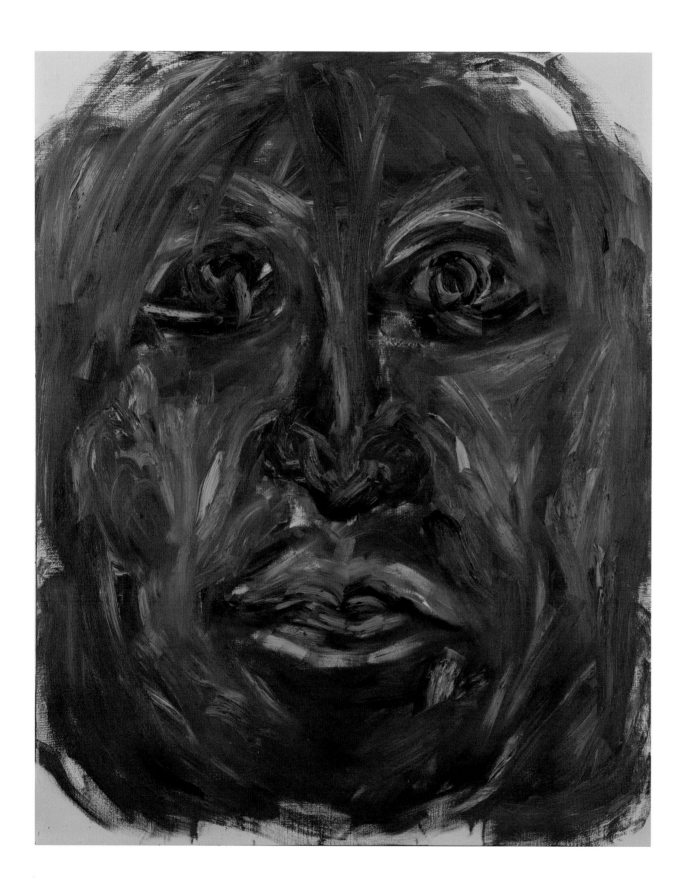

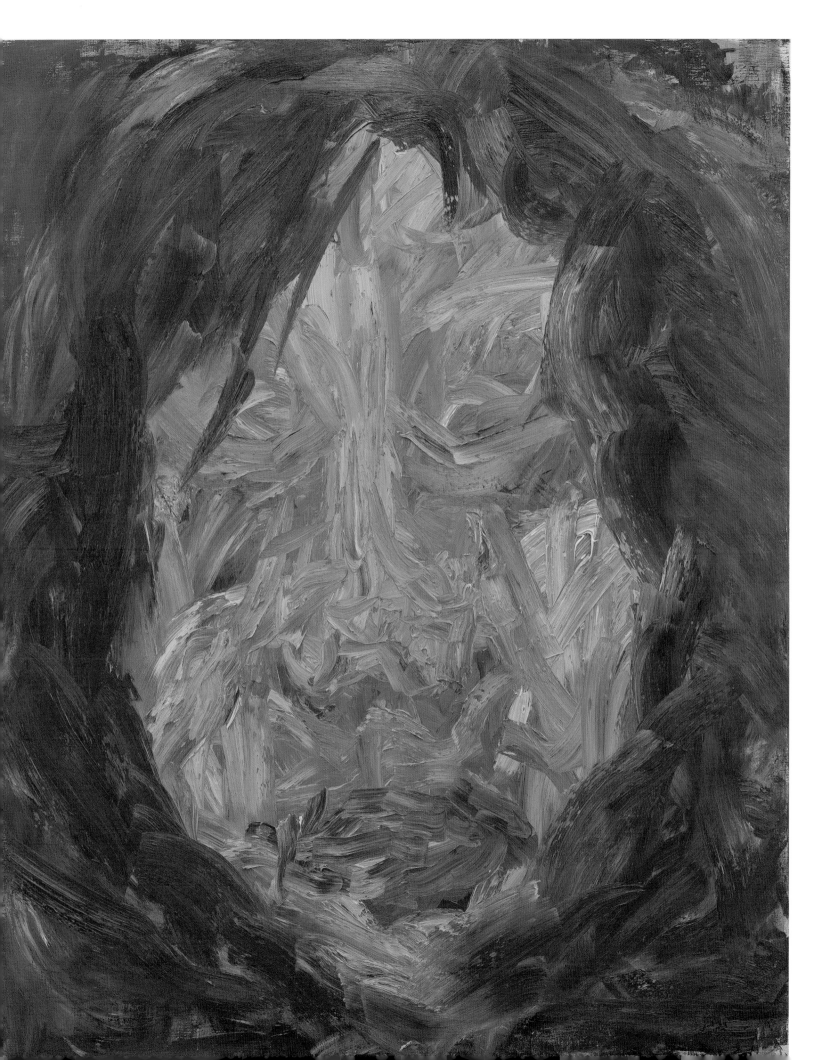

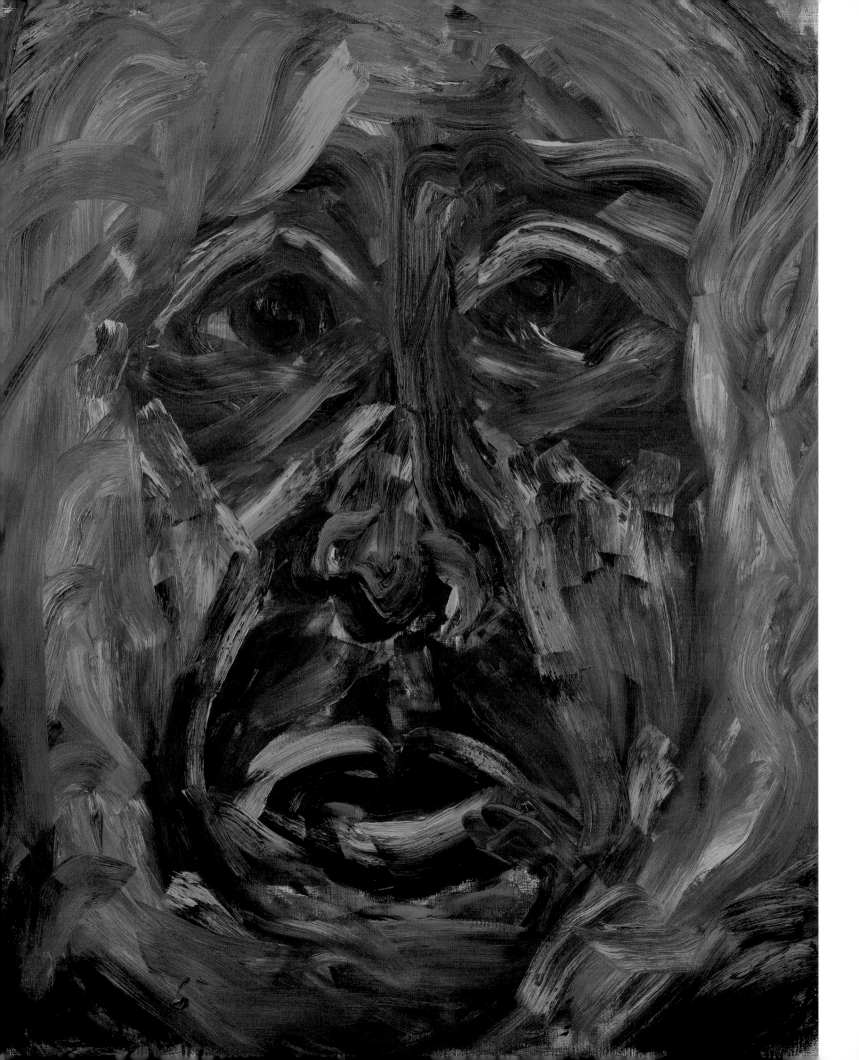

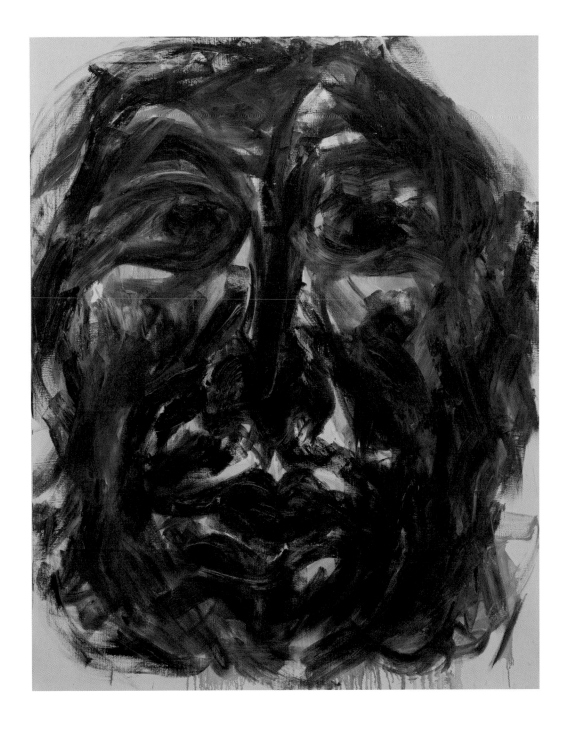

6장 NARCISSUS CANTATA

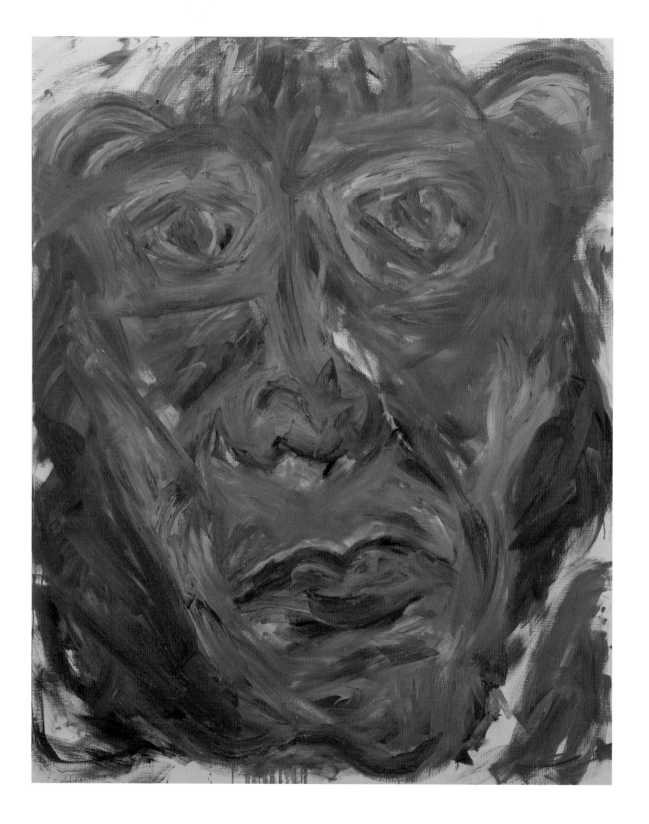

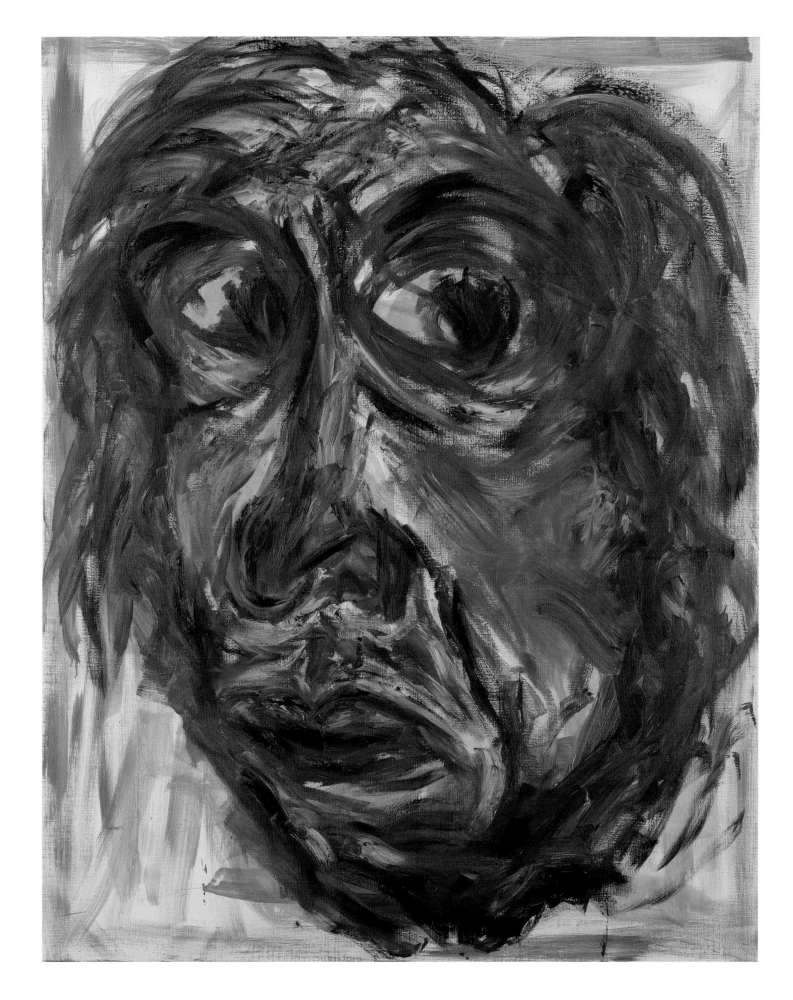

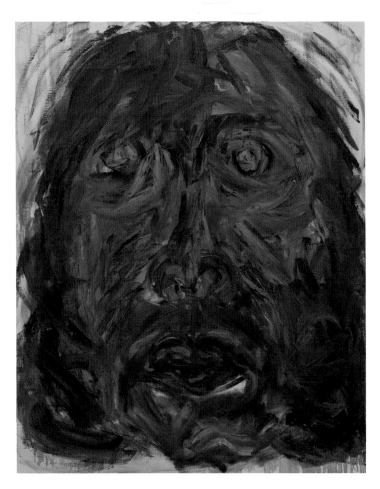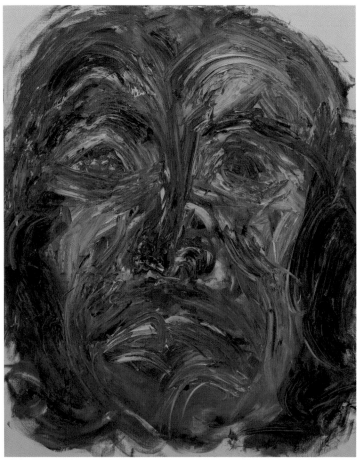

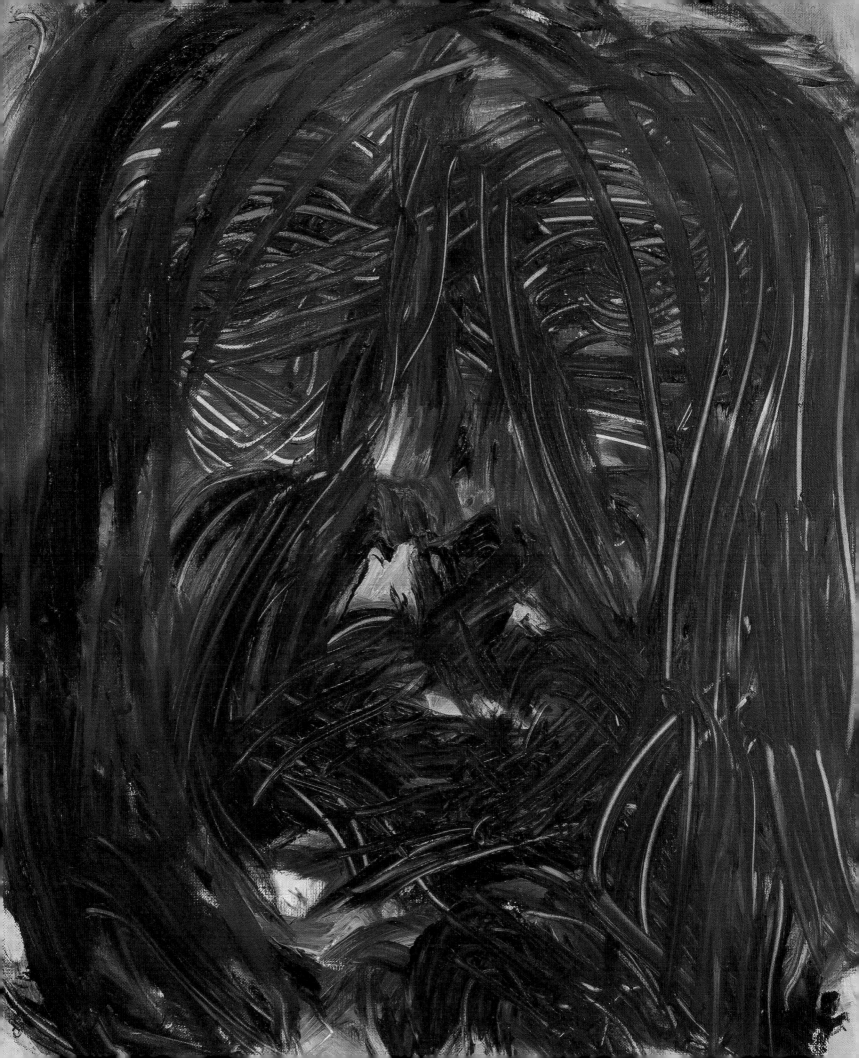

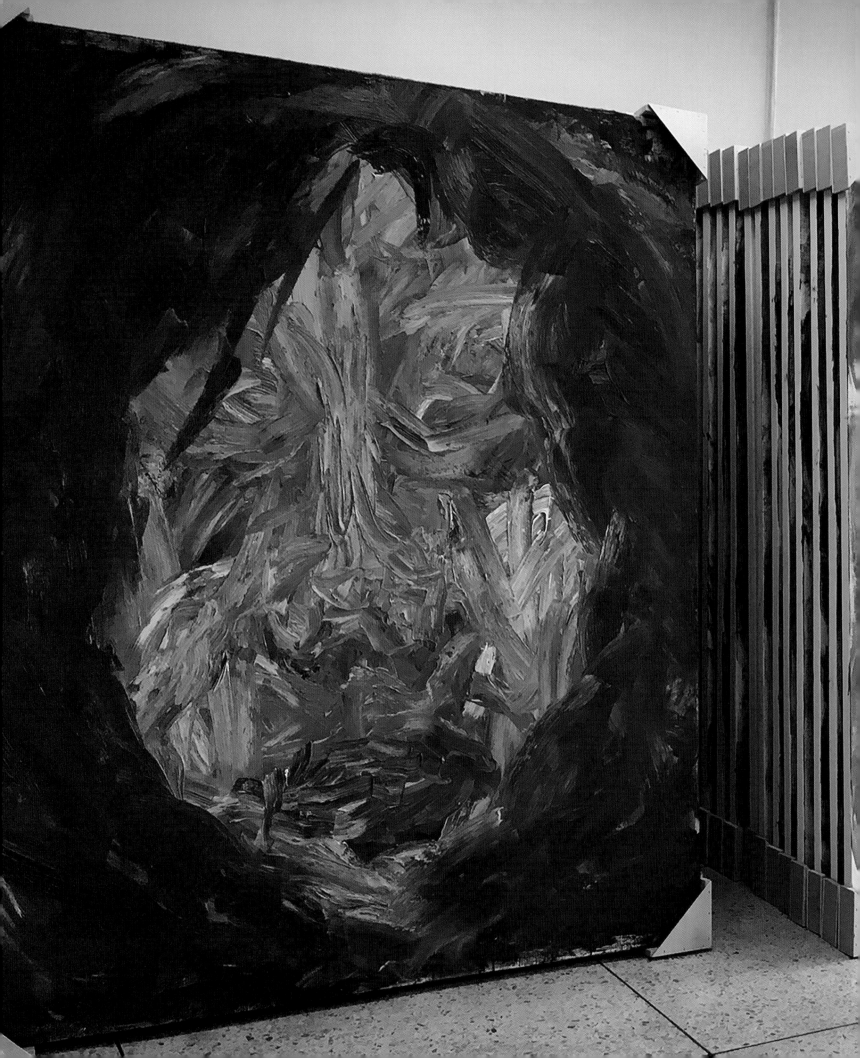

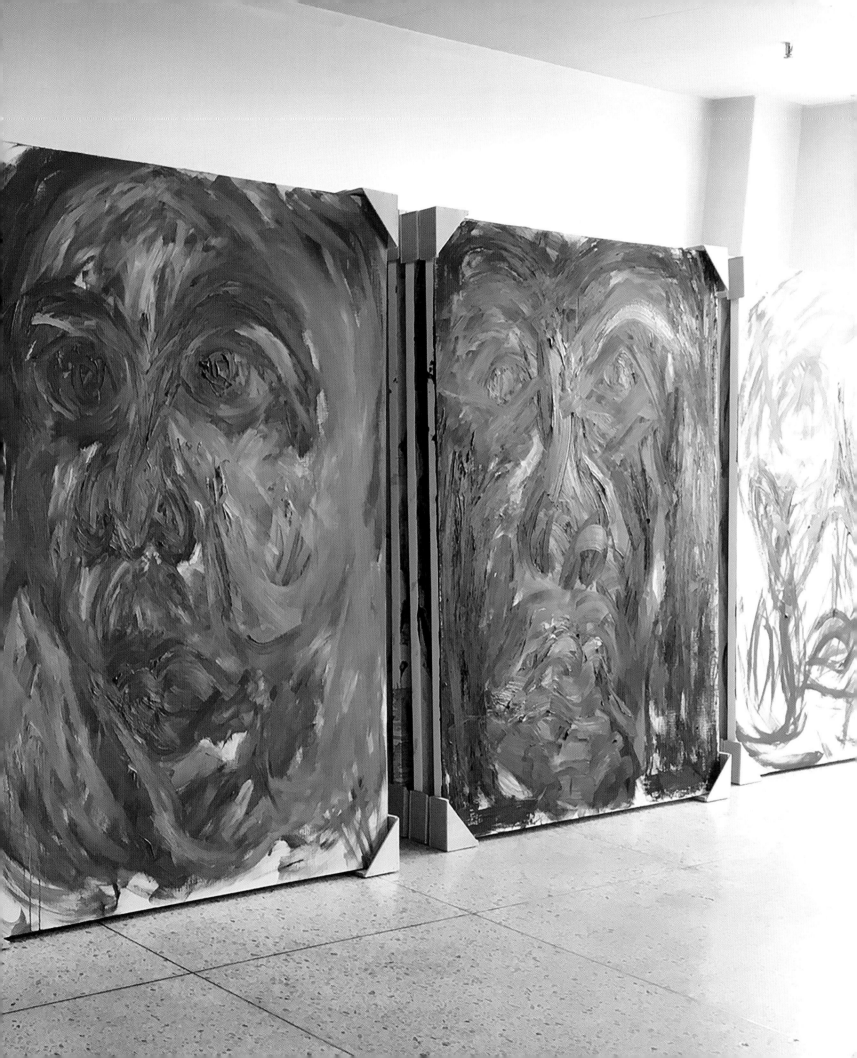

자화상을
통해
공백상태에
도달하기

"제 사랑에 바쳐진 제 모습이 제 아름다움을 완전히 알도록 권하는 그곳 물을 향한 나르시스의 영원회귀에 감탄하라."[3] 거울 속에 비춰진 매번 다른 자기를 사랑하는 나르시스처럼 나의 리비도는 자아에 대한 무수한 기억의 결들을 대상화하여 이미지로 표현해 냈다. 그 결들은 리비도가 지향했던 타자의 흔적(욕망)과 중첩되고 포개진다. 그런데 나를 그리면서 점점 자유로워져 간다는 것은 내 안의 타자의 흔적(욕망)을 지워가기 때문이다. 결국 나의 '수행성으로서 그리기 행위'는 라캉이 말하는 일종의 '공백의 장소'로 나를 데려가는 것 같다. 어떻게 하면 그 장소가 텅빈 허무의 공백이 아닌 텅빈 충만의 공백이 될 수 있을까?

3) 폴 발레리, 『발레리 선집』, 박은수 옮김(을유문화사, 2015), 131쪽.

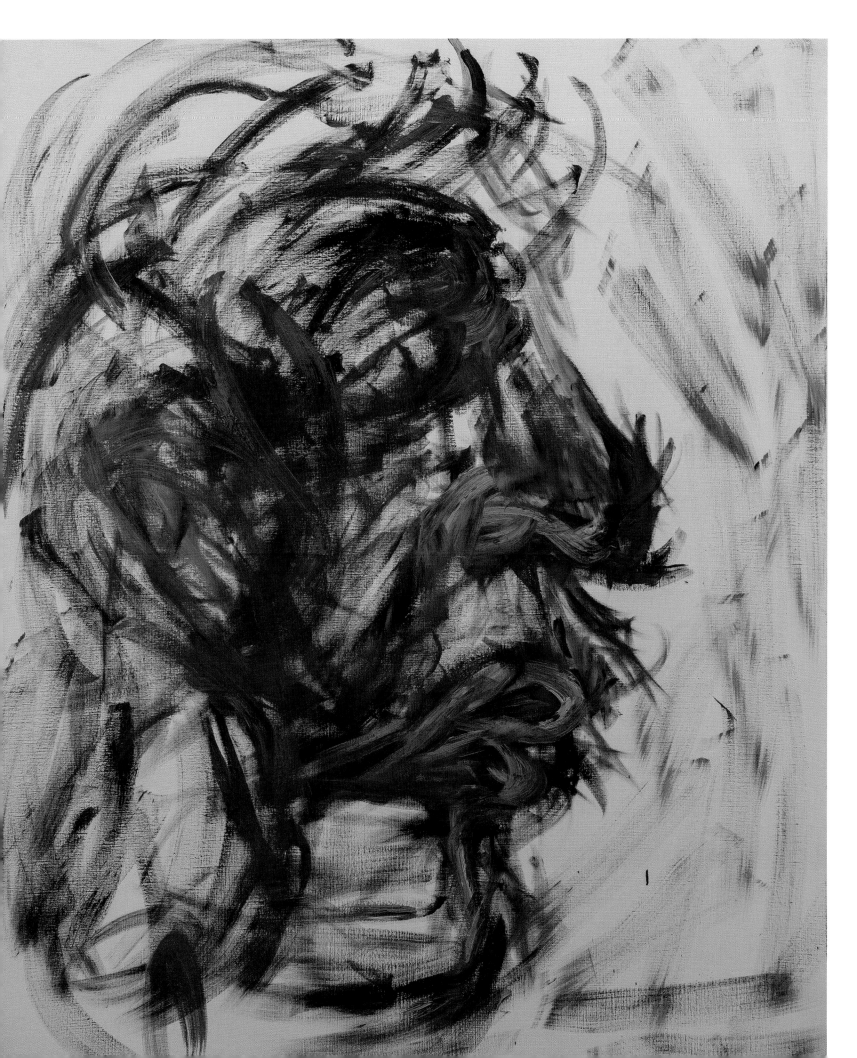

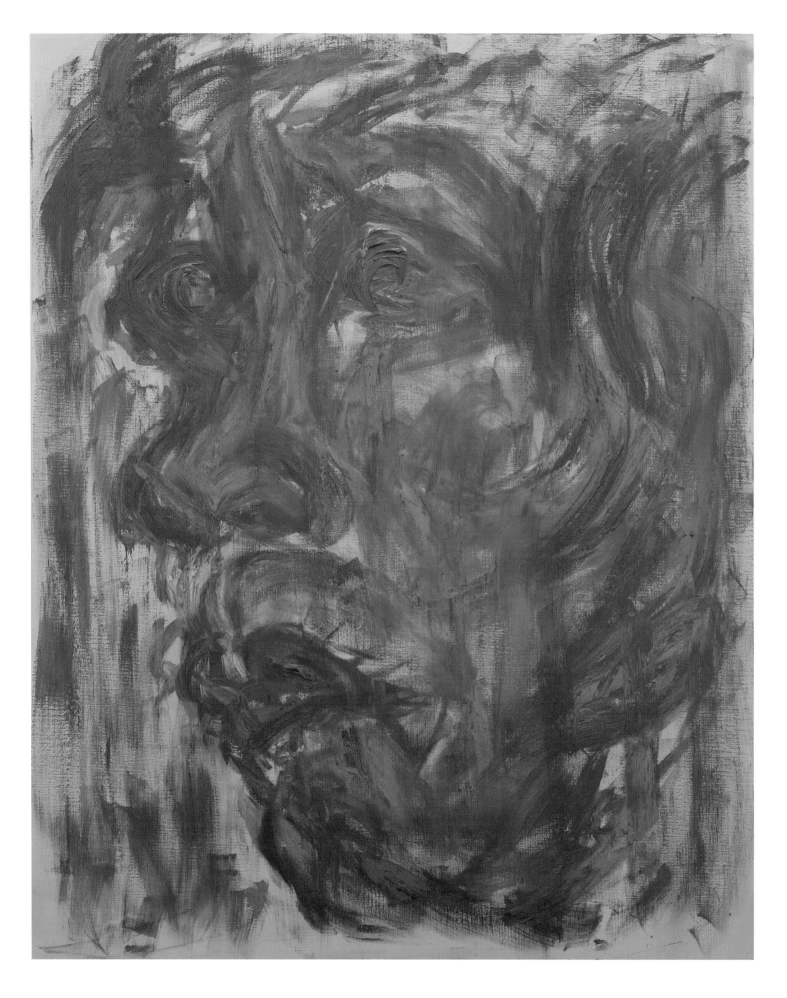

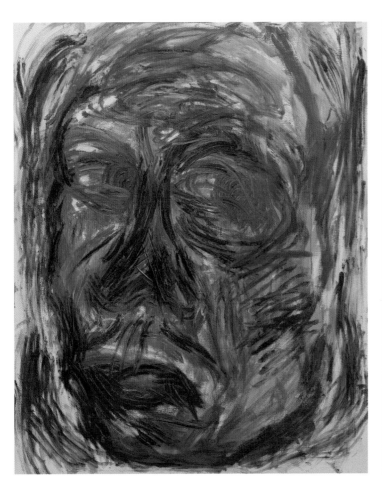
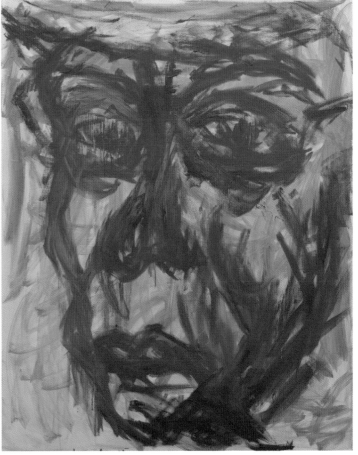

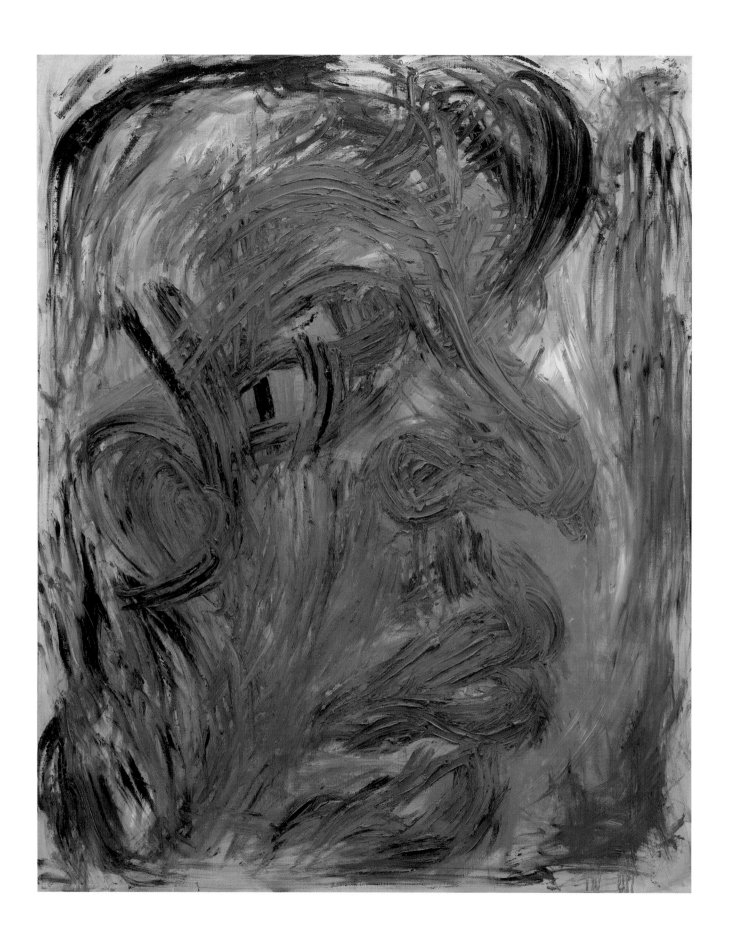

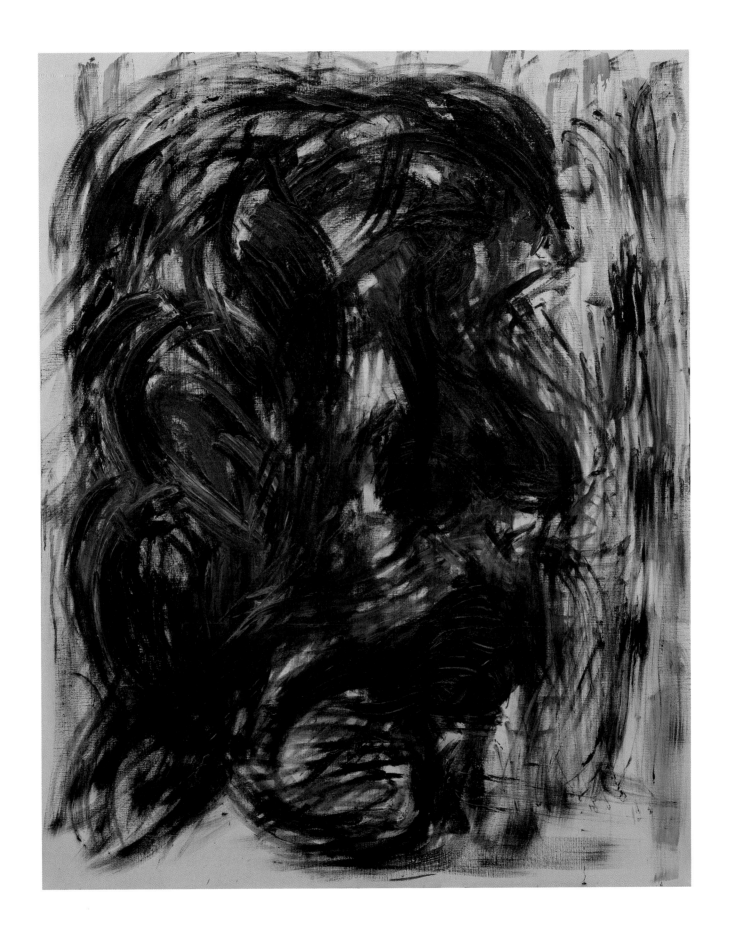

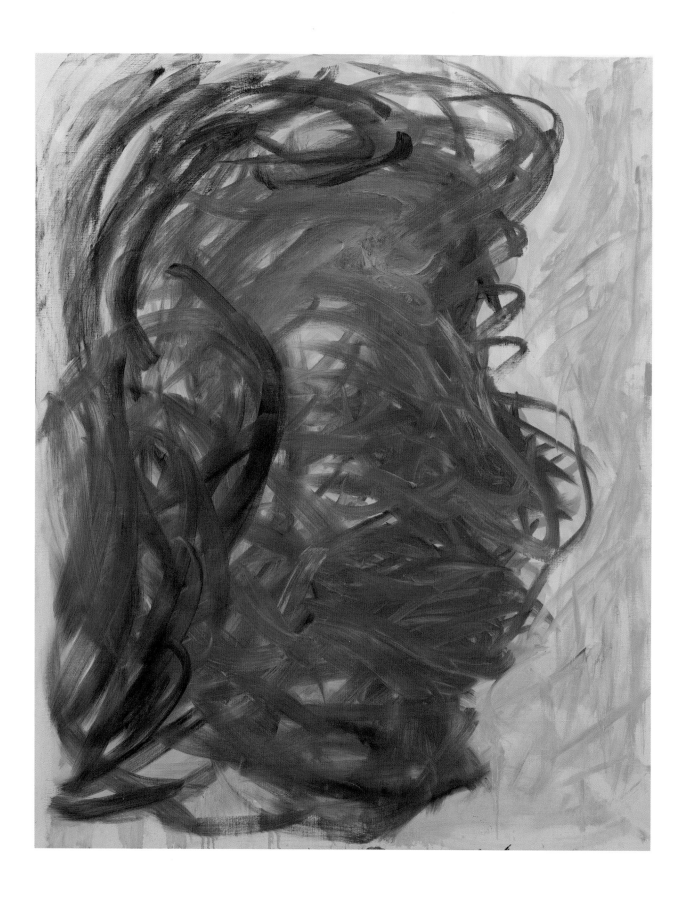

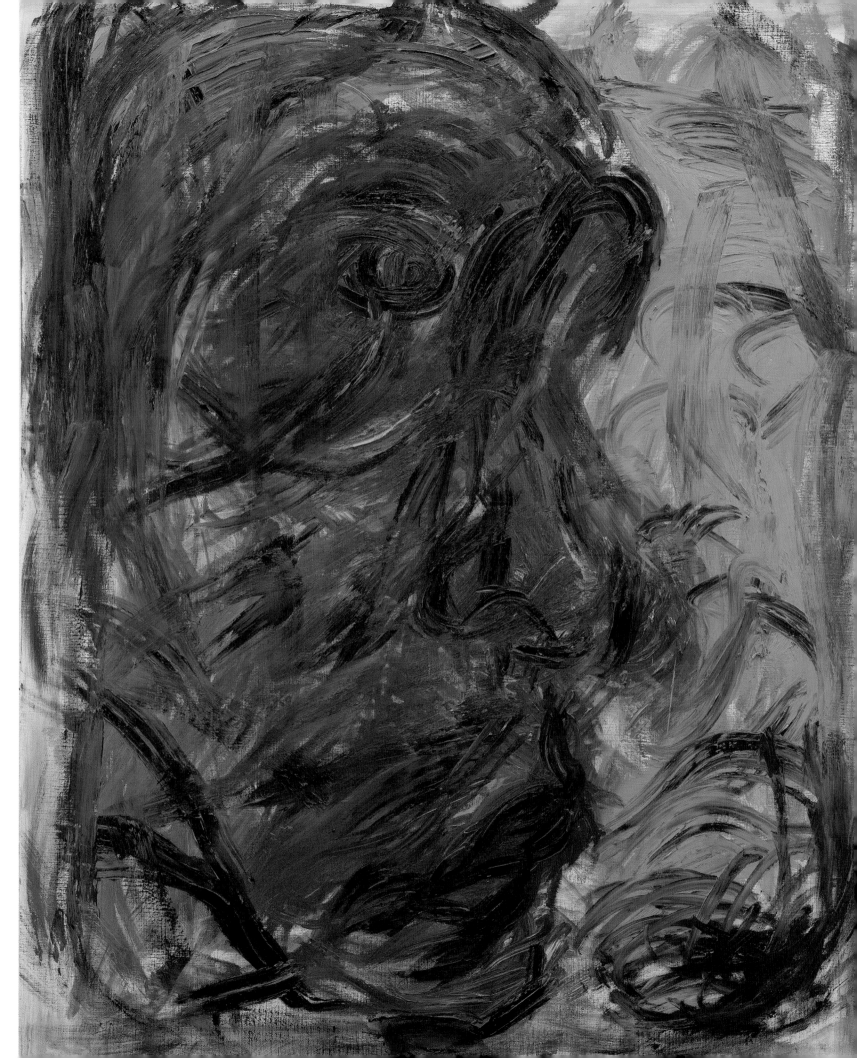

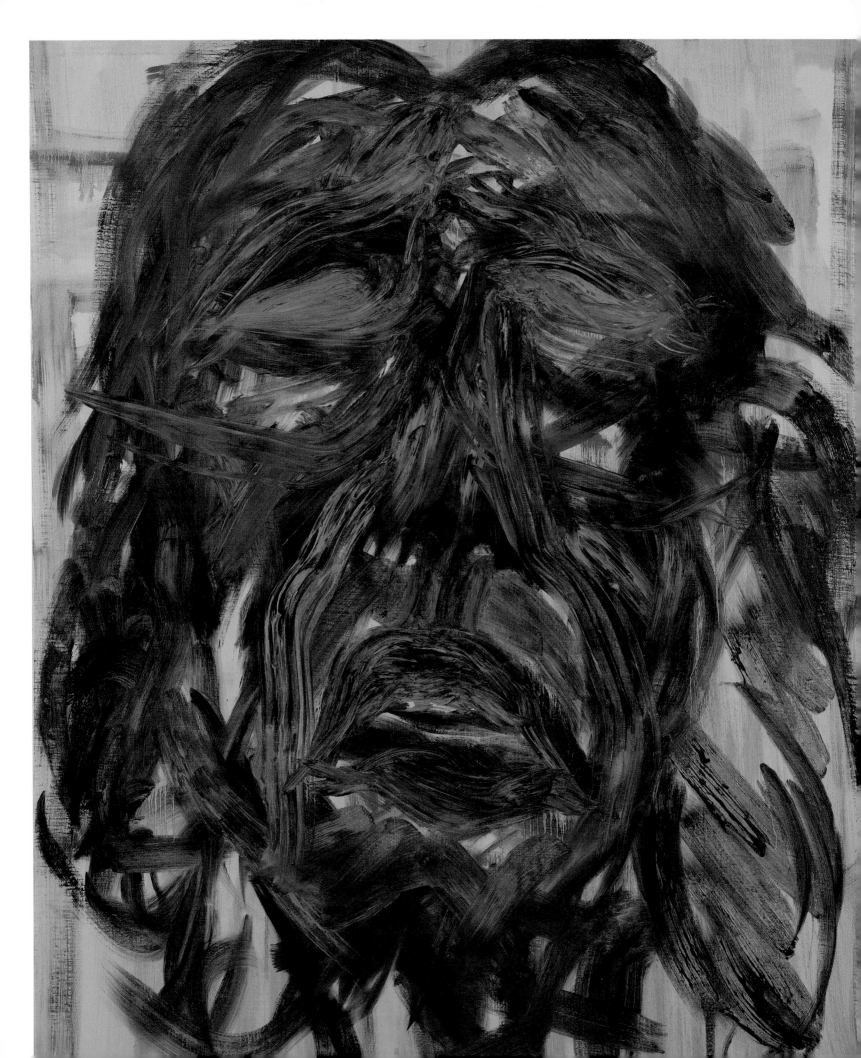

형이상학적
욕망

공백의 장소에서 우리는 그 무엇도 새롭게 욕망할 수 있다. 그 장소가 텅빈 허무의 공백으로 느껴지면 자아는 결핍에서 비롯된 욕망을 탐닉할 것이다. 오직 텅빈 충만이 되었을 경우에만 자아는 형이상학적 욕망을 욕망하게 된다. 레비나스에 의하면, 우리가 만족시키는 허기, 우리가 해소하는 갈증, 우리가 가라앉히는 감각 바깥에서, 형이상학적 욕망은 만족 없는 욕망으로서 타자의 타자성과 외재성에 귀를 기울인다. 다시 말해 이해관계에 찌든 욕망에서 벗어나 텅빈 충만 속에서 낯설고 약한 타자의 호소에 귀 기울이고 응답하는 것, 그것이 형이상학적 욕망이다.

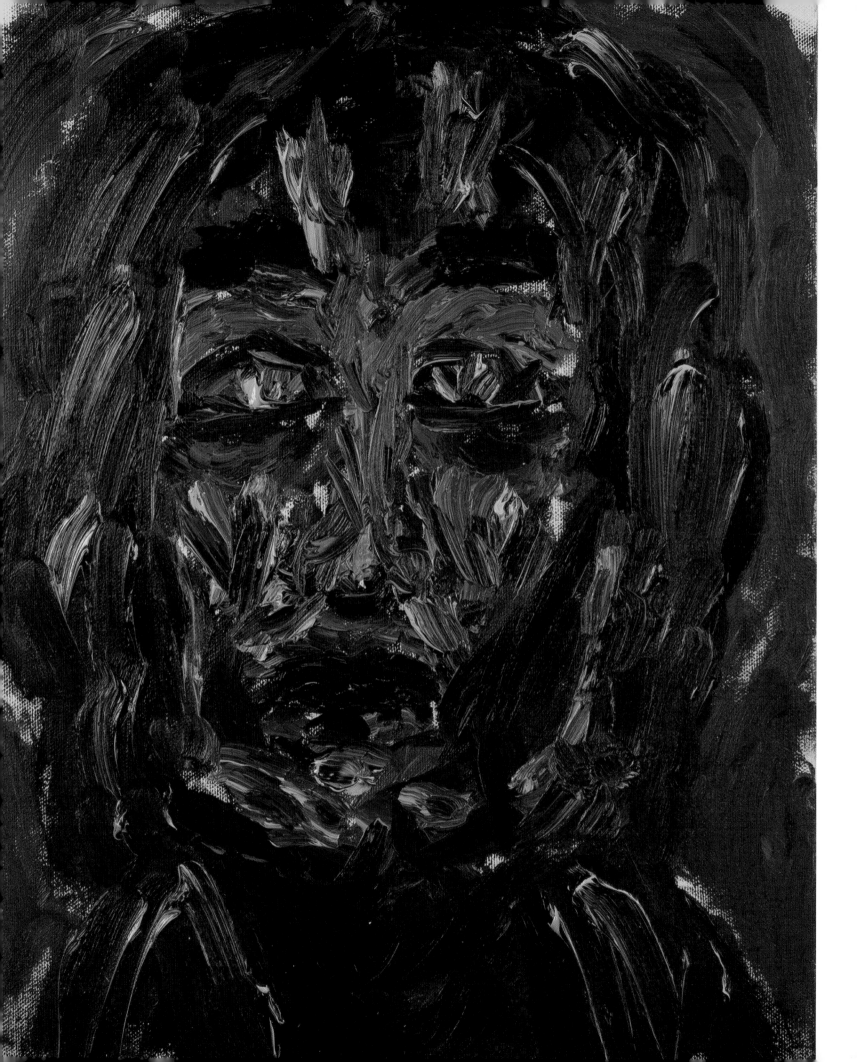

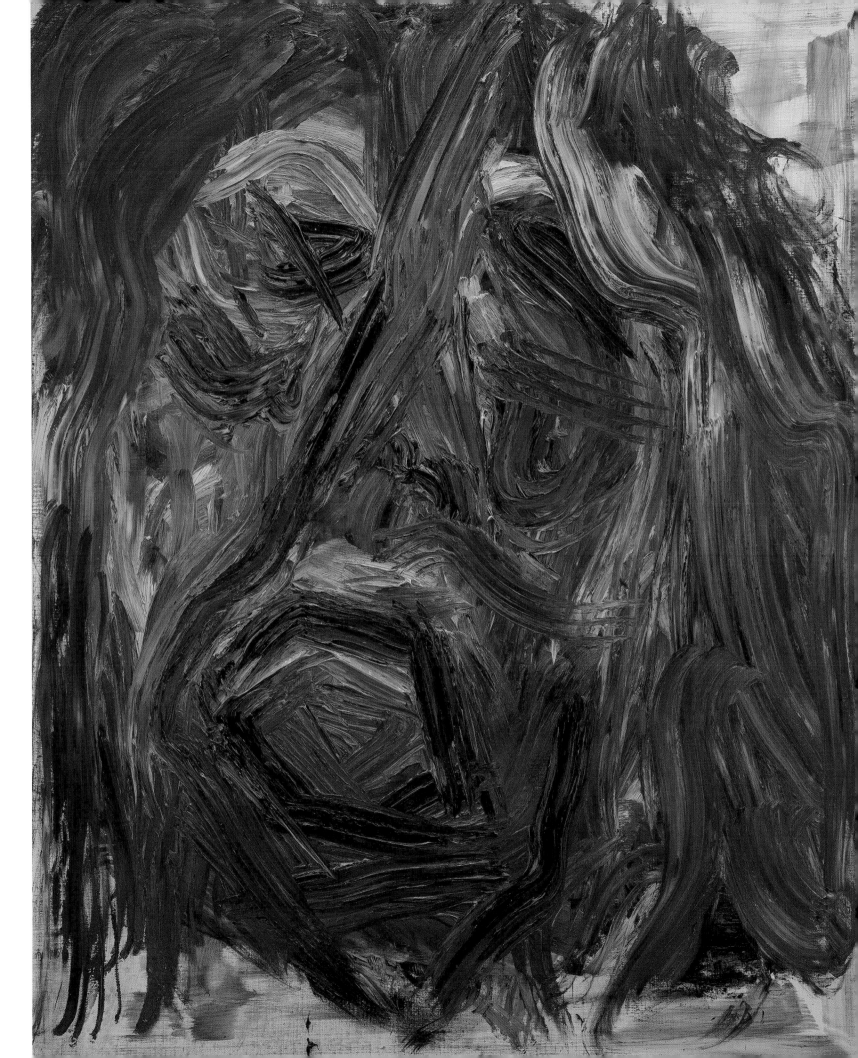

참된 삶은
부재한다.
그러나
우리는
세상 속에 있다.

레비나스의 저작 『전체성과 무한』의 첫 구절이다. 이 구절을 처음 마주했을 때 기차 안이었음에도 불구하고 눈물이 두 뺨을 타고 흘러내렸다. 참된 삶에 대한 갈망의 허망함에 빠져있을 때였다. 타자의 욕망을 욕망하던 기존의 삶에서 일탈하여 새롭게 창조한 '화가 되기'조차도 주체와 동일성의 그늘에 놓여 있는 나르시스적 욕망을 벗어나지 못했다는 자책이 찾아들었다. 그 일을 겪은 얼마 뒤 모심과 살림의 정신으로 한살림운동을 펼쳤던 무위당 장일순이 형이상학적 욕망에 다가가는 삶을 살았던 건 아닐까 생각했다. 무위당 장일순의 삶과 기록들을 찬찬히 들여다 보고 그의 삶을 초상화로 표현하기 시작했다. 예술가는 시대의 전위로서 살아야 한다는 나에 대한 다짐이기도 했다.

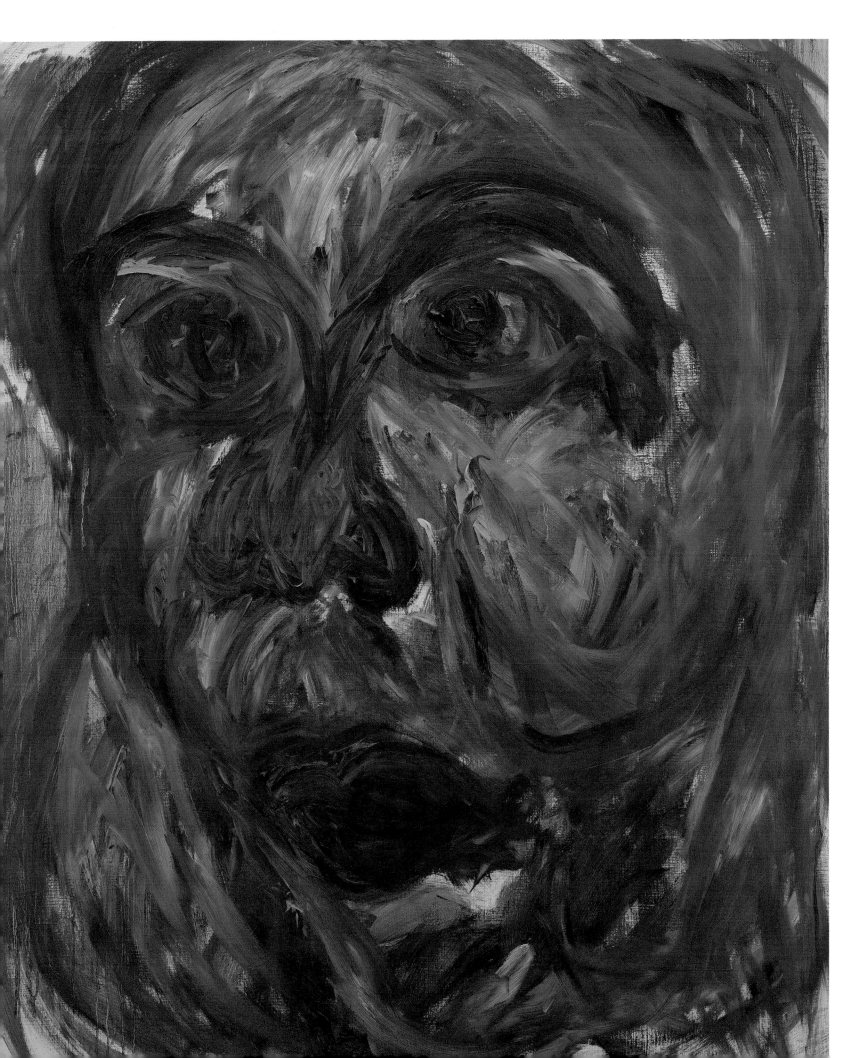

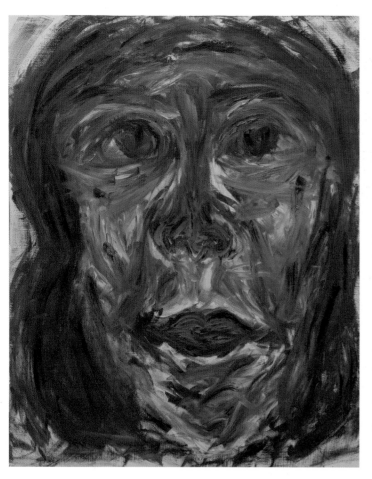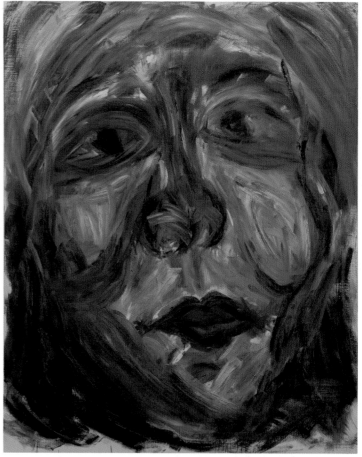

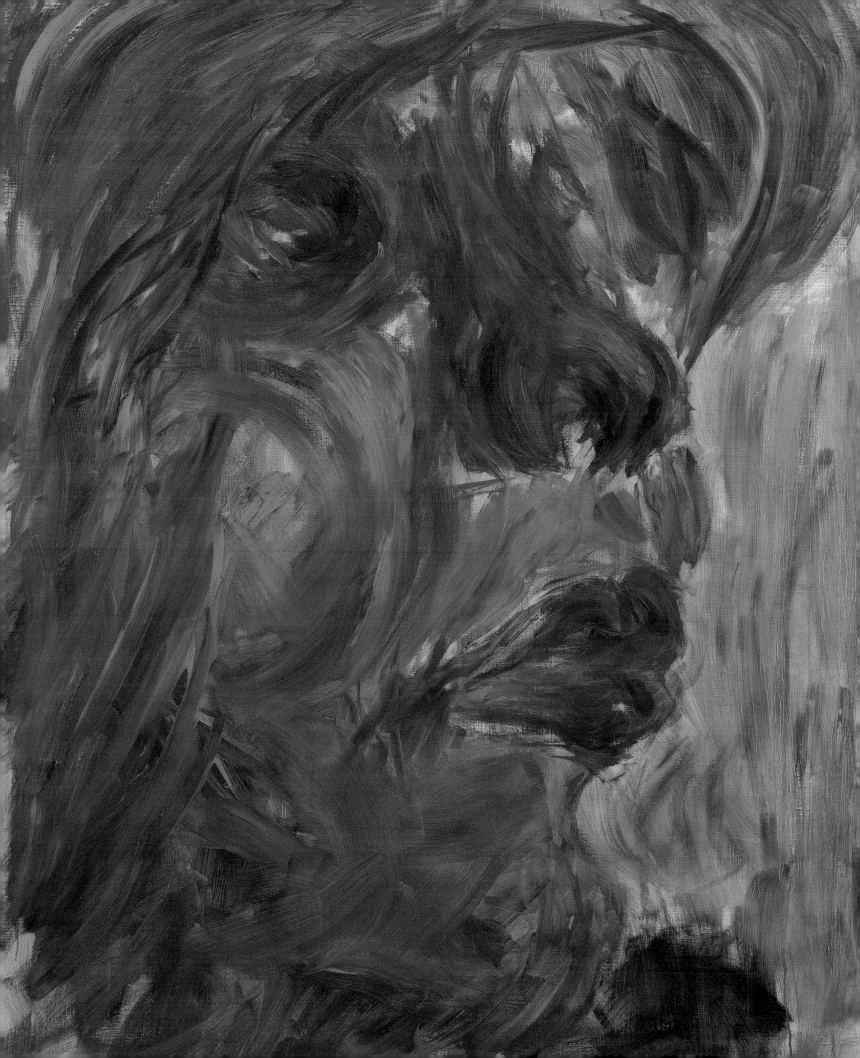

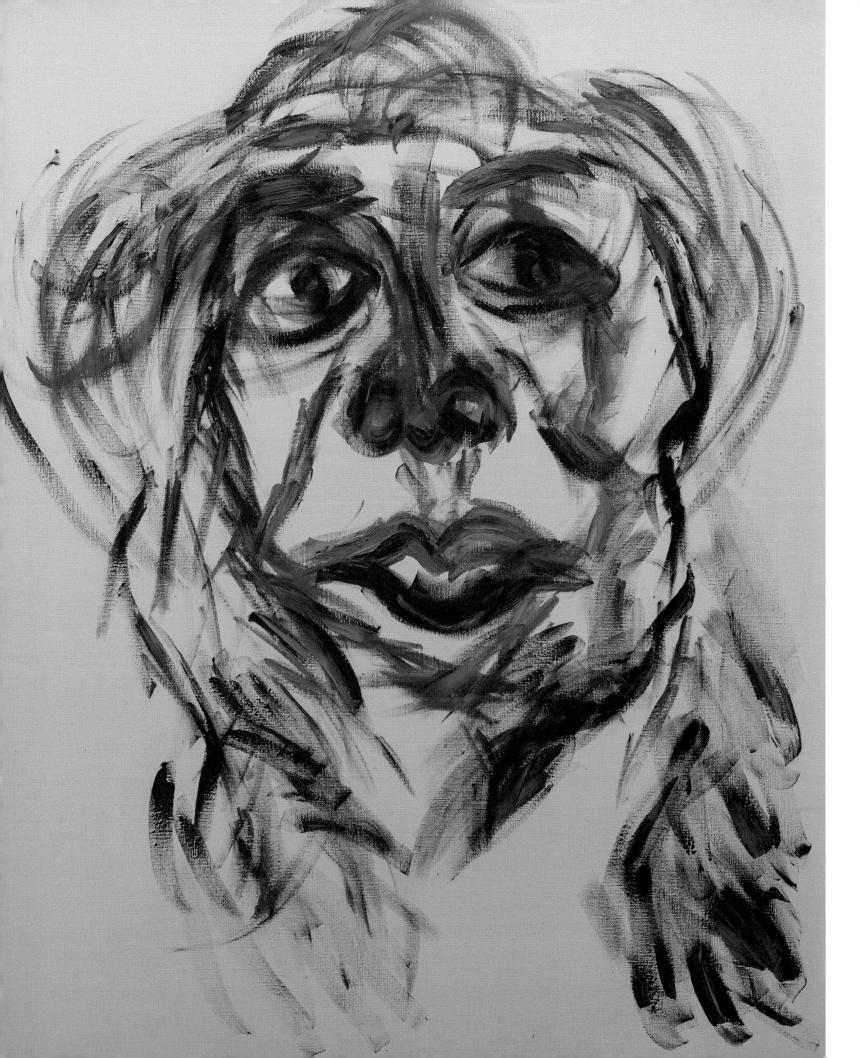

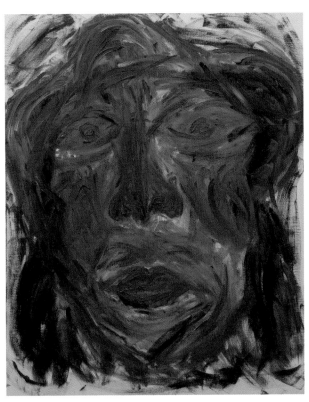

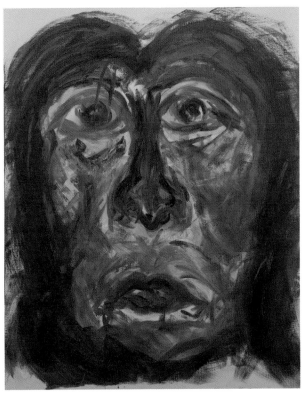

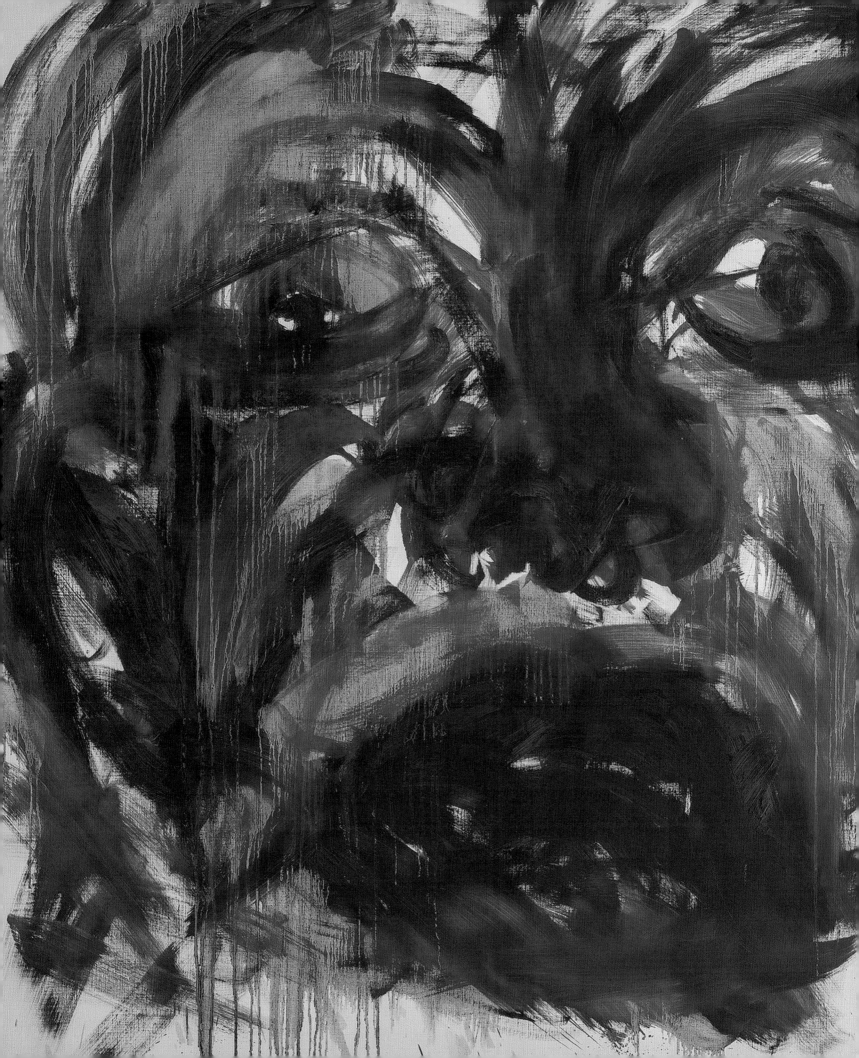

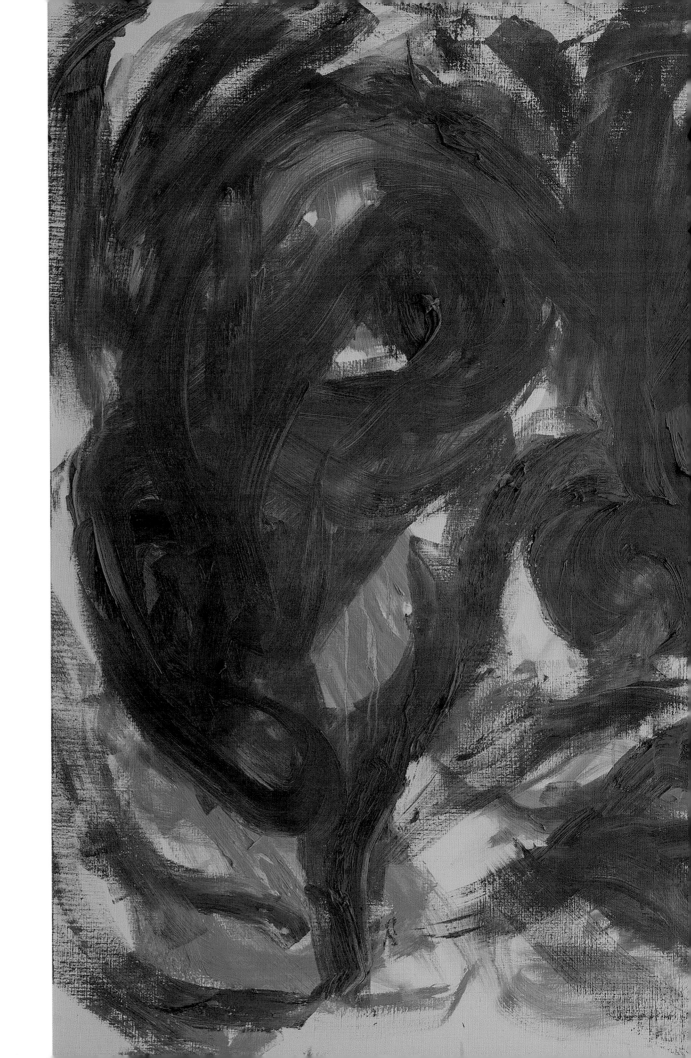

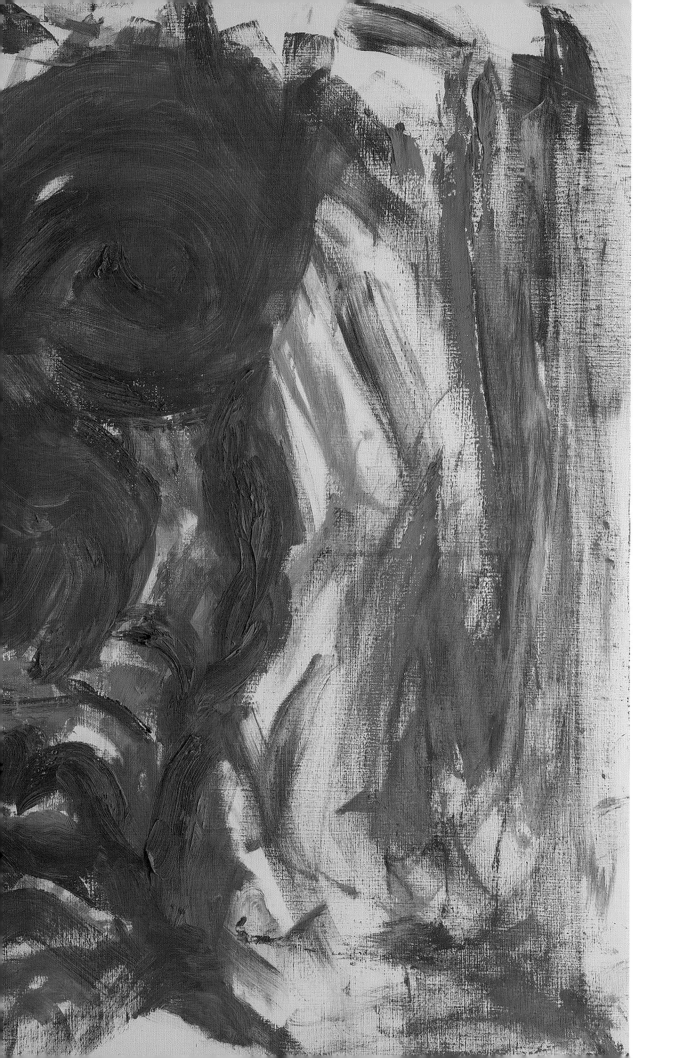

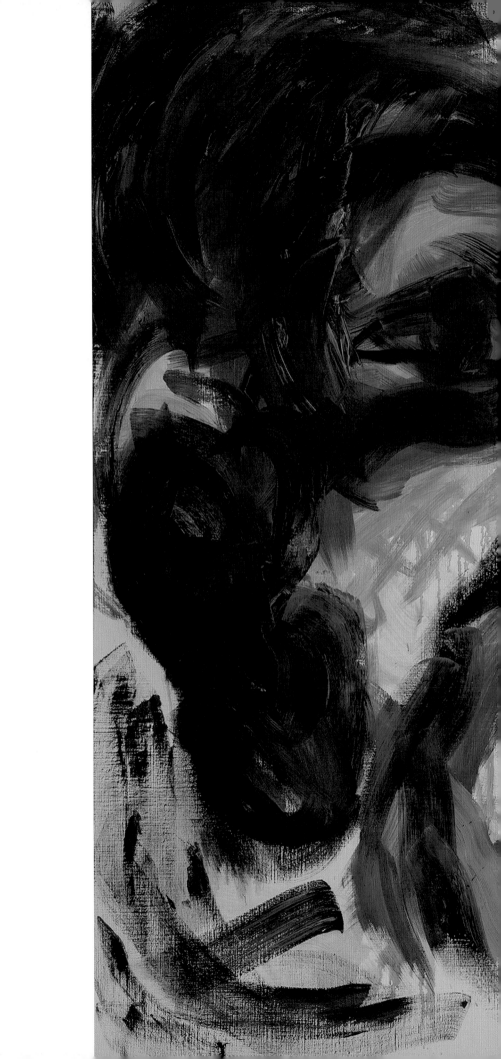

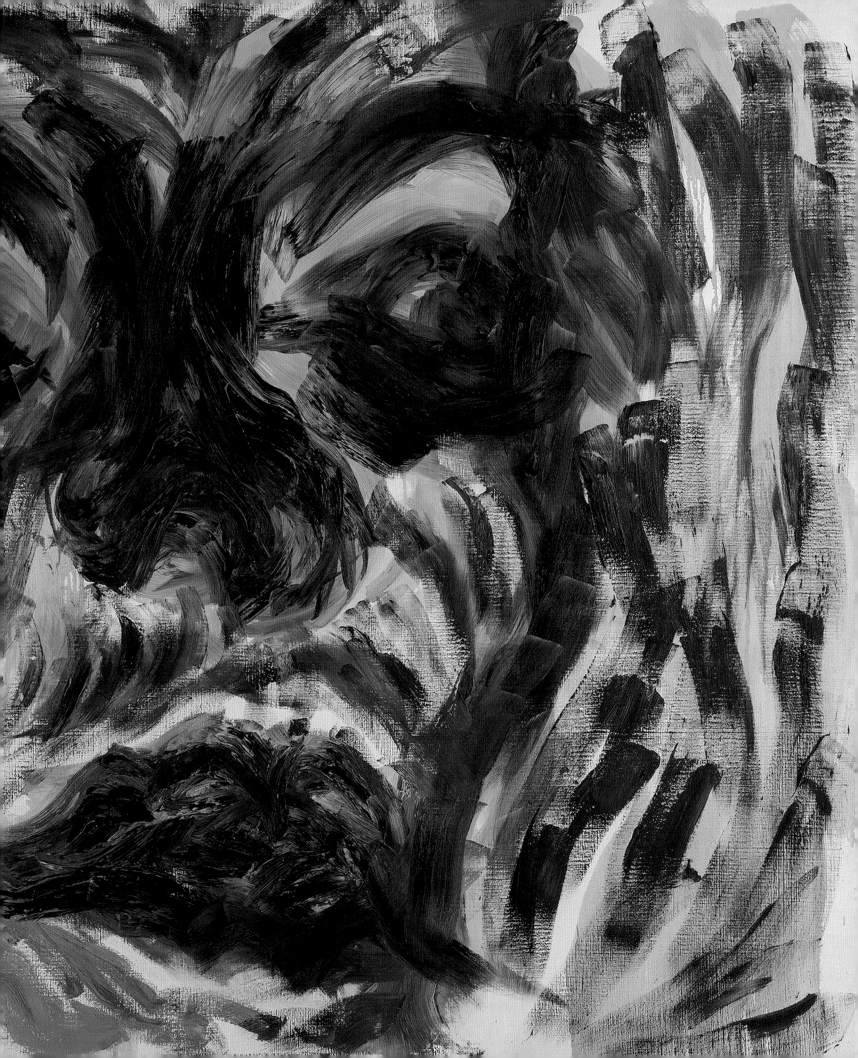

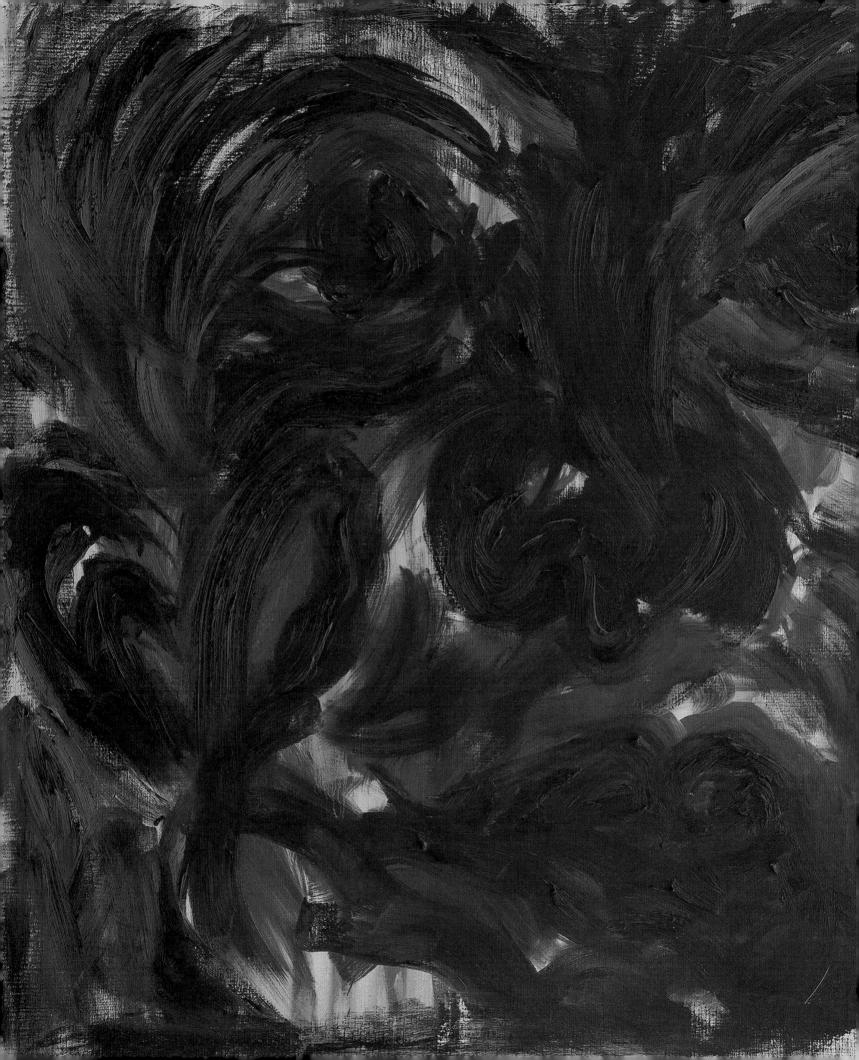

나르시시즘을
벗어날 수
있을까?

레비나스는 우리가 친숙한 이들이 아닌 낯선 타인, 그 중에서도 약자에 대한 맞아들임을 욕망하기를 기대하지만, 나약한 존재자인 나는 먼저 아내와 딸 아이에서부터 동일화하지 않고 타자로 영접하는 것을 배워가야만 한다. 딸 아이는 참 많이 나를 닮았다. 그래서인지 딸 아이를 그리면서 나를 그린다는 착각에 빠졌고 내 안의 자유를 향한 몸짓을 대리해서 표현했다. 들여다 보면, 딸 아이의 얼굴은 자화상의 확장에 다름 아니었다. 무위당 장일순을 그리면서도 그를 그리는 것이 아니라 결국 나의 기대를 그에게 기대어 표현하고 있다는 생각을 버릴 수가 없었다. 과연 나르시시즘과 타자성은 서로 분리될 수 있을까? 모든 욕망은 나르시시즘에서 출발해서 나르시시즘으로 돌아올 수밖에 없는지도 모른다. 리비도의 원천과 기원이 자아라는 프로이트의 주장처럼 ...

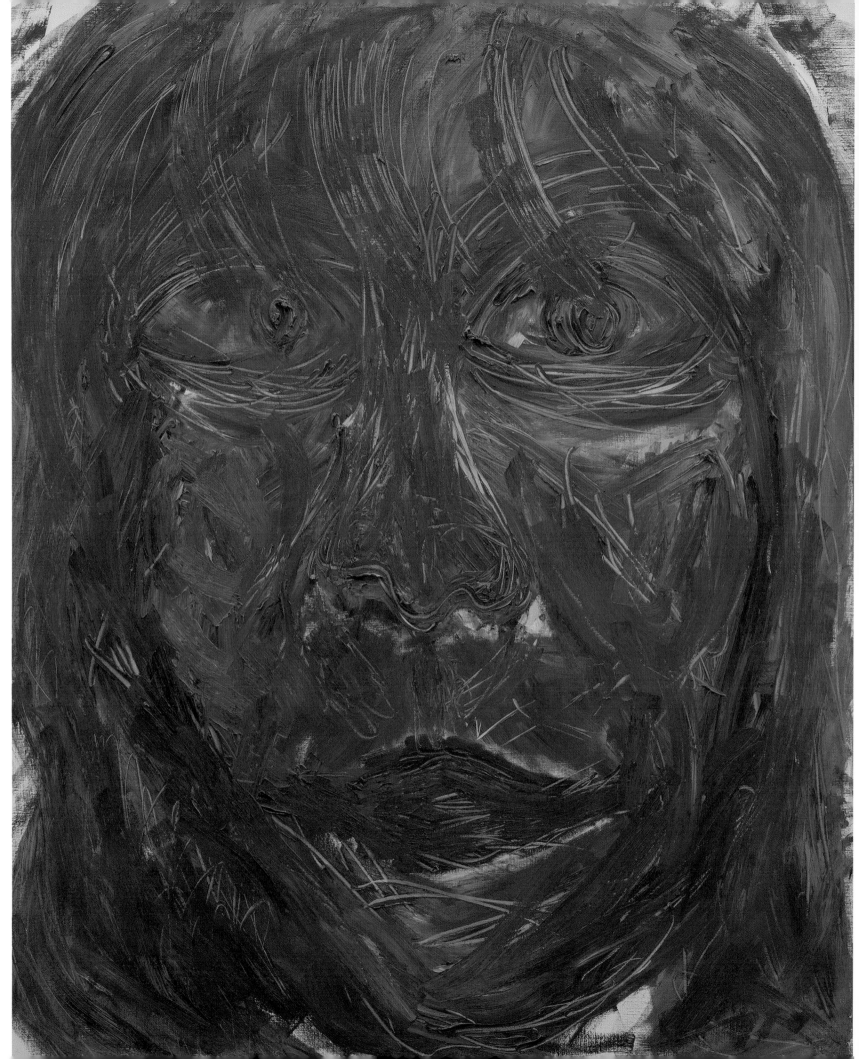

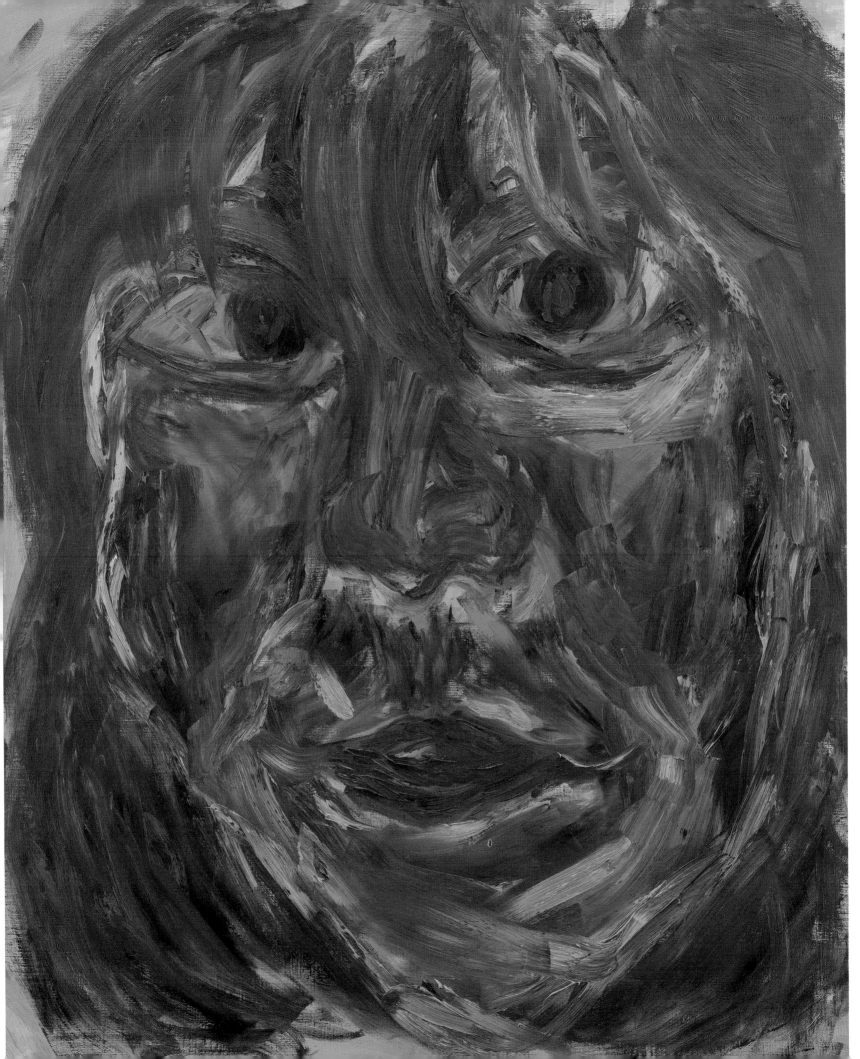

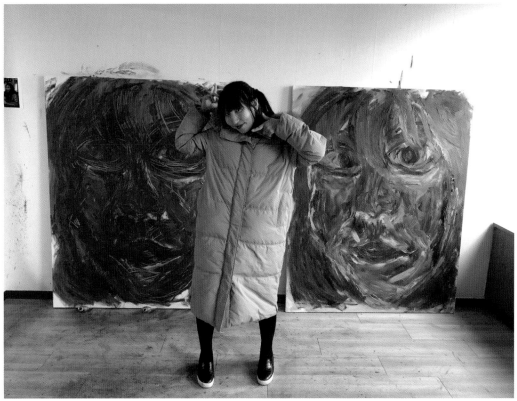

6장 NARCISSUS CANTATA

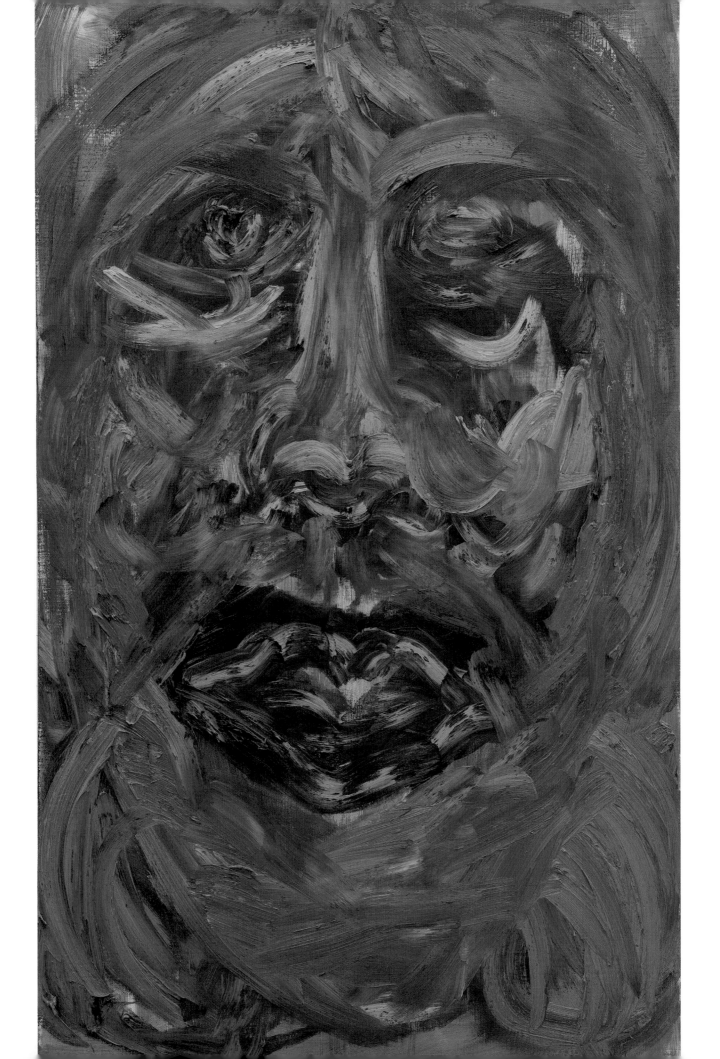

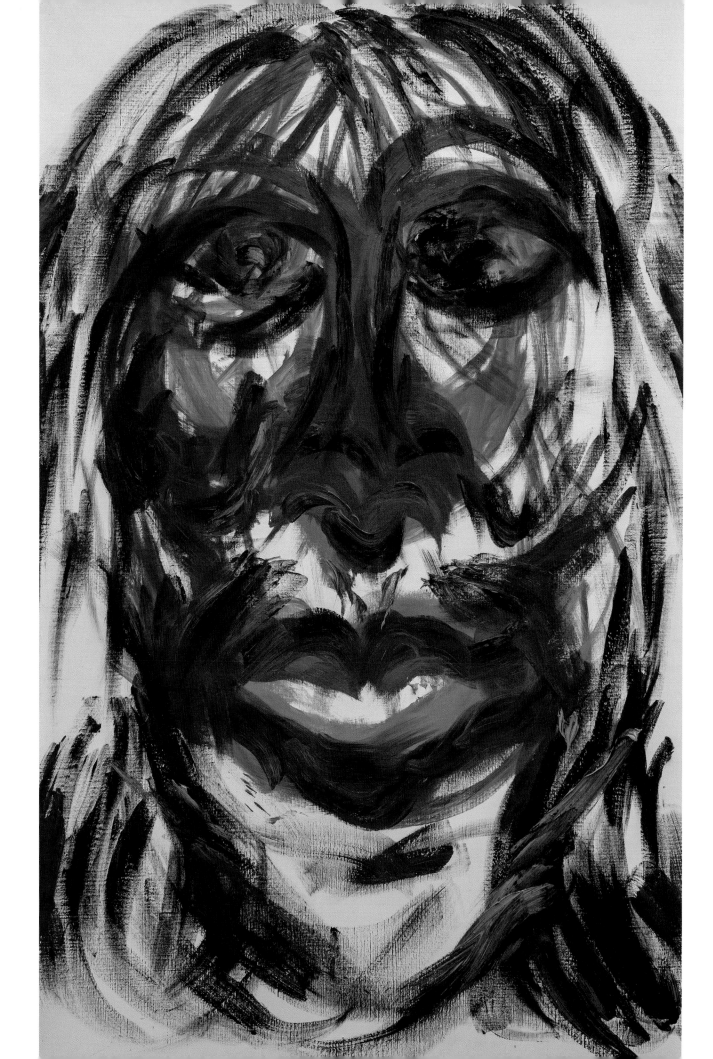

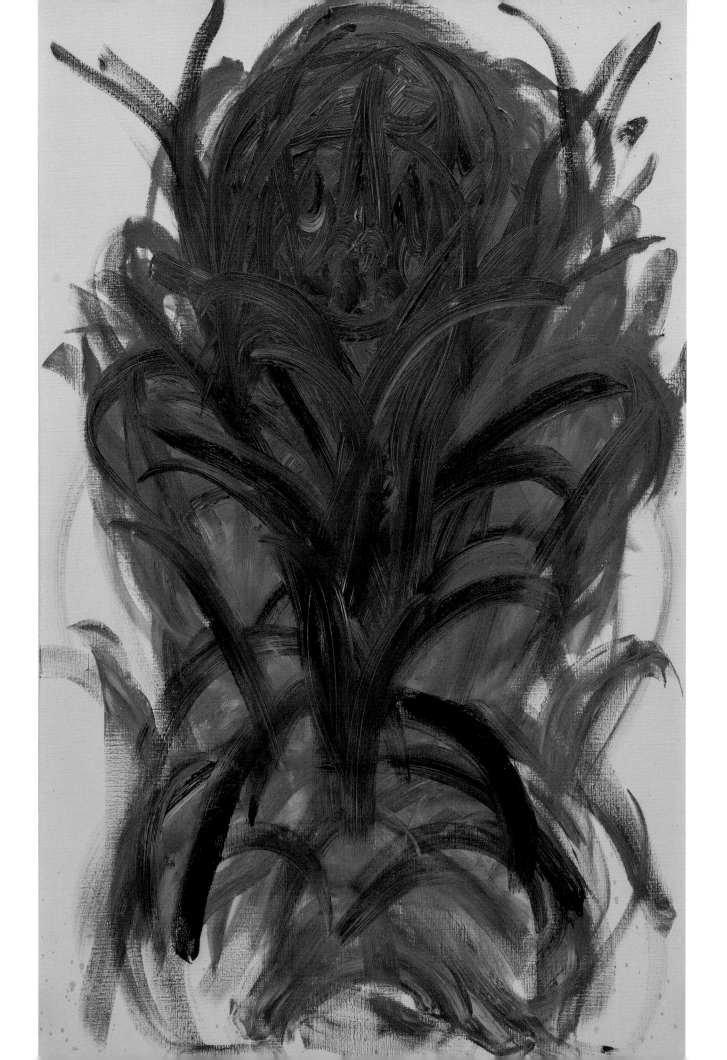

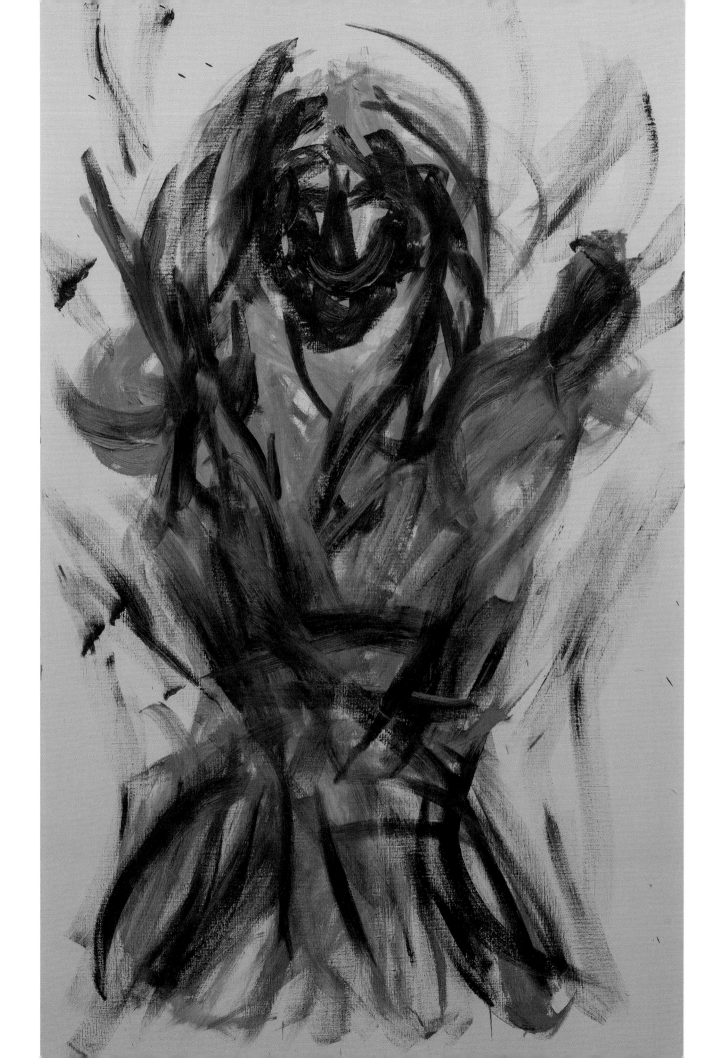

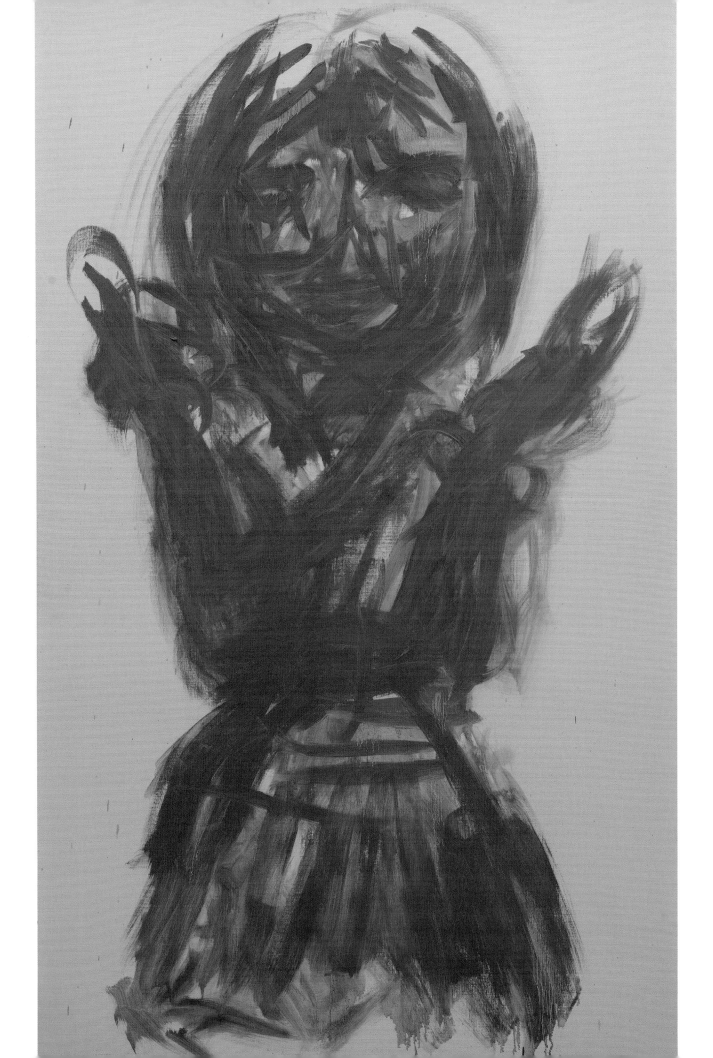

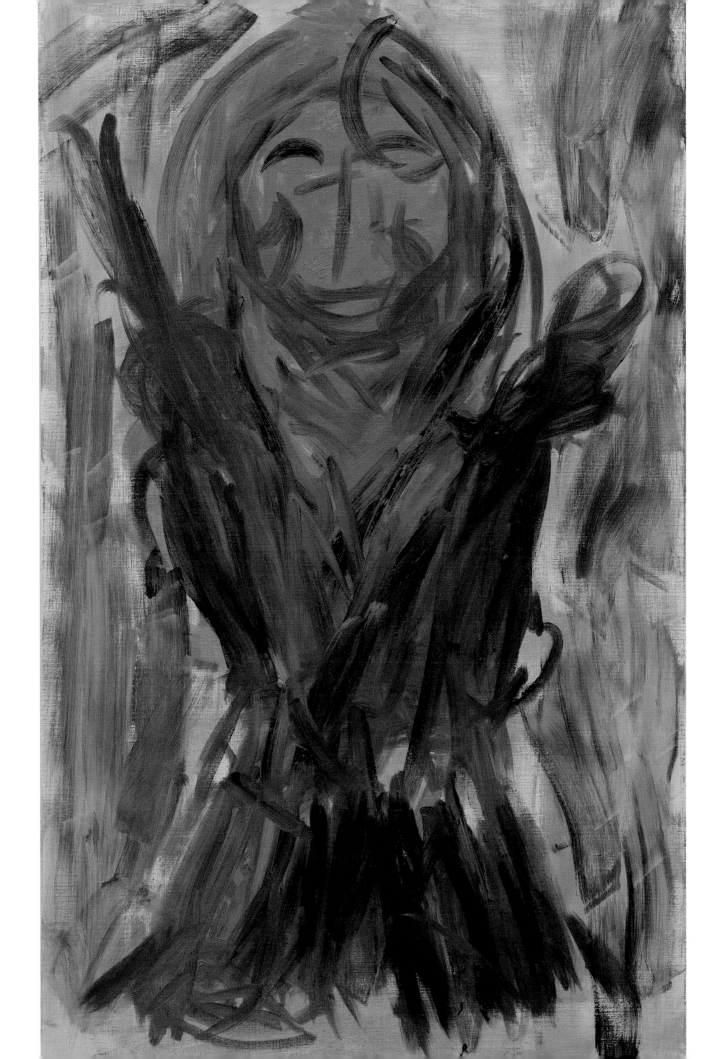

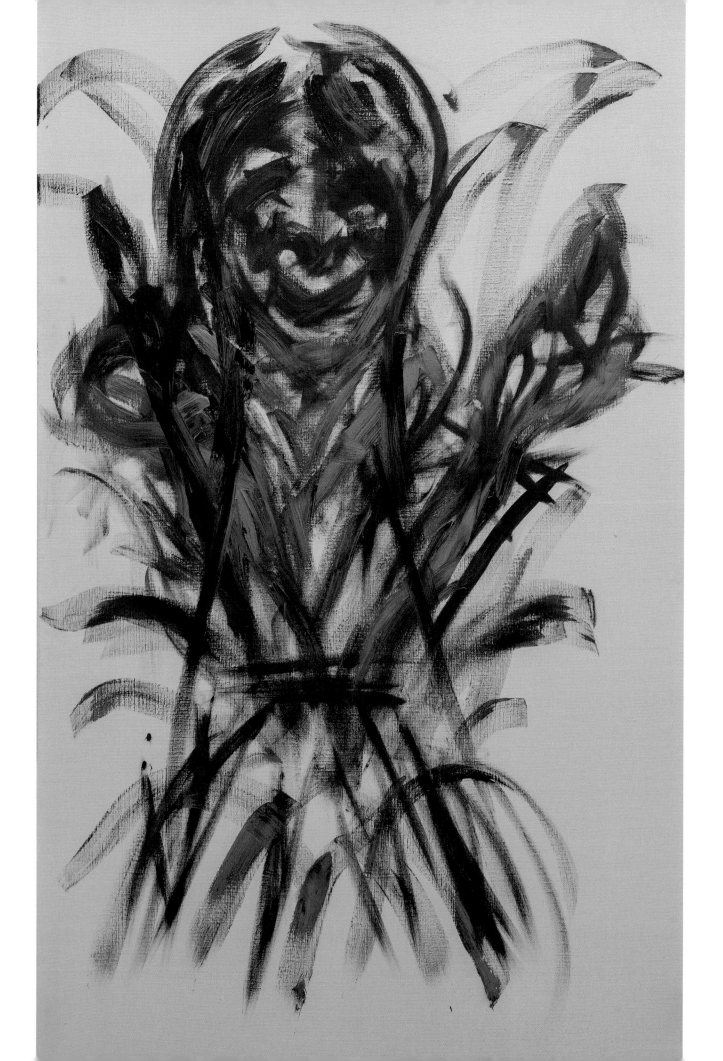

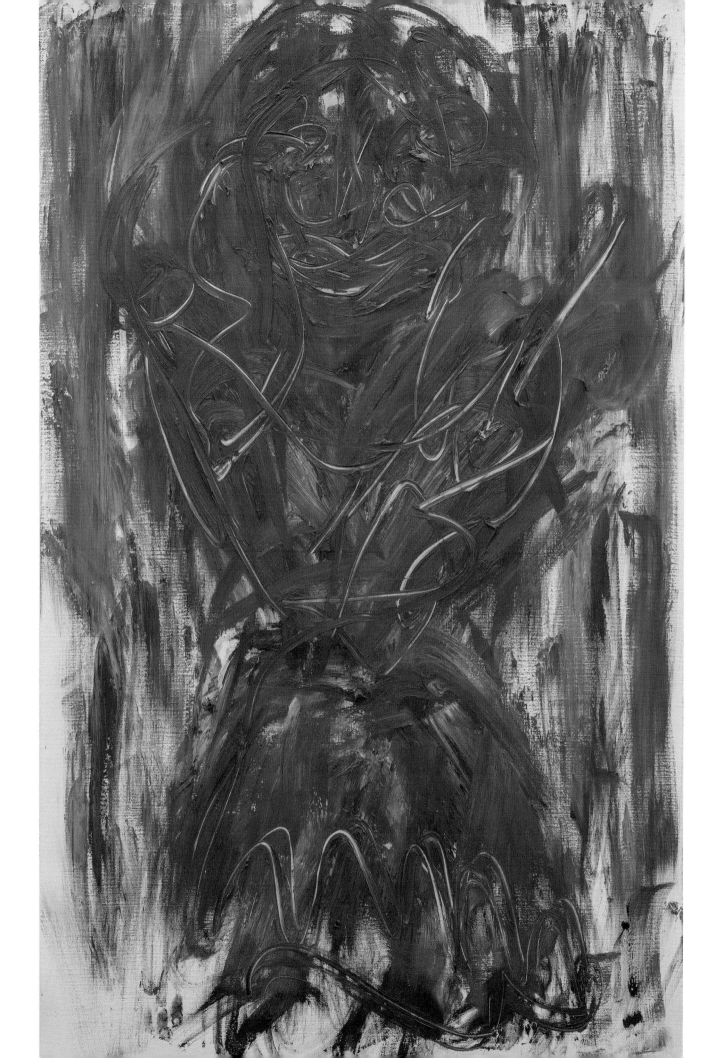

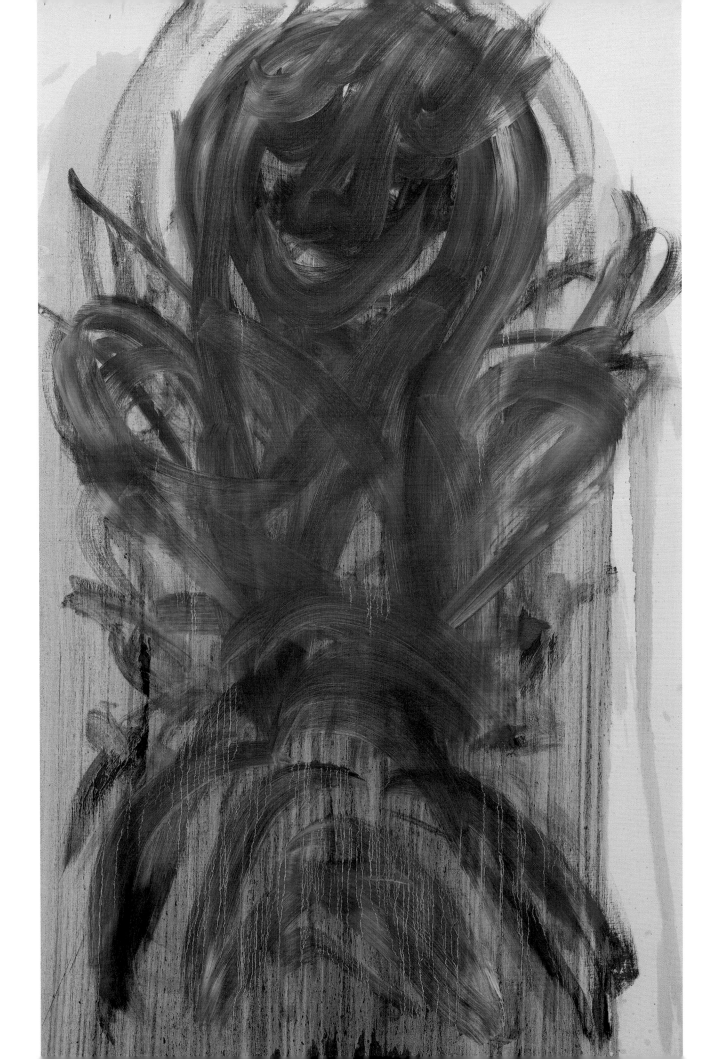

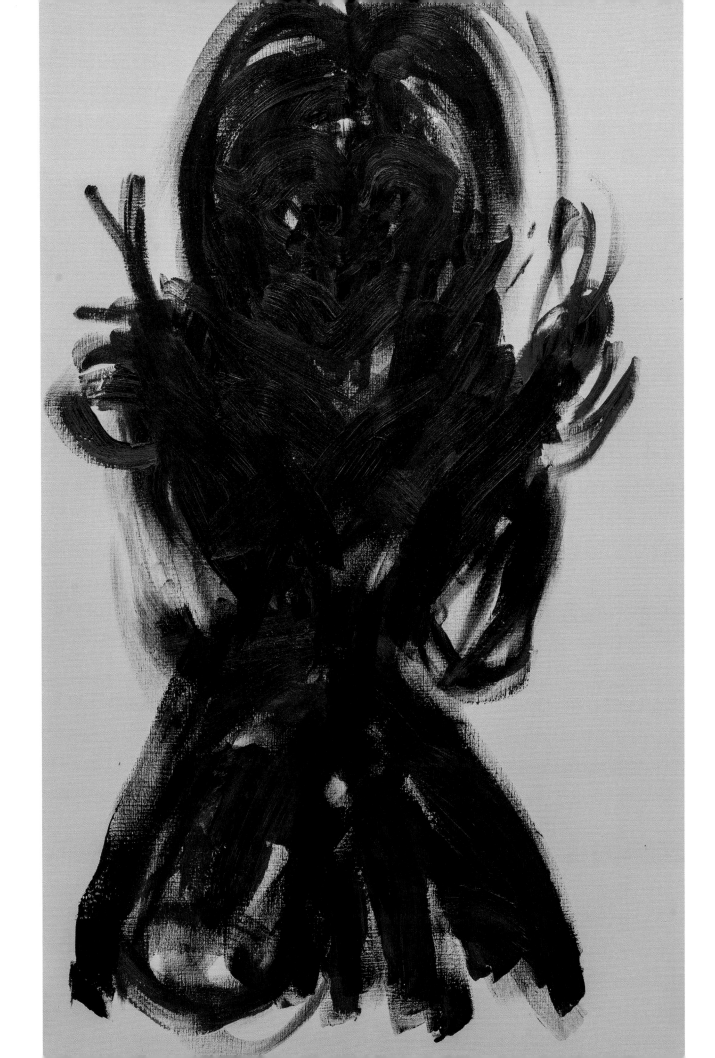

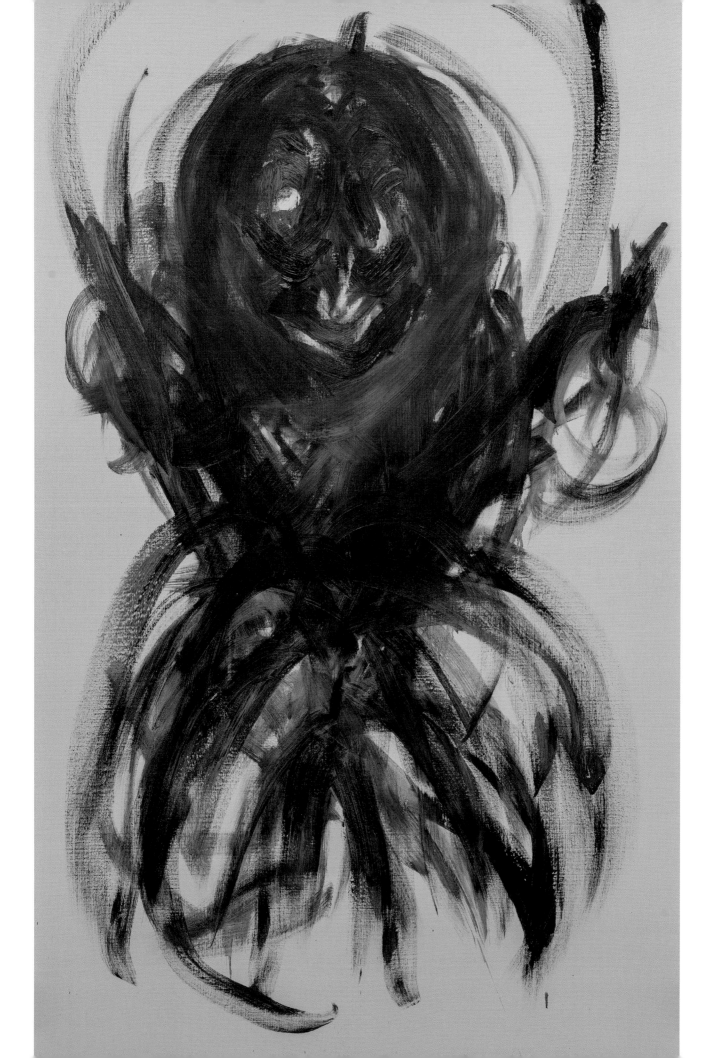

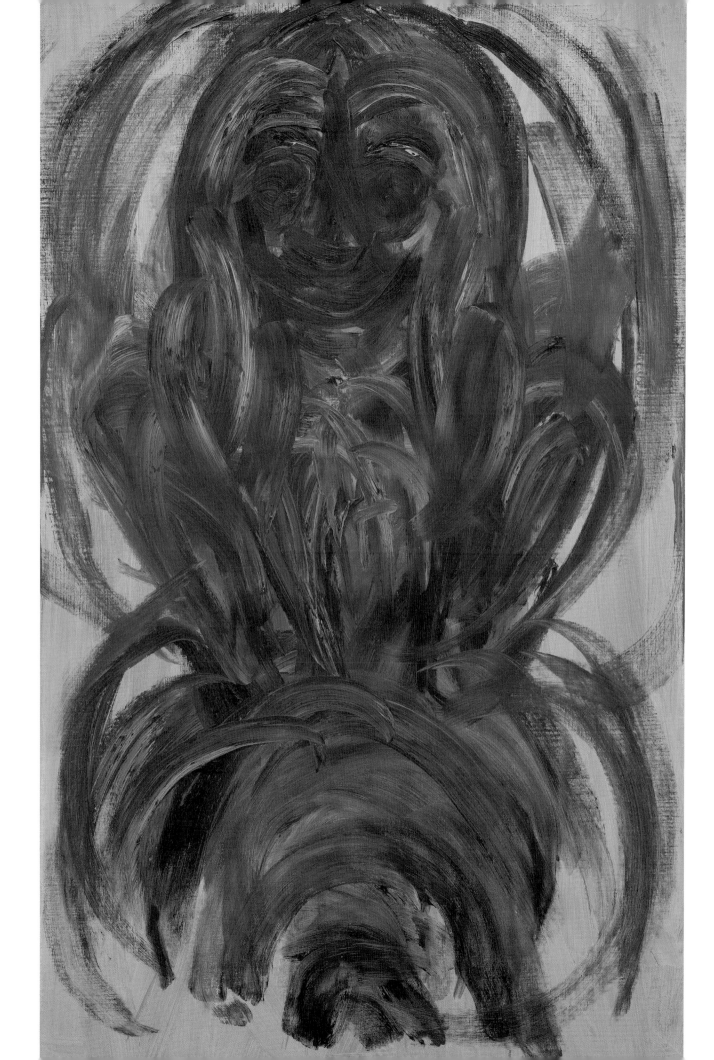

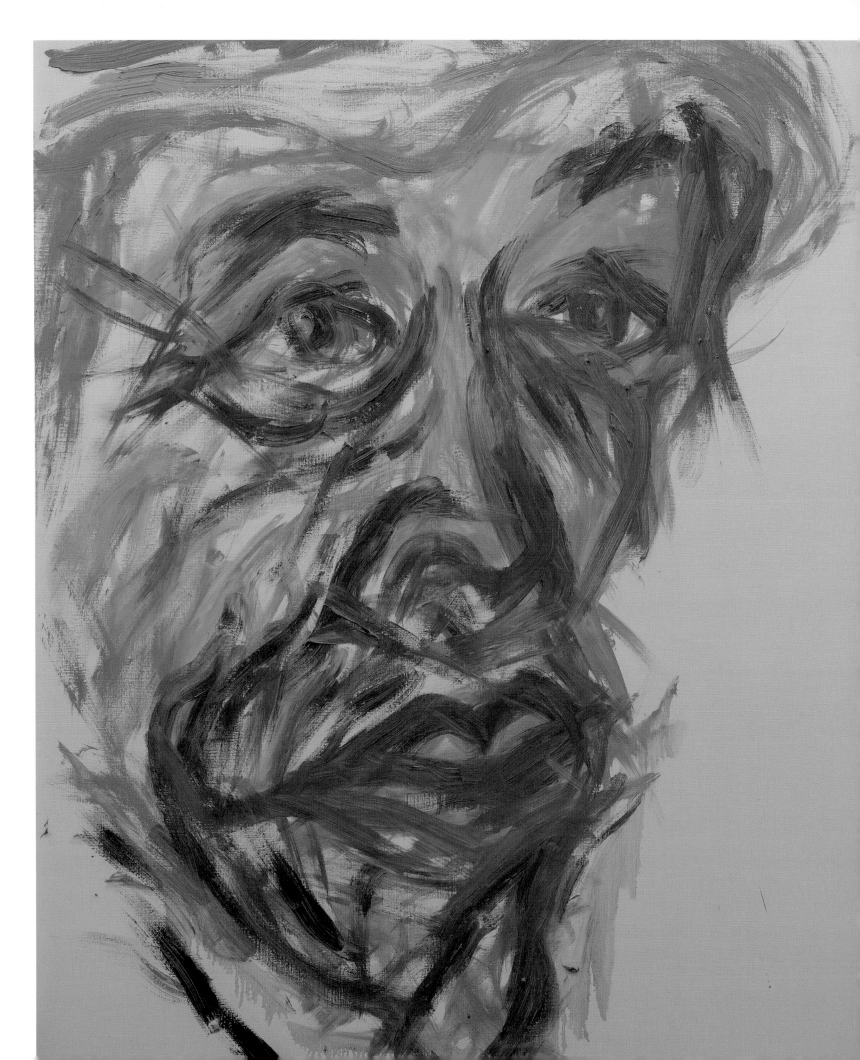

구원의
눈물

"참된 삶은 부재한다. 그러나 우리는 세상 속에 있다." 레비나스의 이 구절을 보고 흘러 내린 내 눈물이, 절대적 타자성을 향해 자신을 열어젖히는 찢어짐의 순간에 발생했기를 바란다. 딸 아이가 나의 훈육에도 불구하고 늘상 내 손 밖으로 미끄러져가는 타자성을 드러내는 것을 아빠로서 위험하게 바라보던 것에서 벗어나, '화가 되기'의 과정에서는 딸 아이의 타자성을 있는 그대로 그려낼 수 있게 되기를 바란다. 또한 무위당 장일순의 모심과 살림의 형이상학적 욕망을 '수행성으로서 그리기 행위'로 끌어들여 해체된 인간의 얼굴 위로 수많은 새로운 생명들이 피어나는 그림을 그릴 수 있기를 내 스스로에게 기대한다. 내 그림이 분리된 유한자가 절대적 타자성을 품어안고 쏟아내는 구원의 눈물방울들이 모여서 만들어내는 새로운 '나르시스 칸타타'로서 음악처럼 향유되었으면 좋겠다. 나르시시즘과 절대적 타자성이 서로를 배반하지 않고 서로를 끌어안는, 不二의 나르시스 칸타타.

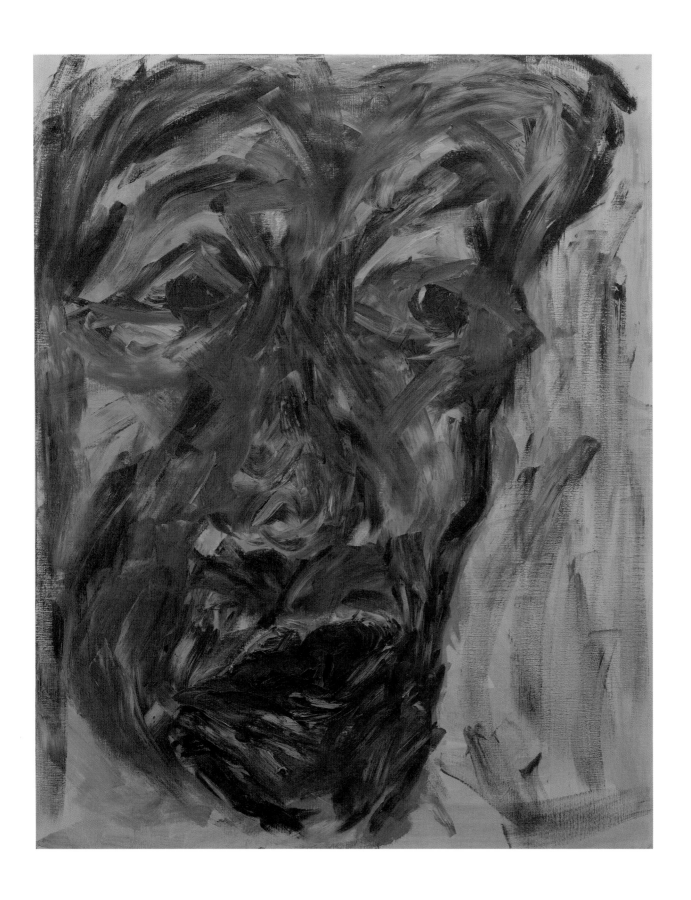

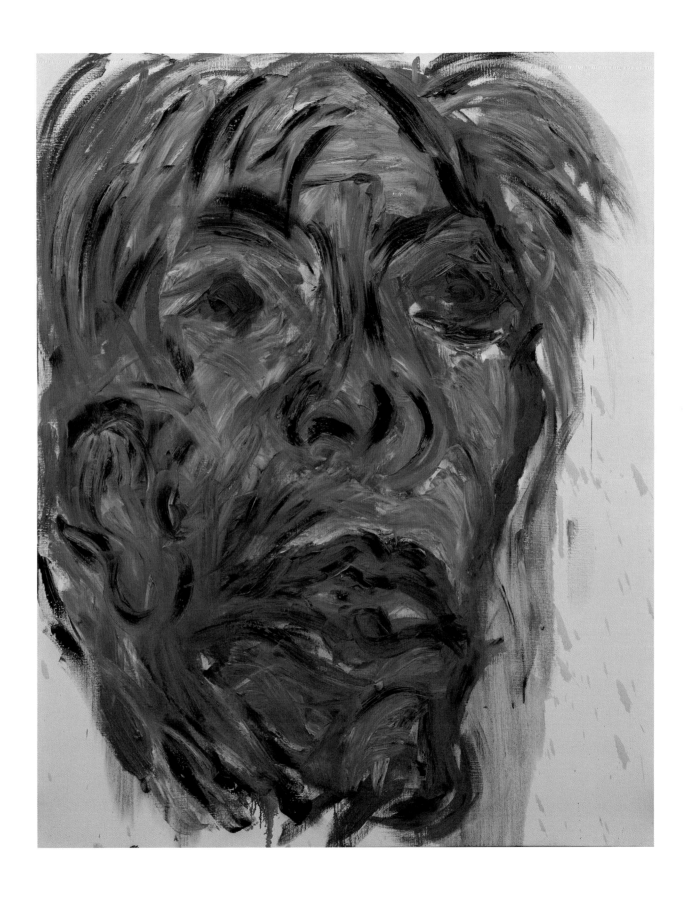

6장 NARCISSUS CANTATA

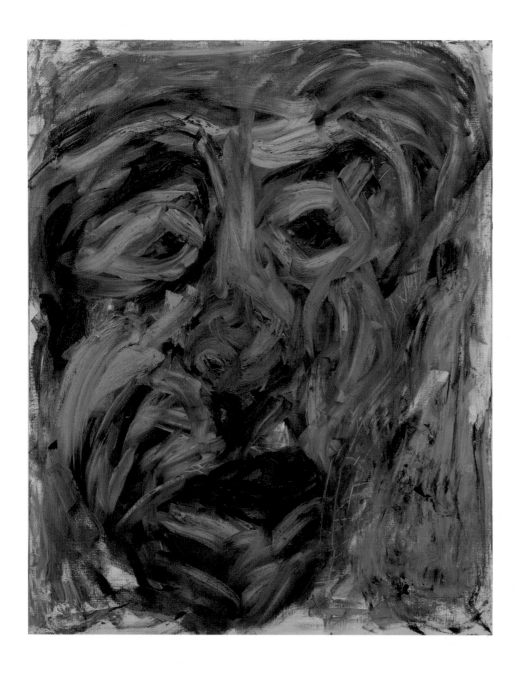

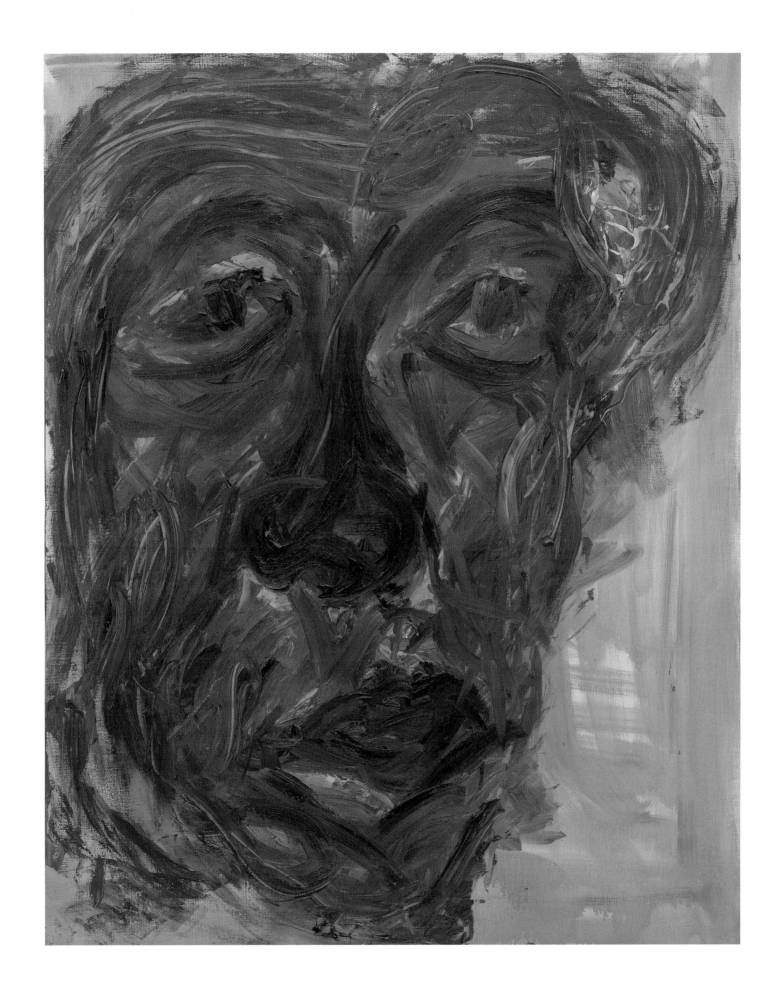

6장 NARCISSUS CANTATA

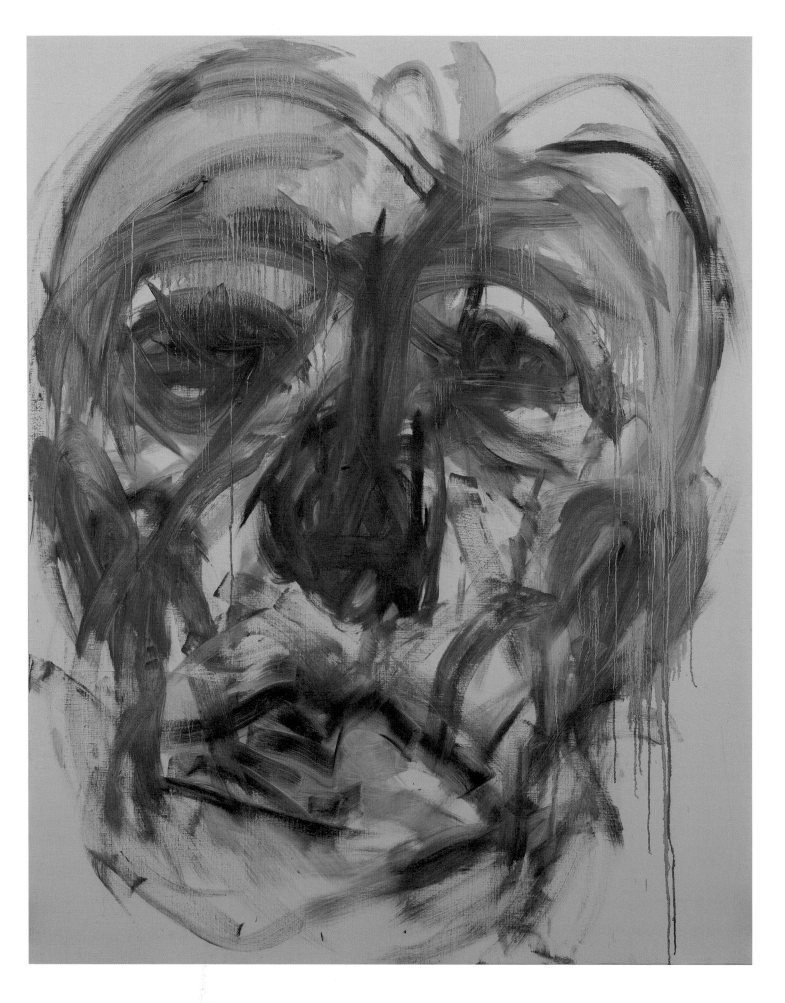

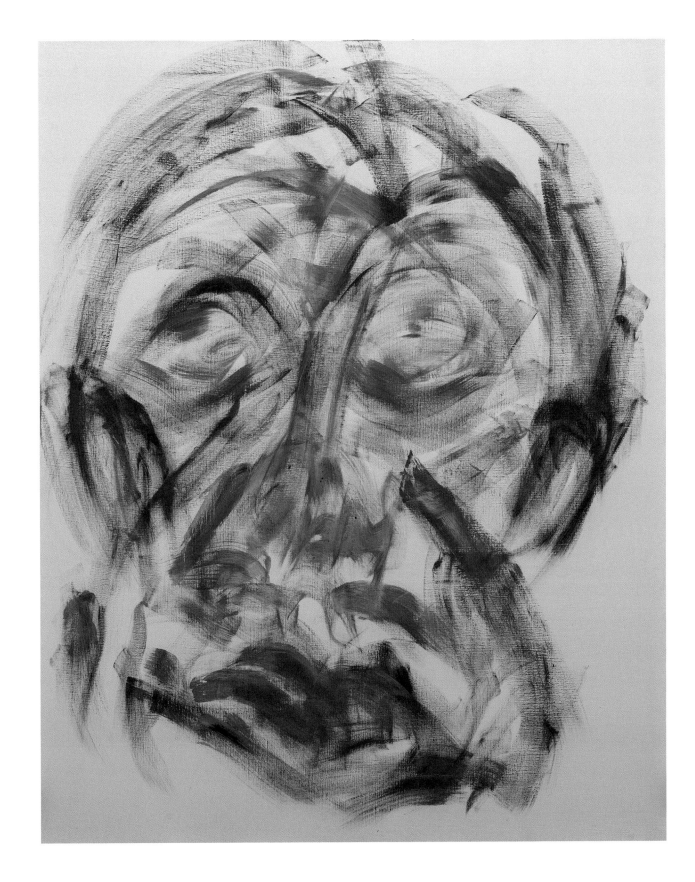

6장 NARCISSUS CANTATA

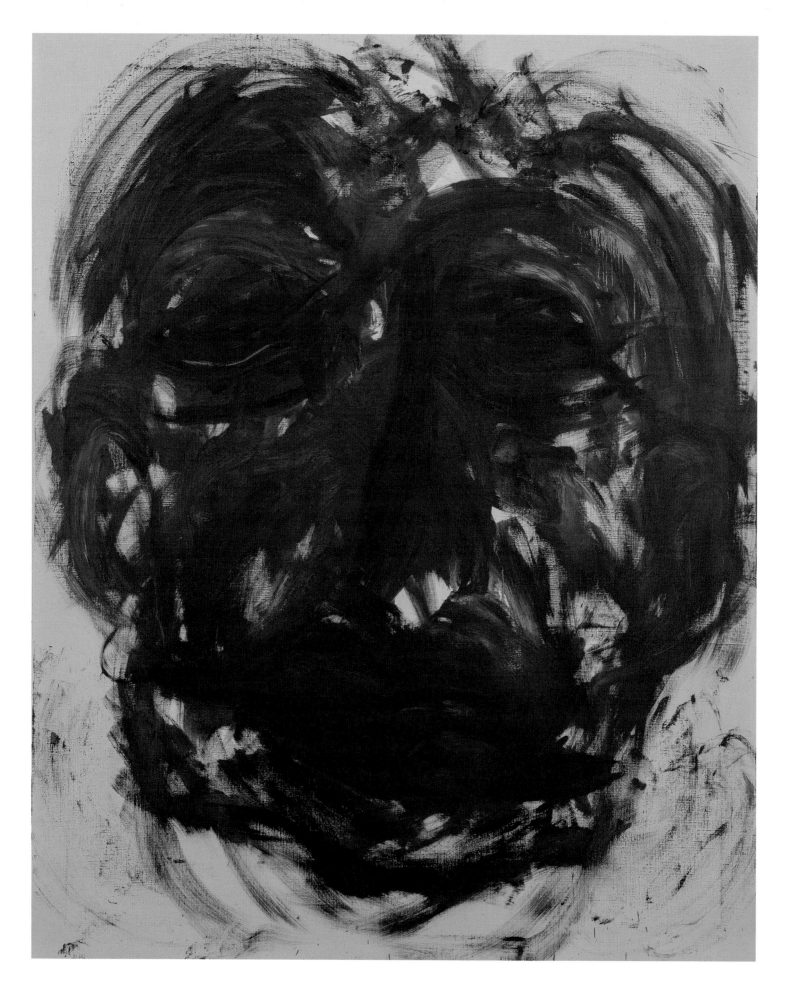

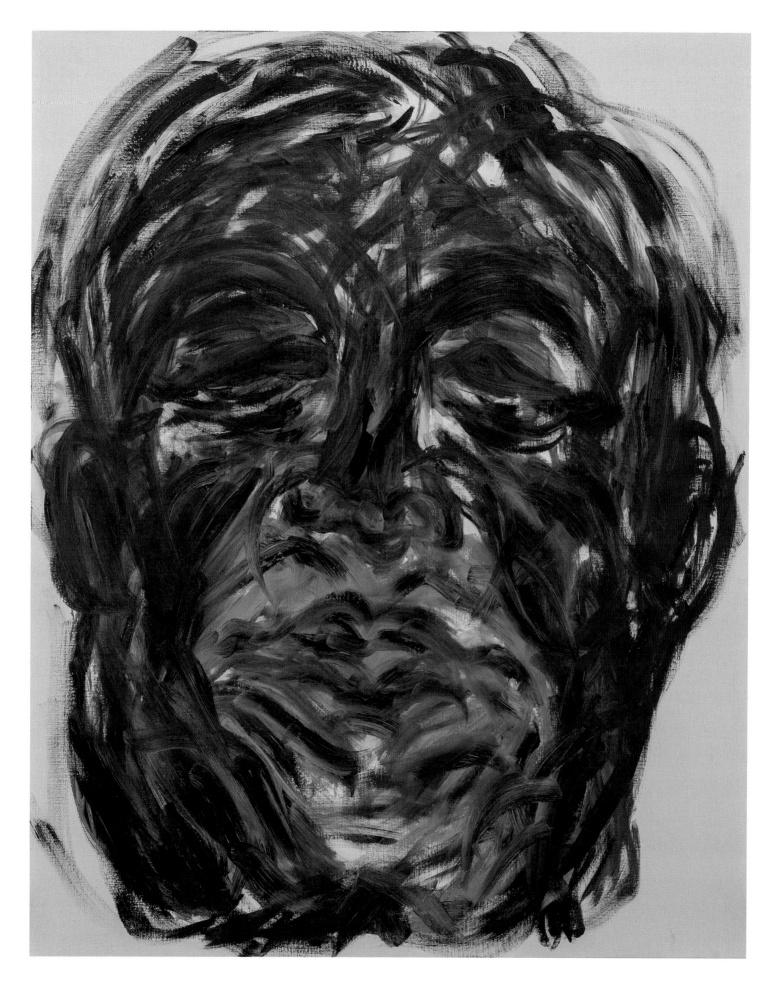

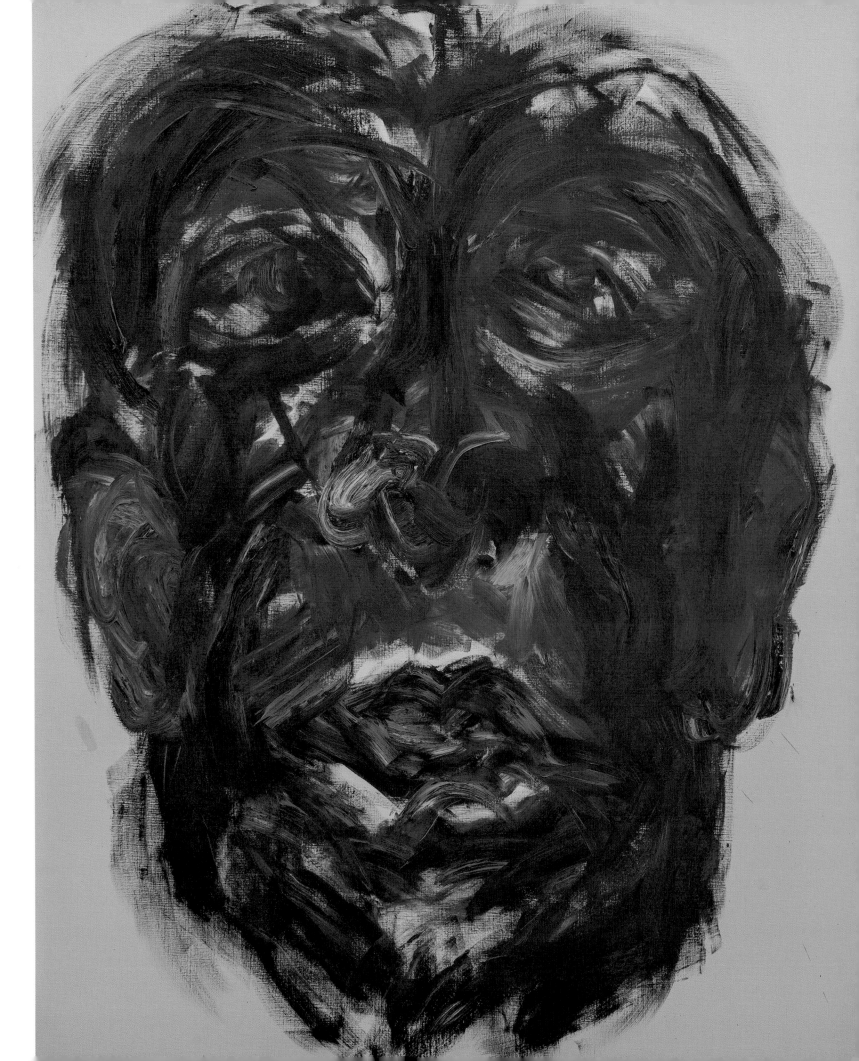

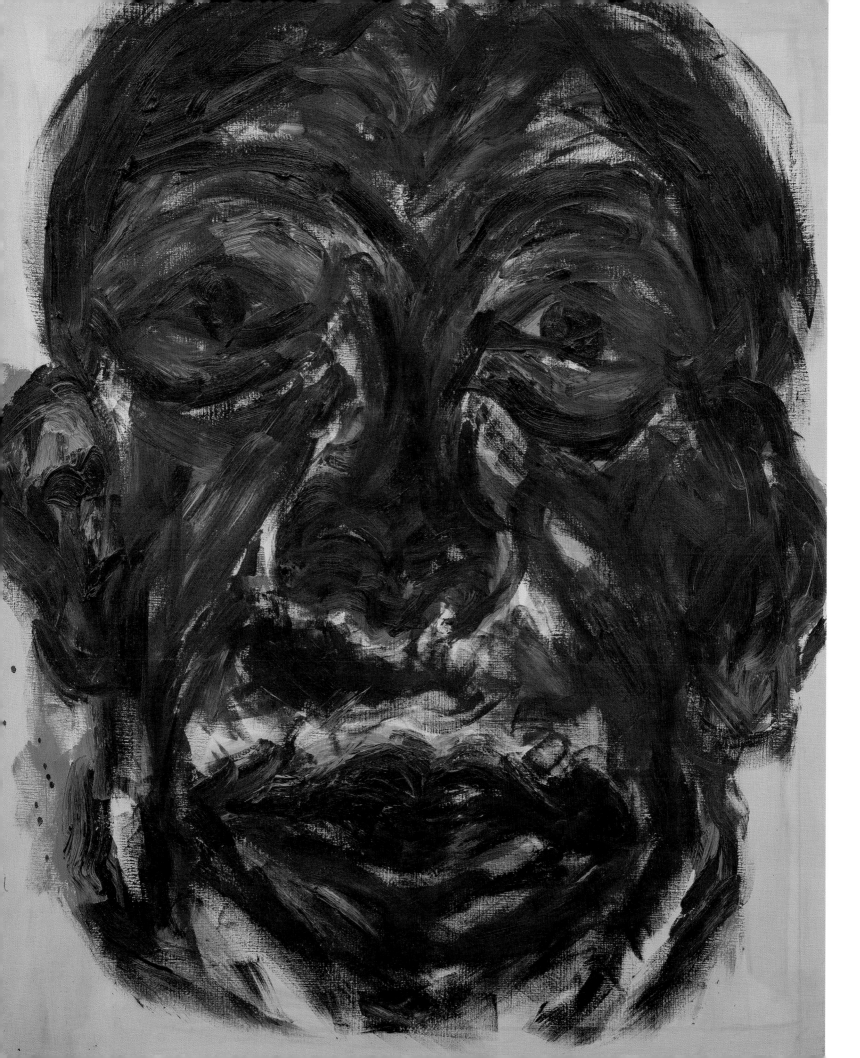

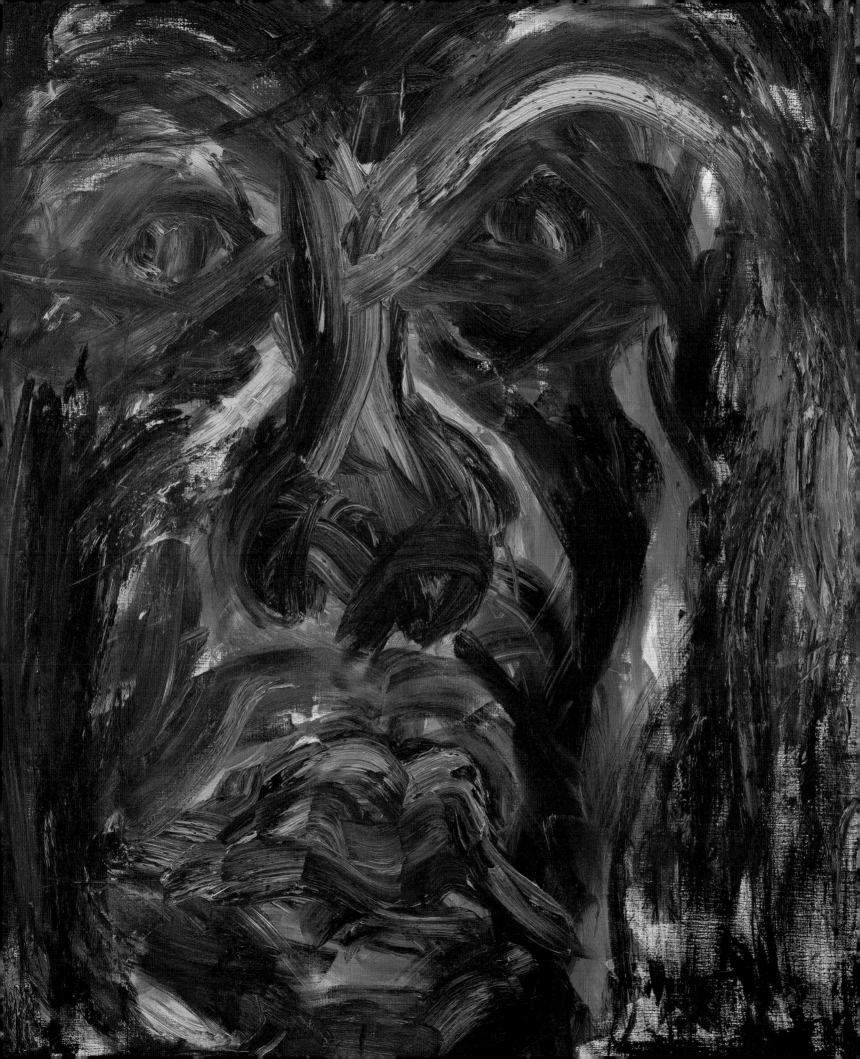

해체된

인간의

얼굴 위에

무수한

새로운

생명들이

꽃처럼

피어났으면

싶다

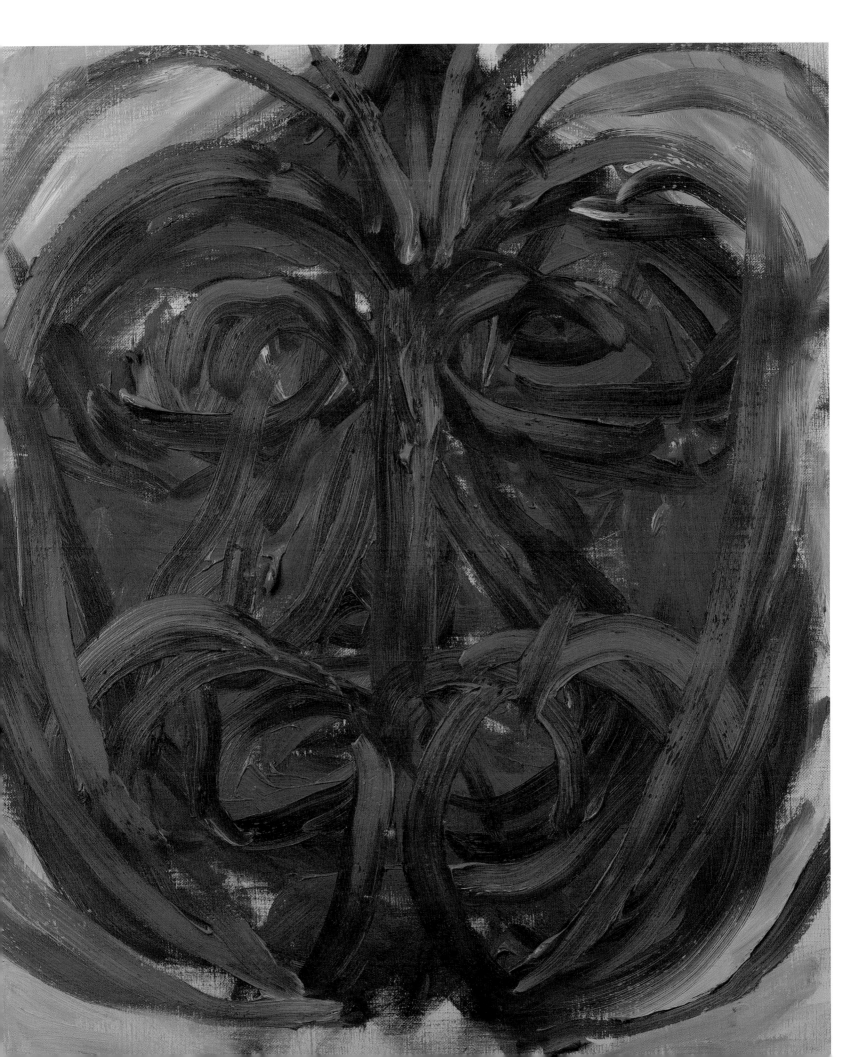

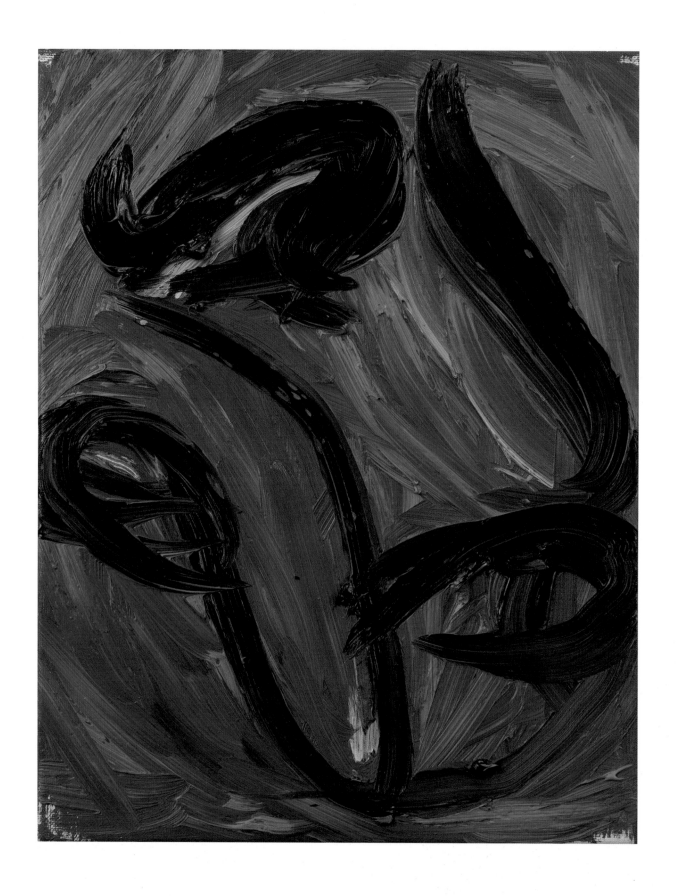

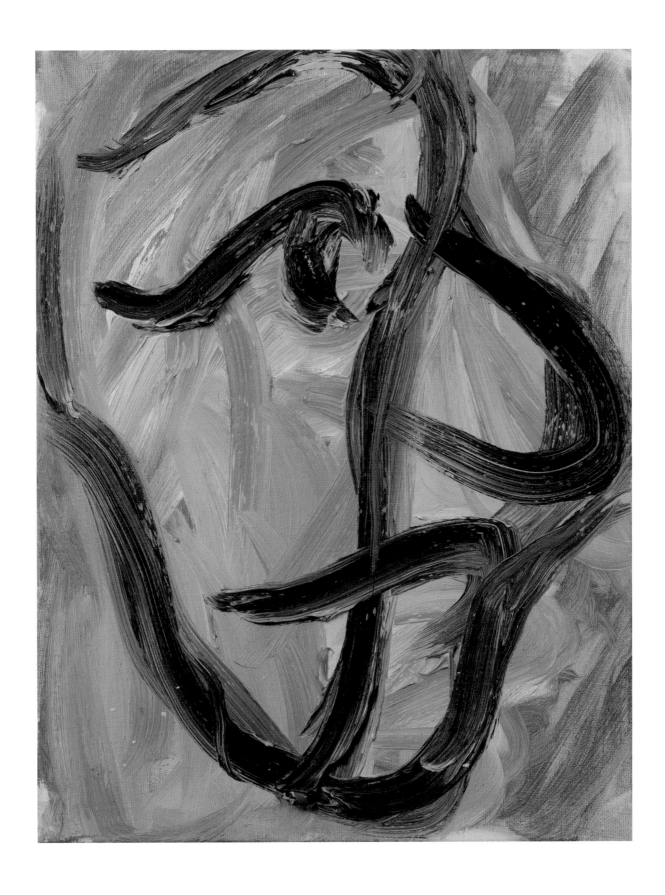

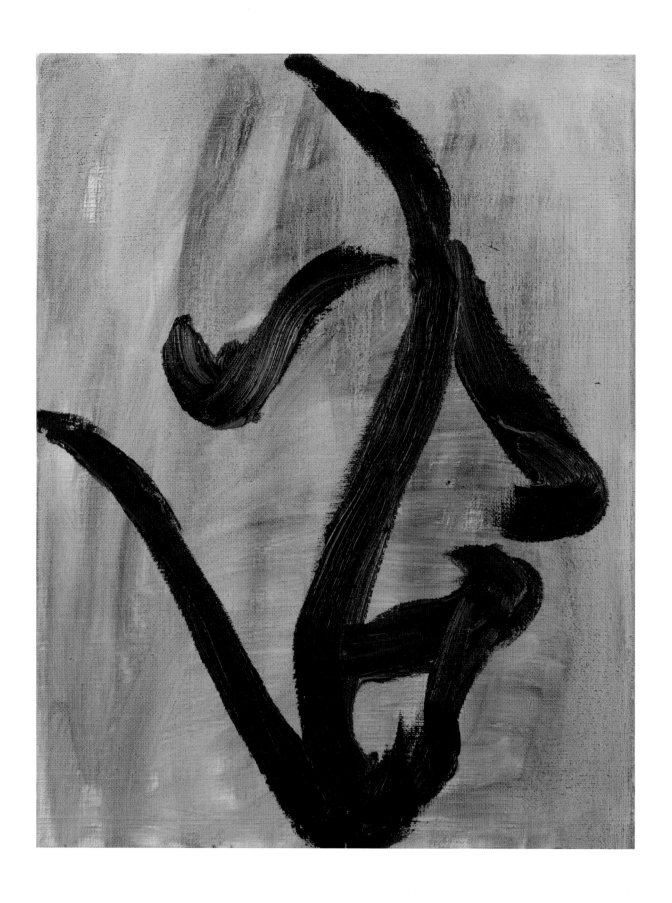

FACIALITY : A QUESTION OF THE TRUTH IN PAINTING

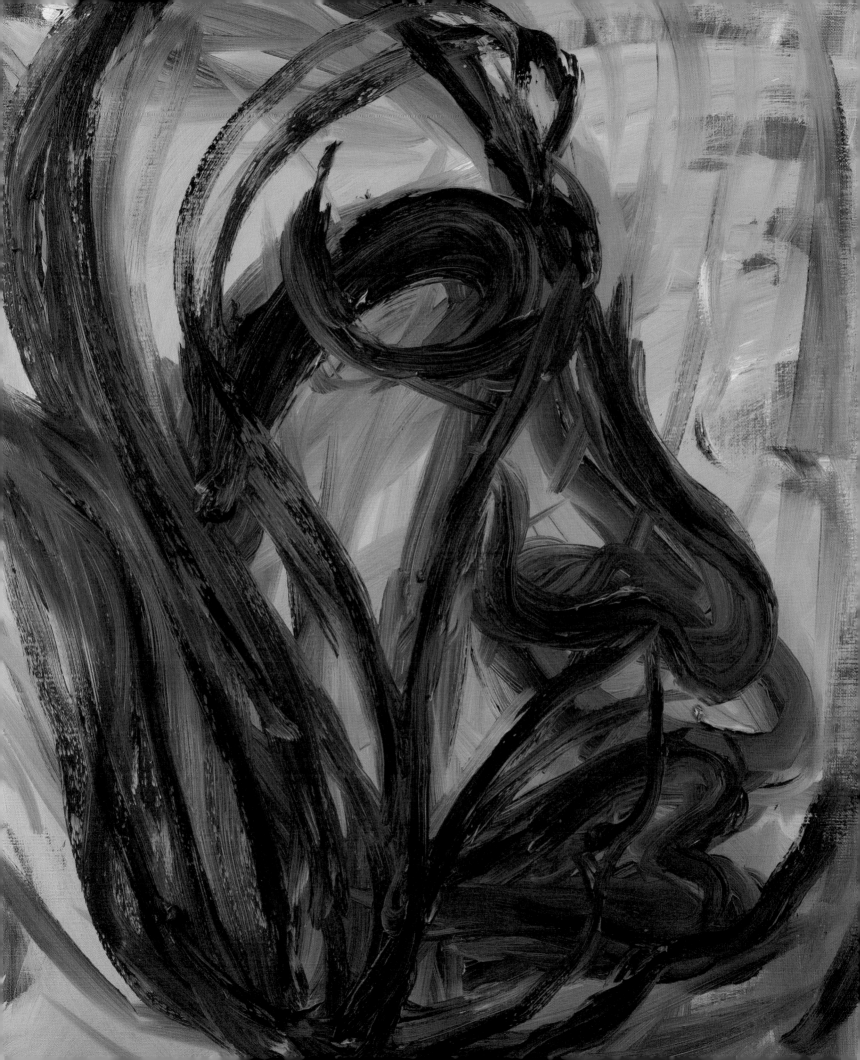

"나의 눈이여, 너의 수문을 열어라, 그리고 너의 가장 고귀한 능력을 실행하라, 다른 눈들도 또한 볼 수 있고 잠들 수 있지만 오직 인간적인 눈만이 울 수 있나니. 그리하여 너의 물줄기로 너의 샘을 덮어 버리도록 하라, 눈과 눈물이 하나될 때까지, 그리고 각자는 다른 것의 차이를 간직한 채, 눈물을 흘리는 눈과 보는 눈물로서."[4]

4) 앤드류 마블, 눈과 눈물, 정재식(2008), 『비평과 이론』 제13권 2호, 45쪽 재인용.

6장 NARCISSUS CANTATA

동일성의 거울을 깨고 그 파편들을 가로질러 절대적 타자성으로 들어가는 입구를 발견할 수 있기를

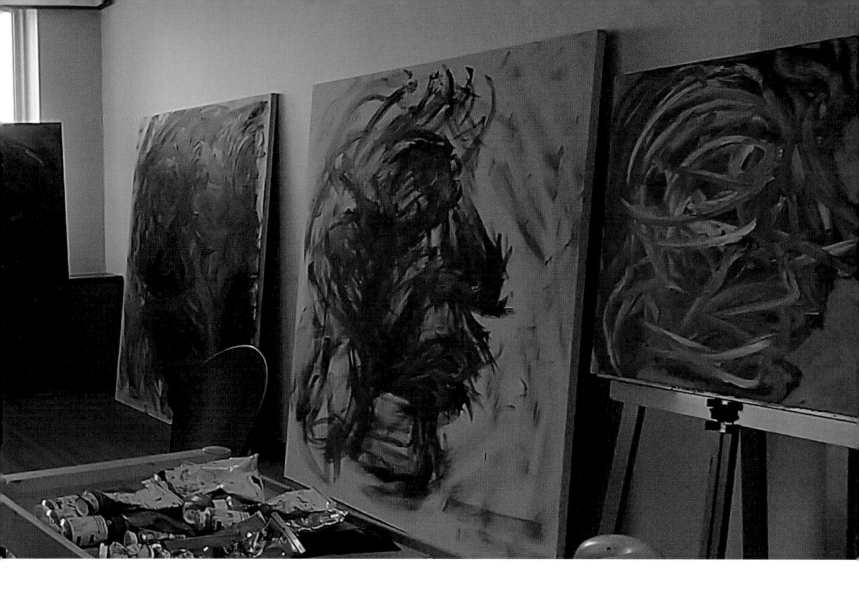

지식이나 인식의 차원을 넘어선 구원의 눈물 없이는 불가능하리라. Amor Fati!

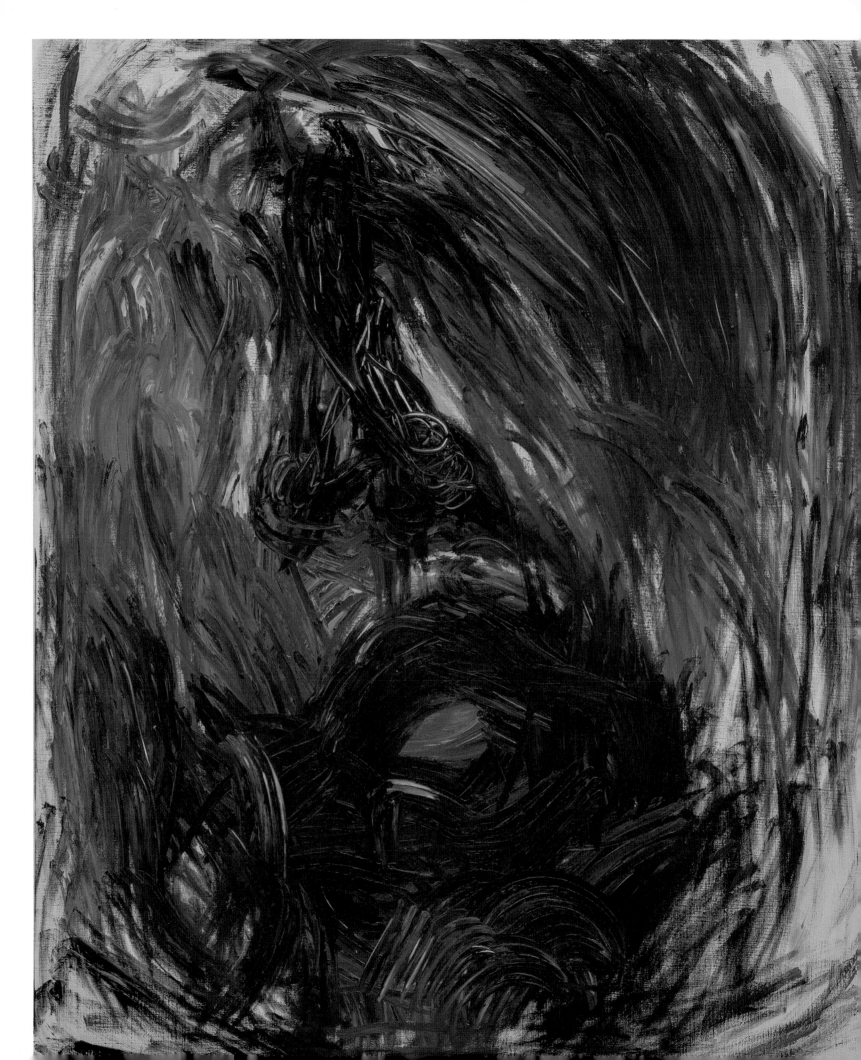

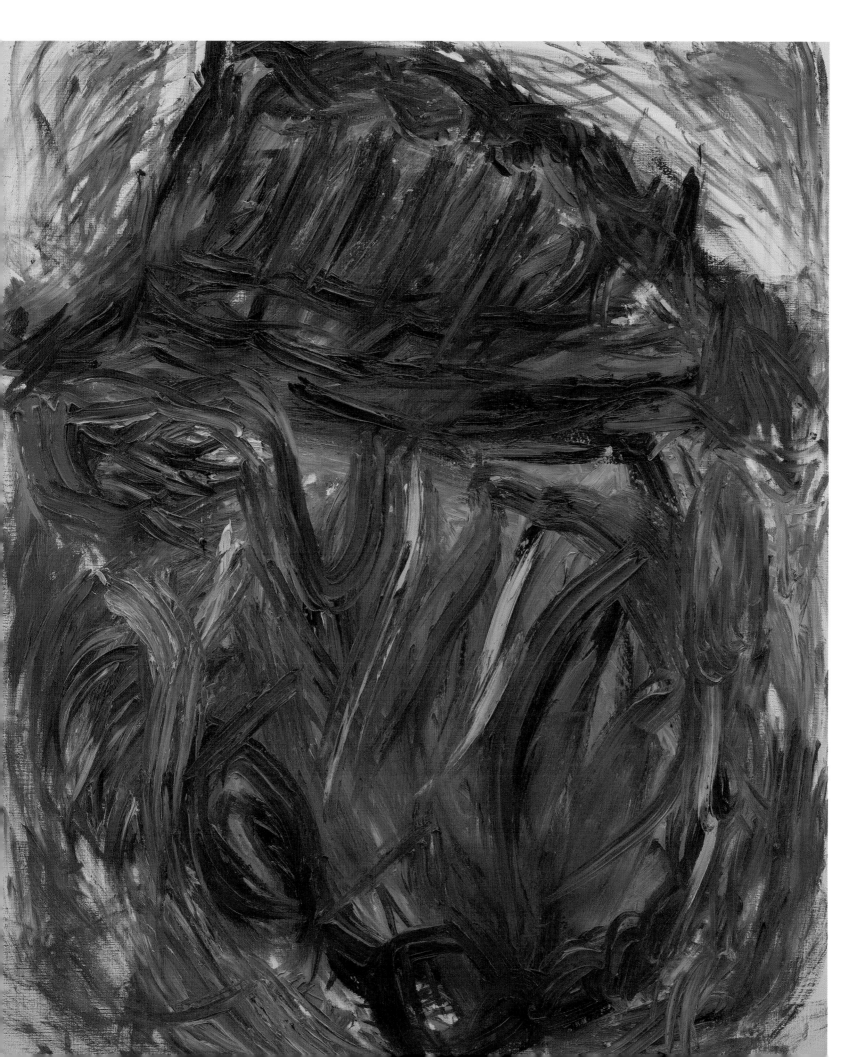

LIST OF
WORKS

에필로그

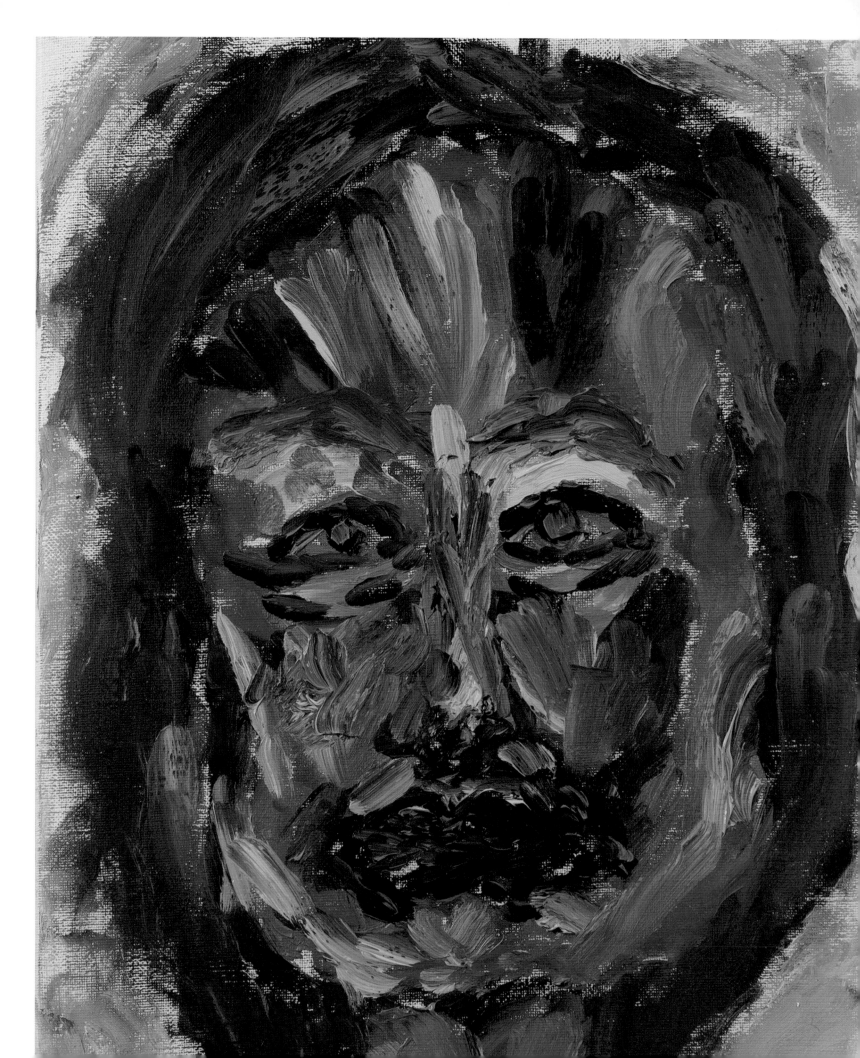

에필로그

글쓰기는 '글쓰기란 무엇인가?'라는 물음 이외의 아무것도 아니다.

감성은 '느낀다는 것은 무엇인가?'라는 물음 이외의 아무것도 아니다.

사유는 '사유한다는 것은 무엇인가?'라는 물음 이외의 아무것도 아니다.[5]

그림은 '그린다는 것은 무엇인가?'라는 물음 이외의 아무것도 아니다.

내 길(道)을 묻고, 또 물으며, 또 다시 묻는다.

길은 '묻는다는 것은 무엇인가?'라는 물음 이외의 아무것도 아니다.

물음의 극한에서 모든 물음에 대해 나를 개방한다.

5) 질 들뢰즈의 『차이와 반복』, 김상환 옮김(민음사, 2016), 423쪽

TAO OF PAINTING

TAO PAINTING

김상표

道可道, 非恒道, 名可名, 非恒名 ● 내가 누구일까? 얼굴이 무엇일까? 그림이 무엇일까? 나를 그리면서 나를 잊었다. 얼굴을 그리면서 얼굴에서 벗어났다. 그림을 그리면서 그림이란 무엇인가? 라는 물음만 남았다. 주체 너머를 향하고, 얼굴기호 밖을 바라보고, 회화의 규정성을 탈각했다. 그야말로 의정(擬定) 덩어리가 될 뿐이었다. 매 그림마다 매 획마다 매 색마다 달리 그려지고 달리 휘둘러지고 달리 칠해졌다. 선과 색 그리고 화폭 안팎의 연기의 망 속에서 주체 없는 그림이 사건의 복합체로 늘 새롭게 서있다. 그것이 나의 그림이다.

曖昧模糊한 세계로서의 회화 ● 명쾌하게 정의되고 구분가능한 세계, 명석판명(clear and distinct)한 세계를 꿈꾼다. 서구 문명화의 수혜 속에 살고 있는, 우리 또한 헤어날 길 없이 젖어든 세계이다. 세계를 더 나눌 수 없는 데까지 나누고, 보이지 않는 세계를 보일 수 있는 만큼 보이게 만들어, 애매하고 모호한 것들을 제거하기를 꿈꾼다. 그럼에도 카오스는 등장하고 애매함과 모호함이 우리를 위협한다. 나의 자연이, 우주의 자연이 함께 실재하면서 말이다. 나도 카오스고 너도 카오스고 우주도 카오스다. 나의 그림 속 선과 색 또한 어울려 들어갈수록 애매하고 모호해진다. 애매함과 모호함의 강도가 더해질수록 역설(paradox)의 미가 더욱 빛나는 카오스모스(chaosmos)가 탄생한다. 그것이 나의 그림이다.

沒我 一體 ● 나를 찾든 너를 만나든, 운주사의 미래에 올 부처와 마주하든, 너바나의 디오니소스적 도취 속으로 빠져들든, 무위당처럼 삶의 혁명을 꿈꾸는 열정 속으로 뛰어들든 마찬가지이다. 그것을 무위(無爲)의 위라 불러도 좋고 무목적성의 목적성이라 칭해도 좋고, 인칭 너머의, 어쩌면 비인칭 그마저 너머의, 몰아일체의 세계이다. 우주의 순수지속 속으로 뛰어들어간 유영의 세계이다. 원융의 우주, 그 곳에 몸과 마음의 자유로운 유희가 있다. 나와 너의 수많은 이름자리를 가로지르며 그 사이와 그 너머의

우리를 그려낼 수 있고, 운주사의 미륵에서 시각으로 포착할 수 없는 그래서 형상이라 칭할 수 없는 것들 속에서 보이지 않은 세계를 보이도록 그려낼 수 있고, 너바나의 공연과 맞닥뜨려 그 리듬과 속도와 강도를 단지 지각과 감각의 덩어리로 담아낼 수 있다.

一呼吸之間 一筆揮之 ● 한 호흡지간이 한 삶이다. 물이 멈추지 않고 흐르되 만상을 만나 만변하며 흘러간다. 나의 그림은 한 호흡지간에 그려진 하나의 살아있는 생명이다. 한 획이 다른 획을 불러오고, 그 획은 연이어 또 다른 획을 불러오고 물처럼 멈추지 않고 흘러간다. 그려진 한 획을 바꾸려 들거나 지우려 들거나 하는 등 어떤 작위도 가하고 싶지 않다. 단숨에 그리되 수많은 순간들이 모이면 충돌하고 충돌하면서 어울림이 일어난다. 획이 가는 대로 그대로 두면 그대로 자연이 이루어진다. 그 과정에서 획과 획의 부조화의 조화, 불균형의 균형이 공감적으로 잠시 멈추어선 순간이 나의 그림이다. 화이트헤드의 미학에서 말하는 대비의 대비 속에서 우뚝 선 '균형 잡힌 복합성(balanced complexity)'이 생겨난다. 바로 역설의 미학이 탄생하는 것이다.

BIOGRAPHY

김상표

· 1964 전라남도 영암 출생
· 교수 경남과학기술대학교 경영학과
· 전공: 조직이론(연세대 박사)
· 작업실: 서울시 양천구 신월로 291 삼화빌딩 3층 304호
· 핸드폰: 010-9559-8590
· E-mail: balongtree@gmail.com

| 학 력 |
· 1987 경영학 학사 연세대학교
· 1989 경영학 석사 연세대학교
· 1998 경영학 박사 연세대학교

| 경 력 |
· 연구위원, 포스코경영연구소, 2000~2001
· 교수, 경남과학기술대학교 경영학과, 2001~현재
· 대학원장, 경남과학기술대학교 창업대학원, 2012~2014
· Visiting Scholar, University of Maryland, 2017~2018
· 부회장, 한국창업학회와 한국인적자원관리학회, 2012~2016
· 상임이사, 한국인사조직학회와 한국인사관리학회, 2015~2018
· 위원, 기획재정부 협동조합심의위원회, 2015~2017
· 창업, 사회적 기업 ㈜수다지안, 2011

| 개 인 전 |
· AMOR FATI, 윤갤러리, 2018a
· 존재론적 물음으로서 얼굴성Ⅰ, 윤갤러리, 2018b
· 존재론적 물음으로서 얼굴성Ⅱ, 윤갤러리, 2018c
· NIRVANA, 윤갤러리, 2018d
· NARCISSUS CANTATA, 갤러리이즈, 2020

Kim Sangpyo

· 1964 Born in Yeongam, Korea
· Professor, Department of Business Administration,
 Gyeongnam National University of Science and Technology
· Major: Organization Theory
 Ph.D. Yonsei University, Seoul, Korea
· Lab: Seoul, Korea
· Contact: +82-10-9559-8590
· E-mail: balongtree@gmail.com

| Education |
· 1987 B.B.A. School of Business, Yonsei University, Seoul, Korea
· 1989 M.B.A. School of Business, Yonsei University, Seoul, Korea
· 1998 Ph.D. School of Business, Yonsei University, Seoul, Korea

| Academic and Professional Experience |
· Senior Researcher, POSCO Research Institute, Seoul, Korea, 2000~2001
· Professor, Department of Business Administration, Gyeongnam National
 University of Science and Technology, Jinju, Korea, 2001~present
· Dean, Graduate School of Business, Gyeongnam National University of
 Science and Technology, Jinju, Korea, 2012~2014
· Visiting Scholar, University of Maryland, MD, US, 2007~2008

| Solo Exhibitions |
· AMOR FATI, Gallery Yoon, Seoul, Korea, 2018a
· FACIALITY AS AN ONTOLOGICAL QUESTION I , Gallery Yoon, Seoul, Korea, 2018b
· FACIALITY AS AN ONTOLOGICAL QUESTION II, Gallery Yoon, Seoul, Korea, 2018c
· NIRVANA, Gallery Yoon, Seoul, Korea, 2018d
· NARCISSUS CANTATA, Galley IS, Seoul, Korea, 2020

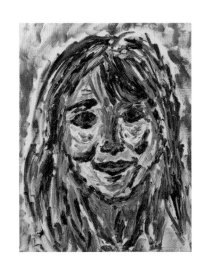

김신현에게

얼굴성:
회화의
진리를
묻다

**FACIALITY :
A QUESTION OF
THE TRUTH
IN PAINTING**

펴낸날 2020년 2월 22일

지은이 김상표
사 진 서봉섭, 정대용, 권동철,
 변희석, 이현종

펴낸이 김재광
펴낸곳 솔과학
등 록 제10-140호 1997년 2월 22일

주 소 서울특별시 마포구 독막로 295번지 302호(염리동 삼부골든타워)
전 화 02)714-8655
팩 스 02)711-4656
E-mail solkwahak@hanmail.net

ISBN 979-11-87124-63-4(93600)

값 50,000원

이 도서의 국립중앙도서관 출판 시 도서목록(CIP)은 서지정보유통지원시스템 홈페이지
(http://seoji.nl.go.kr)와 국가자료공동목록시스템(http://www.nl.go.kr/kolisnet)에서
이용하실 수 있습니다.(CIP제어번호: CIP2020006105)